시대를 훔친 미술

시대를 훔친 미술

이진숙 지음

민음사

그림으로 보는 세계사의 결정적 순간

이 책에서 마주할 순간들

1416

랭부르형제
「베리 공작의 매우 호화로운 기도서」
플랑드르

랭부르형제는 세밀한 붓질로 흥겹고 호화로운 장면을 그려 냈다. 기도서 그림은 중세적인 양식을 따랐지만, 이 책에는 신을 위한 자리보다 세속적인 삶의 즐거움과 쾌락의 비중이 더 크다. 그림 속 깊은 곳에는 동화에나 나올 것 같은 멋진 궁전이 그려져 있다. 그림의 주제로 더 이상 신이 거주하는 성스러운 장소가 아니라 사람들이 멋진 삶을 살아가는 세속의 공간이 묘사되는 것은 시대 변화의 중요한 증표다.

1461

베네초 고촐리
「동방박사의 예배」
이탈리아

놀랍게도 이 그림은 메디치 가문의 앞날을 예언한다. 동방박사로 분한 자손을 내세운 할아버지와 아버지는 수행원인 양 겸손하게 등장하고 있다. 그림처럼 메디치 가문에서 최고의 영광을 누리는 인물은 후에 '위대한 로렌초'라고 불리게 되는 로렌초 메디치다. 메디치 가문은 영욕의 세월을 겪으며 17세기 말까지 300여 년 동안 세 교황과 두 왕비를 배출했다. 특히 코시모가 태어난 1389년부터 로렌초가 죽은 1492년까지 근 100년은 피렌체 역사의 가장 역동적이고 찬란한 시대였다.

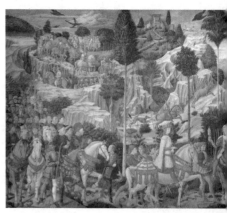

2 피렌체 르네상스, 위대한 융합의 순간, 66쪽

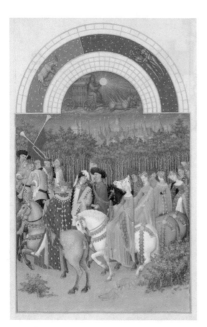

1 찬란한 노을로 물든 중세의 가을, 42쪽

1478

레오나르도 다빈치
「베누아의 성모」
이탈리아

성모의 웃는 표정만큼이나 과학자 같은 아기 예수의 표정 역시 중세적 관념에서는 절대 탄생할 수 없었다. 중세적 관념에서는 이 세상은 신의 창조물인데, 신이 자신의 피조물을 호기심을 품고 바라볼 리가 없다. 이는 자연을 호기심과 관찰의 대상으로 바라보는 새로운 유형의 인간 표정이다. "이성이란 두려움이 없다는 것을 의미한다. 자연에 존재하는 모든 것들은 올바른 접근법만 거치면 설명이 가능하다."라는 레오나르도 다빈치의 확신이 울려 퍼지고 있다.

1541

미켈란젤로 부오나로티
「최후의 심판」
이탈리아

죄에 대한 회개와 도덕의 정화에 대한 요구는 종교개혁의 빌미를 제공한 가톨릭 내부에도 해당되었다. 고로 미켈란젤로의 「최후의 심판」은 쇄신을 요구하는 반종교개혁이 시작되는 계기를 마련한 작품이기도 하다. 이 작품은 교황청의 약화와 세속 군주권의 강화, 종교개혁과 가톨릭의 반종교개혁, 기독교 교리와 르네상스의 이교적인 신화가 공존하면서 만들어 낸 대서사시다.

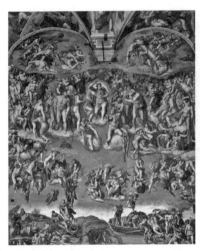

3 로마 교황청의 르네상스, 100쪽

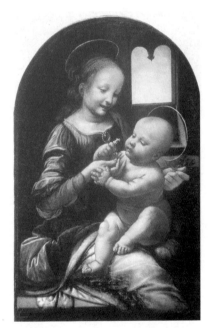

2 피렌체 르네상스, 위대한 융합의 순간, 78쪽

1566

피터르 브뤼헐
「세례요한의 설교」
네덜란드

이곳은 스페인의 감시와 박해를 피해 개신교의 추종자들이 모여들던 성밖의 숲 속이다. 우리 눈앞에 생생하게 펼쳐지는 것은 정확하게 16세기 당시 '종교개혁 주창자'가 설교하는 장면이다. 이 그림의 중심인물은 세례요한이나 예수가 아니다. 브뤼헐이 애써 묘사한 것은 그 집회에 모여든 다양한 인간 군상이다. 이곳에는 16세기 말 네덜란드에서 브뤼헐이 보았던 모든 사람들이 모여 있다.

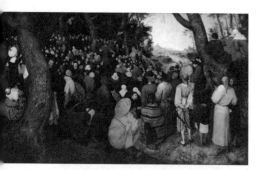

4 두 개의 유럽을 만들어 낸 종교개혁, 120쪽

1601

미켈란젤로 카라바조
「성 바울의 회심2」
이탈리아

1600년 대희년을 맞아 카라바조는 산타마리아 델 포폴로 성당에 걸릴 「성 바울의 회심」과 「성 베드로의 순교」 두 점을 주문받는다. 로마 초입에 위치한 이곳은 로마를 방문하는 순례자들이 가장 먼저 만나게 되는 성당이다. 로마는 기독교의 가장 중요한 두 제자의 순교지이자, 초대 교황이었던 베드로의 무덤이 있는 곳이다. 개신교들의 공격 속에서도 로마는 기독교의 본산으로서 굳건한 모습을 지키려고 애썼다.

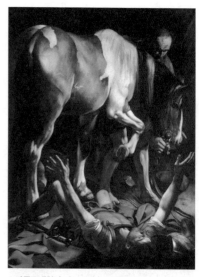

5 반종교개혁과 바로크미술, 131쪽

1642

하르먼스 판 레인 렘브란트
「프란스 바닝 코크 대위와
빌럼 판 루이턴뷔르흐 중위가 이끄는 민병대」
네덜란드

그림은 네덜란드 독립의 원동력이 된 통합의 힘을 잘 보여 준다. 키가 큰 프란스 바닝 코크 대위는 검은색 옷을 입고 전체 대원들을 이끄는데, 검은색 옷은 바로 네덜란드 신교도를 의미한다. 반면 그와 함께 민병대를 지휘하는 빌럼 판 루이턴뷔르흐 중위는 화려한 밝은색 옷을 입고 있는데, 이는 네덜란드 가톨릭의 상징이다. 이들은 종교적인 갈등을 초월하여 조국 수호라는 공통된 목표 앞에서 단결한다.

1660

얀 데 헤임
「화병」
네덜란드

튤립 가격이 폭락했고 시장은 붕괴되었다. 집을 팔고, 빚을 내어 튤립을 사던 사람들이 하루아침에 알거지가 되어 길바닥에 나앉았다. 아름다운 꽃들을 보면서 정말이지, 인생은 한 방에 훅 간다는 것을 생각하지 않을 수 없다. 동시에 찬란하고 아름다운 그림 속 사물은 지나친 탐욕과 소유욕이 비극을 가져온다는 사실을 잊지 못하게 한다. 이것이 아름다운 정물화가 인생의 허무를 상징하는 바니타스 회화가 된 까닭이다.

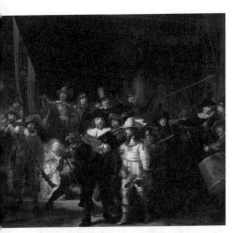

6 황금시대 네덜란드 시민들의 공적인 삶, 158쪽

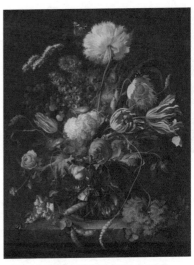

7 황금시대 네덜란드 시민들의 사적인 삶, 180쪽

1667

앙리 테스틀랭
「1667년 창립된 왕립과학원 회원을
루이 14세에게 소개하는 콜베르」
프랑스

루이 14세는 아폴로를 모범으로 삼았고 태양을 자신
의 상징으로 삼았다. 태양왕이라는 말은 단순히 그
의 이교적인 취향만을 보여 주는 것이 아니다. 앙리
테스틀랭의 6미터가 넘는 대작에서는 왕립과학원에
친히 방문한 루이 14세를 볼 수 있다. 세계의 질서를
설명하는 기하학은 영토 측정에 유용한 학문으로서
군사적으로 중요했다. 나아가 태양을 중심으로 천체
가 돈다는 지동설은 군주와 사회의 관계에 대한 적
절한 비유로 여겨져 환영받았다.

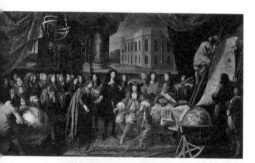

8 절대왕정의 강력한 왕들, 198쪽

1755

모리스 캉탱 드 라투르
「마담 퐁파두르의 초상화」
프랑스

바로크가 굵직하고 역동적인 남성적인 취향을 대변
한다면 로코코는 섬세하고 변덕스러운 여성 취향을
대변한다. 로코코 시대는 백일몽 같은 사랑 속을 헤
매며, 감미롭고 세련된 파스텔색으로 물들어 있었다.
만들기 쉽지 않은 밝은 파스텔색들은 귀족들의 우월
감을 고취할 수 있는 값비싼 도구였다. 이런 유행을
만들어 낸 사람은 로코코 시대의 숨은 실력자 마담
퐁파두르다. 루이 15세의 애첩이자 사교계의 여왕이
었던 그녀는 살롱 문화를 주도하였다.

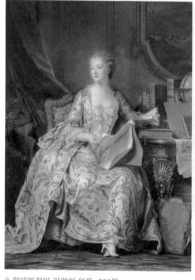

8 절대왕정의 강력한 왕들, 202쪽

1793

자크 루이 다비드
「마라의 죽음」
프랑스

로베스피에르를 위시한 강경파의 득세는 '공포정치'
라는 말을 낳았다. 정세가 업치락 뒤치락 하면서 프
랑스는 흥건한 피로 물들었다. 「마라의 죽음」은 피
흘리며 죽어 간 혁명파 영웅을 그린 그림이다. 마라
는 1789년 혁명이 일어나자 《라미 뒤 푀플》을 창간
했다. 《라미 뒤 푀플》은 사람을 죽이기도 하고 살리
기도 하며, 출세시키기도 하고 매장하기도 하는 막
강한 힘을 발휘했다.

1814

프란시스코 고야
「1808년 5월 2일 맘루크군의 공격」
스페인

나폴레옹의 친위 부대에 소속된 이집트 '맘루크' 기
병대가 공격에서 앞장섰다. 그러나 스페인군은 누구
편도 들지 않고, 자국민의 죽음을 방기했다. 그림에
서 주인공은 스페인 민중이다. 이 그림은 맘루크군의
공격이 일방적이지 않았음을, 민중의 필사적 저항과
응전이 있었음을 보여 준다.

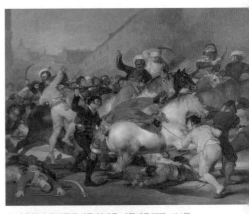

11 자유주의와 민족주의를 일깨운 나폴레옹전쟁, 254쪽

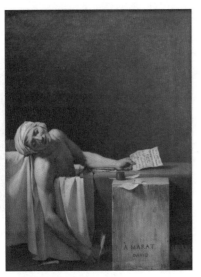

10 프랑스대혁명의 발발, 236쪽

1818

카스파르 다비드 프리드리히
「안개 바다 위의 방랑자」
독일

빈체제로 자유주의 운동은 전 유럽에서 후퇴하기 시작했다. 1817년 예나 학생 열한 명이 '부르셴샤프트'라는 독일 최초의 애국적인 대학생 단체를 결성했다. 이들의 자유주의적 이상은 독일의 다른 지역으로 확산되어 갔다. 등장하는 남자는 부르셴샤프트 단복을 입은 청년이다. 자욱한 안개 바다를 응시한 남자의 뒷모습에서 우리는 현실 질서에 대한 저항 정신과 이상향의 열망을 읽을 수 있다.

1832

외젠 들라크루아
「민중을 이끄는 자유의 여신」
프랑스

1830년 7월 파리 증권 시장이 폭락하면서 다시 봉기가 시작되었다. 들라크루아는 자유의 여신의 인도로 바리케이드를 넘어서 진군하는 민중의 힘찬 행군을 그렸다. 해방 노예를 상징하는 프리지언 보닛을 쓴 여인은 자유와 이성의 알레고리인 마리안이다. 혁명의 결과 샤를 10세는 퇴위하고, 새로운 왕이 선출된다.

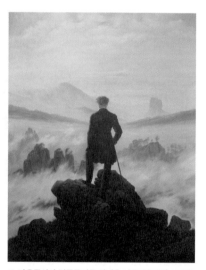

11 자유주의와 민족주의를 일깨운 나폴레옹전쟁, 266쪽

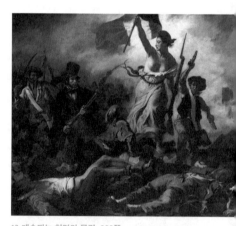

12 계속되는 혁명의 물결, 282쪽

1858

이스트먼 존슨
「남부 흑인들의 삶」
미국

공업 중심의 북부는 노예제 폐지를 주장했고, 농업 중심의 남부에서는 노예제를 옹호했다. 노예주와 자유주의 갈등은 계속 격화되었다. 1850년대가 넘어서면서 노예제 문제를 바라보는 새로운 시각들이 등장하였다. 1852년 출간된 해리엇 스토의 『톰 아저씨의 오두막』을 읽고 사람들은 흑인 노예도 백인과 똑같은 감정을 느끼는 존재임을 비로소 이해했다.

1875

아돌프 멘첼
「주물공장」
독일

이 작품의 부제는 '현대의 키클롭스들'이다. 키클롭스는 그리스·로마신화에 등장하는 외눈박이 거인이다. 전설에 따르면 그들은 거대한 기계를 만들었다. 후에 소설가 에밀 졸라도 소설 『인간 짐승』에서 기계를 키클롭스에 비유했다. 시대의 대세임은 분명하지만 기계는 긍정적인 의미를 지니지 못했다. 기계가 놓인 장소는 '지옥'으로, 기계 자체는 '괴물'로 인식되었다.

9 자유의 나라 미국의 독립, 224쪽

13 주인공이 된 노동자와 농민, 310쪽

1876

피에르 오귀스트 르누아르
「물랭 드 라 갈레트의 무도회」
프랑스

지금 사람들이 흥겨운 파티를 벌이는 이곳은 파리코
뮌 시절 지도부가 있던 처절한 저항의 장소였다. 불
과 몇 년 전의 일이었지만, 고통스러운 역사의 흔적
은 그림 어느 곳에서도 찾을 수 없다. 르누아르의 파
리는 끊이지 않고 파티가 이어지는 장밋빛 도시였다.
그의 화폭에서는 장미꽃도, 복숭아도, 소녀도 모두
풍성한 관능에 젖어 있다. 인상주의가 탄생한 순간은
정치적 시위의 도시 파리 위에 사랑과 문화의 도시
파리가 새로 올려지는 순간이기도 했다.

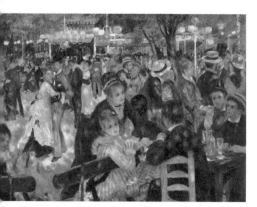

14 인상주의가 그린 장밋빛 인생, 330쪽

1878

펠리시앙 롭스
「창부 정치」
벨기에

여자는 정작 가려야 할 곳은 가리지 않고 절대 가려
서는 안 되는 곳, 바로 눈을 가린 채 돼지의 인도를
받고 있다. 돼지는 성경에서 악령이 씐 존재로 여겨
진다. 돼지의 발밑에서 조각과 음악, 시, 회화가 절망
에 빠진 채 넋을 잃고 있다. 돼지에 이끌리는 무지몽
매한 여자가 예술과 세상 위에 군림하고 있다. 작품
의 제목을 통해 세상은 어리석은 여자들이 지배하는
한심한 곳이 되었다고 화가는 말한다.

15 나쁜 여자들의 전성시대, 356쪽

1886

장레옹 제롬
「로마의 노예시장」
프랑스

노예로 팔리는 여인이 부끄러워 얼굴을 가리는 바람에 어쩔 수 없이 몸이 더 강조된다. 저렇게 수줍음을 타는 아름다운 여인이라니! 거기다가 노예라니! 이것은 단순한 남성적인 욕망의 표현이 아니라 수동적인 여인의 이미지가 덧씌워진 동양에 대한 서구의 욕망이기도 했다. 강하고 진보한 남성(서양)에게 여성(동양)은 길들여지고 거듭난다는 허황된 생각이 지배적인 시대였다.

16 여자, 동양, 노예 그리고 제국주의, 378쪽

1888

빈센트 반 고흐
「해 질 녘 씨 뿌리는 사람」
프랑스

평소 존경하던 밀레의 작품에서 영감을 받은 작품 한복판에는 눈부신 노란 태양이 작열한다. 농부 머리 위에 바로 떠 있는 태양은 마치 중세 성인의 후광처럼 강렬하게 보인다. 혁명의 씨를 뿌리는 것으로 오해되었던 밀레의 「씨 뿌리는 사람」은 고흐에 와서 삶의 영원성이라는 꿈을 뿌리는 사람이 되었다.

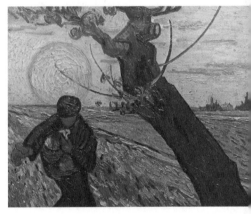

13 주인공이 된 노동자와 농민, 308쪽

1907

파블로 피카소
「아비뇽의 처녀들」
스페인

「아비뇽의 처녀들」로 피카소는 르네상스 시대에 그려진 가장 완벽한 그림 중 하나인 「모나리자」를 단숨에 능가해 버렸다. 제아무리 「모나리자」라 할지라도 우리에게 앞면과 양 측면만을 보여 줄 수 있을 뿐이다. 이쪽 면과 저쪽 면을 동시에 그리는 피카소의 입체주의는 20세기 초반의 물리학 발전과 관련이 있다. 세계를 지배하던 기존의 법칙에 대한 단호한 거부와 새로운 법칙에 대한 기대는 이 시대 작가들의 오랜 열망이었다.

1915

에른스트 루트비히 키르히너
「군인 자화상」
독일

붓을 들고 있어야 할 오른팔이 뭉툭 잘려 나갔다. 예술가가 군복을 입은 채 불구가 된 모습은 그 자체로 '예술 적대적 사회'에 대한 고발이다. 히틀러는 '퇴폐 예술전'을 연다. 여기에 키르히너의 이 작품도 전시되었다. 자기 그림을 매우 독일적이라고 생각했던 키르히너는 큰 충격을 받고서 결국 자살을 택한다.

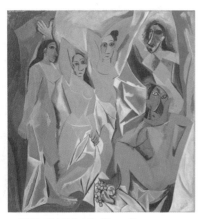

17 들끓는 친부 살해의 욕망들, 396쪽

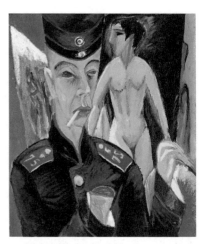

18 전쟁에 열광한 예술가들, 418쪽

1919

엘 리시츠키
「붉은 쐐기로 백군을 강타하라」
러시아

전쟁의 의무에서 벗어난 볼셰비키는 혁명을 완수하
는 데 전력을 다했다. 1920년 내전은 종결되고 붉은
군대는 반혁명 세력을 완전하게 궤멸했다. 엘 리시츠
키의 포스터는 말레비치의 기하학적인 추상에 기반
한 아방가르드 작품이 정치화되는 과정을 보여 주는
작품이다. 광명 천지에 있는 붉은 예각삼각형은 어둠
속에 있는 흰색 원을 강타하여 궤멸한다.

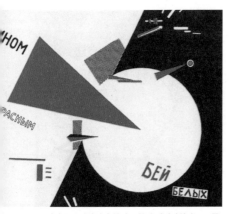

19 열광으로 시작해서 환멸로 끝난 러시아혁명, 440쪽

1925

디에고 리베라
「꽃 축제」
멕시코

농민 노동자의 국가를 내세운 신생 혁명정부는 적극
적인 문화교육 정책을 추진했다. 찬란한 마야 문명과
아즈텍 문명을 꽃피웠던 원주민 인디오들이 문화가
멕시코의 전통문화로 받아들여졌다. 인구 대다수를
차지하는 인디언이 사회적·정치적으로 주도적인 역
할을 해야 한다고 주장하는 '혁명적인 인디헤니스모'
개념이 주창되었다. 디에고 리베라는 여러 작품에서
멕시코의 뿌리인 인디오 여인들을 단순하고도 영원
한 아름다움이 느껴지도록 표현했다.

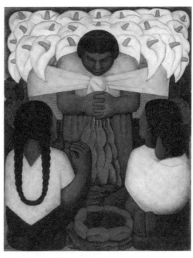

20 민족주의의 발흥, 458쪽

1930

그랜트 우드
「아메리칸 고딕」
미국

불황에 직면하자 이제 전통적인 미국 가치를 옹호하는 애국주의가 다시금 고개를 들었다. 이는 청교도적인 신념, 농촌과 가정을 중시하는 가치였다. 지방주의적인 화가들은 난해한 아방가르드적인 현대미술에서 등돌려 민중적인 판화, 캘린더 등에서나 볼 법한 소박한 화풍으로 전통적 가치를 옹호하는 작품들을 발표했다. 농기구인 쇠스랑을 무기처럼 든 이들은 한층 방어적으로 보인다. 저 예쁜 하얀 집을 지키기 위한 긴 투쟁이 시작되었다. 대공황의 물결이 도시를 넘어 시골로 덮쳐 오고 있었다.

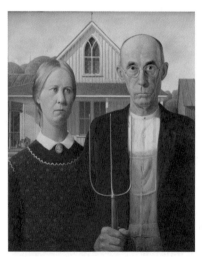

21 대공황으로 막을 내린 광란의 1920년대, 488쪽

1936

살바도르 달리
「삶은 강낭콩이 있는 부드러운 구조물: 내란의 예감」
스페인

제목 속에 '내란'이라는 단어가 분명히 명시되어 있다. 그림 속 인물은 지독한 분열과 해체를 겪고 있다. 이 분열과 해체는 타자가 아니라 자신을 상대로 행해져 있기 때문에 고통이 더욱 숨 막히게 중층화된다. 밝은 하늘 천진하고 부드럽고 모든 것에 무관심한 듯 태연한 주변 사물들 때문에 인물의 고통은 더욱 구제할 길 없어진다. 그리고 그해 실제로 내전이 발생했다.

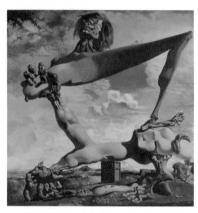

22 이념의 격전장, 스페인 내전 508쪽

1943

펠릭스 누스바움
「유대인 여권을 들고 있는 나의 초상」
독일

누스바움의 아버지는 1차 세계대전에 참전한 독일군 베테랑 파일럿이었고 그에게 독일은 목숨을 바친 명백한 조국이었다. 그러나 조국 독일은 그들을 국민으로 받아들이지 않았고, 거주자 등록증이 없는 그는 오직 친구들의 도움으로 은신처에 숨어 지내면서 작업을 했다. '나치의 유대인 박해의 상징'이라 할 만한 그의 자화상은 『안네 프랑크의 일기』의 시각적인 대응물이다.

1993

케테 콜비츠
「죽은 아들을 안고 있는 어머니」
독일

콜비츠의 어머니는 미약한 인간의 어머니일 뿐이다. 그 슬픔은 아직 보상받지 못했다. 천정 정중앙에 뚫려 있는 구멍으로 들이치는 눈비를 맞으며 어머니는 품에 안은 자식을 놓지 않는다. 아들은 마치 따뜻하고 안전한 자궁으로 돌아가고 싶어 하는 것처럼 웅크린 채 어머니에게 기대어 있다. 지구상에서 전쟁이 완전히 종식되는 그날까지 이 슬픔은 계속되리라. 1924년 만들었던 케테 콜비츠의 포스터는 여전히 유효하다. "전쟁은 이제 그만."

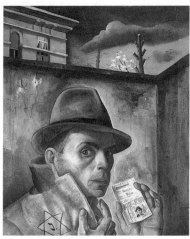

23 전쟁은 이제 그만!, 536쪽

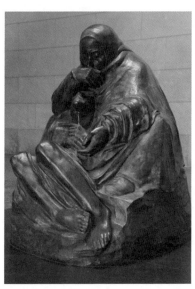

23 전쟁은 이제 그만!, 542쪽

일러두기 인·지명은 대체로 현행 외래어표기법을 따랐으나, 몇몇 예외를 두었다.

1

"젊은 사람들이란 그들의 시인을 발견하는 법이지요. 발견하려고 소
망하니까요." 폴 발레리의 말이다. 예술은 언제나 인간의 역사와 함
께했다. 인간의 손에서 탄생하는 예술은 언제나 인간의 가장 진한
체취를 담아냈다. 예술의 역사를 공부하는 것은 격변의 역사를 살
아 낸 인간들에 대한 생생한 기록을 따라가는 과정이기도 하다.

　　여기 소박한 그림이 한 점 있다. 니콜라스 마에라는 그다지 유
명하지 않은 네덜란드 풍속화가의 작품이다. 가로 35.6센티미터, 세
로 29.8센티미터의 겸손한 크기 그림이다. '당근 껍질을 까는 여인
과 곁에 선 아이'라는 제목이 곧 작품의 내용이다. 여기에는 대단한
사람도, 대단한 사건도 없다. 당시 유행을 보여 주는 도자기 빼고는
대단한 물건도 없다. 당근 다듬는 여인을 조그만 여자아이가 바라
보는 장면이라는 것, 카라바조풍의 극단적인 명암 대조법이 적절하
게 적용되어 장면이 더욱 '있어 보인다'라는 것 정도가 전부다. 우리
Michelangelo Caravaggio, 1571-1610
질문은 여기서 시작된다. 이렇게 평범하고도 평범한 장면이 어떻게
예술이 되었는가?

　　그림 속에 답이 있다. 바로 꼬마 아가씨의 눈빛이다. 저 진지한

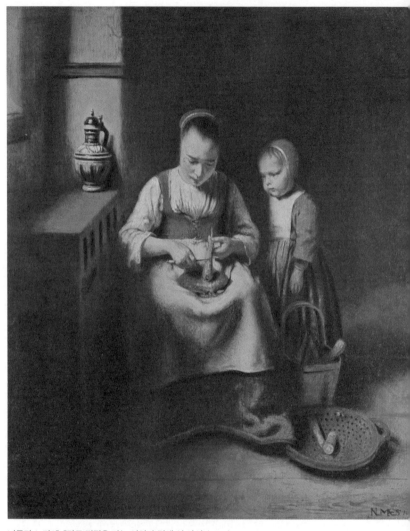

니콜라스 마에, 「당근 껍질을 까는 여인과 곁에 선 아이」(1655)

눈빛이 없다면 이 장면은 아무것도 아니다. 일반적으로 이런 그림에 관해서는 이렇게 말한다. 꼬마 아가씨는 어머니의 정숙함과 가사 노동의 윤리를 존경스러운 눈으로 익히고 있다고. 그러나 나는 여기에 더 큰 의미가 있다고 생각한다. 아마 딸이 판검사가 되길 바라는 부모는 당근을 다듬는 법을 딸에게 애써 가르치려고 하지도 않을 테고, 그런 포부를 가진 딸은 이런 진지함을 품고 당근 따위를 바라보지도 않을 것이다. 그러나 그림 속 꼬마 아가씨는 거기서 어떤 '가치'(의미)를 찾은 게 분명하다.

역사의 흐름을 살펴보면 과거에는 의미 없던 일이 유의미한 일이 되기도 하고, 반대로 가치 있던 일들이 무가치해지기도 한다. 인간의 행동 양식은 늘 비슷비슷해 보일 수 있다. 그러나 어떤 행동에 의미가 부여되고 다수가 그 행동을 반복할 때, 비로소 역사는 바뀐다. 만조 때 바다에 나가면 밀물이 밀어닥치는 것만이 보인다. 반대로 간조 때는 썰물이 되어 모든 게 빠져나가는 것처럼만 보인다. 그러나 밀물과 썰물은 늘 변함없이 반복되는 바다의 모습일 뿐이다. 그런데 또 길게 보면 매일매일 반복되는 그 밀물과 썰물은 결국 지형을 바꾸고 만다. 하루하루를 사는 동시대인들에게는 비슷비슷한 행동의 반복으로 보이지만, 장기적 관점에서 결국은 변화가 일어난다. 따라서 역사는 인류가 '의미'를 찾고, '의미'를 살고, 그 '의미'의 핵심을 후대에 전하는 과정이라고 말할 수 있다.

이런 의미를 문화사회학적으로는 '밈'이라는 개념으로 설명한다. 수전 블랙모어는 밈을 "문화를 창조하는 새로운 복제자"라고 정의한다. 이것은 일종의 사회적 유전자로서 재현과 모방을 되풀이하며 전승되는 언어, 노래, 태도, 의식, 기술, 관습, 문화를 통칭한다. 인

간의 생물학적 유전자 DNA가 생존에 유리한 정보를 후손에게 전하듯이, 공동체 생활을 하는 인류는 생존에 유리한 문화적·예술적 의미와 가치 역시 그들에게 전한다.

훌륭한 예술이 좋은 시대에만 태어나는 것은 아니다. 가장 비인간적인 상황에서도 예술은 꽃필 수 있다. 이 경우 예술 작품은 인류가 불의와 억압에 굴복하지 않고 인간이 지켜야 할 가치를 지켜 냈다는 승리의 증표가 된다. 예술은 인류의 꿈을 밈으로 유전하는 좋은 매체다.

2

폴 발레리의 말처럼 새로운 역사의 주역이 되는 세대는 늘 자신에게 맞는 표현법을 찾아 왔다. 이는 예술사 변화의 원동력으로 작용했다. 한동안 '예술형식의 순수성'을 주장하고, 예술을 사회적 사건과 무관하게 바라보는 모더니즘적인 환상이 예술계를 지배했었다. 그러나 모더니즘 또한 한 시대의 열망을 담아낸 철저한 시대적 현상이었음이 이제는 상식이 되었다.

우리는 여기서 예술이 결코 사회적·역사적 요인으로 단선적으로 환원되지 않는다는 점을 분명히 확인해야 한다. 하나의 역사적인 사건을 둘러싸고 예술가들은 저마다 다르게 판단을 내리면서 작품을 창작해 왔다. 물론 모든 예술가들이 이슈가 될 만한 역사적인 사건을 다루는 것도 아니다. 어떤 시대에는 전쟁과 전염병, 기근과 경제적 위기, 정치적 억압 등 예술가들이 예술을 할 수 없는 시대, 브레히트식으로 이야기하면 "서정시를 쓰기 어려운 시대"가 분명 있었다. 그때 예술은 침묵하는 것처럼 소극적인 태도를 보이거나

때로는 세상사와 무관한 듯한 외양을 띠기도 했다. 역사적 사건에 예술을 일대일로 대입하는 것은 위험하다. 인간사에는 사실과 사건만 있는 것이 아니라, 이를 둘러싼 해석과 꿈, 욕망이 있기 때문이다. 예를 들어 역사로 축약하면 프랑스혁명은 1789년 발발해서 1871년의 파리코뮌까지 구십 년 넘게 이어졌다. 역사학, 사회학, 법학, 철학 등 모든 분과 학문들은 그 사이에 일어난 제도와 사회적 관계에서 큰 변화를 집약할 테고, 그 의미를 객관적으로 말할 것이다.

그러나 프랑스혁명은 연구실 안에서 일어난 실험이 아니었다. 그 엄청난 시대를 살아야 했던 사람들이 '실제로' 있었다. 그 시대의 삶은 어떠했는가, 제도 변화는 그들 삶에 어떤 의미였는가, 그들은 무엇을 원했고 어떤 삶을 살고자 했는가에 대한 탐구, 모든 사건의 인간적인 가치와 의미에 대한 탐구는 예술의 몫이다. 그런 의미에서 레지스 드브레는 예술이 '세계의 살'을 다룬다고 했다. 이성적인 언어로 표현되지 않는, 언어를 넘어선 인간적인 실체를 예술은 다룬다. 그리고 그렇게 세계의 살을 다루는 미술 작품들에는 요한 하위징아의 표현대로 '언외의 지혜'가 숨어 있다. 거대 역사와 형식주의적 미술사가 아닌 역사 속에서 살아온 인간 자취로서의 예술사, 예술에 담긴 언외의 지혜, 인간 행위의 가치와 의미를 찾는 것이 이 책의 목표다. 지금 이 책에서 다루는 것은 서양미술사지만, 21세기인 지금 그것은 결코 남의 역사가 아니다. 민주주의, 평등, 자유, 박애, 인류애 등의 가치는 이제 우리 모두가 공유하고 존중하는 중요한 가치가 되었다. 세계의 역사는 어떤 곳을 중심으로 보든지 전 지구적인 인식을 향한 넓이의 확대와 더불어 인간 상호 간 이해를 향한 깊이로의 진척을 보여 준다. 현대사회에 있어 위험이 더 높아진 것처럼 보이

지만, 인류는 위험에 대처할 가치도 역시 쌓아 왔다. 역사는 개인화·
세속화·세계화의 방향으로 전개되었으며 전 지구는 경제적·정치적
·문화적인 이유로 더욱 접촉면이 넓어졌다. 동시에 개인은 더욱 개인
화되고 고립화되었다. 상위 몇 퍼센트의 지배계급이 전유하던 문화는
우리 모두의 것이 되면서 세속화·대중화의 길을 걸었다. 이 과정에서
우리는 다양한 충돌을 만나게 된다. 동양과 서양, 다른 인종과 민족,
다른 종교, 다른 문화권 들이 서로 만났다. 고립되어 있던 공동체가
다른 공동체와 만났을 때, 대부분 충돌이 일어났고 끔찍한 유혈 사태
가 벌어졌다. 21세기에도 우리는 여전히 다른 종교와 문화를 가진 다
른 사람들을 만나게 될 것이다. 문화의 발전은 서로 다른 이질적인 문
화가 만나고 충돌하는 가운데서 이루어진다.

　　종의 보존을 위해 대부분의 동물들은 동족을 먹지 않는다. 인
간도 같은 인간을 먹지 않았다고 말할 수 있으나, 너무나 거친 일들
이 있었다. 이는 더 많은 것을 갖고자 하는 탐욕 때문이었고, 그 탐
욕을 합리화하는 가장 큰 이유는 '다름'이었다. 나와 다른 인종, 족
속, 다른 외국인을 죽이는 것은 모든 전쟁의 명분으로 합리화되었
다. 종교와 이데올로기를 명분으로 얼마나 많은 사람들이 소모적으
로 대립하며 목숨을 잃었는가? 끝끝내 공존의 필요를 깨닫지 못한
이기적인 태도들이 지금도 존재한다. 다름, 차이를 인정하지 못하면
결국 인간은 서로를 죽이게 된다. 여기서 예술은 큰 역할을 한다. 프
루스트는 "예술 덕분에 우리는 단 하나만의 세계, 즉 우리 세계만
을 보는 대신, 그 세계가 스스로 증식되는 것을 볼 수 있으며, 따라
서 독창적인 예술가들이 많으면 많을수록 우리는 우리 자신의 임의
에게 맡겨진 만큼의 많은 세계를 얻을 수 있다."라고 말했다. 예술이

지향하는 것은 다양한 세상이다. 우리 모두는 각자의 예술가를 품고 있다. 나와 다른 사람의 생각을 인정하지 않으면 인류는 평화를 맞을 수 없다.

톨스토이는 좋은 예술은 반드시 일종의 감정적·도덕적·정신적 소통을 포함해야 한다고 했다. 반면 유미주의자들은 아름다움과 도덕적 가치를 분리한다. 물론 예술가들은 기성 도덕과 통념에 언제든 문제를 제기할 수 있다. 사실 예술가들은 그러라고 존재하는 사람들이다. 사회적 통념이 언제나 옳은 것이 아닐 수 있다. 또한 그것은 여러 사람들의 다양한 욕망을 모두 표현할 수 있지도 않다. 여성 참정권이 주어지기 전에 여성의 주체적인 삶의 권리를 주장했던 입센의 「인형의 집」이나 흑인의 인권 문제를 생각하게 했던 해리엇 스토의 『톰 아저씨의 오두막』처럼, 직접적으로 기존 통념에 맞서 새로운 가치를 옹호한 경우는 얼마든지 있다. 반대로 예술가들이 기존 통념에 안일하게 영합하거나, 그릇된 판단을 내린 경우도 있다. 나쁜 시대는 자칫하면 나쁜 예술을 낳는다. 그러나 책에서 살펴보겠지만 나쁜 시대에도 좋은 예술은 태어날 수 있다. 예술에는 현실만이 아니라 그 현실을 극복하려는 의지도 함께 담기기 때문이다. 나쁜 현실을 극복하려는 의지와 꿈은 한 예술가만의 것이 아니다. 그것은 그 꿈을 함께 지지하고 함께한 공동체의 꿈이기도 하며, 후대가 놓치지 않고 이어 나가야 하는 꿈이다. 그런 의미에서 우리가 고전이 된 작품들을 귀히 여기는 이유는 그 속에 담긴 지혜가 여전히 유효하기 때문이다. 언제나 마르지 않는 영감을 주는 두 작품 속에 담긴 언외의 지혜를 나누는 것으로 글의 서문을 대신한다.

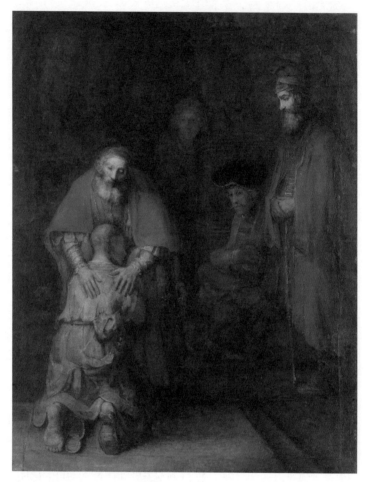

하르먼스 판 레인 렘브란트, 「돌아온 탕아」(1669)

나누는 것은 악마 같은 짓이다. '악마 같은'이라는 뜻의 영단어 diabolic에는 dia, 즉 나눈다는 의미도 있다. 악마는 사람들을 나누고 분열시키며 불화하게 해서 결국은 서로를 죽이게 만든다. 반대말인 sym은 함께함, 결속을 의미한다. sym은 서로 알아볼 수 있는 것의 상징을 만들고, 서로 공감하게 하고, 한쪽에 치우치지 않는 균형
symbol sympathy
잡힌 대칭을 만들고, 종국에 가서는 조화로운 심포니를 이룬다. 함
symmetry symphony
께하는 공생은 지구에 존재하는 모든 생물들의 생존 법칙이다. 모
symbiosis
든 역사는 말한다. 분열된 공동체는 반드시 역사 속에서 사라지게 된다고. 그러므로 사악하고 영특한 통치자들이 쓰는 가장 효율적인 방법은 나누어 다스리기였다. 그러니 나와 다른 타인을 인정하고 껴
Divide and Rule
안는 기술이 필요하다. 그 기술은 누구보다도 나 자신에게 평온과 행복을 줄 것이다.

　「돌아온 탕아」는 1669년 렘브란트가 세상을 뜨기 직전에 완성된 그림이다. 이 그림 속에는 우리 모두가 배워야 할 용서와 화해의 기술이 담겨 있다. 렘브란트의 말년은 가혹했다. 그는 부유한 중산층 가정에서 태어나 부모의 지지 아래 그림을 그리기 시작했고, 젊어서부터 화가로 유명세를 떨쳤다. 유복한 상속녀인 사스키아와의 결혼도 성공적이었다. 렘브란트가 젊은 시절에 그린 그림 중에도 '돌아온 탕아'를 소재로 한 작품이 있다. 호사스러운 옷을 입고 산해진미가 차려진 식탁에서 아름다운 여인을 무릎에 앉힌 채 떠들썩하게 놀고 있는 모습은 바로 렘브란트 자신과 아내 사스키아가 모델이었다. 사랑, 부, 재능, 명예까지 렘브란트의 젊은 날은 부러울 것이 없었고 그의 앞에는 모든 것을 누리는 장밋빛 인생만이 펼쳐질

것 같았다.

　　그러나 이 금슬 좋은 부부 사이에서 태어난 아이들은 대부분 일 년을 못 넘기고 죽었다. 연이은 출산으로 쇠약해진 아내 사스키아는 한 살도 안 된 네 번째 아이를 남기고 젊은 나이에 세상을 떠났다. 그렇게 렘브란트의 행복은 차례대로 하나씩 그의 곁을 떠났다. 자신의 작품 세계를 누구보다 잘 알고 고집했던 렘브란트는 주문자의 취향에 맞지 않는 그림을 그렸다. 그의 걸작들은 당대에는 이해받지 못했다. 수입이 주는데도 씀씀이를 줄이지 못한 화가는 결국 파산했다. 그를 지켜 주고 사랑했던 사람들도 덧없이 곁을 떠났다. 사스키아가 죽은 후 숨겨진 아내였던 헨드리케도 세상을 떠났고, 그가 죽기 한 해 전에는 스물일곱이었던 아들이 먼저 세상을 떠났다. 가난과 고독이 바로 늙은 렘브란트에게 마지막으로 남은 것들이었다.

　　그러나 렘브란트는 원망 대신 세상을 껴안는 쪽을 선택했다. 「돌아온 탕아」는 나누어 준 재산을 제멋대로 탕진하고 병든 몸이 되어 돌아온 탕아가 다시 아버지의 품에 안기는 장면을 담고 있다. 아버지는 말없이 아들은 보듬는다. 손끝에 전해지는 아들의 몸, 그 촉감. 떠나기 전 아들의 머리털은 탐스럽고 육체는 탄탄하며 건강했을 것이다. 그러나 돌아와 말없이 아버지의 품에 안긴 아들의 육체를 보듬는 순간, 아버지는 안다. 아들이 얼마나 힘든 시간을 보냈는지. 비난보다 앞선 이해, 따지고 묻는 말보다 더 깊은 울림을 가진 포옹, 이 작품은 내가 지금까지 본 모든 그림, 문학, 영화를 통틀어 가장 깊은 용서와 숭고한 화해의 순간을 보여 준다. 구차한 질문은 구차한 변명을 낳을 뿐이다. 화해하고 용서하겠다고 생각한 순간,

유일하게 가능한 것은 그 모두를 그저 끌어안는 것이다. 이렇게 당신이, 그리고 내가 그럴 수밖에 없었던 어떤 이유를 느껴야 하는 법이다. 내 관념에 얽매이고 내 의견 속에서 상대방을 왜곡하는 오류를 범하기보다는 언어가 도달하지 못하는 마음 깊은 곳에 이르러야 한다. 300여 년 전에 그려진 렘브란트 그림의 선명한 붉은색은 지금도 보는 이의 눈과 마음을 빼앗는다. 이 빛깔은 뜨거운 용서와 화해의 온도를 전해 준다.

그러나 삶은 단순하지 않다. 누군가가 서로 화해하고 용서하는 숭고한 일도 누구에게는 이해할 수 없는 상대적인 진실일 뿐이라는 사실조차 렘브란트는 알고 있다. 옆에 서 있는 맏형은 불만에 찬 눈초리다. 형의 부정적인 태도를 표현함으로써 렘브란트는 화해와 용서 바깥에 존재하는 감정조차 그림으로 표현했다. 진정한 용서와 화해는 또 다른 불일치의 가능성조차 용인한다. 누구나 다 아는 진실이지만, 삶에 있어서 100퍼센트란 없다. 핵심은 사소한 불일치를 견디면서 더 큰 일치를 향해 간다고 하는 방향성이다. 그것이 곧 공존의 기술이다.

두 번째 이야기는 1660년 얀 페르메이르가 살던 평범한 네덜란드의 시민 집에서 시작된다. '우유 따르는 하녀'라는 소박한 제목이 붙은 이 작품에는 숨이 멎을 것 같은 아름다움이 있다. 빛의 신비가 있으며 무엇보다도 삶이 있다. 아침 식사를 준비하기 위해 우유를 따르는 아주 단순한 일이 그림이 말해 주는 사건의 전부다. 매일 반복되는 일상이지만, 여인은 이 일을 묵언의 수행처럼 진지하고 경건하게 행한다. 비록 신분이 낮은 여인이지만, 그 풍채는 당당하고 위엄 있다. 화려하거나 위대한 어떤 것도 없는 이 그림은 고전적인

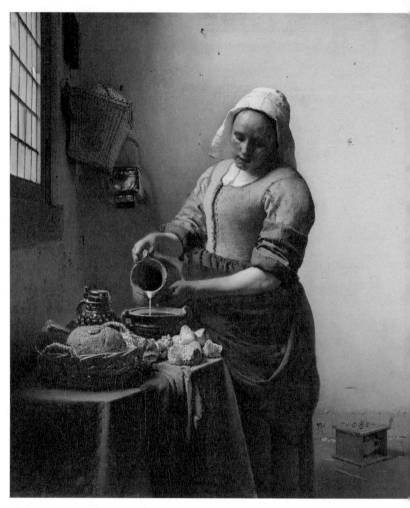

얀 페르메이르, 「우유 따르는 하녀」(1660)

아름다움에 도달한다.

　창으로 흘러 들어온 아침 빛은 조심스레 방 안을 채운다. 이 신비한 빛은 모든 평범한 것들에 축성을 내린다. 빛이 떨어지는 텅 빈 벽, 화가는 이 벽에 남아 있는 작은 못이나 못 자국 하나 놓치지 않고 꼼꼼히 그렸다. 이 크고 작은 흠집은 사람들이 지금까지 살았던 사소한 흔적들이다. 여인은 붉은색 치마에 노란 상의, 푸른색 앞치마를 둘렀다. 빨강, 노랑, 파랑의 순색을 사용하면서도 그림을 야하게 하지 않는 고전적인 감각이 그림에 기품을 더한다. 그중 그림을 압도하는 색은 앞치마와 식탁보 위에 쓰인 선명한 울트라마린 블루다. 울트라마린 블루는 준보석인 청금석에서만 구해지는 값비싼 안료로, 성화나 신분이 높은 사람을 그릴 때만 사용되는 재료였지만, 화가는 이 소박한 장면을 위해 눈부신 울트라마린 블루를 아낌없이 사용했다. 가장 평범한 일상의 한순간은 이렇게 가장 위대한 것이 되었다.

　페르메이르는 위대함의 바탕이 되는 평범함을 경이로운 눈으로 바라보았다. 그림 안의 모든 것은 만져질 정도로 생생하게 묘사되어 있다. 이러한 시선은 페르메이르가 활동했던 17세기 네덜란드에서만 가능한 것이었다. 절대 권력이 지배하던 다른 나라에서 시민들의 일상은 그려질 가치가 있는 것이 되지 못했다. 반면 신교와 구교의 갈등을 종식하고 모든 다양성의 공존을 인정하는 새로운 문화를 꽃피운 강소국 네덜란드에서는 시민들이 사회의 주역이었다. 보통선거권과 여성 참정권이 인정되기 시작한 19세기 말이 지나면서 전 세계에서도 대중이 역사의 주역으로 떠올랐고, 이때 비로소 대중 시대의 위대한 서막이 열렸다. 평범한 사람이 보내는 평범한

일상의 한순간 속에서 위대함을 찾는 페르메이르의 시선이야말로 21세기의 우리가 배워야 할 가치다.

전쟁, 혁명, 천재지변 등 격동의 세월 속에서도 우리 삶은 멈추지 않았다. 사랑을 했고, 아이들이 태어났고, 삶이 계속되었다. 인간 삶에 변화가 없었다면 역사도 예술도 없었을 것이다. 인간은 끊임없이 자신을 돌아보고 더 나은 미래의 삶을 위해 오늘의 행동을 선택해 왔다. 새로움이 자라나고 낡음이 각질처럼 떨어져 나가는 것도 평범한 사람들의 일상 속에서다. 여기에 모든 답이 있다. 저 창으로 들어오는 빛은 어제의 빛이 아니다. 모든 아침은 새로운 아침이다.

4

미술사와 역사를 아우르는 방대한 집필 프로젝트는 결코 쉽지 않은 작업이었다. 그럼에도 감행할 수 있었던 까닭은 당신과 나 사이에 분명히 존재하는 어떤 것 덕분이다. '당신'과 '나' 사이에는 무엇이 있는가? '과'가 있다. 당신과 나를 하나로 묶어 주는 and는 바로 이야기다. 이야기는 힘이 세다. 이야기는 당신과 내가 함께 이해할 수 있는 공감대를 만들어 내는 다리다. 이야기는 멀뚱멀뚱한 타인이었던 당신을 내 곁으로 오게 하는 마법의 도구다. 나는 이야기의 힘을 믿는 사람이다. 그 힘에 대한 믿음을 한순간도 잊은 적이 없다. 이야기는 지식과 지혜를 동시에 전달하는 매우 효율적인 방법이다. 할머니가 손주들에게 들려주는 오래된 이야기에는 응축된 지식과 지혜가 담겨 있다. 흔히 기승전결이라 일컬어지는 이야기 구조는 '이랬는데, 이래서 이렇게 되었다.'라는 식의 필연적인 해명을 요구한다. 해명에 윤리적·사회적 판단이 개입됨은 물론이다.

세상은 완결되지 않았다. 세상이 변화하고 움직이며, 따라서 어떤 이야기도 완결될 수 없다. 그래서 한때 이야기에 대한 격렬한 저항으로 '서사의 해체'가 요구되었던 것도 당연하다. 물론 이야기가 무용하다는 것이 아니라 기성 도덕과 윤리, 지배 논리에 물든 이야기 구조의 해체가 필요하다는 주장이었다. 당연히 이야기는 늘 다시 쓰여야 한다. 구전되는 이야기도 느리지만 결국은 변화해 오는 것이며, 언제 어떻게 변화하는지 그 변화를 눈치채긴 힘들다. 그렇기에 그것이 문자화되어 텍스트로 세상에 등장하는 순간 그 변화들은 모두 명시화되고 논란의 대상이 될 수밖에 없다.

지금 우리가 살고 있는 21세기는 검색 하나로 수많은 정보를 취할 수 있고 이전 시대의 사람들보다 훨씬 똑똑하게 굴 수 있지만, 우리가 더 훌륭한 사람이라고는 장담할 수가 없다. 그것은 '이야기'가 되지 못한 사악한 정보가 난립하기 때문이다. 이야기를 사랑하는 사람은 어떠한 경우든 인간적인 것에 대한 생각을 할 수밖에 없다. '인간적인 것', '사람을 생각하는 것'이 힘들어졌어도 우리는 해야 한다. 이 사고를 멈추는 순간, 인문학적 성찰이 소멸하는 순간, 우리는 그저 '인간'이라는 이름의 동물이 될 뿐이다. 인간이 인간이기 위해서 결국 우리는 이야기를 해야 한다. 나의 모든 책들은 이 이야기의 힘에 기대어 쓰였고, 이 책도 마찬가지다. 역사와 미술이 부드럽게 녹아들어 하나의 이야기로 읽히기를 바란다.

이 책은 나 혼자 만든 책이 아니다. 우선 2013년 1월부터 시작해서 2014년 1월까지 《매경 이코노미》에 '그림, 시대를 말하다'라는 제목으로 연재했던 글에 기초했다. 이 자리에서 《매경 이코노미》 전호림 편집국장님과 김소연 부장님에게 큰 감사의 말을 전한다. 그

리고 예술의전당 화요 아카데미에서 이 년 반에 걸친 장기 강의로 풍성한 살이 붙여졌다. 예술의전당 황복희 부장님, 채홍기 선생님, 박혜숙 선생님께 감사드린다. 무엇보다 강의를 함께해 주신 회원분들께 큰절을 올린다. 연재 글을 두꺼운 단행본 원고로 다시 쓸 때는 지적이고 재능 있는 두 후배 서혜임 양과 이예림 양이 기꺼이 읽어 주고 좋은 코멘트를 해 주었다. 크게 감사한다. 작품을 세 번째 책의 표지로 쓸 수 있는 영광을 허락해 주신 화가 홍경택 선생님에게도 큰 감사를 드린다. 덕분에 아주 멋진 책의 얼굴이 태어났다. 감사하게도 '시대를 훔친 미술'이라는 근사한 제목은 담당 편집자인 김미래 씨가 붙여 주었다. 함께 즐겁게 일한 유상훈 편집자, 이도진 디자이너에게도 깊은 감사의 마음을 보낸다. 또 존재만으로도 고마운 나의 아들 성원이와 딸 현수, 병상에 홀로 계신 어머니 오세숙 여사님, 늘 사랑으로 감싸 주시는 시어머니 오숙형 여사님, 언제나 나를 심정적으로 지지해 주는 영원한 '내 편' 서연종 씨에게 큰 감사와 사랑의 말을 전한다.

2015년 5월,
한강을 보며
이진숙

차례

찬란한 노을로 물든 중세의 가을

베리 공작의 매우 호화로운 공국

랭부르형제[*]는 세밀한 붓질로 흥겹고 호화로운 장면을 그려 냈다.
기도서 그림은 중세적인 양식을 따랐지만, 이 책에는 신을 위한 자
리보다 세속적인 삶의 즐거움과 쾌락의 비중이 더 크다. 그림 속 깊
은 곳에는 동화에나 나올 것 같은 멋진 궁전이 그려져 있다. 그림의
주제로 더 이상 신이 거주하는 성스러운 장소가 아니라 사람들이
멋진 삶을 살아가는 세속의 공간이 묘사되는 것은 시대 변화의 중
요한 증표다. 1000년에 이르는 긴 중세 동안 세상의 주인은 신이었
고 모든 예술품은 신을 경배하기 위해서 바쳐졌다.

　　르네상스의 위대함을 강조하려는 사람들 탓에 중세와 르네상
스 사이의 단절은 강조되고, 중세는 르네상스의 계몽적인 밝음에 대
비되는 '암흑기'로 묘사되곤 한다. 마치 양자 사이에 확실한 단절이
있는 듯하지만, 사실 두 시기 사이에는 금을 긋기 어려울 만큼 느리
고 완만한 이행 과정이 존재했다. 자크 르 고프 같은 학자는 아예
19세기 근대국가가 형성될 때까지를 '장기적 중세'라는 개념으로 설

[*]　헤르만(Herman), 파울(Paul), 요한(Johan), 세 형제로 네덜란드 출신 프랑크프라만 화파 화가.

42

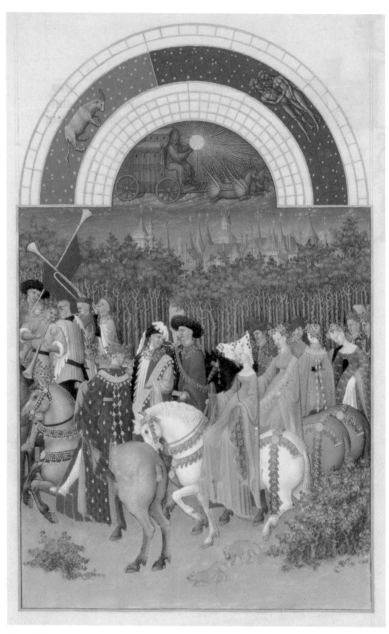

랭부르형제, 「베리 공작의 매우 호화로운 기도서(5월)」(1412-1416)

명한다. '중세의 가을'이라는 매력적인 제목을 붙인 책을 쓴 하위징아 역시 중세의 연속성을 강조한다. 랭부르형제, 얀 판에이크 그리고 Jan van Eyck, 1395-1441 장 푸케 등의 그림에는 중세와 르네상스라는 이름의 근대가 함께 공 Jean Fouquet, 1420-1481 존한다. 중세의 가을은 찬란한 노을로 물들며 서서히 저물어 갔다.

랭부르형제가 그린 「베리 공작의 매우 호화로운 기도서」는 화려한 궁정 생활을 잘 보여 준다. 기도서는 달력과 함께 시간과 계절에 어울리는 기도문과 화려한 채색 삽화를 담은 책이다. 지금 우리가 보는 것은 5월의 장면이다. 5월, 과연 사랑하기 좋은 계절이다. 4월에 정혼한 신랑 신부의 결혼식 날, 선두에 선 나팔수들은 볼이 터질 정도로 신나게 악기를 분다. 신랑과 신부는 사랑이 가득한 눈으로 서로를 마주 본다. 사랑의 에너지는 세상에 넘쳐 발끝에 있는 강아지들도 곧 사랑을 나눌 태세다. 결혼식 행렬의 차림새와 말의 치장이 예사롭지 않다. 당시에는 옷에 보석과 금화를 주렁주렁 다는 것이 대유행이었다. 움직일 때마다 번쩍이고 쩔렁거렸다.

랭부르형제의 책을 주문한 사람은 베리 공작 장이다. 그는 프 Jean de Berry, 1340-1416 랑스 왕 장 2세의 셋째 아들이자 부르고뉴공국 용담공 필리프의 형 Duchy of Burgundy Philippe le Hardi, 1342-1404 이다. 14-15세기 발루아 가문의 궁전은 사치스러움과 화려함으로 유명했는데 왕성한 예술 활동이 펼쳐진 무대이기도 했다. 미술사적으로는 국제 고딕 양식의 시기였다. 국제 고딕 양식은 교황청이 아 International Gothic Style 비뇽으로 강제 이전된 아비뇽유수(1309-1377) 시기에 카탈루냐, 부르고뉴, 롬바르디아, 파리, 보헤미아를 중심으로 퍼져 나갔다. 그것은 엄격하고 금욕적인 초기 중세 미술에서 벗어나 세속적 취향이 반영된 미술이었다. "즐거움과 세련됨, 맛있는 음식과 화려한 의복, 그리고 꽃이 만발한 정원이 딸린 궁전, 그 자체로 이상적인 모델"인

랭부르형제, 「베리 공작의 매우 호화로운 기도서」(1412–1416)

궁정을 위한, 궁정에 의한, 궁정의 양식이었다.

베리 공작 장은 다른 형제 못지않게 화려하고 사치스러운 생활을 즐겼고 예술가들에게 지원을 아끼지 않았다. 「베리 공작의 매우 호화로운 기도서」를 그려 나갈 때도 당시에 청금석에서만 얻어지는 값비싼 물감인 울트라마린블루를 마음껏 쓸 수 있도록 해 주었다. 600년이 지난 지금까지도 이 그림의 귀족적인 파랑은 여전히 선명한 빛을 발한다.

기도서는 우리나라의 「농가월령가」처럼 열두 달의 세속적인 일과 기도를 연관시킨 책이다. 기도서에는 평화로운 농촌 풍경과 귀족들의 호화로운 삶이 골고루 섞여 있다. 사실 현실은 그림과는 좀 달랐다. 11세기부터 시작된 상업혁명으로 도시는 꾸준히 성장했고, 자유를 찾아 사람들은 농촌을 떠나갔다. 그럼에도 기도서에는 발달하는 도시의 풍경이나 상인의 모습은 찾아볼 수 없고 농민과 귀족만이 등장하고 있다. 귀족들은 저들의 보호 아래 있는 어리석지만 선량한 농부들과 함께 일군 중세적 삶을 사랑했고, 그 삶으로 기도서를 호화롭게 채우고 싶어 했다. '사랑하고 농사지으며 행복하여라.'가 이 책이 전하는 메시지였다. 물론 화가들은 주문자의 뜻에 충실할 수밖에 없었다.

그러나 호화로운 기도서는 말 그대로 기도로만 남았다. 현실은 잔혹했다. 1416년 베리 공작이 먼저, 그리고 몇 달 후 랭부르가의 재능 많은 세 형제 헤르만, 파울, 요한이 뒤를 이어 전염병의 희생자가 되었다. 도시의 발달로 사람들이 모여 살게 되면서 전염병은 순식간에 퍼져 나갔지만, 과학은 여전히 주술사 수준을 벗어나지 못하던 중세 말기의 전형적인 비극이었다.

피할 수 없는 죽음과 아름다운 애도

부르고뉴공국에서 우리는 뜻밖에 죽음의 아름다움을 만나게 된다. 베리 공작 장의 동생이자 부르고뉴의 발루아왕가를 연 용담공 필리프 역시 형 못지않은 예술 후원자였다. 부르고뉴공국의 역사는 용담공 필리프가 1363년 부르고뉴지방을 상속받으며 시작되었다. 쉽게 이야기하면 부르고뉴 공국은 프랑스의 동생 국가였다. 21세기의 우리는 이해할 수 없는 일이지만, 국민국가라는 개념이 존재하지 않았던 이때에는 영지의 국경이 지배 계층의 상속으로 정해지기도 했다. "파리는 프랑스의 머리요, 샹파뉴는 심장, 부르고뉴는 위장이다." 라는 말이 있다. 부르고뉴가 멋진 와인과 다양한 식재료가 공급되는 풍요로운 땅이라는 뜻이다. 지금은 프랑스의 일부(위장)지만 한때 부르고뉴는 프랑스와 어깨를 겨누던, 화려한 문화를 자랑하는 융성한 공국이었다. 부르고뉴공국은 역사 속으로 사라졌지만 그 흔적은 아름다운 예술 작품으로 남아 있다. 역사를 모르는 사람들에게도 사랑받는 보석 같은 작품들이다.

　　당대 최고의 조각가 클라우스 슬뤼터르는 1380년경부터 죽기 직전까지 용담공 필리프의 궁전을 위해서 일했다. 최고의 조각가 슬 뤼터르의 손 덕분에 용담공 필리프의 모습은 생생하게 각인되어 있다. 당시 부르고뉴의 수도였던 디종 샹몰의 샤르트뢰즈 수도원 정문에서 세례요한의 수호를 받으며 성모마리아와 아기 예수에게 기도하는 용담공 필리프와 성 카테리나의 수호를 받는 그의 부인 마르게리타의 모습을 볼 수 있다. 디종에는 슬뤼터르의 가장 유명한 예언자 군상 「모세의 샘」이 이 지역을 지나는 순례자들을 맞고 있다.

Claus Sluter, 1340-1406

용담공 필리프가 죽자 슬뤼터르는 후배 장인들과 함께 이 시기의 가장 아름다운 조각품 하나를 완성한다. 샹몰의 샤르트뢰즈 수도원에 마련된 무덤 장식이다. 지금은 디종의 미술관에 전시되어 Musée des Beaux Arts 있는 용담공 필리프의 석관은 고딕식 교회와 마찬가지로 화려한 조각으로 뒤덮여 있다. 관 아래쪽을 차지하는 아케이드는 고딕 특유의 불꽃 모양 장식인 플랑부아양 양식으로 꾸며져 있는데, 그 안에 Flamboyant Style 는 설화석고로 만들어진 작은 크기의 수도승과 성직자 등 왕의 죽음을 애도하는 행렬이 늘어서 있다.

슬뤼터르 특유의 풍성한 주름 잡힌 묵직한 수도승복을 입은 인물들은 저마다 다양하게 애도의 염을 표한다. 어떤 인물은 눈을 들어 하늘을 바라보기도 하고 다른 이는 슬픔에 빠진 옆 사람을 위로하는가 하면, 어떤 사람은 흐느끼고 어떤 사람은 성경책을 읽고 어떤 사람은 노래를 부르고 어떤 사람은 슬픔에 겨워 몸을 구부린다. 대부분이 고개를 숙이거나 눈물을 닦느라 소매로 얼굴을 가린 탓에 표정이 잘 보이지 않는다. 작가는 표정 대신 몸짓을 선택했다. 얼굴이 보이지 않는 인물상들의 개별적인 동작과 분위기만으로도 충분히 깊은 슬픔이 드러난다. 살아 최고의 권력과 부를 누리던 인물도 피할 수 없었던 죽음 앞에서, 침통한 슬픔은 절정에 이른다. 중세 말에 만난, 기대치 못한 생생하게 살아 있는 죽음의 순간이다.

재물과 권력 앞에서 길 잃은 정신

누군가는 죽고 누군가는 태어나면서 삶은 계속 이어진다. 부르고뉴

클라우스 슬뤼터르, 용담공 필리프의 석관(1410)

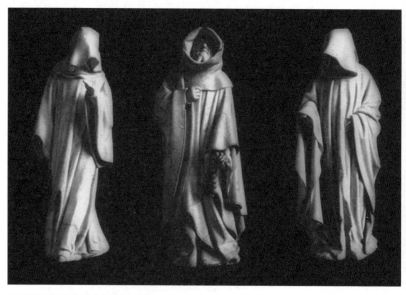

위의 석관 하단에 조각된 애도하는 사람들

왕정의 예술 사랑도 계속되었다. 유화 기법을 최초로 사용한 미술가로 잘 알려진 얀 판에이크는 부르고뉴왕정으로부터 강력한 후원을 받았다. 「겐트 제단화: 어린 양에 대한 경배」로 유명세를 떨친 그는
Polyptyque de l'Agneau Mystique, 1426-1432
1437년 부르고뉴공국의 최고 실세를 화폭에 담았다.

　「롤랭 재상과 성모마리아」의 주인공 니콜라스 롤랭은 미천한 가문 출신으로 재상의 지위에 올라 엄청난 부를 축적한 사람이다. 한데 그의 성공에는 구설수가 끊이지 않았다. 주저 없이 뇌물을 받으며 황실 수입에도 손을 댄다는 말이 나돌았다. 그런 그가 이 그림에서는 성모마리아와 아기 예수 앞에서 기도를 하고 있다. 겸손한 자세로 손을 모으고는 있지만 압도적인 몸체가 화면을 차지한다. 금실로 수놓은 재상의 밍크 코트는 성모마리아의 붉은색 옷보다 화려하다. 중요한 사람은 크게, 중요하지 않은 사람은 그보다 작게 그리는 중세의 회화적 관습에서 눈에 보이는 실제 크기대로 그리는 방식으로 조금씩 자리 잡아 가던 시기임을 감안하더라도, 성모 앞의 재상은 지나치게 오만하고 지나치게 거대하다.

　어쩌면 그림처럼 롤랭은 성모 앞에서 기도하고 참회해야 할 일이 많았는지도 모르겠다. 지은 죄를 참회하기 위해서 룰랭은 여러 선행을 베풀었는데, 그중 하나가 가난한 사람들을 위한 무료 병원을 설립해서 기증한 일이었다. 병원의 운영 기금을 마련할 요량으로 거대한 포도밭도 함께 기증했는데, 오늘날까지도 이 병원은 롤랭의 포도밭에서 상당한 수익을 얻고 있다. 그림 속 재상의 머리 부근에 그 포도밭이 보인다. '오스피스 드 본'이라는 이곳의 포도주는 지금까지도 부르고뉴를 대표하는 와인으로 사랑받는다. 사람들은 흔히 롤랭을 비스마르크에 비견할 만한 강력한 재상이라고 평한다. 그러나

비스마르크는 독일을 탄생시킨 반면 롤랭 재상 집권기에 부르고뉴
공국은 프랑스로 합병되어 역사의 뒤안길로 사라졌다. 그가 체결한
아라스조약의 결과였다.
Traitès d'Arras, 1435

　　이 그림은 프랑스 역사에서 가장 중요한 사건인 아라스조약을
체결한 직후 그려졌다. 1419년 부르고뉴의 군주 용맹공 장이 프랑
스 왕족에게 살해당하는 사건이 발생했다. 영국과의 백년전쟁이 한
　　　　　　　　　　　　　　　　　Jean sans Peur, 1371-1419
참이던 시기, 이 일을 계기로 부르고뉴는 프랑스에서 등을 돌려 본
격적으로 영국의 편을 든다. 프랑스의 동생이 프랑스를 배신하게 된
사건이다. 사실 부르고뉴 입장에서는 영국과의 교역이 더 중요했고,
이제는 프랑스에게 조공을 바치는 관계에서 벗어나고 싶었다. 영국
과 부르고뉴의 동맹을 주도한 이가 롤랭이었다. 그러나 그로부터 십
육 년 뒤 롤랭은 다시금 아라스조약을 체결해서 프랑스와 부르고뉴
의 관계를 회복하는 데 주력했다. 이 조약으로 부르고뉴는 프랑스
왕에 대한 신종의 예라는 봉건적인 관계에서 벗어났고, 프랑스는 그
동안 영국 편을 들던 부르고뉴를 제 쪽으로 끌어와서 전쟁에서 승
리할 기반을 마련했다.

　　현실 정치가 롤랭은 이 과정에서 무시무시한 역사를 또 한 번
기록한다. 참회해야 마땅할 이 사건은 바로 잔 다르크를 영국에 팔
　　　　　　　　　　　　　　Jeanne d'Arc, 1412-1431
아 넘긴 일이다. 잔 다르크는 열일곱 꽃다운 나이에 신의 계시를 받
아 영국군을 무찌름으로써 수세에 몰린 프랑스를 위기에서 구한 백
년전쟁의 영웅이다. 그러나 아라스조약 체결 전 영국 편을 들고 있
던 부르고뉴는 잔 다르크를 생포해서 영국군에게 팔아 넘긴다. 마
녀로 낙인찍힌 잔 다르크는 1431년 덧없이 사형에 처해진다. 잔 다
르크를 넘긴 대가로 어마어마한 액수의 돈이 재상 주머니에 들어갔

을 것이라는 소문이 무성했다. 이와 관한 한 가지 흥미로운 사실은 얀 판에이크의 이 그림에 엑스레이를 쏘아 감정해 본 결과 밑그림의 재상 손에 어마어마한 지갑이 들려 있었다는 것이다. 교회에서는 탐욕을 그다지도 경계했지만 중세 상업혁명 시기가 도래하면서 돈은 점점 더 인간 정신에 대한 지배력을 넓히고 있었다.

연대기 작가 샤틀랭은 "그는 마치 지상의 삶이 영원한 것처럼 재산을 거두어들였다. 그리하여 그의 정신은 길을 잃었다. 그는 나이가 들면서 생애의 마지막이 눈앞에 닥쳐왔는데도 인생의 장벽이나 한계를 인정하지 않으려 했다."라고 롤랭을 묘사한다. 왕이라도 무릎을 꿇어야 할 죽음이 닥쳐온 순간에조차 롤랭은 자기 한계를 인정하지 않았다. 누릴 것이 널려 있는 지상에서 조금 더 머물 수 있다면 그는 성모에게 돈다발이라도 갖다 바쳤을 것이다. 살아만 있다면 세상 모든 돈을 자기 것으로 만들 자신이 있었을 테니. 상업혁명 이후 세상에 누릴 만한 것들은 늘어만 갔다.

아라스조약으로 프랑스와 우호적인 관계를 재정립했지만 결국 부르고뉴공국은 1477년 용담공 샤를이 낭시 전투에서 전사하면서 프랑스로 귀속되고 만다. 단 그 직전에 부르고뉴공국의 유일한 상속녀였던 딸 마리 드 부르고뉴가 합스부르크왕가와 결혼하면서 지참금으로 네덜란드 지역을 가져갔기에 네덜란드는 한동안 합스부르크왕가가 지배하는 신성로마제국*에 귀속되어 있어야 했다.

* 당시의 독일과 오스트리아를 포함한 거대한 왕국.

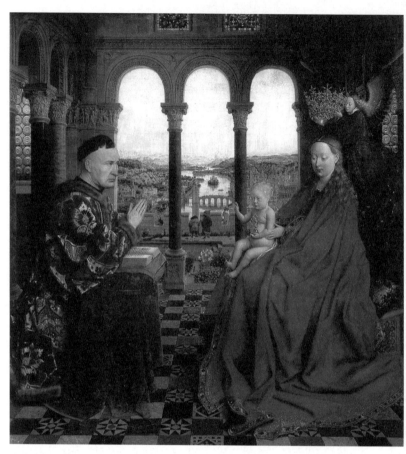

얀 판에이크, 「롤랭 재상과 성모마리아」(1437)

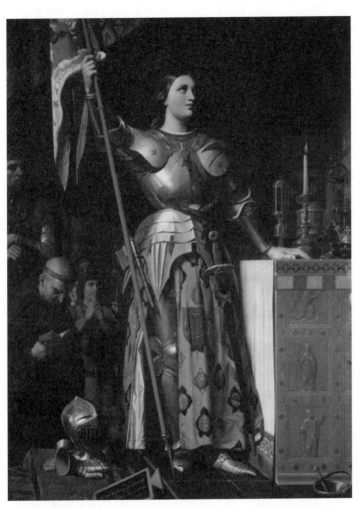

장 오귀스트 도미니크 앵그르, 「랭스 성당에서 열린 샤를 7세 대관식의 잔 다르크」(1854)

죽음의 영역에 침투한 삶의 욕망

아라스조약으로 부르고뉴를 다시 프랑스의 편으로 만든 샤를 7세
는 파죽지세로 마침내 백년전쟁을 끝맺는다. 잔 다르크 덕분에 왕
위에 오른 샤를 7세지만 그도 영국군의 손에서 그녀를 구해 내지는
않았다. 혁혁한 공을 세운 왕이기도 한 샤를 7세를 미술사에서 강
하게 각인한 것은 장 푸케가 그린 「천사들에게 둘러싸인 동정녀」다.
이 그림에는 냉혹한 군주의 사랑 이야기가 담겨 있다. 여기 등장하
는 잘록한 허리와 하얀 젖가슴이 인상적인 성모는 우리가 아는 일
반적인 마리아상과 전혀 다르다. 중세 말에는 기사문학과 결합한 마
리아 숭배 사상이 극에 달해서 마리아가 구원의 여신이자 동경의
여인으로 자리매김했다. 붉은색과 푸른색 두 가지로만 그려진 천사
들은 하얀 성모에 대조되어 마치 부조 장식처럼 보인다. 이 그림에
는 동정녀 마리아에 대해 지금까지 존재하지 않았던 독특한 해석이
들어가 있다. 관능적이다! 드러난 가슴이 모성적이라기보다는 관능
적이다. 그런데 따뜻하지 않다. 그것은 차가운 관능이다. 성스러움과
공존하는 관능은 복합적이고 이중적인 감각의 경계에 우리를 세운
다. 그 이유는 성모의 모델이 된 여인의 사연에서 나온다.

　　성모의 모델은 샤를 7세의 애첩이었던 아그네스 소렐이다. 그
녀는 최초로 역사에 기록된 공인된 애첩이다. 이 작품은 그녀가 죽
Agnes Sorel, 1422-1450
은 지 이 년 뒤에 애첩을 그리워하는 왕의 마음을 위로하기 위해 그
려졌다. 아그네스 소렐이 지상의 여인이 아닌 천상의 여인으로 등장
하는 이유다. 왕은 성(城)을 하사할 정도로 그녀를 사랑했고, 둘 사
이에는 공주 세 명이 태어났다. 그러나 그녀의 사치와 오만한 성격

은 많은 적을 만들었다. 넷째 아이를 임신했을 무렵 28세에 불과했던 그녀는 갑작스레 죽고 만다. 그러므로 그녀의 창백함은 그녀가 살아 있지 않음에서 비롯된 것이다. 죽은 여인에 대한 그리움, 그것도 관능적인 그리움, 죽음의 영역에 침투한 삶의 욕망이 이 작품이 유발하는 복잡한 감정이다.

그녀는 이질에 걸려서 죽었다고 알려져 있다. 그러나 많은 사람들이 소렐보다 한 살 어린 샤를 7세의 아들*을 의심했다. 아버지에게 지나치게 영향력을 행사하고 있는 소렐을 제거하기 위해서 그의 측근이 독약을 투여했을 거라는 의심이었다. 이 의심은 550년이 지난 2005년에야 풀렸다. 남아 있는 유해에 관해 과학적인 조사를 실시한 결과, 그녀의 사인은 수은중독임이 밝혀졌다. 그것이 타살의 증거는 될 수 없었다. 그림 속 대리석처럼 유난히 흰 피부는 그녀가 죽은 여인이라는 느낌과 동시에 살아생전의 그녀 모습을 떠올리게 한다. 수은 성분은 미백 작용이 뛰어나서 중금속의 위험성을 모르던 시절에는 화장품의 재료로 애용되었다. 왕의 사랑을 독차지하게 해 주었던 아름다움이 그녀의 사인이라고 말할 수도 있을 것이다. 이 그림이 완성된 이듬해인 1453년, 마침내 샤를 7세는 카스티용에서 승리를 거둠으로써 백년전쟁을 끝냈다. 전쟁이 끝나고 부르고뉴를 합병한 그는 근대국가의 체제를 서서히 정비해 나갔다.

* 후에 루이 11세가 되는 인물.

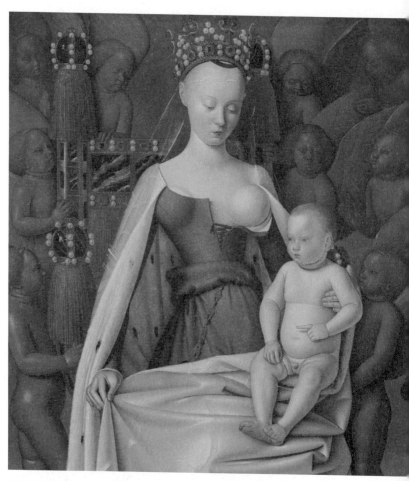

장 푸케, 「천사들에게 둘러싸인 동정녀」(1452)

11세기부터 꾸준히 이루어진 중세 상업혁명의 성공으로 도시에는 부가 축적되기 시작했다. 중세 때 이승의 삶은 천국을 예비하는 지나가는 통로였으나, 부가 축적되어 갈수록 세상은 살아 볼 만한 공간으로 변모했다. 세속화는 피할 수 없는 세계사의 진행 방향이었다. 백년전쟁 같은 왕위 상속 전쟁은 결국 세속 권력이 집중되고 강화되는 결과를 가져왔다. 이로써 시작된 근대국가의 정립은 근대로 넘어가는 필수적인 과정이었다. 중세는 서서히 저물고 근대국가의 토대가 구축되면서 근대의 여명이 밝아 오기 시작했다.

　　1400년 무렵부터 시작된 소빙하기 기후 탓에 전 유럽이 추위에 떨었고, 여러 차례 유럽을 휩쓴 페스트로 유럽 전체 인구 삼 분의 일이 감소했다. 인구 감소는 자연히 노동력의 가치를 높였다. 봉건 영지에 귀속되어 있던 농노들은 노예 신분에서 벗어나 임금을 받는 자유 노동자들로 전환되었고 사람들이 모여 살기 시작하면서 도시가 성장했다.

　　도시에 모여드는 임금 노동자들의 출연은 봉건적 관계를 해체하는 중요한 요인이 되었다. 도시의 성장을 가속화한 것은 11세기경부터 진행된 상업혁명이었다. 이제 상품을 가지고 자신이 직접 이동하는 떠돌이 행상이 아니라 주요 도시에 거점을 두고 상품을 이동시키는 거상이 등장했다. 부르고뉴와 인접한 플랑드르*에는 거상들이 이미 등장해서 활발한 활동을 보였다. 당대 최고의 화가 형제 휘

Hubert van Eyck

* 지금의 네덜란드와 벨기에를 포함하는 지역.

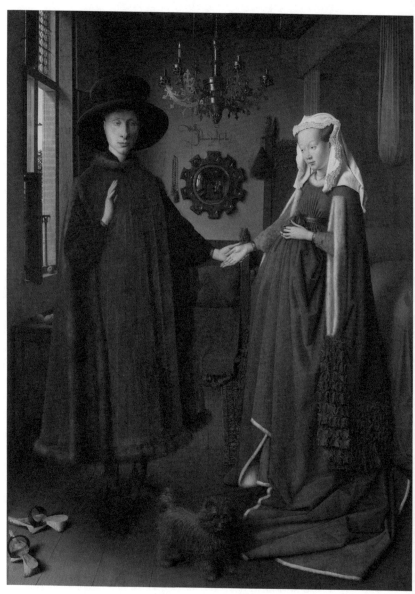

얀 판에이크, 「아르놀피니의 결혼」(1434)

버르트 판에이크와 얀 판에이크에게 「겐트 제단화」를 주문해서 교
회에 기증한 사람도 이 지역의 거상 요스트 페이트였다. 상인들의
Joost Vjidt
적극적인 활동은 영주와 기사, 농노라는 봉건적인 위계질서를 근본
적으로 뒤흔들었다.

　얀 판에이크가 1434년에 그린 「아르놀피니의 결혼」은 최초의
시민 초상화로 알려져 있다. 중세 시대 그림의 주인공은 당연히 기
독교 성인이나 귀족이었다. 그러나 아르놀피니의 결혼식을 다룬 그
림과 조반니 아르놀피니의 다른 초상화가 더 있다는 것은 그만큼
상인 계층이 성장했다는 의미다. 상인 계층은 도시에 사는 시민이
burg　　　　　bürger
었다. 아르놀피니 가문의 경우 직물업으로 유명한 이탈리아 도시 루
카 출신의 유명한 상인 집안이었다.

　같은 이름을 돌려쓰던 당시의 풍속 때문에 그림 속 남자가 아
르놀피니 집안의 어떤 '조반니'인가를 두고 오랜 논쟁이 있었다. 그러
나 최근에는 조반니 디 니콜라오 아르놀피니라는 학설이 대체적으
Giovanni di Nicolao Arnolfini, 1400~1452
로 인정된다. 그는 1419년 이후 부르고뉴의 브루게로 옮겨와 이곳을
주무대로 비단과 직물, 태피스트리 등의 고가품을 취급해 큰 부를
이루었다. 그림 속에 등장하는 감귤류는 당시 부르고뉴 지방에서는
매우 귀했던 것으로, 그가 취급하던 무역 품목에 포함되어 있었을
것으로 추측된다.

　그의 첫 아내 코스탄자 트렌타는 이탈리아 출신으로 1433년
사망했고, 그림 속의 어린 여성은 기록에 남지 않은 두 번째 아내로
추정된다. 두 번째 아내에 대한 기록을 찾기 어려운 이유는 그녀가
아르놀피니와 차이가 있는 집안 출신이었기 때문일 터다. 그 증거로
학자들은 신부의 뒤집어진 손바닥을 지적한다. 이는 본부인이 나

은 자식의 우선 상속권을 염두에 두어 자기 쪽의 상속 포기를 약속하는 제스처다. 그러나 어떤 형태의 결혼이었건, 이 작품은 이후 그리고 지금까지도 통용되는 시민의 결혼 공식을 집대성해서 보여 준다. 귀족 집안이나 왕가의 결혼은 정치 논리에 지배되는 정략결혼이었다. 이들의 결혼은 마음에 드는 상대와의 결합이 아니라 가문 대 가문의 정치적 결합이므로 축첩과 정부를 거느리는 일을 어느 정도 허용했다. 그러나 새롭게 등장한 시민계급의 결혼은 다른 원칙의 지배를 받게 된다.

인물 배치는 역할 분담을 의미한다. 남자는 창 쪽, 즉 바깥쪽 일을 담당하고, 아내는 안쪽 일을 맡는다. 아내의 의무도 꼼꼼히 기록되어 있다. 침대 머리에 매달린 빗자루는 가사에 힘 쏟을 것을, 그리고 침대 장식에 새겨진 출산을 돕는 성녀 마르가리타는 순산할 것을 상기시킨다. 열린 창 바깥으로 보이는 체리나무는 겨울옷을 입은 두 인물과 계절감이 배척되는 듯 보이지만, 다산의 상징으로 기능한다. 발밑 강아지는 두 사람 사이의 신의와 성실을 의미한다. 뒤에 보이는 거울에는 예수의 수난이 조각되어 있고 옆에는 묵주가 걸려 있다. 결혼 생활의 어려움을 종교적 수난에 비유하며 인내를 미덕으로 가르치는 것이다. 이 작품이 말하는 결혼은 종교적인 원칙과 세속적인 열정이 함께 공존하는 개념이다. 붉은 침대는 열정적인 부부 생활, 즉 세속을 의미하지만, 모세가 새로운 땅에 들어갈 때 신발을 벗고 들어갔다는 일화를 상기하는 벗겨진 슬리퍼를 통해 결혼을 성스러운 결합으로 여기는 관점도 함께 드러난다.

흥미로운 그림의 주인공인 조반니 디 니콜라오 아르놀피니는 같은 집안 누구보다도 성공한 무역 중계업자였다. 남아 있는 기록에

따르면 그의 고객은 영국의 헨리 5세, 부르고뉴의 선량공 필리프 등
Philippe le Bon, 1396-1467
당대 최고의 군주들이었다. 물건을 제작하기보다 유통과정에 개입
함으로써 돈을 벌던 상업혁명 시대에 독점권은 부를 축적하는 중요
한 수단이었다. 그러나 세상만사 모든 것을 제멋대로 하고 싶은 변
덕스러운 권력자를 상대로 사업을 꾸리는 것은 쉬운 일이 아니었다.
원래 아르놀피니 가문에는 "마차나 노새에 실려 영국의 식민지 칼
레에서 네덜란드로 가는 상품에 관해 모든 세금을 징수할 권한"이
있었다. 그런데 이것을 빼앗아 간 사람이 피렌체 메디치 은행의 브루
게 지점장이었던 톰마소 포르티나리다. 세금 징수권을 얻은 메디치
Tommaso Portinari
은행은 부르고뉴의 샤를 대담공에게 연간 1만 6000프랑이라는 거
액을 상납하기로 했고 포르티나리는 공작 고문 작위를 받았다. 이
위험한 거래는 반대편인 프랑스 루이 11세의 분노를 샀고, 메디치
은행 리옹 지점은 프랑스로부터 거래 금지를 당했다. 이러한 어려움
에도 중세적 관행과 싸우면서 상업혁명을 주도한 상인계층의 활동
은 중세를 해체한 가장 큰 원동력이 되었다.

피렌체 르네상스, 위대한 융합의 순간

피렌체 종교회의의 비종교적 의미

갓 태어난 아기 예수를 찾아가는 동방박사들. 성경이 전하는 그 모습은 베네초 고촐리가 그린 벽화 「동방박사의 예배」처럼 화려하지는 않았다. 성대한 의장을 갖추고 수많은 수행원을 거느린 이 대단한 행렬은 국제 고딕 양식을 바탕으로 매우 화려하게 그려져 있다. 그러나 이 화려함도 여기에 등장하는 인물들이 가진 부에 비하면 겸손하다 할 만하다. 피렌체 르네상스의 후원자이자 피렌체의 실질적 지도자였던 메디치 삼대가 함께 그림에 등장하고 있다. 사진이 없던 시대의 귀중한 자료다. 황금색 옷을 입고 흰말을 타고 앞서가는 가는 젊은이가 그림의 완성 당시 갓 열두 살이 된 로렌초 데 메디치로 셋 중에서 가장 어린 동방박사로 그림 속에 등장하고 있다. 그 뒤를 따르는 갈색 나귀를 탄 사람이 메디치가의 본격적인 부흥을 이끈 할아버지 코시모이고, 옆에서 흰말을 탄 사람은 아버지 피에로다. 그림에서는 어린 로렌초 외에도 피렌체 종교회의에 참석했던 비잔틴 황제 조반니 8세, 희랍정교의 총주교 주세페의 모습도 볼 수 있다.

놀랍게도 그림은 메디치 가문의 앞날을 예언한다. 동방박사로

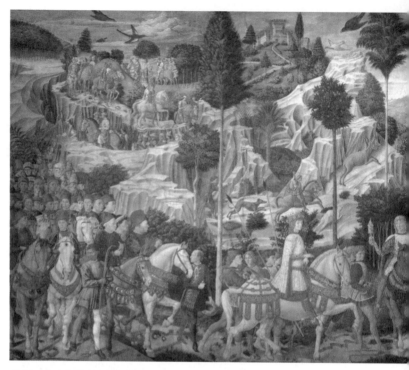

베네초 고촐리, 「동방박사의 예배」(1459-1461)

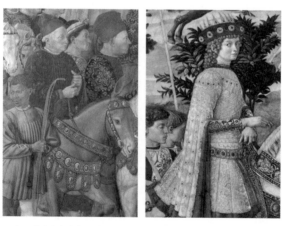

코시모 메디치와 피에로 메디치　　　로렌초 메디치

분한 자손을 내세운 할아버지와 아버지는 수행원인 양 겸손하게 등장하고 있다. 그림처럼 메디치 가문에서 최고의 영광을 누리는 인물은 후에 '위대한 로렌초'라고 불리게 되는 로렌초 메디치다. 메디치 가문은 영욕의 세월을 겪으며 17세기 말까지 300여 년 동안 세 교황과 두 왕비를 배출했다. 특히 코시모가 태어난 1389년부터 로렌초가 죽은 1492년까지 근 100년은 피렌체 역사의 가장 역동적이고 찬란한 시대였다. 아름다운 미술품으로 가득 찬 지금의 피렌체는 메디치 가문이 남긴 선물이라고 해도 과언이 아니다.

이 벽화는 1439년 있었던 피렌체 종교회의를 기념하며 그로부터 이십 년 뒤에 그려졌다. 동서 교회의 분열과 이슬람 세력의 위협 등 당시의 복잡한 종교 문제를 해결하기 위해 개최된 피렌체 종교회의는 메디치 가문의 전격적인 후원 아래서 진행되었다. 700여 명에 이르는 방문객들이 몇 달 동안 머무는 데 아낌없는 편의가 제공되었다. 그러나 어렵게 얻어 낸 협의는 결국 지켜지지 않았고, 십육 년 뒤인 1453년, 비잔틴제국은 오스만튀르크에 덧없이 멸망해 버린다. 피렌체 종교회의는 정치적으로 아무런 성과가 없는 것처럼 보인다. 그러나 피렌체 종교회의는 역설적으로 비잔틴제국이 멸망함으로써 중요한 의미를 지니게 되었다.

피렌체 종교회의 최대의 수혜자는 메디치 가문 자신이었다. 이 회의를 계기로 소규모 은행업부터 시작한 메디치 가문은 국제적인 외교 행사를 주관할 정도로 영향력 있는 가문으로 성장했다. 피렌체 종교회의를 후원한 코시모는 이듬해인 1440년 앙기아리 전투에서 밀라노를 대파했다. 이로써 그는 숙적인 알비치 가문의 잔당을 모두 피렌체에서 몰아내고 안정적인 지위를 획득했으며 사후에는

산 마르코 수도원의 메디치 도서관

피렌체의 국부로 불리며 존경받게 된다.

헬레니즘과 히브리즘의 재융합

피렌체 종교회의의 가장 중요한 성과는 그동안 서로 질시하며 반목
하던 동서 교회를 한 테이블에 앉혔다는 사실이다. 4세기에 콘스탄
티누스대제는 기독교를 로마제국의 종교로 공인하고 나서 수도를
콘스탄티노플*로 옮긴다. 천도의 의미는 상상할 수 없이 컸다. 황제
와 더불어 로마제국의 핵심 문화, 즉 고대 그리스 시대부터 내려오
는 로마제국의 물적·인적 핵심들이 모두 콘스탄티노플로 옮겨 갔다.
지금의 로마를 기축으로 한 서로마제국은 476년 고트족의 오도아
케르에게 정렴당했다. 고대 그리스어와 라틴어로 쓰인 고문서를 소
위 '바버리언'들은 해독할 수 없었다. 이때부터 1000년 동안 암흑기
라 불리는 중세가 시작되었다. 거의 1000년 넘게 비잔틴제국에 간
직되어 온 고문서 일부가 피렌체 종교회의에서 선보여졌다.

　　코시모 메디치는 중세 시대에는 접할 수 없었던 새로운 생각
이 담긴 지적 유산에 대단한 흥미를 품었다. 그는 피렌체 종교회
의가 끝난 뒤에도 비잔틴에서 고문서를 수입해 와서 학자 마흔다
섯 명이 번역할 수 있도록 후원한다. 이 책들을 보관하기 위해서
1443년 산 마르코 수도원 안에 메디치 도서관이 건립된다. 초대 도
서관 관장은 톰마소 파렌투첼리인데, 그는 후에 교황 니콜라스 5세
Tommaso Parentucelli, 1397-1455

* 　콘스탄티노폴리스. 지금의 이스탄불. 비잔틴제국과 오스만제국의 수도.

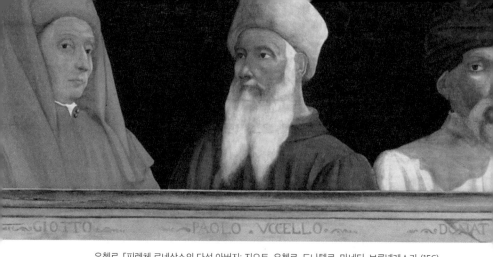

우첼로, 「피렌체 르네상스의 다섯 아버지: 지오토, 우첼로, 도나텔로, 마네티, 브루넬레스키」(15C)

가 되어서 메디치 가문과 끈끈한 사이가 된다. 르네상스를 고대의 재발견이라고 말하는 것은 매우 밋밋한 표현이다. 르네상스는 서양 문화의 두 축이 되는 헬레니즘과 히브리즘이 다시 융합하는 위대한 순간을 의미한다. 피렌체 종교회의를 통해서도 같은 일이 벌어졌다. 1453년 콘스탄티노플을 점령한 이슬람군은 비잔틴 문명을 잔혹하게 파괴하고 약탈하였으니, 수많은 고서적들이 간발의 차이로 구해진 셈이었다.

　　메디치 가문의 삼대는 모두 사업과 정치적인 영역에서 위기를 극복하며 영광을 이루어 나갔다. 그 영광의 길에 문학, 철학, 미술이 화려한 수식을 더했다. 최고의 갑부였으며, 공화정의 외피를 두른 피렌체의 실질적인 군주였지만 메디치 가문에는 두 가지 약점이 있었다. 평민 출신이라는 점과 이자 놀이를 주업으로 삼는 은행가라는 점이었다. 금융업, 즉 대출을 해 주고 이자를 챙기는 '이자 놀이'는 기독교 교리에서 축복받지 못하는 사업이었다. 이러한 축재 과정의 죄를 용서받는 방법은 수도원과 교회에 대한 후원이었다. 이런

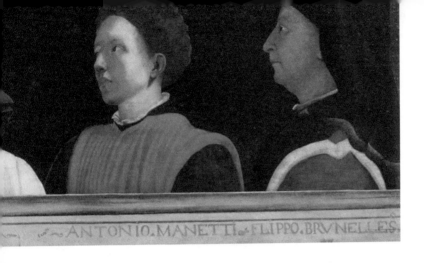

형태의 후원이 점차 영광스러운 일로 간주되면서, 후에는 가문의 이름을 높이기 위한 수단으로 후원의 의미가 변질되어 갔다. 문맹률이 높았던 당시, 시각 이미지는 다른 어떤 예술보다 설득력이 있었다. 12세기 후반부터 교회의 벽은 유력 가문의 후원과 세력 과시 경쟁 덕에 멋진 그림들로 가득 차기 시작했다.

　　이탈리아에서 상인들의 경제력·정치적 위상은 이전 시대에 비해 비교할 수 없이 높아졌지만, 중세 계급사회 내 그들의 지위는 여전히 낮았다. 모든 새로운 것은 자기 존재를 정당화해 줄 새로운 사상을 갈구한다. 평민에서 지배자가 된 메디치 가문에 필요한 것은 다양성을 지지하는 사상이었다. 비잔틴제국에서 가져온 여러 고서적에 담긴 여러 사상 중에서 코시모 메디치가 열광한 대상은 신플라톤주의였다. 아무리 하찮은 미물조차도 세계의 근원인 일자 헨^{Hen}에서 유래했다는 신플라톤주의의 주장은 평민 출신 메디치 가문의 존재에 의미를 부여하는 이론으로 적당했다. 신플라톤주의에 감동한 코시모는 자기 별장에 플라톤주의 아카데미를 열었다.

메디치 가문은 누구보다도 예술을 잘 활용했다. "오십 년을 채우기도 전에 우리는 쫓겨나겠지만, 내 건물들은 남을 걸세." 코시모 메디치의 말이다. 소수의 경제사학자들뿐만 아니라 많은 사람들의 입에서 은행가 집안인 그들의 이름이 회자되는 것은 미술과 문화를 통해서 그들이 영원한 삶을 살기 때문이다. "왕조는 소멸하며 국가는 붕괴한다. 학설은 효력을 상실하며 기관은 영락한다. 그러나 작품은 살아남는다."라는 미술평론가 데이브 히키의 말이 이처럼 딱 맞는 경우도 없다.

코시모는 로렌초 기베르티, 도나텔로, 프라 안젤리코, 베네초 고촐리, 필리포 리피 등 당대 최고의 예술가들을 후원했다. 코시모의 예술 후원은 대담했다. 그는 아이디어가 참신한 신진 작가들에게 건축과 작품을 의뢰하기를 두려워하지 않았으며 예술가의 재능을 자신을 미화하는 데 이용하지도 않았다. 예술가가 타고난 재주를 발휘할 수 있도록 미술 작품이나 건축물을 의뢰할 때 시시콜콜 개입하지 않은 채 낯설고 새로운 것들에서 더 나은 것들이 자라 나오는 과정을 지켜볼 뿐이었다. 이러한 코시모의 운영관에 주목한 경영학자들은 '서로 다른 이질적인 분야를 접목하여 창조적이며 혁신적 아이디어를 창출해 내는 기업 경영 방식'을 의미하는 '메디치 효과'Medici Effect라는 말을 만들어 냈다. 앞으로 계속 관찰하겠지만, 이러한 개방성과 수용성은 모든 문화적 발전의 원동력이 된다. 모든 위대한 문화는 낯설고 이질적인 것들이 융합하는 순간 탄생한다.

산타마리아 델 피오레 대성당과 메디치 효과

메디치 효과의 가장 적절한 예는 코시모 자신이었다. 코시모의 후원 덕분에 피렌체 시민이 그토록 원하던 산타마리아 대성당 돔이 드디어 완공되었다. 산타마리아 대성당 돔은 르네상스의 가장 빛나는 순간을 보여 준다. 13세기 말 이 건물의 기초가 놓였는데, 설계 원안자조차 지름이 36미터나 되는 거대한 돔을 만들 방법을 몰랐다. 그들에게 있는 거라곤 토스카나 지방에서 가장 아름답고 거룩한 성당을 짓고자 하는 열망 그리고 언젠가는 그 소망이 이루어지라는 믿음뿐이었다. 조급함 따위는 없었다. 자기 대에 이루지 못하더라도 언젠가 영리한 후손이 나타나서 자신들이 못다 한 과업을 이루리라는 굳건한 믿음, 피렌체가 영원한 도시가 되리라는 공동체에 대한 자부심이 이 대책 없는 공사를 감행하게 했던 것이다. 인문학자 안젤로 폴리치아노는 로마 황제 아우구스투스가 피렌체를 건립했음을 증명해서 피렌체 시민의 자긍심을 높였다. 이 이야기는 사실 여부를 떠나서 피렌체가 되고자 했던 것이 무엇인지를 잘 보여 준다. 로마보다 앞서 르네상스가 시작되었던 피렌체 시민들은 로마처럼 유서 깊고, 이탈리아 역사의 주역이 될 도시를 건설하고 싶었을 것이다.

공사를 시작한 지 십육 년 만인 1436년에야 돔은 완공되었다. 피렌체 시민의 긴 꿈을 현실로 만들어 준 사람은 필리포 브루넬레스키였다. 젊은 건축가 브루넬레스키를 발탁한 것은 행운이었다. 물론 일의 진행 과정이 순조로워서 매일 꽃노래가 절로 나오는 것은 아니었다. 높은 데 벽돌을 올리기 위해 필요한 여러 건축 장치들을 개발하느라 공사가 지연되기도 했고, 벽이 무너져 많은 인부들이 죽는 불

Filippo Brunelleschi, 1377-1446

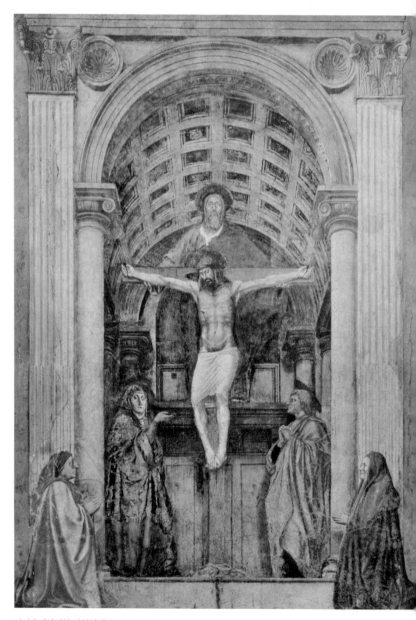

마사초, 「신성한 삼위일체」(1424-1427)

상사가 일어나기도 했다. 자연히 브루넬레스키를 향한 부정적인 여론
이 뒤따랐다. 그러나 그 모든 역경에도, 브루넬레스키가 십육 년간 공
사를 이어 나갈 수 있었던 것은 코시모의 후원과 믿음 덕이었다. 돔
의 건설 기간 동안 메디치 효과는 그 진가를 톡톡히 발휘했다.

　　돔의 건설 기간 동안 브루넬레스키는 '선원근법'의 원리를 발
견했고, 그의 친구인 마사초는 이 원리를 이용해서 최초로 원근법
을 적용한 그림인 「신성한 삼위일체」를 완성했다. 일점 소실점을 기
준으로 모든 사물이 수학적 비례에 맞게 축소되는 원근법은 르네상
스 이후 500여 년간 서양 회화를 절대적으로 지배하는 시각적·철
학적 원리가 되었다. 중세 회화를 지배하던 역원근법이 전지전능한
신의 관점을 시각화한 것이라면, 선원근법은 '지금, 여기' 현존하는
주체의 존재를 전제한 방법이다. 이제 '지금, 여기'의 인간이 바라본
자연을 그대로 '재현'하는 것이 가장 중요한 미술의 과제가 되었다.
'지금, 여기'의 인간이 문화의 중심으로 설정됨으로써 문화 전체의
세속화는 더욱 가열히 진행되었다.

　　돔의 건설을 둘러싼 이야기는 여기서 끝나지 않는다. 브루넬레
스키의 후배인 파올로 토스카넬리는 돔이 완성되고 나서 한참 후인
1475년에 이곳에서 태양의 운동을 계측하는 실험을 시작했다. 그
는 돔 안 높은 창으로 들어오는 빛의 움직임을 관찰해서 태양의 운
동 경로를 추정했다. 하지와 춘분의 시점을 정확하게 계산해 내는
데 성공한 그의 실험은 천문 항법 시대의 문을 여는 데 크게 기여했
다. 1453년 비잔틴제국의 멸망으로 인도로 가는 육로가 봉쇄되면
서 새로운 항로의 개척이 절실하던 시점, 천문항법의 등장은 시대의
요구에 부응하는 것이었다. 1492년 인도를 찾기 위해 대항해를 시

안드레아 델 베로키오, 「다비드」(1473-1475)

작한 콜럼버스가 참조한 것도 토스카넬리의 실험이었다. 콜럼버스가 서인도제도를 발견하여 식민지 개척을 시작함으로써 그를 후원했던 스페인은 서구에서 가장 부유한 나라로 등극하게 된다. 돔의 건설에서 원근법의 발명, 토스카넬리의 실험, 그리고 콜럼버스의 항해에 이르기까지 예기치 못한 생산적인 결과들의 도출, 이것이 바로 메디치 효과의 놀라울 실례다.

젊은 시대의 젊은 웃음: 어린 다윗이 거인 골리앗을 물리치다

돔의 완공으로 피렌체 시민의 자부심은 하늘을 찔렀다. '국부'라는 명칭은 괜히 붙은 말이 아니었다. 더불어 그는 이름만 공화제를 내세운 피렌체의 실질적인 지배자가 되었고, 메디치 가문의 사업은 나날이 번창해 갔다. 메디치 은행은 교황의 주거래 기관이 되었고, 1446년 무렵에는 유럽 여덟 개 도시에 지점을 두고 최소 열한 개 지역에 제휴 기관을 둔 초대형 글로벌 은행으로 성장해 있었다. 우리는 긍정적인 에너지가 넘치던 이 시대의 젊은 웃음을 도처에서 발견할 수 있다.

메디치 가문의 주문으로 제작된 안드레아 델 베로키오의 「다비드」는 젊은 레오나르도 다빈치의 얼굴을 모델 삼았다고 알려져 있다. 이전에 코시모 메디치의 의뢰로 도나텔로도 「다비드」를 제작한 바 있는데, 이 두 다비드상의 공통점은 모두 이미 골리앗을 물리친 승리자를 묘사하고 있다는 점이다. 십 대 미소년인 다비드는 골리앗의 목을 발밑에 두고 승리를 즐기고 있다. 베로키오가 제작한

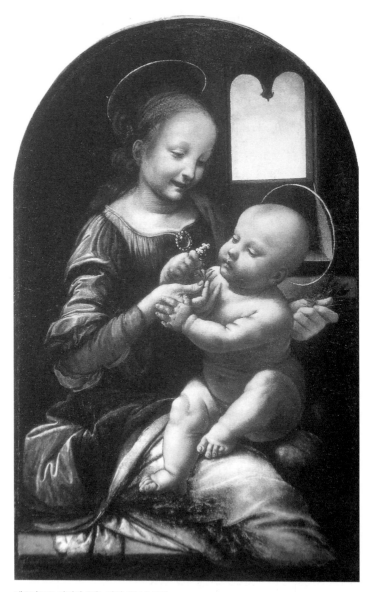

레오나르도 다빈치, 「베누아의 성모」(1478)

「다비드」 속 레오나르도 다빈치의 얼굴은 누구보다도 긍정적이고 자신감 넘친다. 그의 표정에는 두려움이 없다. 미약하지만 젊고 새로운 존재가 거대하지만 낡은 것에 대항해 승리를 구가하는 모습은 초기 르네상스 특유의 긍정적이고 낙관적인 태도를 잘 보여 준다.

　1478년 다빈치가 그린 자그마한 성모자상은 이런 낙관적인 견해를 잘 드러낸다. 유달리 어린 십 대처럼 보이는 성모는 보기 드물게 입을 벌려 활짝 웃고 있다. 우리가 익히 아는 여러 '우아한' 성모들과는 거리가 멀다. 중세 때의 성모들은 감히 웃지 못했다. 초월적인 신의 세계를 드러내는 중세의 이콘화에서는 웃음이나 울음 같은 인간적인 감정을 직접적으로 표현하지 않는다. 모든 일이 신의 뜻에 따라 예정되어 있다는 중세의 예정설도 성모 얼굴에서 웃음을 거둬 가는 데 한몫했다. 귀여운 아기 예수가 아무리 재롱을 피워도, 그 사랑스러운 아들은 서른세 살이 되면 고통스러운 수난을 겪고 말 운명이기 때문이었다. 그러나 르네상스적 낙관성, 그리고 '지금, 여기'를 중시하는 마음은 다빈치의 성모를 환하게 웃게 했다. 레오나르도 다빈치의 성모는 마치 신이 예정해 놓은 예수의 수난을 전혀 예감하지 못하는 것 같다. 그녀에게는 '지금, 여기'의 행복이 중요하다. 차라리 성모보다 아기 예수의 표정이 진지하고 어른스럽다. 성모는 자그마한 들꽃을 들어 아기 예수에게 보여 주고, 아기 예수는 이런 자연의 일부를 과학자처럼 진지하게 바라보고 있다. 과학자 같은 아기 예수의 표정 역시 중세적 관념에서는 절대 탄생할 수 없었다. 중세적 관념에서는 이 세상은 신의 창조물인데, 신이 자신이 창조한 피조물을 이렇게 호기심을 품고 바라볼 리가 없다. 이는 자연을 호기심과 관찰의 대상으로 바라보는 새로운 유형의 인간 표정이다.

"이성이란 두려움이 없다는 것을 의미한다. 자연에 존재하는 모든 것들은 올바른 접근법만 거치면 설명이 가능하다."라는 레오나르도 다빈치의 확신이 이 그림에서도 울려 퍼지고 있다. 21세기는 그의 시대와는 비교할 수 없을 만큼 과학이 발전한 시대이지만 아이러니 하게도 우리는 이런 표정의 작품을 만들 수 없다. 과학의 발전만큼 인간이 알지 못하는 영역이 여전히 크다는 것 역시 더불어 증명되었고, 인간이란 존재 자체도 점점 이해할 수 없는 괴물이 되는 것처럼 보이기 때문이다. 고대 그리스 아르카익기의 미소처럼 이 미소도 시대의 선물이었다. 상승과 낙관의 기운이 전 사회에 감도는 시대에만 주어지는 값진 미소다.

영광의 정점, 추락의 시작

그러나 영원한 것은 없다. 모든 것은 변화한다. 메디치 가문의 영광은 코시모의 손자 로렌초 때 최고조에 이르렀다. 최고의 교육을 받고 자란 로렌초는 뛰어난 인문학자의 소양을 갖춘 시인이자, 교육과 결혼, 돈을 통해서 '만들어진' 신흥 귀족이었다. 로렌초는 갓 스무 살에 권력을 이양받았는데 운좋게 이 시기 피렌체에 소위 '황금시대'가 시작된다. 얼핏 보면 화려한 고촐리 그림의 환상이 현실이 된 것처럼 보이지만 실상은 매우 복잡했다. 1478년 반대파인 파치 가문에 의해 로렌초의 동생 줄리아노가 잔혹하게 암살되었다. 젊은 청년의 죽음은 피렌체의 민심을 오히려 더 메디치 가문 쪽으로 돌렸다. 암살자들은 후에 체포되어 교수형에 처해졌는데 이 교수형 장면

을 레오나르도 다빈치가 드로잉으로 남기기도 했다.

많은 학자들이 로렌초가 생각보다 예술 후원에 인색했다고 실망 섞인 어조로 말한다. 그러나 로렌초 시대에 위대한 예술가가 없었던 것도, 그에게 예술에 대한 안목이 없었던 것도 아니다. 그에게 없던 것은 돈이었다. 회계 장부를 보는 일보다 시 쓰는 일을 좋아했던 로렌초는 기업가로서보다 정치가로서 재능을 발휘했다. 그러나 로렌초가 정치에 개입하면 할수록 사업 운영은 방만해지고, 은행 업무는 정치적 외압에 방해받기 일쑤였다. 그 당시 전 세계 메디치 은행 지사가 소홀히 운영된 탓에 로렌초가 죽기 오 년 전쯤에는 겨우 네 개 지점만이 살아남았다.

은행의 위기를 부른 게 로렌초의 은행가로서의 무능력 때문만은 아니다. 우선 교황만큼 힘세고 다루기 어려운 자들이 메디치 은행의 고객이 되었다는 사실이 은행을 정점에 오르게 한 일인 동시에 은행을 몰락에 빠뜨리는 시발점이 된다. 전쟁과 허세를 위해 어마어마한 대출금을 필요로 하지만, 그 돈을 갚아야 한다는 생각은 별로 없었던 사람들이 바로 유럽 왕정의 군주들이었다. 이 거부할 수 없는 고객들에 대한 부실 대출로 메디치 은행은 허덕이게 된다. 또 코시모 때와 달리 이탈리아 전체 경기가 서서히 침몰하고 있었다. 이제 백년전쟁을 마친 프랑스와 영국이 전열을 정비하고 다시금 세계 무대에서의 패권을 다투는 시대가 도래했던 것이다. 피렌체의 영광은 서서히 끝나고 있었다.

로렌초가 지병으로 죽은 1492년은 세계사적으로 중요한 해다. 이해 콜롬버스는 스페인 이사벨라 여왕의 후원으로 신대륙 발견을 위한 대항해의 길에 올랐다. 더 멀리 가서 더 많이 가져와야

82

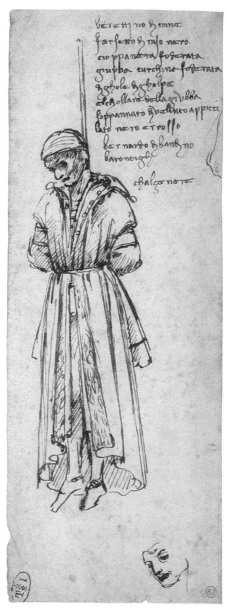

레오나르도 다빈치, 「바론첼리의 교수형」(1479)

더 큰 돈을 벌 수 있을 터였다. 그러기 위해서는 더 많은 자본이 투자되어야 했고, 국제무역상의 규제를 좌지우지할 수 있는 큰 권력이 배후에 깔려야 했다. 강력한 군주가 요구되고 있었다. 인구 10만이 안 되는 도시국가 상태의 이탈리아는 이런 변화에 적응하지 못했다. 이탈리아가 더 이상 도약하지 못했던 것은 피렌체뿐 아니라 나머지 지역 역시 도시 수준으로 분열되어 있던 탓이 크다. 칼로 일어선 자가 칼에만 집착하면 칼로 망하게 된다. 최초 발흥의 원인에 집착하면 바로 그 원인 때문에 쇠퇴하게 된다는 엄정한 역사의 원리를 다시 한 번 확인한 순간이었다.

로마 교황청의 르네상스

다시 운명의 기로에 선 다비드

로렌초 사후 메디치 가문의 독재는 철저히 비판받았다. 비판의 선두
에 선 인물은 사승 사보나롤라였다. 교황이건 황제건 정적이건 용병
이건 메디치 가문의 돈 앞에서는 누구든 무릎을 꿇었다. 그러나 탁
발승이었던 사보나롤라에게는 돈의 위력이 행사되지 않았다. 로렌
초 메디치의 통치 기간은 비교적 무난하게 흘러갔지만, 메디치 가문
의 오랜 독재에 사람들은 이미 염증을 느끼고 있었다. 메디치 가문
의 독재와 사치를 비난하고 서민들을 위한 직접민주주의를 주장하
는 사보나롤라의 주장은 그럴듯했다. 그의 주장이 틀린 것은 아니었
지만 메디치라는 우산이 사라진 피렌체는 스페인과 프랑스라는 초
강대국의 침공 앞에서 무기력했다. 이미 도시국가 피렌체의 상대는
더 이상 다른 이탈리아 도시국가들이 아니었다. 피렌체와는 비교할
수 없는 거대한 영토와 군사력을 가진 다른 나라의 왕들을 상대해
야 했던 것이다.

 1494년 대권을 물려받은 로렌초의 큰아들은 프랑스군이 침입
하자 겁을 먹고 도망쳤다. 배신감에 빠진 군중은 메디치궁을 습격했
고, 100년 역사를 자랑하는 그들의 아름다운 수집품들이 약탈당했

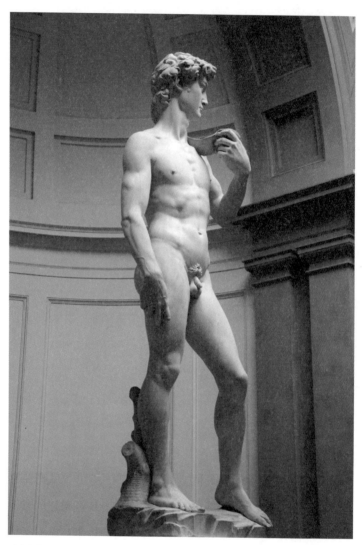

미켈란젤로 부오나로티, 「다비드」(1501-1504)

다. 메디치가의 몰락은 피렌체 시민들에게 다시금 공화제에 대한 꿈을 심어 주었다. 피렌체 시의원들은 공모를 통해서 당시 로마에서 주가를 올리던 젊은 조각가 미켈란젤로에게 시민들의 단결력을 불러일으킬 만한 압도적인 거인상을 의뢰한다. 미술품으로 시민적 자부심을 일깨우는 전통적인 방법을 그들은 다시 사용했다. 길이 4미터가 넘는 대형 대리석에서 깨어난 조각 「다비드」가 피렌체 정치 1번지인 시뇨리아 광장에 세워졌다. 이 광장에서 메디치 가문의 비판자 사보나롤라도 결국은 화형을 당하고 만다.

「벨베데레의 아폴로」를 연상시키는 「다비드」는 가장 이상적인 아름다움을 구현한 남자 누드상이라고 평가받는다. 나아가 기독교의 성인을 그리스 신처럼 표현한 융합 미학의 결정판이라고 일컬어진다. 그러나 미켈란젤로의 「다비드」에서는 지난 시대의 낙관성을 찾을 수 없다. 미켈란젤로의 「다비드」는 도나텔로나 베로키오의 것보다 훨씬 나이 든 인물로 형상화되었다. 시대의 고뇌는 소년이 감당하기에는 버거운 것이었는지도 모른다. 소년은 역사의 무게를 짊어지고 청년이 되었다. 이십 대 중반 청년은 지금 골리앗을 향해서 거대한 새총을 겨누고 있다. 전투 중에는 두 번의 기회가 주어지지 않는다. 공동체의 영웅이 될 것이냐, 아니면 공동체를 궁지에 빠뜨릴 것이냐 하는 절체절명의 순간에 그는 직면해 있다. 이게 바로 진한 고독과 결단의 아름다움이 다비드의 표정에 깃든 이유다. 메디치가의 오랜 집권이 종식된 이후 피렌체의 숙원이었던 공화제를 되찾을 절호의 기회가 왔다. 그러나 상황은 쉽지 않다. 다시 한 번 피렌체가 과거의 영광을 되찾을 수 있을까? 아니면 굴복하고 말 것인가? 당시 시뇨리아 광장에 선 피렌체 시민들은 모두 저런 진지한 표정을 하

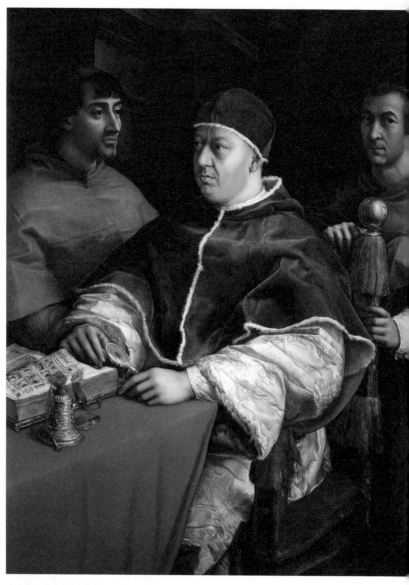

라파엘로 산치오, 「교황 레오 10세」(1518-1519)

고 다니지 않았을까? 아직 끝은 아니었다. 그들, 메디치들은 다시 돌아온다. 시뇨리아 광장에서 다비드를 보면서 어린 시절을 보낸 꼬마가 이제 중년이 될 때쯤인 삼십 년 정도 후에 말이다.

하나는 바보고, 하나는 똑똑하고, 하나는 사랑스럽지

추방당한 메디치가는 결국 다시 부활했다. 더 막강해진 이름으로 말이다. 그들은 이제 교황이자 군주가 되었으며 더 이상 피렌체만을 무대로 삼지 않았다. 메디치가의 화려한 귀환은 오래전, '위대한 로렌초' 때부터 기획된 것이었다. "내겐 아들이 셋이오. 하나는 바보고, 하나는 똑똑하고, 하나는 사랑스럽지." 로렌초의 말이었다. 바보는 1494년 피렌체에서 도망친 첫째 아들 피에로였다. 그리고 다른 하나는 정말 똑똑했고 진정으로 '메디치'다웠다. 바로 둘째 아들인 조반니다. 그리고 사랑스러운 막내 줄리아노는 다른 형들과 달리 공격과 갈등보다는 화해와 조화를 택해서 많은 사람들의 사랑을 받았으나 안타깝게도 젊은 나이에 죽었다.

로렌초는 첫째 아들에게는 정치 쪽을, 둘째 아들에게는 교회 쪽을 맡길 심산이었다. 바보에게 정치를 맡겼으니 실패가, 똘똘이에게 교회를 맡겼으니 성공이 뒤따르는 것은 당연했다. 로렌초가 여러 방면으로 손쓴 결과 조반니는 일찌감치 교회의 성직자가 된다. 여덟 살밖에 되지 않은 꼬마 조반니는 프랑스 푸아티에 근처 르 팽 수도원의 주교가 되고 열세 살에는 추기경이 된다. 이 말도 안 되는 일은 메디치 가문과 교회가 쌓아 온 오랜 인맥과 돈줄이 어우러져 만든

기괴한 작품이었다. 손해를 입는 거래를 마다하지 않고 정성을 들인 선물 공세로 로렌초는 교황으로 하여금 추기경 나이 제한을 철폐시키고, 열세 살 아들을 추기경으로 만든다. 1513년 서른일곱이었던 조반니는 마침내 217대 교황 레오 10세(재위 1513-1521)가 된다.

젊은 작가 라파엘로 산치오가 그린 레오 10세의 초상화에서 우리는 교황청에 둥지를 틀고 있던 메디치 가문의 자손들을 모두 만나게 된다. 가운데 돋보기를 들고 앉아 있는 인물이 레오 10세다. 그가 교황이 되고 나서 오 년이 흐른 1518년에 그려진 그림이다. 앞에 펼쳐진 성경 책에서 교황의 속명이었던 조반니의 머리글자 G가 크게 보인다. 옆에 있는 화려하게 장식된 종에서는 메디치 가문 출신다운 세련된 취향이 엿보인다.

여기에 주목해서 보아야 할 인물이 더 있다. 왼쪽 인물은 훗날 교황 클레멘스 7세(재위 1523-1534)가 되는 추기경 줄리오 데 메디치다. 그는 '위대한 로렌초'의 동생 줄리아노의 아들로, 레오 10세와는 사촌 간이었다. 정식 결혼으로 태어난 아들은 아니지만 로렌초는 동생의 유일한 혈육을 받아들여서 성직의 길을 가도록 한다. 한때 교황청에 메디치 가문에 대한 반감이 넘칠 때 이 사촌 형제는 서로에게 의지가 되었다. 오른쪽에는 모계 사촌인 추기경 루이지 데 로시가 서 있다. 피렌체라는 무대를 떠난 메디치 가문은 이렇게 교황청이라는 온실에서 다시금 세력을 키우고 있었다.

율리우스 2세(교황 재위 1503-1513), 레오 10세, 클레멘스 7세 등
Pope Julius II, 1443-1513
인문주의적 교황들이 연달아 등장하면서 16세기 초반 로마는 전
세계 기독교의 요지이자 가장 중요한 예술의 중심지가 된다. 레오
10세의 전임자였던 율리우스 2세 역시 매우 열렬한 예술 애호가였
다. 그는 브라만테에게 바티칸 언덕 꼭대기의 한 구역에 세울 건축
물을 의뢰한다. 후에 벨베데레 조각 공원이라 불리게 될 이곳에는
율리우스 2세, 레오 10세, 클레멘스 7세의 재임 기간 동안에 율리
우스 2세의 개인 소장품을 포함 「벨베데레의 아폴로」, 「라오콘」, 「헤
라클레스와 아기 텔레포스」, 「행복한 비너스」, 「잠든 아드리아나」 등
고대의 조각품들이 전시되어 바티칸궁 조각 정원으로 꾸며진다. 여
기서 언급한 조각들은 모두 그리스·로마신화의 주인공들인데 기독
교적인 관점에서 보면 모두 이교도 신들이다.

　　르네상스가 정점에 오르던 시기에 문득 이교도 신상들이 교
황청을 대거 점령하는 흥미로운 현상이 나타난 것이다. 이들 인문
주의적 교황들은 이교도 신상을 더 이상 종교적인 의미로 받아들이
지 않았다. 예술은 종교로부터 점차 분리되어 나오기 시작했다. 고
대 로마의 영광된 시대를 상기시키는 조각품을 교황청에 둠으로써
교황청의 권위를 고대 로마의 영광과 연관시키려는 의도이기도 했
다. 동로마제국, 즉 바티칸제국의 멸망 이후 서로마제국의 핵심이었
던 로마는 거침없이 로마제국의 계승자로 자신을 설명하고자 했다.

　　교황청의 르네상스, 그 정점은 라파엘로가 그린 바티칸 서명실
의 벽화였다. 율리우스 2세는 미켈란젤로에게는 시스티나 예배실 천

정 벽화를 주문하였으며 라파엘로에게는 바티칸 서명실의 벽화를 의뢰했다. 교황의 개인 집무실 기능을 했던 서명실 천정에는 시학, 철학, 법학, 신학을 의인화한 그림이 그려져 있으며 마주 보이는 가장 큰 벽 한쪽에는 「성체에 대한 논쟁」이라는 기독교적인 테마가 담긴 그림이, 그 맞은편에는 저 유명한 「아테네 학당」이 걸려 있다. 매우 자연스럽고 능숙하게 원근법이 구사된 고대의 건물 정중앙에서 흰머리에다 수염이 덥수룩한 플라톤과 머리 색이 짙은 아리스토텔레스가 걸어온다. 플라톤은 한 손을 들어서 하늘을 가리키는데, 이는 우주와 인간의 원리에 관해서 논한 자신의 책 『티마이오스』의
_{Timaios}
내용을 암시한다. 반면 옆에 있는 아리스토텔레스의 손에 들려 있는 것은 『윤리학』이다. 그의 다른 손은 그림을 보는 관람자 쪽을 향
_{Ethics}
하고 있다. 이는 그림의 소실점에 가장 가까운 위치이기도 한데, 중용(中庸)의 덕을 강조하는 그의 철학을 암시한다.

　『신곡』에서 사후 세계를 여행하는 단테는 소크라테스, 플라톤, 아리스토텔레스 등 위대한 그리스 철학자들을 지옥에서 만난다. 이 철학자들은 세례를 받지 못한 천진한 어린아이들과 함께 고통과 괴로움이 없는 가장 얕은 지옥 림보에 배치되었다. 이들은 훌륭한
_{Limbo}
업적을 쌓았음에도 그리스도를 만나지 못한 탓에 여전히 이교도들로 남아 있기 때문에 천국에 가지 못하는 운명으로 설정되어 있다. 14세기 단테가 그들의 업적에도 불구하고 지옥에 있으리라고 생각했다는 점에 견주어 보면, 16세기 초 교황의 집무실에 이 이교도 철학자들이 대거 등장하는 것은 매우 파격적인 일이다. 이 작품뿐 아니라 시학, 철학, 법학, 신학을 의인화한 그림이 그려진다는 것은 교황청 스스로가 '신학'의 전일적인 지배를 부분적으로 포기한다는

것을 의미한다. "신학은 신성한 것에 대한 지식이요, 철학은 이 세상 것에 대한 지식이다."라는 말은 세계관의 변화를 분명히 보여 준다.

그럴듯해 보이는 철학자들의 얼굴을 라파엘로는 어떻게 그린 걸까? 라파엘로는 이 철학자들의 면면에 당대 최고 예술가들의 얼굴을 그려 넣었다. 흰 수염이 멋진 플라톤의 얼굴은 레오나르도 다 빈치이며, 흑발이 인상적인 젊은 아리스토텔레스의 얼굴은 당대 유명 조각가이자 건축가였던 줄리아노 다 상갈로다. 아래쪽 직육면체 탁자에 기대어 있는 사람은 "투쟁은 만물의 아버지요, 만물의 왕이다."라고 주장했던 철학자 헤라클레이토스인데, 그에게 얼굴을 빌려

Heracleitos, B.C.540-B.C.480

준 사람은 미켈란젤로다. 오른편 하단에 몸을 숙여 컴퍼스를 사용해서 무언가를 재고 있는 사람은 수학자 유클리드이며, 건축가 브

Euclid, B.C.330-B.C.275

라만테가 모델이다. 라파엘로 자신도 빠지지 않고 그림에 참여하

Donato Bramante, 1444-1514

고 있다. 브라만테 뒤쪽으로 서 있는 인물 세 명 중에 맨 귀퉁이에서 등 돌린 사람 옆에 겸손하게 얼굴을 내민 이가 라파엘로인데, 그는 여기서 알렉산더 대왕의 위대한 화가 아펠레스로 등장하고 있

Apelles

다. 옆은 아펠레스 평생의 라이벌이었던 프로토제네스로 그의 스승

Protogenes

인 페루지노 혹은 친구였던 티모테오 비티로 추정되는 인물을 그려

Pietro Perugino, 1450-1523 Timoteo Viti, 1467-1523

넣었다. 다시 말하면 이 그림은 이교도들인 그리스 철학자들의 교황청 점령이요, 더 깊게는 예술가들의 교황청 점령이라 할 만하다. 고대 그리스·로마 시대의 유산인 인문학이 세상을 설명하는 데 필수적인 지혜임을 인정한 기독교의 양보이자, 피할 수 없는 세속화의 방향을 보여 주는 일이다. 동시에 이 작품은 예술가들에 대한 평전이 나올 만큼 그들의 지위가 매우 격상되었던 시대의 분위기를 잘 보여 준다.

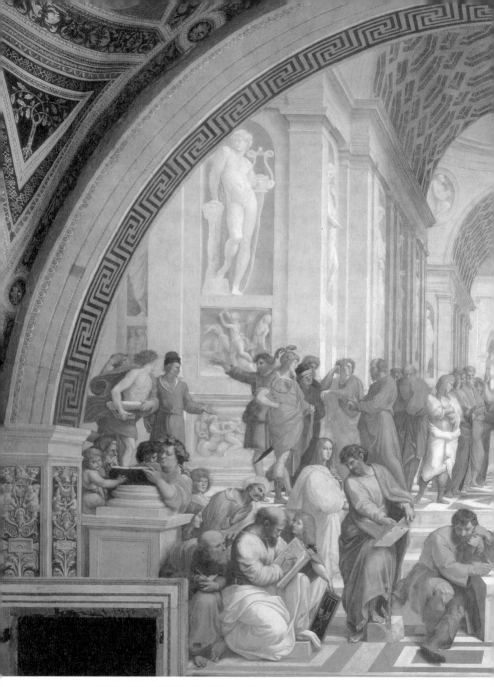

라파엘로 산치오, 「아테네 학당」(1509-1510)

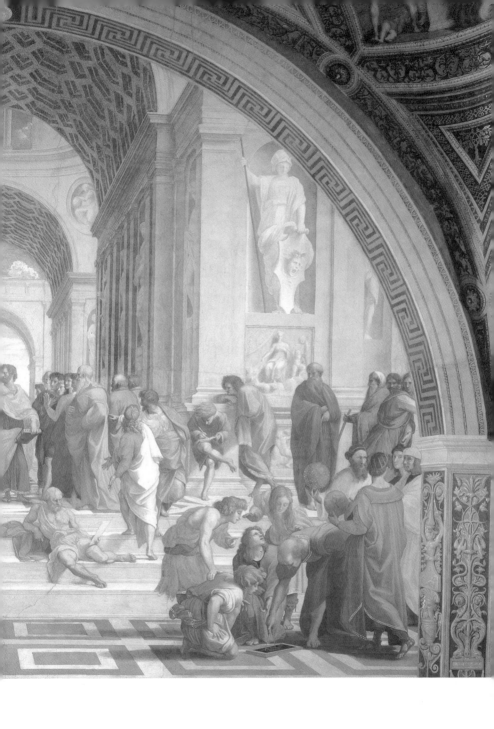

종교개혁의 시작, 르네상스의 종결

율리우스 2세의 뒤를 이은 레오 10세는 철저하게 메디치적인 사람이었다. 그의 타고난 세속적 경향은 교황이 되어서도 달라지지 않았다. 그는 "가장 족벌적인 성향이 강한 교황, 가장 전통 교리에서 벗어난 교황"이라는 평가를 받는다. 인문주의적 교양이 넘치는 집안 출신답게 레오 10세 통치 시기의 교황청은 이탈리아에서 가장 화려한 궁정이자, 지성의 중심지가 되었다. 거기다 가난한 사람들을 위한 그의 자선 활동은 사람들에게 그가 자애로운 교황이라는 인상을 심어 주었다.

그러나 교황청의 업무가 그의 전부가 아니었다. 그는 사촌인 율리우스 추기경*과 함께 피렌체에 있어서 메디치가의 영광을 부활시키고자 혼신을 다했다. 레오 10세는 자기 조카**를 우르비노 공작 자리에 앉히기 위해서 치른 엄청난 전쟁 비용을 교황청이 감당하게 했다. 교황청 재정은 심각하게 악화되어 갔다. 사제직 매매가 노골적으로 이뤄졌다. 결정적인 패착은 면죄부 남발이었다.

성 베드로 대성당의 건립 자금 조성을 위한 면죄부 판매는 1517년 시작되었다. 마르틴 루터는 레오 10세를 "지옥으로 떨어져야 할 적그리스도"라고 부르면서 면죄부 판매에 대한 95개조 반박문을 발표하였고, 이에 교황은 1521년 루터를 파문했다. 이 사건은 종교개혁의 발단이 되었다. 레오 10세의 재임 동안 루터주의는 북
Reformation

* 후에 클레멘스 7세가 되는 인물.
** 도망친 피에로의 아들.

유럽을 중심으로 걷잡을 수 없이 퍼져 나갔다. 이때 뿌려진 불씨는
이제 감당할 수 없는 화력으로 바티칸을 습격했고 이로써 메디치
가문 출신 교황들은 변화하는 세계사의 한가운데 서게 되었다. 그
들은 르네상스 때와는 비교할 수 없는 파괴적인 힘을 가지고 서구
사회의 분열을 가져올 물결, 바로 종교개혁의 시작과 절대왕정 체제
의 등장이라는 역사의 한가운데 있었다.

그 후 219대 교황에 오른 클레멘스 7세는 더욱 곤란한 상황에
직면했다. 그는 더욱 강대해지는 프랑스와 신성로마제국 사이에서
정치적인 줄타기를 하면서 교황청의 권위를 유지해야 했다. 1494년
프랑스의 피렌체 침공을 시작으로 이탈리아는 유럽 열강 세력 다툼
의 각축장이 되었다. 특히 카를 5세 통치 아래 있었던 신성로마제국
은 프랑스와 영국을 제외한 전 유럽을 호령하는 대국이었다. 클레멘
스 7세는 신성로마제국에 위협을 느끼고는 1526년 프랑스와 신성
동맹을 체결했는데, 이를 빌미로 프랑스와 적대 관계에 있던 신성로
마제국은 1527년 로마를 침공한다. 대부분 신교도였던 카를 5세의
용병들은 아무 죄책감 없이 로마를 약탈, 유린, 초토화했고 교황청
은 속수무책으로 당할 수밖에 없었다. 1527년 로마 약탈은 인문주
의적 교황들이 주도했던 '위대한 로마'라는 관념에 큰 상처를 냈기
때문에 일부 학자들은 이해를 르네상스의 실질적인 종결점으로 보
기도 한다.

교황 클레멘스 7세는 이로부터 칠 년 뒤인 1534년, 미켈란젤
로에게 「최후의 심판」을 의뢰한다. 신성로마제국의 로마 침탈로 6개
월간 감금되어 있던 클레멘스 7세는 대부분 개신교도였던 카를 5세
의 용병들이 영원히 징벌받기를 원했다. 죄에 대한 회개와 도덕의 정

Karl V, 1500-1558

로마 교황청의 르네상스

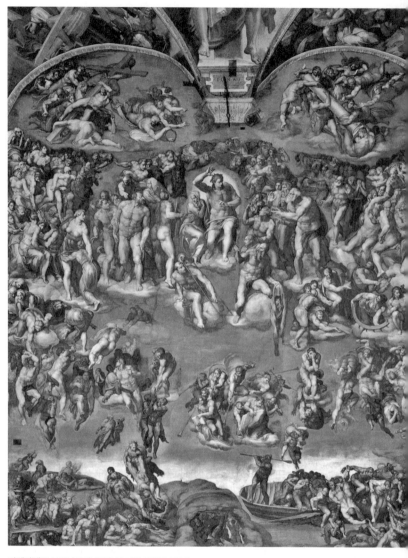

미켈란젤로 부오나로티, 「최후의 심판」(1536-1541)

화에 대한 요구는 종교개혁의 빌미를 제공한 가톨릭 내부에도 해당되었다. 고로 이 작품은 쇄신을 요구하는 반종교개혁이 시작되는 계기를 마련한 작품이기도 하다. 미켈란젤로의 「최후의 심판」은 교황청의 약화와 세속 군주권의 강화, 종교개혁과 가톨릭의 반종교개혁, 기독교 교리와 르네상스의 이교적인 신화가 공존하면서 만들어 낸 대서사시다.

　　화면 가운데서 우리는 단호한 심판의 포즈로 손을 휘두르는 금발의 젊은 예수를 만나게 된다. 미켈란젤로는 율리우스 2세가 주도적으로 조성한 벨데베레 정원에 놓인 아폴로상을 따와서 예수를 그렸다. 이십 대 젊은 여인으로 그려진 마리아는 아들인 예수 앞에서 묘하게 몸을 꼰 자세로 등장해 지나치게 교태스럽다는 비난을 받았는데, 이 또한 「웅크린 비너스」라는 그리스 조각을 모티브로 삼은 것이었다. 작품 하단에 뱀을 온몸에 감은 짐승의 귀가 달린 지옥왕 미노스가 다스리는 지옥의 풍경은 단테 『신곡』의 해석에서 따왔다. 심판의 날 한 영혼을 놓고 천사와 사탄이 서로 다투는 모습, 천국으로의 상승과 지옥으로의 하강 사이에서 한 사람이 고민하고 있는 광경 등은 신의 뜻이 아니라 자유의지를 지닌 인간이라는 르네상스적 관념 없이는 탄생하지 못할 장면이었다.

　　그러나 이 작품은 거침없이 전진하던 르네상스의 종말의 기미도 알려 준다. 르네상스적 세계관의 핵심, 즉 세상을 재현하는 가장 기본적이고 신뢰할 수 있는 방법론으로서의 '원근법'은 이 작품에서 사라졌다. 이성으로 세상 모든 것을 설명할 수 있다는 다빈치식 패기는 이 무렵이 되면 수그러들기 시작한다.

　　가톨릭과 개신교의 대립은 유럽을 둘로 나누었다. 중세

1000여 년 동안 유럽은 가톨릭의 날개 아래 있었다. 다른 신을 믿는 이교도를 용납하지 못했던 유럽은 같은 신을 다른 방식으로 바라보는 두 세계로 나누어지면서 세계의 불안정성은 점점 강해졌다. 더구나 1492년 콜럼버스의 항해 이후 계속되는 신대륙의 발견은 지금까지 알려진 세상과는 다른 세상이 존재한다는 것, 세상은 여전히 설명 불가능하다는 사실을 확인시켜 주었다. 종교개혁과 신대륙의 발전으로 세상의 불안정성은 점점 강화되었다. 교황은 통치력을 잃어 갔다. 결국 클레멘스 7세는 1530년 카를 5세와 화해했다. 그 대가로 그는 메디치가의 방계 친척인 코시모 1세를 피렌체의 군주로 앉히는 데 성공했다. 그러나 신성로마제국과의 친분 관계 때문에 교황 클레멘스 7세는 또 엄청난 대가를 치러야 했으며 교황청은 영국이 가톨릭 국가의 대열에서 떨어져나가는 광경을 지켜보아야만 했다. 이 이야기는 다음 장에서 계속된다.

두 개의 유럽을 만들어 낸 종교개혁

인쇄술 혁명이 촉진한 종교개혁

"면죄부는 죄를 결코 사해 줄 수 없다. 교황이라고 해도 그런 일은 못한다. 이는 하느님만이 하실 수 있는 일이다." 1517년 독일의 수도 사이자 신학 교수였던 마르틴 루터는 감히 교황에게 도전장을 내밀 었다. 메디치 출신의 교황 레오 10세가 성 베드로 성당과 바티칸궁 의 개축 재원 마련을 위해 실시한 면죄부 판매의 부당함을 비판하면 서 루터는 95개조 반박문을 발표했다. 이 글이 역사를 바꾼 종교개 혁의 포문을 열게 되리라고는 루터 자신도 생각하지 못했다.

1521년 레오 10세는 루터에 대해 파문령을 내렸고, 엄격한 가톨릭교도였던 신성로마제국의 황제 카를 5세는 루터에게 추방 을 명한다. 그러나 작센의 선제후 프리드리히가 루터를 보호하고 나 섰고, 그의 보호 아래서 루터는 자신의 종교적인 신념을 펼쳐 나갔다. 루터는 시작에 불과했다. 뒤를 이어 츠빙글리, 칼뱅 등 보다 급진적인 개혁을 요구하는 흐름들이 뒤를 이었다. 종교개혁의 기저에는 신앙의 개인주의뿐만 아니라 지배층의 논리 전반에 대한 의구심이 내재해 있 었고, 이는 농민전쟁 같은 다양한 사회 개혁 운동으로 이어졌다.

종교개혁의 요구는 비단 하루 이틀의 일이 아니었다. 14세기

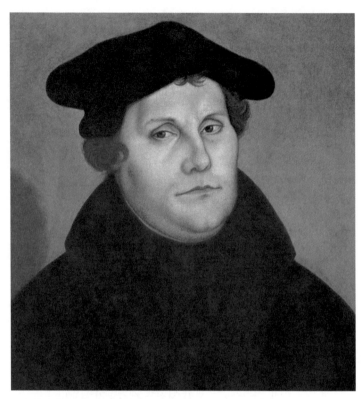

루카스 크라나흐, 「마르틴 루터」(1529)

에 이미 교황이 아비뇽에 유폐되고 여러 교황이 난립하는 혼돈기를 겪으면서 존 위클리프와 얀 후스 등이 교회 개혁에 대한 필요성을

John Wycliffe, 1320-1384 Jan Hus, 1372-1415

주장했다. 바로 전 세대의 개혁 주장은 실패로 끝났지만, 루터는 성공할 수 있었다. 그의 주장이 공감을 얻으며 놀라운 속도로 퍼져 나갈 수 있었던 것은 르네상스를 통해서 자라난 새로운 관념들과 인쇄술의 발전을 통한 매체 혁명 덕분이었다.

1448년 구텐베르크가 발명한 금속 활판 인쇄술은 종교개혁의 불쏘시개 역할을 했다. 루터의 95개조 반박문이 빠르게 인쇄되어 확산되었다. 필사본으로 책을 만들던 시절과는 비교할 수 없는 속도로 정보가 전달되었다. 책은 이제 부유한 소수의 전유물이 아니었다. 게다가 활자본은 필사본과 구전의 오류로부터 벗어날 수 있다는 미덕까지 자랑하며 동일한 생각을 품은 사람들을 빠르게 집결했다. 텍스트는 혁명을 가져온다는 논리의 첫 번째 예가 바로 종교개혁이었다. 르네상스는 세상을 바라보는 시점을 신 중심에서 인간 중심으로 바꾸어 놓음으로써 신앙에 대해서도 기존과 다른 생각을 할 수 있는 토대를 마련했다. 루터와 마찬가지로 다른 종교개혁론자들 역시 비판적인 인문주의자들이었다. 그들은 라틴어, 그리스어, 히브리어 성서에 대해 연구하면서 번역의 오류를 수정하고 주석을 달았다. 이탈리아 르네상스 시절 고전의 재발견이 이번에는 성서를 중심으로 일어난 것이다.

서양 문화사가 자크 바전은 서양인의 삶을 진정 획기적으로 바꾸어 놓은 첫 번째 사건은 르네상스가 아니라 종교개혁이라고 말한다. 자크 바전은 서구 사회가 "면면히 이어 온 일체감과 동류의식을 상실"하게 되었다는 점에서 '종교혁명'이라는 명칭을 사용한다.

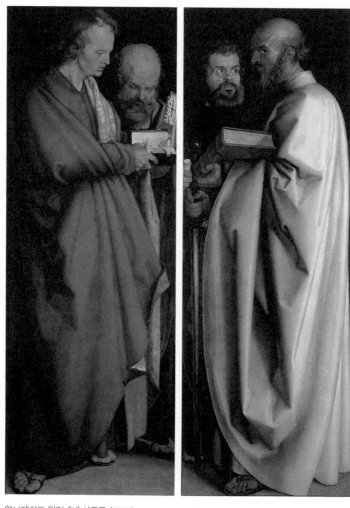

알브레히트 뒤러, 「네 사도들」(1526)

그의 말대로 중세 1000년 동안 유럽은 가톨릭의 날개 아래서 하나였다. 로마에서, 파리, 프라하에 이르기까지 같은 모양 성당들이 순례자들에게 문을 열어 주었다. 민족 개념은 아직 미약했고, 국경은 혼인과 상속, 전쟁으로 수시로 달라졌다. 중세 사람들에게 있어 신을 믿는 방법을 선택할 수 있다는 것은 생각할 수 없는 일이었다. 그러나 종교개혁에서 비롯된 신앙의 다양성은 결국 '개인적 의견의 다원주의'로 귀결된다. 이로써 근대적 의미로서 개인의 탄생을 위한 한 걸음이 또 내딛어졌다. 더불어 종교혁명의 결과 국가별로 다른 종교를 갖게 되고, 로마의 교황으로부터 독립된 세속 권력이 강화됨으로써 근대적인 의미의 국가 개념이 등장했다.

종교개혁의 시작과 르네상스의 종결

당대 최고의 독일 화가 알브레히트 뒤러의 삶 역시 변화하는 역사
Albrecht Dürer, 1471-1528
와 긴밀하게 연관되어 있었다. 그가 태어나서 자란 뉘른베르크는 국제무역과 금융의 중심지였으며, 인문주의 사상이 빠르게 보급된 진취적인 도시였다. 뉘른베르크는 1525년 공식적으로 루터교를 받아들였고, 뒤러 역시 강렬한 루터 지지자였다. 그가 세상을 떠나기 이년 전인 1526년에 그린 작품 「네 사도들」은 당시 종교개혁의 분위기를 잘 보여 준다.

왼쪽 패널에는 붉은 옷을 입은 젊은 요한이 자신이 쓴 복음서를 펼쳐 보이고 있으며, 천국의 열쇠를 쥔 베드로가 그것을 열심히 보고 있다. 반대편 패널에는 두루마리를 들고 있는 마르코, 책과 검

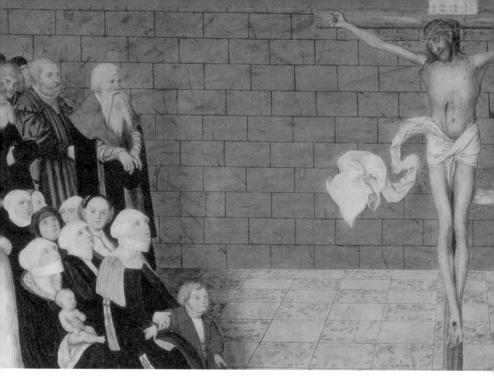

루카스 크라나흐, 「설교하는 루터」(1539)

을 든 엄격한 표정의 바울이 그려져 있다. 성서에 몰두한 성자들의 모습에서 루터의 영향을 그대로 읽을 수 있다. 루터는 독일어 번역 성서의 서문에서 "「요한복음」, 「사도행전」, 요한과 베드로의 서간이 성서의 핵심"이라고 주장했다. 각국의 언어로 성서가 번역되었고, 인쇄술 혁명 덕분에 성서가 광범위하게 보급되기 시작했다. 이전 시대에는 성경은 교회에서 사제의 낭독만으로 접할 수 있었을 뿐 직접 읽을 기회는 드물었다. 그러나 서적의 보급은 독서의 형태를 낭독에서 묵독으로 바꾸었으며, 개인적인 독서를 허용했다. 성서를 읽으면서 하느님을 확신하는 사람에게는 교황을 비롯한 교회의 복잡한 조직이 끼어들 틈이 없었다.

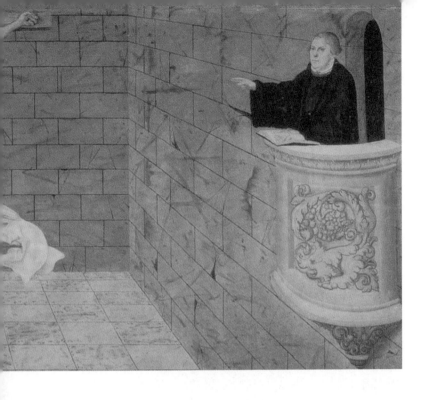

　　맞은편에서 신비스러운 회색 옷을 입은 바울의 굳건한 모습에 주목할 필요가 있다. 중세 성상화에서 베드로와 바울은 균등한 힘을 지닌 성인들로 묘사되어 있는데, 여기서는 그 힘의 균형이 깨져 있다. 완역본 성서가 대중적으로 보급되기 전에 신약성서, 「시편」, 사도들의 편지 등이 먼저 짧은 시간에 광범위하게 퍼져 나갔다. 특히 사도 바울의 글과 그의 편지들은 인문주의자와 초기 종교개혁자들의 핵심적인 참고 문헌이었다. 초대 교황 베드로는 바티칸에 자리한 기성 교회의 상징이었다면, 소박한 초기 교회로 돌아갈 것을 주장했던 바울은 개혁 교회의 상징이었다.

　　루터의 종교철학 속에서도 바울은 핵심적인 역할을 한다. 사

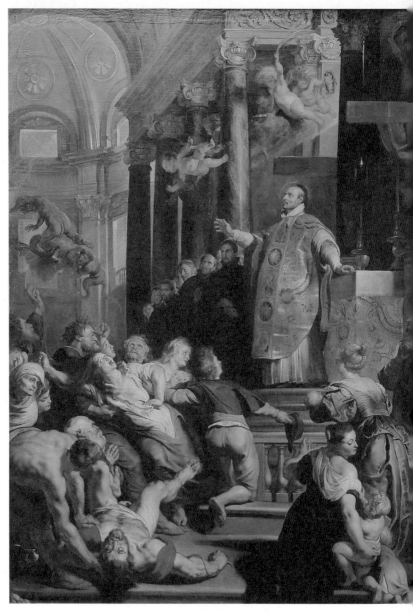

페테르 파울 루벤스, 「이그나티우스 로욜라의 환상」(1617-1618)

제 시절 루터는 신앙생활에서 심각한 정신적인 위기를 경험한다. 그가 아무리 선한 일을 하고 죄를 멀리하려고 해도 그것을 완벽하게 피할 수가 없었다. 가톨릭 교회는 속죄하는 방법으로 선행과 기부를 제시했다. 예컨대 가난한 사람들을 돕거나 교회에 기부하는 일, 간단하게는 면죄부 구입 같은 방법이 여기에 해당되었다. 그런데 이 부분에 대해서 루터는 심각한 회의를 느꼈다. 그때 해답이 되었던 것이 바울의 「로마서」 1장 17절 "의인은 믿음으로 말미암아 살리라."라는 구절이었다. 믿음은 사제나 조직이 중재하는 것이 아니라 개인의 것이었다.

평생 열렬한 루터의 추종자로서 여러 점의 루터 초상화를 남긴 크라나흐가 그린 「설교하는 루터」는 변화한 종교 구조를 잘 보여 준다. 이는 루벤스가 반종교개혁의 상징인 성인 이그나티우스 로욜라를 주제로 그린 작품 「이그나티우스 로욜라의 환상」과 비교해 보면 *Ignatius Loyola, 1491-1556* 쉽게 이해할 수 있다. 루벤스의 그림은 가톨릭 교회의 질서와 위계를 잘 보여 준다. 여기서 성자는 군중들이 보지 못하는 어떤 환영을 바라보고 있으며, 그 아래 군중들은 신과 인간의 중재자 역할을 하는 성인을 바라본다. 반면 크라나흐의 그림 속에서는 설교하는 루터와 일반 신도들이 서로 반대편에 있지만 바라보는 것은 하나다. 그의 손가락이 가리키는 것은 사제인 자신이 아니라 예수(믿음) 자체다. 이제 인간은 신 앞에서 독대하는 개별적인 존재가 된 셈이었다.

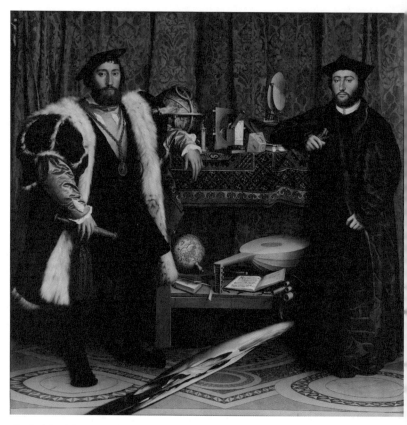

한스 홀바인, 「대사들」(1533)

종교개혁은 구교와 신교라는 두 개의 유럽을 만들었다. 루터의 주장이 받아들여진 중요한 이유 중 하나는 그것이 세속 권력의 강화에 유리하게 작용했기 때문이다. 교황의 전일적인 지배에 반대하는 세속 군주들은 스스로 종교를 선택했다. 개신교는 독일을 중심으로 빠르게 퍼져 나갔다. 전 시대 메디치 가문은 바티칸으로 유입되는 유럽의 모든 헌금을 원활하게 유통할 수 있는 글로벌 금융 제도를 고안해 냈기에 번성할 수 있었다. 그러나 이제 신교도 국가의 교회 재산은 로마로 가지 않고 자국에 남아 있을 수 있었다. 종교 선택은 단순한 신앙과 교리 해석의 차이만을 의미하지 않았다. 세속의 왕이라면 누구든지 교황의 강력한 입김에서 벗어나고 싶어 했다. 종교는 이제 정치적이며 외교적인 문제가 되었다.

16세기 독일 르네상스의 거장 한스 홀바인이 그린 「대사들」에
<div style="text-align:center">Hans Holbein, 1497-1543</div>
는 종교개혁을 둘러싼 각국의 이해관계와 미묘한 세계 정세의 긴장이 담겨 있다. 북유럽 르네상스 특유의 철저한 사실주의적 묘사와 모든 사물에 적용된 완벽한 원근법의 능숙한 사용만으로도 충분히 감탄을 자아내는 그림이다.

그림 왼편에 화려한 복장을 하고 있는 사람은 장 드 댕트빌이
<div style="text-align:right">Jean de Dinteville, 1504-1557</div>
다. 그가 들고 있는 단도에 새겨진 숫자 29는 그의 나이다. 오른편 성직자 차림의 인물은 그의 친구이자 프랑스 라보르 주교인 조르주 드 셀브이며 그가 기대고 있는 책에 쓰인 숫자에 따르면 당시 그의
<div style="text-align:right">Georges de Selves</div>
나이는 25세다. 발밑에 있는 바닥의 문양은 웨스트민스터 대수도원의 것으로 이들이 현재 런던에 와 있다는 것을 의미한다. 이 두 프랑

스인은 프랑스 국왕 프랑수아 1세가 영국 국왕 헨리 8세에게 파견한 외교 사신들이다.

그림에는 이들의 외교적 임무뿐만 아니라 당시 유럽의 복잡한 상황을 암시하는 물건들이 가득 놓여 있다. 16세기에 종교개혁만큼 충격적인 일이 바로 지리상의 발견이었다. 이른바 '코페르니쿠스의 전환'이라 일컬어지는 지동설의 등장과 이를 증명하는 지리상의 발견은 기존의 관념들을 바꾸어 놓기 시작했다. 1519년 마젤란은 지구가 둥글다는 것을 증명하기 위해서 여행을 떠났다. 그 자취가 그림 속 지구본에 표시되어 있다. 다면의 해시계에는 콜럼버스가 아메리카 대륙을 발견한 1492년에 시간이 맞추어져 있다.

가운데 있는 류트*를 자세히 보면 줄이 끊어져 있다. 음악은 전통적으로 조화를 상징한다. 그런데 류트의 줄이 끊어져 있다는 것은 세계의 조화가 깨졌다는 것, 즉 여기서는 구교과 신교의 불화를 암시한다. 그 옆의 책에서는 루터가 지은 찬송가를 볼 수 있다. 루터를 포함한 신교도들은 일반적으로 교회를 화려하게 장식하는 미술을 불온시했다. 반대로 루터는 음악이 글을 모르는 사람들을 교화하는 데 효과적인 예술이라고 생각했다. 줄이 끊어진 류트와 루터의 찬송가는 이 대사들이 파견된 이유를 예측할 수 있게 해 준다. 신교의 등장으로 초래된 위기를 극복하고 류트의 줄을 다시 이어 새로운 화합을 만들어 내는 것이 그들의 맡은 바 임무였다.

당시 바티칸, 영국, 신성로마제국은 종교를 둘러싸고 미묘한 신경전을 벌이고 있었다. 1533년 헨리 8세는 앤 불린과의 결혼을

* 현악기의 하나로 만돌린과 비슷하게 생겼다.

위해 첫 번째 왕비 캐서린과 이혼하고자 하였으나 바티칸의 클레멘스 7세는 이에 동의할 수 없었다. 캐서린 왕비는 신성로마제국의 카를 5세의 이모였는데 교황은 감히 카를 5세의 심기를 불편하게 할 수 없던 것이다. 앞 장에서 보았듯 클레멘스 7세는 1527년 카를 5세의 로마 약탈로 이미 쓰디쓴 맛을 본 터였다. 헨리 8세의 이혼과 재혼은 사적인 문제가 아니라, 외교적으로 중요한 정치 사안이었다. 튜더왕조의 안정을 위해서 대 이을 아들이 절실했던 헨리 8세에게 이혼과 결혼은 개인적인 문제가 아니라 왕정의 왕권을 안정화하는 데 중요한 요소였다. 영국과 신성로마제국의 드센 왕들 사이에서 곤혹스러워하던 교황은 프랑스의 프랑수아 1세에게 도움을 청했다. 두 대사는 이런 갈등을 조정하기 위해서 런던에 와 있었다.

홀바인을 통해서 두 대사들은 최고의 명작 속에 자기 모습을 남겼지만, 대사로서의 임무는 성공적이지 못했다. 물론 누구라도 헨리 8세를 막기는 힘들었을 것이다. 유럽의 절대왕정 중 하나인 영국은 저들이 교황의 지배권에서 벗어났음을 공공연히 선언했다. 헨리 8세가 내세운 명분은 결혼이었지만, 그 속에는 다른 의식이 싹트고 있었다. 칼뱅은 이미 개인의 도덕과 의무를 관장하는 기관으로서 국가를 언급했다. 교황이 종교를 명분으로 내정간섭을 하고, 거액의 종교세를 로마로 가져가는 데 대한 반감은 더욱더 커져 갔다.

한스 홀바인의 이 작품에는 이런 역사적인 사건 외에도 시대를 반영하는 의미심장한 코드가 하나 숨어 있다. 바닥의 한가운데 놓여 있는 기묘한 형태의 해골이다. 장 드 댕트빌의 모자 위에도 해골 문양이 있다. 이로써 작가는 이렇게 화려한 삶을 영위한 사람들 역시 죽음을 피할 수 없다는 인간의 보편적인 운명을 기억하라는

'메멘토 모리'의 관념을 그림에 집어넣었다.
Memento Mori

이때는 지동설과 종교개혁이 1000년 넘게 유럽 사회를 지탱해 오던 전통적인 유럽적 세계관을 뒤흔든 불안한 시대였다. 과학의 위대함은 실증된 바가 없고 종교라는 미명 아래 권력투쟁과 전쟁이 끊이지 않던 시대이기도 했다. 삶의 안정성이 점점 깨져 나가면서 메멘토 모리를 슬로건으로 삼는 바니타스 정물화는 16세기를 넘어
Vanitas Still Life
17세기 내내 유행하게 된다.

그러나 그 모든 불안에도, 새로운 시대를 추동할 생산적인 과학이 발전하고 있었다. 이 작품의 중심이 되는 해골은 그림의 앞에서가 아니라 옆에 서서 바라보아야 제대로 된 형상을 볼 수 있다. 나안으로 볼 수 없는 이런 형상을 작가는 어떻게 그려 냈던 걸까? 현대 영국 화가 데이비드 호크니는 이 왜곡된 해골의 영상이 바로 광학렌
David Hockney, 1937-
즈의 광범위한 사용으로 가능했으리라고 추론한다. 작품 전체에서 터럭 하나 놓치지 않은 완벽한 묘사가 가능했던 것도 이런 광학렌즈의 사용에 힘입은 것이었다. 천문학의 발전은 광학의 발전을 가져왔고 거꾸로 광학의 발전 역시 천문학의 발전은 물론 새로운 지구를 탐험할 용기 그리고 궁극에는 새로운 시대를 가져올 터였다.

지역을 지배하는 자가 종교를 정한다

영국 국교회의 등장으로 더 이상 교황청은 보편적(가톨릭적) 존재가 아님이 다시 한 번 확인되었다. 곧 이은 1555년 아우크스부르크화
Augsburg Settlement
의에서는 "지역을 지배하는 자가 종교를 정한다."라는 원칙이 체결
Cuis Region, Eius Relgio.

되었다. 종교는 절대적인 것이 아니라 선택할 수 있는 상대적인 것이 되었으며 그 권한은 세속 군주에게 주어졌다. 교권과 황권의 대립에서 세속 군주들이 종교개혁을 통해 판정승을 거두게 되었다.

영국에서처럼 세속 통치자가 교회의 수장을 겸함으로써 군주의 권한은 절대시되었고, 이것은 후에 왕권신수설이라는 절대주의 체제를 뒷받침하는 이데올로기로 성장하게 된다. 군주가 종교를 선택한다는 사안은 결코 개인적인 문제가 아니었다. 그것은 외교적인 문제였고 유럽 내 힘의 균형 문제였다. 동시에 각국의 종교 문제는 세속 권력의 확립과도 관련된 문제였다. 군주들에게는 종교 선택의 자유가 있었으나 그 속에서 살아가는 주민들은 군주의 선택을 따라야 하는 '일국가 일종교'의 원칙이 통용되었다. 이로써 지역 간 종교 분쟁뿐 아니라 지역 내 분쟁의 씨앗이 뿌려진 것이다. 군주와 다른 종교를 택한 이들은 박해를 면치 못했다.

1566년 피터르 브뤼헐이 그린 「세례요한의 설교」에도 종교개
Pieter Brueghel, 1525-1569
혁기의 복잡한 역사가 드러나 있다. 브뤼헐은 자유사상가이자 휴머니스트, 웃음이 많은 염세주의 철학자로 불린 당대 최고의 풍속화가였는데, 종교적인 주제를 일상에 근거해 그린 것으로 유명하다. 이 작품 역시도 브뤼헐의 그런 특징들이 잘 반영되어 있다. 그림의 가운데에 갈색 옷을 입은 인물이 세례요한이다. 그는 두 손을 모으고 있는 푸른 옷의 예수를 가리키고 있다. 오래전 예수가 생존해 있던 시절의 이야기를 주제로 하고 있지만, 우리 눈앞에 펼쳐지는 것은 브뤼헐이 살았던 16세기 네덜란드 풍경이다. 성경에 따르면 세례요한이 설교를 한 장소는 요단강 주변이었다. 그런데 화면 멀리 보이는 것은 대규모 건축물과 도시다. 성경에서 세례요한이 설교를 하던 곳

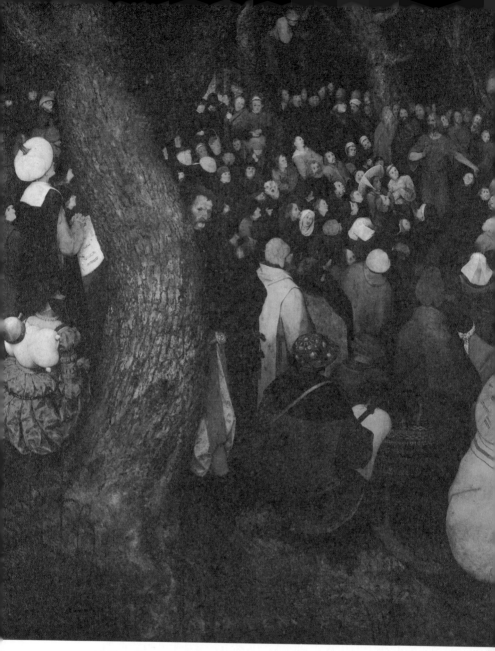

피터르 브뤼헐, 「세례요한의 설교」(1566)

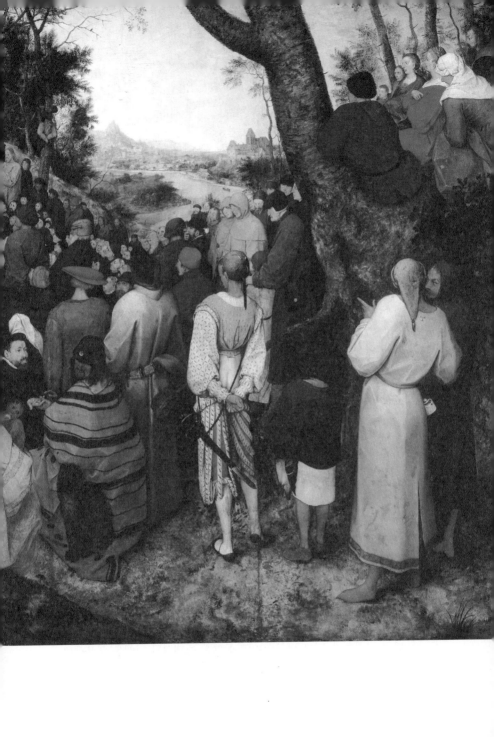

은 숲 속도, 발달한 도시가 보이는 곳도 아니다.

이곳은 스페인의 감시와 박해를 피해 개신교의 추종자들이 모여들던 성밖의 숲 속이다. 우리 눈앞에 생생하게 펼쳐지는 것은 정확하게 16세기 당시 '종교개혁 주창자'가 설교하는 장면이다. 이 그림의 중심인물은 세례요한이나 예수가 아니다. 브뤼헐이 애써 묘사한 것은 그 집회에 모여든 다양한 인간 군상이다. 이곳에는 사제들, 귀부인들, 가난한 농부들, 기적을 바라는 병든 사람들, 무기를 든 아시아인, 터번을 두른 터키인 등 16세기 말 네덜란드에서 브뤼헐이 보았던 모든 사람들이 모여 있다. 그림에서 보는 것처럼 당시 네덜란드에는 칼뱅파가 주도하는 많은 개신교도가 있었지만, 전통 가톨릭을 표방하는 스페인 펠리페 2세의 통치를 받고 있었다. 종교를 문제 삼아 가혹한 식민통치를 이어 가는 스페인에 대해서 네덜란드의 가톨릭교도는 개신교도와 뜻을 모아 저항했다.

가톨릭과 개신교 귀족들의 탄원서 덕분에 개신교들의 예배가 허용되었지만, 뒤이은 과격파 칼뱅주의자들의 성상 파괴 운동은 다시 가톨릭 수호국을 자처하던 스페인을 자극했다. 결국 이 그림이 그려진 이듬해인 1567년 펠리페 2세는 스페인 정예군 6만 명을 네덜란드에 투입했다. 나라 전체가 피비린내에 젖었다. 1573년까지 3만 8000명에 달하는 사람들이 체포, 사형, 재산 몰수형을 받았으며 스페인의 압박은 심화되었다. 이에 반발하여 1579년 개신교를 믿는 북부 일곱 개 주가 위트레흐트동맹을 맺어 독립을 선언했다. 반면 가톨릭을 믿는 남부의 아라동맹은 스페인의 지배를 허용했다. 독립을 얻기 위해서 네덜란드는 '팔십년전쟁'이라는 긴 싸움을 치러야 했다. 그리고 네덜란드는 종교로 분열을 극복하고 하나의 나라로

서 스페인으로부터 독립을 획득했다. 독립한 네덜란드에는 다른 나라와 달리 종교적인 자유가 부여되었다. 종교의 자유가 어느 정도 보장되는 나라가 드디어 등장하게 된 것이다. 신앙의 자유에 대한 생각은 유대인이나 재침례파와 같은 다른 반대파들에게도 확대되었다. 종교의 자유를 바탕으로 유럽 강소국으로 힘차게 도약한 네덜란드는 17세기에 융성한 문화를 꽃피웠다.

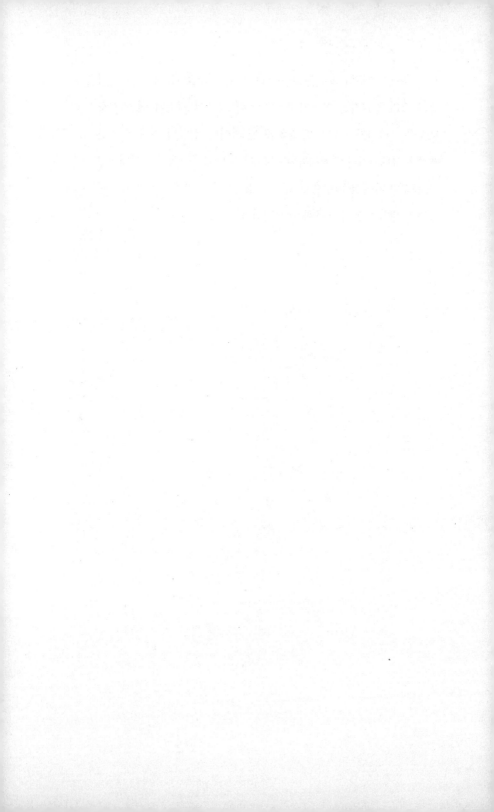

반종교개혁과 바로크미술

가톨릭의 반격, 바로크미술이 꽃피다

바티칸은 개신교가 퍼져 나가는 것을 구경만 하지 않았다. 가톨릭 내부에서 시작된 개신교의 종교개혁에 대응한 새로운 운동을 반종교개혁이라고 한다. 교황 식스투스 5세는 반종교개혁에 박차를 가하기 위해서 로마를 새롭게 꾸며 줄 건축가, 화가, 조각가 판화가 등 이탈리아 반도의 모든 예술가들을 불러 모은다. 십팔 년간의 트리엔트공의회(1545-1563)를 통해서 가톨릭교의 개혁과 혁신을 다짐하던 시점이었다. 루터의 종교개혁이 빠르게 퍼져 나갈 수 있었던 것은 구텐베르크의 활자 혁명 덕분이었다. 개신교가 문자를 선택했다면, 가톨릭은 미술의 강력한 힘을 다시 불러냈다. 가톨릭의 반종교개혁은 17세기 바로크미술의 원동력이 되었다. 교회의 권위와 영광을 드높이는 화려한 바로크미술이 꽃피게 된 것이었다.

바로크 시대라고 일컫는 17세기는 문화사적인 측면에서 다채로움으로 가득 찬 매력적인 시기다. 카라바조, 푸생, 루벤스, 벨라스케스, 렘브란트, 할스, 페르메이르 등 회화사의 천재들이 한꺼번에 태어나 활동한 그야말로 '위대한 회화의 시대'였다. 해상무역을 통한 지리상의 발견이 가속화되면서 세계가 확대되던 시기이기도 했다.

또한 케플러, 갈릴레이, 뉴턴, 라이프니츠, 파스칼의 과학혁명이 이루어지는 동시에 여전히 종교를 명분으로 끔찍한 전쟁을 벌이던 모순적인 시대였다. 유럽 주요 국가들이 신교와 구교로 나뉘어 끔찍한 피를 흘린 삼십년전쟁(1618-1648)은 마지막 종교전쟁이었다. 전쟁이 종결되면서 채택된 베스트팔렌조약(1648)이 유럽 국가들의 국경을 현재와 유사하게 확정 지었고, 그 결과 절대왕정과 국민국가의 등장이 본격화되었으며 세속화 경향이 두드러졌다. 데카르트, 몽테뉴, 파스칼 같은 철학자들은 자신들의 저서로써 근대철학의 등장을 알렸다. 또한 셰익스피어의 연극 「햄릿」(1599-1601)과 몬테베르디의 오페라 「오르페우스」(1607) 등 드라마의 발전도 두드러진 시기였다. 열거한 것처럼 이 시대는 일견 모순적이고 역동적인 문화 형성 속에서 근대 문화의 기틀이 놓이던 때였다.

특히 1600년은 100년에 한 번 맞이하는 대희년*의 해로, 가톨릭 교회는 로마를 찾는 많은 순례자들을 맞이하기 위해 예배당의 치장에 더욱 박차를 가했다. 카라바조의 종교화에는 이런 시대적인 열정이 담겨 있다. 그에 대한 가장 신빙성 있는 기록물은 열세 건에 이르는 경찰 기록물이다. 노름, 폭행 등 수시로 경찰서 신세를 지던 그는 결국 살인을 저지르고, 감옥에서 탈출한 후에 길바닥에서 객사했다. 개인사는 참으로 어두웠지만 그의 작품들은 17세기 내내 전 유럽의 미술에 영향을 끼쳤다.

조화를 중시하는 고대 그리스·로마 시대의 예술을 본받아 이탈리아 르네상스 예술가들은 현실 세계의 모습을 그리되 이상화하

* 구약의 출애굽 사건에 기원을 두고 구원에 대한 감사의 뜻을 기리는 해.

는 것을 잊지 않았다. 카라바조는 이런 전통에서 벗어나 사실주의적 표현, 화면의 극적 구성, 흥분된 정서를 고양하기 위해 키아로스쿠로*를 사용하였다. 그가 그린 관능적인 성모, 미천한 출신을 숨기지 못하는 성자들은 곧잘 스캔들에 올랐다. 동시대인이었던 니콜라 푸생은 카라바조를 일컬어 "회화를 망치기 위해서 태어난 사람"이라는 극언을 서슴지 않았다. 그러나 그가 가톨릭의 반종교개혁 과정에서 가장 각광받은 작가이자, 반종교개혁 열정에 시각적 활력을 불어넣은 천재 화가였음에는 이견이 없다.

사도 중의 사도 바울 탈환 작전

1600년 대희년을 맞아 카라바조는 산타마리아 델 포폴로 성당에 걸릴 「성 바울의 회심」과 「성 베드로의 순교」 두 점을 주문받는다. 로마 초입에 위치한 이곳은 로마를 방문하는 순례자들이 가장 먼저 만나게 되는 성당이다. 전해 내려오는 이야기에 따르면 '사도 중의 사도'였던 성 베드로와 성 바울은 같은 날 로마에서 순교했다고 한다. 로마는 기독교의 가장 중요한 두 제자의 순교지이자, 초대 교황이었던 베드로의 무덤이 있는 곳이다. 개신교들의 공격 속에서도 로마는 기독교의 본산으로서 굳건한 모습을 지키려고 애썼다. 개신교도들의 종교적 근거가 되었던 사도 바울의 모습도 정통 교회사적 맥락에서 다시금 자리를 잡아야 했다.

＊ Chiaroscuro. '명암'이라는 뜻의 서양 미술 용어로서 극단적인 명암 대조법 혹은 그러한 효과를 이른다.

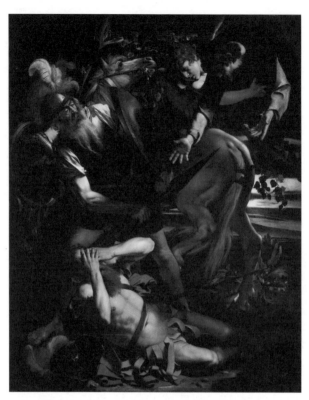

미켈란젤로 카라바조, 「성 바울의 회심1」(1601)

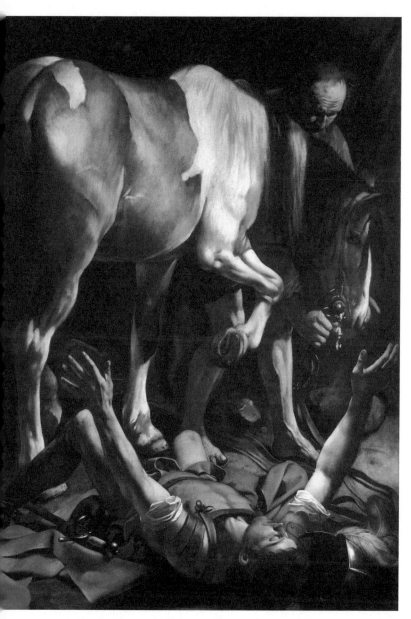

미켈란젤로 카라바조, 「성 바울의 회심2」(1601)

사실 바울의 회심은 사울 기독교의 역사에서 중요한 의미를 지닌다. 그는 로마의 시민권을 가진 사람이었으며 그리스어를 구사할 수 있었던 유일한 제자이기도 했다. 즉 '유대종교의 깊이와 그리스적인 교양'을 갖춘 융합형 인물이었다. 바울을 통해서 기독교는 유대인의 민족종교에서 보편적인 세계종교로 발전할 기틀을 마련할 수 있었다.

카라바조는 「성 바울의 회심」을 두 번 그렸다. 바울의 원래 이름은 사울이었다. 사울은 예수 사후 걷잡을 수 없이 퍼지는 기독교도를 탄압하던 로마 군인이었다. 그날도 기독교도들을 박해하러 다마스쿠스로 가던 사울에게 갑자기 빛이 번쩍 비춰 앞이 보이지 않게 된다. 땅에 나둥그러져 허둥대는 그에게 예수의 말씀이 들린다. 그로부터 사울은 사흘 동안 보지도 못하고 먹지도 못하는 상태에 빠졌다가 기독교도로 다시 태어난다. 사울은 "이방인과 임금들과 이스라엘 자손에게 예수를 전하기 위하여" 선택된 사람이었다.

「성 바울의 회심」 첫 번째 버전에서는 사울의 내면에서 일어나는 놀라운 체험이 눈에 가해진 강렬한 통증이라는 육체적이고 직접적인 고통으로 표현되어 있다. 놀란 말이 날뛰고, 날뛰는 말을 달래느라 수염 난 로마 병사도 애쓴다. 그런가 하면 예수도 사울에게 자기 뜻을 전하기 위해 서두르는 듯하다. 화면 속 모든 생명체들이 뿜어내는 긴장감으로 터져 나갈 듯하다. 성경에서 예수는 사울 앞에 직접 나타나지 않았고 사울은 그의 목소리만 들었을 뿐 본 것은 눈을 멀게 하는 빛뿐이었다. 그런데도 예수가 화면에 등장한 것은 '예수의 말씀'이 아니라 '말하는 예수'를 보여 주고 싶어 하는 카라바조의 사실주의적 사고방식 때문이었다.

이 그림이 거절되었기에 그는 다른 그림을 그려야 했다. 결국 말의 엉덩이가 화면의 반을 차지한 당혹스러운 두 번째 그림이 채택되었다. 두 번째 버전에서는 우선 인물 수가 눈에 띄게 줄었으며, 전작에서 보이던 소란스러운 모든 소리가 정적 속에 가라앉아 버렸다. 예수의 음성은 땅에 떨어져 누워 있는 사울의 귀에만 들린다. 주인을 어이없이 떨어뜨린 말도, 옆에 있는 시종도 사울에게는 들리는 소리를 듣지 못한다. 누워 있는 자와 서 있는 자는 완전히 다른 세계에 속해 있다. 땅에 떨어져 누운 사울은 탄탄한 근육을 자랑하는 젊은 청년으로 그려졌다. 눈이 감긴 그는 제 귀에 들리는 소리에 지배당하고 있다. 허우적거리는 그의 팔은 그가 직면한 새로운 세계를 수용하려는 웅변자적인 자세다. 전작에서 보이던 동적인 액션드라마가 정적인 심리드라마로 심화·전환되었다고 보는 것이 맞다. 본질을 이해하기 위해서 과감하게 디테일을 생략·압축하는 방법을 쓰고 있다. 그래서 이 모든 사건은 장소가 전혀 암시되어 있지 않고 마치 연극 무대처럼 관객 코앞에서 벌어진다.

사울의 회심이라는 중요한 사건은 아래쪽 화면 삼 분의 일 지점에 누워 있는 사울에게만 일어나는 사건이다. 또한 사건이 대낮에 일어났음에도, 그림 속은 마치 밤 장면처럼 깜깜하다. 사울과 말에게 떨어지는 빛에는 두 가지 의미가 있다. 사울 앞에 닥쳐온 빛은 바로 신이다. 기독교에서 신은 인간에게 모습을 드러내지 않고 빛으로 현현한다. 그 신은 지금 사울에게만 임하고 있다. 형식적인 측면에서도 사건의 핵심에 초점을 맞춘 강렬한 빛은 모든 부차적인 요소를 과감히 시각에서 생략하고 중요한 사건에 집중하게 한다. 이런 강렬한 빛의 대조는 바로 회화사에서 카라바조가 가져온 혁신 중 하나

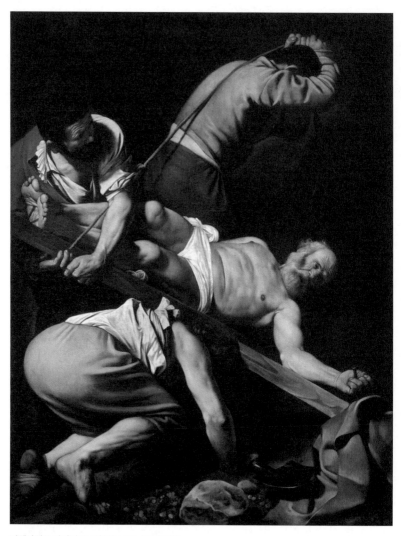

미켈란젤로 카라바조, 「성 베드로의 순교」(1601)

다. 이 빛은 연극 무대의 인공조명처럼 강렬하며 여기에서 창출되는 빛과 어둠의 강렬한 대조는 사물뿐 아니라 사건의 내적인 핵심을 드러내는 역할을 한다. 17세기는 최초로 오페라가 쓰이고 공연되며 연극들이 새로운 체계를 갖추기 시작한 드라마의 시대다. 인물들의 심리는 그들의 행동으로 정확하고 극명하게 외연한다. 이런 연극적인 빛의 사용은 동시대 화가들에게도 적지 않은 영향을 끼쳤다. 빛에 대한 인식은 같은 세기의 네덜란드 작가 렘브란트와 페르메이르에게 이르기까지 심리학적·광학적으로 심화되어 갔다.

베드로의 순교와 영광 되살리기

맞은편 벽에 걸려 있는 「성 베드로의 순교」 역시 로마의 중요성을 되새긴다. 외경의 「베드로 행전」에 따르면, 네로 황제의 박해를 피해 로마를 떠나려던 베드로 앞에 예수가 나타났다. 그가 "주여, 어디로 가시나이까?"라고 묻자, 예수는 "십자가에 못 박혀 죽으려고 로마로 가는 길이다."라고 대답한다. 그 말을 듣고 베드로는 다시 로마로 돌아온다. 그것이 자신의 죽음에 대한 예언이라는 것을 알아차린 것이다. 로마군에게 체포된 베드로는 자신이 예수와 같은 방식으로 죽을 수는 없으니 십자가에 거꾸로 매달아 달라고 청한다. 그림에서 십자가를 세우기 위해서 안간힘을 쓰고 있는 세 남자의 긴장된 몸은 고역스러운 일에 육체적인 실감을 더한다. 역Z형 인물 배치는 이후 루벤스에서 볼 수 있는 활기차고 역동적인 구도를 예감하게 한다.

순교한 베드로의 무덤은 바티칸의 성 베드로 성당에 안치되

조반니 로렌초 베르니니, 성 베드로 무덤의 덮개 장식(1624)

조반니 로렌초 베르니니, 베드로의 옥좌(1655)

어 있다. 반석이라는 뜻의 베드로라는 이름은 예수가 그에게 새로 지어 준 것이었다. "내가 이 반석 위에 내 교회를 세울 터인즉, 저승 세력도 그것을 이기지 못할 것이다. 또 나는 너에게 하늘나라의 열쇠를 주겠다."라는 예수의 말은 베드로를 초대 교황으로 하는 바티칸 교황 수위권의 근거가 되었다. 베드로의 서한에서 '바빌론'이라고 일컬어지는 곳은 바로 로마다. 로마를 고대의 가장 빛나는 전설적인 도시 바빌론에 빗대어 일컫는 말이었다. 현명한 황제 다섯 명이 다스리던 오현제 시기를 거쳐서 4세기 초 로마제국은 프랑스, 스페인, 영국 일부, 북아프리카, 이집트, 중동, 소아시아 반도, 지금의 터키에 이르는 광대한 영토를 가지고 있었다. 그리고 콘스탄티누스대제 때 이르러 이 광대한 제국의 종교로 기독교가 공인되기에 이르렀다. "콘스탄티누스대제가 서로마 전체를 교황에게 기증했다."라는 내용의 「콘스탄티누스 기진장」은 로마의 권위를 보증하는 중요한 문서다. 이 문서는 르네상스 시대 때 위조된 문서로 밝혀졌지만, 그렇다고 로마의 권위가 퇴색하지는 않는다.

　　재능 있는 조각가이자 건축가인 베르니니의 성 베드로 성당 작업은 교황청의 위엄을 높이는 데 크게 기여했다. 바로크미술의 정
Giovanni Lorenzo Bernini, 1598-1680
수인 베르니니의 작품에서 우리는 카라바조 작품에서 보았던 연극 무대적 특성이 더욱 강해졌음을 볼 수 있다. 1624년 베르니니는 성당 중앙에 있는 베드로 무덤 위에 덮개를 만들었다. 화려한 지붕을
canopy
받치고 있는 용솟음치듯 솟아오르는 짙은 색 청동 기둥들은 바로크적 역동성을 한눈에 보여 준다. 풍부한 디테일로 장식된 덮개는 그 자체만으로도 훌륭하지만 이것이 다른 작품들과 함께 연출해 내는 연극적인 효과를 잊어서는 안 된다.

덮개로 장식된 베드로의 무덤은 교회 입구에서 직선으로 이어진 회중석과 익랑이 교차하는 곳에 위치한다. 그리고 그 일직선
nave transept
상에는 1655년에 베르니니가 완성한 성 베드로의 옥좌가 놓여 있다. 정확하게 말하면 베드로가 앉았다고 전해지는 의자를 보관하는 조각품이다. 의자 덮개에는 그리스도가 베드로에게 천국의 열쇠를 주는 모습이 낮은 부조로 새겨져 있다. 그 아래에는 동방에서 온 네 명 박사들의 모습이 조각되어 있다. 아마 작품의 가장 중요한 부분은 '베드로의 옥좌'라는 명칭 자체일 것이다. 초대 교황 베드로의
Cathdra Petri
의자가 놓여 있는 곳을 Cathedral, 즉 대성당이라고 부르는 것이다. 교황청의 전통적인 권위를 확증하는 데 이것 말고 무엇이 더 필요하겠는가?

옥좌 뒤 성령의 비둘기가 그려진 창문으로는 빛이 찬란하게 들어온다. 성당 입구에 서서 보면 베드로 무덤의 덮개와 그 사이로 보이는 베드로의 의자가 일직선상에 놓여 있다. 용솟음치는 기둥들이 떠받친 무덤 덮개는 의자를 바라보는 프레임이 된다. 의자 위 창문에서 들어오는 빛은 이 모든 장면을 지상의 것이 아닌 천상의 것으로 보이게 하는 환상적인 조명 역할을 한다. 베드로와 로마 교황청의 권위와 정통성은 설명되는 것이 아니라 체험되는 것이다. 베르니니는 성 베드로 성당 광장의 열주도 완성했다. 이것은 마치 팔을 벌려서 신의 품으로 인도하는 듯한 형상으로 대성당의 건축물을 일관성 있게 결집하는 동시에 웅대함을 증폭한다. 웅장함과 비현실적인 우주적 역동성으로 관람객을 압도하는 것, 즉 이성적으로 설득하기보다는 종교적 열정을 체험시키는 것, 이것이 반종교개혁기 바로크미술의 가장 중요한 특징이다.

안드레아 포초, 「성 이그나티우스에게 바치는 경배」(1685-1694)

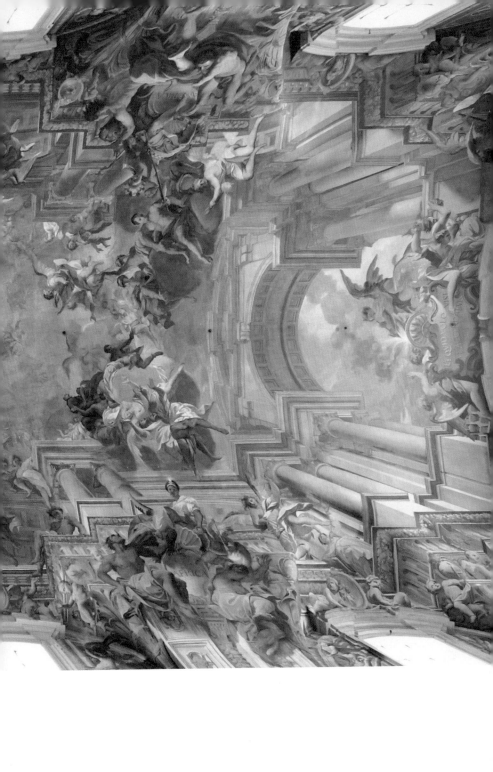

환영, 신의 영광을 체험하는 방식

루터로부터 비롯된 종교개혁은 교황과 바티칸의 권위에 대해서 근본적인 질문을 제기했지만 여러 수도회들이 창설되면서 반종교개혁 운동은 더욱 가열차게 진행되었다. 대표적인 것이 바로 1534년 이그나티우스 로욜라가 창설한 예수회다. 스페인 귀족 태생 로욜라는 젊은 시절 프랑스군의 전투에서 중상을 입은 후 병상에서 깨달음을 얻고 그리스도의 진정한 병사가 되겠다고 다짐했다. 그는 영신수련(靈神修鍊)*을 수행 지침으로 종교에 헌신하는 삶을 위해 예수회를 조직했고 예수회 수사들은 새롭게 발견된 신대륙에도 가톨릭을 전파하기 위해서 헌신적으로 노력했다. 후에 예수회는 전 세계적으로 가장 큰 수도회로 발전하였다. 현 프란치스코 1세 교황은 소박함과 검소함으로 주목받고 있는데, 그 역시 예수회 출신이다. 예수회의 등장은 동요하던 가톨릭 세력의 중요한 구심점이 되었다.

로욜라는 1622년 교황 그레고리우스 15세에게 시성(諡聖)받아 성인 반열에 올랐다. 그리고 1650년 로마에 성 이그나티우스 교회가 완공되어 그에게 헌정되었다. 안드레아 포초는 구 년간 노력 끝에 1694년 화려한 바로크풍 교회에 어울리는 천정화를 완성했다. Andrea Pozzo, 1642-1709 관람자들이 고개를 들어 위를 바라보면 황홀한 영광의 장면이 펼쳐진다. 십자가를 든 예수의 영도를 받으며 성 이그나티우스가 구름을 타고 승천하고 있다. 실제로는 평평한 천정이지만, 포초는 마치 교회 천정이 열리며 드러난 하늘을 통해 곧바로 천국으로 연결

* 그리스도의 모범을 따라 기간을 정하고, 세속에서 벗어나 묵상에 전념하는 훈련.

되는 듯한 환영을 창조해 냈다. 전형적인 트롱프뢰유*다. 하늘의 영
광을 드높이기 위해서 그림 속 인물들은 모두 부산스럽게 움직인다.
선교의 불꽃을 전하고, 천사들에게 구원을 요청한다. 천사들의 저지
로 바닥으로 떨어지는 저주받은 한 무리 인간들의 절망적인 몸짓은
장면에 긴박감을 더한다. 종교적 열광을 드높이는 더없이 훌륭한 이
그림을 보면서 당시 사람들은 우리가 3D 영화를 보는 듯한 경탄을
느꼈으리라.

 이 그림은 두 세기에 걸쳐서 이루어진 예수회의 신대륙 모험
과 종교적인 사명감이 잘 표현되어 있다. 중앙의 빛은 네 가닥으로
퍼져 나간다. 이렇듯 퍼져 나가는 빛을 포초는 "나는 이 땅에 불을
전할 것이다."라는 「누가복음」에서 전하는 예수의 말과 "가서 모든
것에 불꽃을 지펴라."라는 이그나티우스의 말에서 착안했다. 빛은
아메리카, 아프리카, 아시아, 유럽이라고 쓰인 네 개 대륙으로 흘러
들어가서 신대륙에 가톨릭을 전파하고자 했던 수도사들의 헌신적
인 노력을 보여 준다. 가장 멀리 간 빛은 예수의 영광스러운 이름을
비추어 준다. 이 작품은 이후에 이탈리아뿐만 아니라 오스트리아,
독일 등 중요한 국가의 예수회 교회 천정화의 모범이 되었다.

 종교적인 열광과 황홀경의 체험은 이 시기의 미술 작품에 자
주 표현되던 모티브였다. 예를 들면 성 프란시스코를 주제로 삼은
경우 르네상스 시대에는 여러 기적을 일으키는 장면들이 주로 그려
졌다면 이 시대에는 명상과 기도를 하는 장면이 주로 그려졌다. 예
배 형식보다 개인의 기도를 중시하는 신교도적인 방식이 가톨릭적

* 실물로 착각할 정도로 세밀하게 묘사한 눈속임 그림.

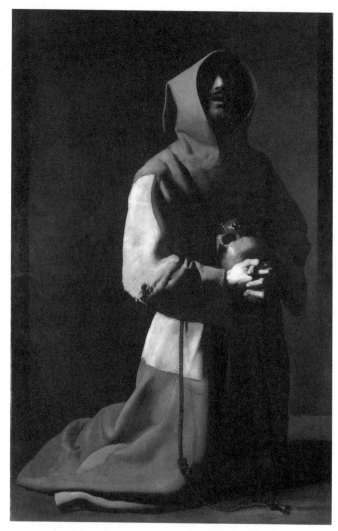

프란시스코 데 수르바란, 「묵상 중인 성 프란시스코」(1635-1639)

기도의 형식에도 알게 모르게 영향을 끼쳤음을 알 수 있다. 윤혜준은 저서 『바로크와 '나'의 탄생』에서 이즈음에 "기도 또한 소리 내어 낭독하거나 따라 하는 정해진 기도문이 아닌 각자 개인의 침묵 기도로 변하면서 하느님을 향한 '독백'의 형태"를 띠게 되었다고 지적한다. 중세의 성인들이 기적을 일으키는 존재로 묘사되었던 반면에, 수르바란이나 라투르가 그린 성인들은 생과 사라는 문제에 숙고할 수밖에 없는 개인의 모습으로 등장한다.

종교개혁과 반종교개혁은 유럽 사회에 여러 가지 문제를 가져왔다. 종교개혁의 진원지인 신성로마제국에서 신교도와 구교도가 충돌한 이후 체결된 아우크스부르크화의로 각국 군주들은 종교를 선택할 수 있게 되었다. 이 화의를 통해서 찾은 평화는 일시적이었다. 이때 확립된 일국가 일종교의 원칙은 종교적 대립을 이유로 한 여러 국가 간 전쟁의 유발 요인이 되었으며, 군주가 선택한 종교와 다른 종교를 믿는 국민들에 대한 잔혹한 종교 박해의 근거가 되었다. 일부 국민들은 신앙의 자유를 찾아서 고향을 떠나야 했다. 유럽적 보편성은 산산조각 났고, 개인들은 고독한 선택에 직면했다.

하나의 유럽은 사라지고 유럽은 신교도와 구교도로, 신교도는 다시 루터파, 칼뱅파로 나누어졌다. 이제 전쟁은 십자군전쟁 같은 기독교 세력 대 이교도 세력의 다툼이 아니라, 신교도 국가와 구교도 국가 간 전화가 되었다. 겉으로는 종교를 내세웠지만, 각국의 영토 확장과 해상권 장악이라는 이권 다툼으로 전 유럽은 지리한 전쟁에 휩싸였다. 1618년 보헤미아 신교도 귀족들이 구교도인 합스부르크왕가의 반종교개혁 정책에 항의하는 사건으로 삼십년전쟁이 촉발되었다. 1648년 유럽의 국경을 지금과 비슷하게 확정 짓는 베스트팔렌조약

으로 겨우 진정되면서 권력의 세속화와 세속 권력의 절대화가 동시에 진행되었고, 이제는 누구도 말릴 수 없는 절대왕정이 고개를 내밀었다. 열광적이고 극적인 효과를 지향했던 바로크미술은 이제 절대왕정의 영광을 드높이는 수단으로 발전하기 시작했다. 그 정점은 프랑스 루이 14세의 베르사유궁전이었다.

황금시대 네덜란드 시민들의 공적인 삶

네덜란드의 독립

삼십년전쟁의 명분은 구교와 신교의 대립이라는 종교적 갈등이었으나 그 본질은 세속 권력들 간의 싸움이었다. 치열했던 종교전쟁은 역설적으로 종교의 영향력이 무의미하다는 결론에 모두를 이르게 했다. 정치는 이제 종교의 영향권에서 벗어나 세속화되기 시작했다. 판화가 자크 칼로는 이 전쟁의 잔혹함과 어리석음, 무의미함을 총 열여덟 장 판화로 제작해서 남겼다. 중세에서 근대로 넘어가는 길목에서 전 유럽을 휩쓴 종교전쟁은 베스트팔렌조약으로 종결되었다. 삼십년전쟁은 중세에서 근대로 넘어가는 길목에서 치러진 최후이자 최대의 종교전쟁이면서 최초의 근대적 '영토전쟁'이라고 평가된다. 1648년 베스트팔렌조약으로 네덜란드는 팔십 년간의 긴 독립전쟁을 끝내고, 독립국으로서 국제적인 공인을 받았다. 이로써 네덜란드는 종교적 자유와 독립이라는 두 과제를 동시에 해결했다.

　17세기 역사에서 가장 눈에 띄는 나라는 네덜란드다. 다른 나라들이 대부분 강력한 절대왕정 아래 있을 때, 네덜란드는 보기 드물게 시민이 주도하는 국가였으며 강소국으로서 찬란한 문화를 꽃피웠다.

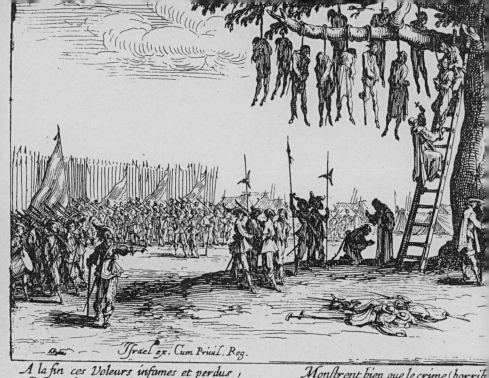

자크 칼로, 「교수형」(1633)

당시 네덜란드는 스페인 지배를 받고 있었지만, 원래는 부르
고뉴공국의 일부였다. 부르고뉴가 프랑스에 합병되기 직전 부르고
뉴의 마지막 상속녀인 마리 드 부르고뉴가 합스부르크왕가와 결혼
하면서 지참금으로 네덜란드 지역을 가져갔기에, 네덜란드는 한동
안 합스부르크왕가가 지배하는 신성로마제국에 귀속되어 있었다.
1556년 신성로마제국의 카를 5세가 퇴위하면서 그의 동생 페르디
난트에게 오스트리아와 독일을, 아들 펠리페에게 스페인과 네덜란드
를 물려주면서 네덜란드는 스페인의 지배를 받게 되었다. 이 모든 일

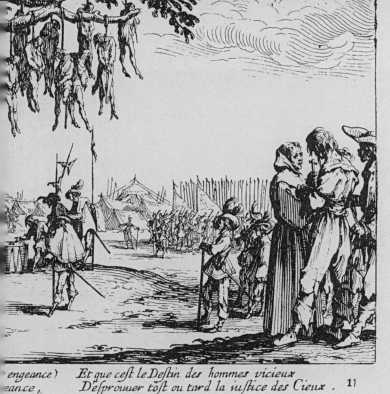

engeance)
eance ,

Et que ceſt le Deſtin des hommes vicieux
Deſprouuer tôſt ou tard la iuſtice des Cieux . 11)

황금시대 네덜란드 시민들의 공적인 삶

은 영토를 상속의 대상으로 바라보던 시대, 국민주권이라는 개념이
없던 시대에 벌어졌던 일들이었다.

네덜란드 지역에서는 부르고뉴에 귀속되어 있던 13세기부터
영국 양모를 수입·가공한 모직물 산업이 발달했다. 이를 기반으로
시민 계층이 성장하기 시작했는데, 후에 이들 대부분은 신교도 일
파인 칼뱅파가 되었다. 당시 스페인은 콜럼버스의 항해 이후 아메리
카, 이탈리아, 부르고뉴 지방까지 이르는 광대한 식민지, "해가 지지
않는 땅"을 가지고 있었지만, 가장 알찬 식민지는 상업이 발달한 네

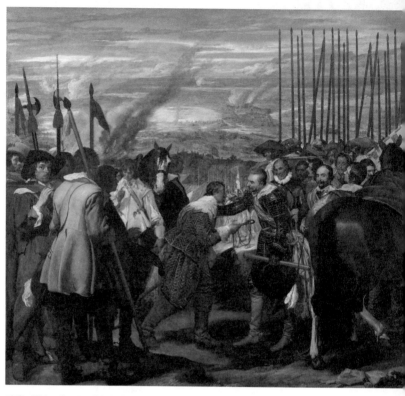

디에고 벨라스케스, 「브레다의 항복」(1634-1635)

딜란드 지역이었다. 신교 확산에 반대한다는 이유로 스페인의 펠리페 2세는 네덜란드에 알바 공작을 파견하여 잔혹한 정치를 행했다. 네덜란드인들은 스페인들에게 높은 세금을 내야 했고, 여러 가지 권한을 제한받았다. 수탈에 종교적인 명분까지 가세해서 스페인의 압박은 날로 거세져만 갔다.

1579년 개신교를 믿는 북부의 일곱 개 주가 위트레흐트동맹을 맺어 독립을 선언한다. 가톨릭을 믿는 남부는 여전히 스페인의 지배 아래 있었다. 네덜란드독립전쟁은 팔십 년간 서로가 지칠 때까지 계속되었다. 마침내 1609년 스페인은 휴전을 선언했고, 북부 지역에 대한 지배권을 상실했음을 인정할 수밖에 없었다. 1621년에 새로 등극한 19세의 젊은 왕 펠리페 4세는 모두의 만류에도 다시 브레다를 침공해 왔다. 브레다 시민들의 저항은 만만치 않았다. 12개월 동안 도시는 봉쇄되었다. 스페인군은 전염병이 돌아서 큰 손실을 입었고, 포위된 브레다에서는 사람들이 굶어 죽는 지경에 이르자 왕은 항복을 받아들였다.

벨라스케스는 그로부터 십 년 후 스페인 펠리페 4세의 공식 알현실에 걸기 위해서 「브레다의 항복」을 그렸다. 브레다의 항복을 얻어 내기는 했지만, 사실 이 전투에 내세울 만한 영웅담은 없었다. 벨라스케스는 전투 대신 화의를 선택했다. 이미 1625년 칼데론 데 라바르카가 쓴 「브레다의 승리」라는 연극이 초연되었다. 이 연극의 가장 중요한 부분은 스페인의 스피놀라와 브레다의 나사우 대장 사이에 오간 정중한 대화였다. 스피놀라는 승장임에도 네덜란드 사람들이 질서정연했으며 용감했다고 특별한 존경의 말을 전하고 나서 나사우 대장을 따뜻하게 포옹했다고 한다. 적군의 용감하고 결의에

찬 방어 작전을 치하하는 관용을 보인 것이다.

벨라스케스가 택한 것도 승자의 오만이나 패자의 절망이 아니라 양자 간의 정중한 태도였다. 브레다의 네덜란드 총독이었던 나사우 가문의 유스틴은 몸을 숙여 스페인 군대의 사령관 암브로조 스피놀라에게 브레다의 열쇠를 건넨다. 이에 스피놀라 역시 말에서 내려 패장의 어깨에 손을 올려 다독이는 자세를 취하며 그들의 용감함을 칭송한다. 스페인 측의 창대는 질서정연하게 하늘을 향해서 치켜 세워져 있어 승리한 쪽의 승승장구하는 분위기를 담아냈다. 반면 브레다 쪽으로는 연기가 자욱하고 창들은 낮고 무질서하게 들려 있다. 나사우 바로 옆에는 피묻은 흰색 옷을 입은 젊은이가 자신의 패배에 괴로워하는 모습이 그려져 있다. 그림은 스페인 왕궁에 걸릴 것이므로 스페인의 승리와 관용이 부각되었지만, 그것은 그림일 뿐이었다. 젊은 왕의 객기는 별 성과 없이 끝나고 말았고, 결국 1648년 베스트팔렌조약으로 스페인은 네덜란드의 독립을 인정해야만 했다.

민병대 : 시민사회의 긍지

네덜란드 독립의 원동력은 자신들의 이권보다는 공동체 이익을 위해 기꺼이 헌신했던 귀족들과 종교를 초월하여 단합한 시민들이었다. 시민들은 교역에 종사하는 동시에 자신들의 조국을 스스로 지키고자 했다. 이 시기에 네덜란드에서만 볼 수 있는 독특한 인물화 양식이 바로 집단 초상화다. 마치 졸업 사진을 찍듯이 특정 길드나

모임 소속원들의 면면을 신경 써서 그린 그림들이다. 모임 종류는 매우 다양해서 각종 직인 조합, 유명 강의 수강자들 모임, 조직 내 여성 관리자들 모임 등 다양한 집단 초상화가 그려졌다. 그중에서도 다수를 차지한 것은 민병대 모임이다. 중세 이래 조국 수호를 위해서 네덜란드 전역에는 무장 시민군인 민병대들이 조직되었다. 독립 운동에도 큰 기여를 했던 이들은 독립 이후에 일종의 명예를 존중하는 신사 클럽 같은 것으로 변모해 계속 존재했다. 애국적 자부심으로 가득 찬 이들은 기꺼이 그림 값을 지불할 정도로 재력이 있는 시민들이기도 했다.

이런 집단 초상화 중에서 가장 눈에 띄는 작품은 단연코 렘브란트의 작품이다. 렘브란트가 그린 집단 초상화에서도 신교도와 구교도의 평화로운 공존을 확인할 수 있다. '야경'이라는 제목으로 한때 잘못 알려진 이 작품의 원제는 「프란스 바닝 코크 대위와 빌럼 판 루이턴뷔르흐 중위가 이끄는 민병대」다. 이전에 다른 작가들이 그리던 일반적인 집단 초상화의 룰에서 한참 벗어난 매우 독창적인 작품이다. 프란스 할스와 피터르 코데가 그린 「미그르 연대」에서 구성원들은 자유분방한 포즈를 취한 듯하지만 한 명 한 명이 동등한 비중으로 화면에 등장하고 있다.

반면 렘브란트의 그림은 전혀 그렇지 않았다. 이 그림은 렘브란트에게 악평을 가져다주었다. 다른 집단 초상화와 달리 렘브란트의 이 작품에 부여된 것은 연극성과 상징성이다. 주문자들이 원했던 그림은 앞서 본 것처럼 민병대원들 모두의 얼굴이 골고루 잘 보이는 졸업 사진 같은 구도였는데, 렘브란트는 인물들을 자연스럽게 배치하고 조명을 활용함으로써 드라마틱한 강약을 부여했다. 이 그

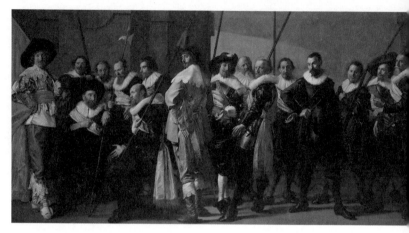

프란스 할스, 피터르 코데, 「미그르 연대」(1633-1637)

림의 제목이 '야경'이라고 잘못 알려진 것은 톤이 어둡다는 단순한 이유였다. 그림 중앙을 극적으로 비추는 강한 빛 탓에 나머지 부분은 어둠에 잠겨서 밤의 장면을 그린 듯한 오해를 불러일으켰으나, 민병대들의 일반적인 회합은 낮에 이루어졌다. 카라바조의 「성 바울의 회심」에서처럼 렘브란트도 낮 장면을 그렸던 것이다. 17세기 회화의 본질을 이해하고 있던 렘브란트는 카라바조의 극단적인 명암 대조법을 이 작품에 알맞게 적용했다. 간혹 어둠에 가려지거나 포즈상 잘 보이지 않는 인물들의 중요성을 확인시키기 위해서 (어두워서 잘 안보이지만) 그림 우측 상단의 건물에 걸린 방패 모양 장식에 프란스 바닝 코크 대위와 빌럼 판 루이턴뷔르흐 중위와 나머지 열여섯 명의 이름이 모두 적혀 있다.

그림의 한가운데에는 허리춤에 죽은 닭을 매달고 황금색에 가까울 정도로 밝은 노란색 옷을 입고 뛰어가는 소녀가 그려져 있다. 암스테르담 민병대의 정식 명칭은 Kloveniers인데, 이는 조류 발톱을 뜻하는 clauweniers와 발음이 거의 비슷하다. 즉 다소간 엽기적인 행색의 이 소녀는 암스테르담 민병대의 마스코트 역할을 하고 있다. 이 그림이 그려졌던 1642년은 여전히 삼십년전쟁이 벌어지던 시절이었다. 그림은 네덜란드 독립의 원동력이 된 통합의 힘을 잘 보여 준다. 키가 큰 프란스 바닝 코크 대위는 검은색 옷을 입고 전체 대원들을 이끄는데, 검은색 옷은 바로 네덜란드 신교도를 의미한다. 반면 그와 함께 민병대를 지휘하는 빌럼 판 루이턴뷔르흐 중위는 화려한 밝은색 옷을 입고 있는데, 이는 네덜란드 가톨릭의 상징이다. 이들은 종교적인 갈등을 초월하여 조국 수호라는 공통된 목표 앞에서 단결한다. 실제로 이 그림이 그려진 육 년 후인 1648년 네

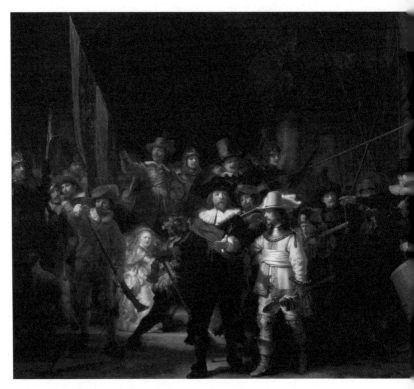

하르먼스 판 레인 렘브란트,
「프란스 바닝 코크 대위와 빌럼 판 루이턴뷔르흐 중위가 이끄는 민병대」(1642)

덜란드는 베스트팔렌조약으로 국제적으로 독립을 공인받았으며 그 후 17세기 네덜란드는 기적과 같은 황금기를 맞이했다.
Golden Age

대항해시대의 이야기

콜럼버스의 신대륙 발견으로 유럽 최강국으로 떠오른 스페인은 한 때 명실상부하게 "해가 지지 않는 땅"이었다. 그러나 서서히 태양은 스페인을 떠났다. 스페인을 강국으로 만들고 왕실 권위를 지키는 데 악용되었던 것이 바로 종교 법정이었다. 종교와 국왕 그리고 군대의 중세적 결합은 스페인 발전에 걸림돌이 되었다. 스페인은 어느덧 미신과 종교적 광신의 나라가 되어 가고 있었다. 엄격한 교리의 무게에 상공업 발전은 저해받으며 자본주의 발전은 지체되었다. 17-18세기 동안 스페인의 상업 활동이 퇴보를 면치 못한 것은 무엇보다도 스페인의 가톨릭 교회가 고리대금업에 관하여 중세적 교리에 집착하고 반자본주의 노선을 견지했기 때문이다. 그러나 종교 갈등과 독립이라는 두 가지 과제를 동시에 해결한 네덜란드는 이와 다른 개방적인 사회를 만들어 냈다. 이윽고 태양은 잠시나마 네덜란드에 머물렀다.

나라의 절반이 물로 차 있고, 농사 지을 땅은 국토 사 분의 일밖에 되지 않았던 작은 나라 네덜란드가 17세기에 이룩한 발전은 '기적'이라고밖에 할 수 없었다. 1661년 페르메이르가 완성한 「델프트 풍경」은 당시 네덜란드 사회의 역동성을 보여 주는 완벽한 도해도이며, 당시 유럽 어디에서도 찾아볼 수 없는 네덜란드 특유의 풍경이었다. 그림 속에는 로테르담 수문과 스히담 수문 그리고 신교회

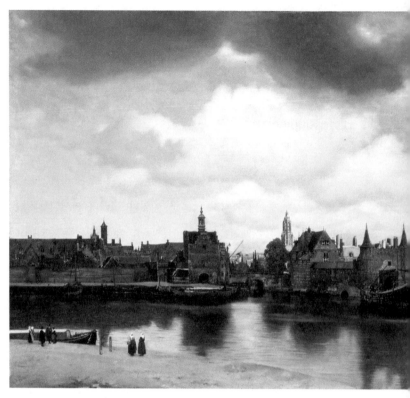

얀 페르메이르, 「델프트 풍경」(1660-1661)

의 첨탑과 구교회의 첨탑이 동시에 보인다. 개신교 교회와 가톨릭 교회가 이렇게 지근거리에 유치한 것은 종교적 자유를 보장하는 문화가 빚어낸 매우 네덜란드적인 풍경이었다. 그리고 그 옆 붉은색 지붕 건물은 1602년에 설립된 동인도회사다. 동인도회사 설립으로 네덜란드인들의 교역은 더욱 활발해졌다. 그림 오른편에 보이는 배는 청어잡이 어선이다. 이 당시 유럽에 찾아온 소빙하기 탓에 한류성 어류인 청어가 남하해서 네덜란드는 뜻하지 않은 횡재를 맞이한다. 수없이 잡히는 청어를 소금에 절여 보관하는 방법을 발명한 어부 빌럼 뵈컬존이 교과서에 실릴 정도로 청어잡이는 네덜란드 국민들에게 부를 가져다준 사업이었다. 이렇게 마련한 자본을 바탕으로 네덜란드인은 전 세계로 진출하여 식민지를 건설했다.

17세기 네덜란드 작가 얀 페르메이르의 풍속화 「여자와 두 남자」는 19금의 묘한 장면을 담고 있다. 남자는 거듭 여자에게 와인을 권한다. 여자는 관람객을 바라보면서 멋쩍게 웃는다. 자기가 이 잔을 거부하기가 얼마나 힘든지 양해해 달라는 것 같다. 그림 구석에 얼굴에 손을 괸 남자는 딴청을 하는 척하지만 바싹바싹 속이 탄다. 이 여인을 절실히 원하는 이는 분명 이 사내다. 와인은 사랑의 술이며 유혹의 술이다. 어서 여인이 이 유혹을 받아들여 주기를 바라는 마음은 간절하지만 신사 체면에 함부로 나설 수는 없다. 그저 기다릴 뿐이다. 대신 두 사람을 중재하는 남자가 넉살 좋게 여인에게 술을 권한다. 이 그림에는 진짜 중요한 남자가 한 명 더 있다. 바로 액자 속 초상화에 그려진 남자다. 아마 술잔을 받아 든 여인의 남편일 것이다. 과연 남편은 지금 어디에 있는가? 탁자 위 청화백자와 와인이 담긴 흰색 도자기가 힌트다.

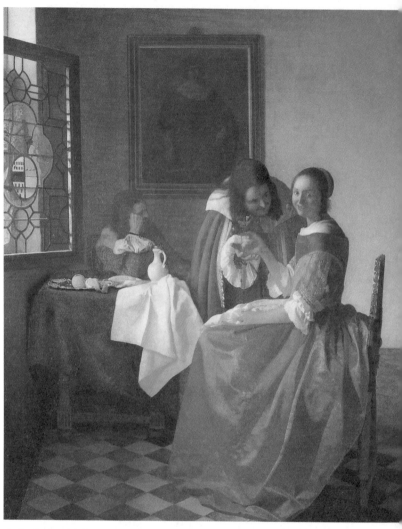

얀 페르메이르, 「여자와 두 남자」(1659-1660)

당시 유럽에는 이렇게 아름다운 도자기를 만들 수 있는 기술이 없었다. 모두 중국에서 건너온 물건들이다. 도자기는 향신료, 직물과 더불어 동양에서 들여와 값비싸게 되팖으로써 최고의 수익을 내는 교역품이었다. 사실 중국 입장에서는 최고급 도자기는 내륙에서 제조되어 상류층을 중심으로 사용되고 2등급 제품만을 수출하였다. 2등품이라지만, 투명하고 단단한 중국 자기는 모든 유럽인에게 선망의 대상이었다. 기록에 따르면 17세기 전반기를 지나면서 네덜란드 동인도회사 선박들은 총 300만 점이 넘는 자기를 유럽으로 들여왔다. 1650년대에는 네덜란드의 일상생활을 그린 그림에도 중국 자기가 자연스럽게 등장하게 되었다.

대항해시대를 연 콜럼버스의 손에 들려 있던 것은 마르코 폴로의 『동방견문록』이었다. 여행가 특유의 허풍과 사실이 뒤섞인 이 책은 당대의 베스트셀러였으며, 인쇄술이 발전하기 이전인데도 열 개가 넘는 나라의 말로 번역되어 널리 읽혔다. 중국에 가면 부자가 될 수 있다는 환상이 전 유럽을 들뜨게 했다. 대략 1500-1700년경 이 환상을 좇은 유럽인들의 대이동이 특징적이던 시기를 '대항해시대'라고 부른다. 포르투갈, 스페인, 영국, 네덜란드 등이 해상무역권을 두고 그야말로 치열한 각축전을 벌였다. 스페인으로부터 독립한 네덜란드는 스페인과 포르투갈에 맞서면서 영국과는 우호적인 관계에 있었으며, 영국의 동인도회사를 모방하여 1602년에 네덜란드 동인도회사를 만들고 치밀하게 해상무역권을 획득해 나간다.

액자 속 남편 역시 중국 접시뿐만 아니라 여러 물품들을 위한 해상무역을 위해서 집을 비웠을 것이다. 통계에 따르면 대항해 기간인 1595-1795년까지 200년간 100만 명에 가까운 네덜란드 사람

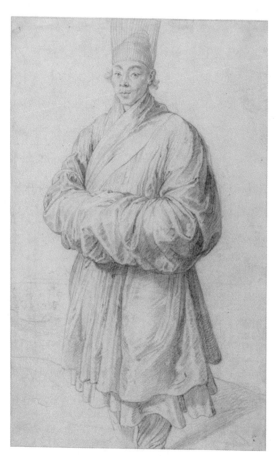

페테르 파울 루벤스, 「한복 입은 남자」(1617)

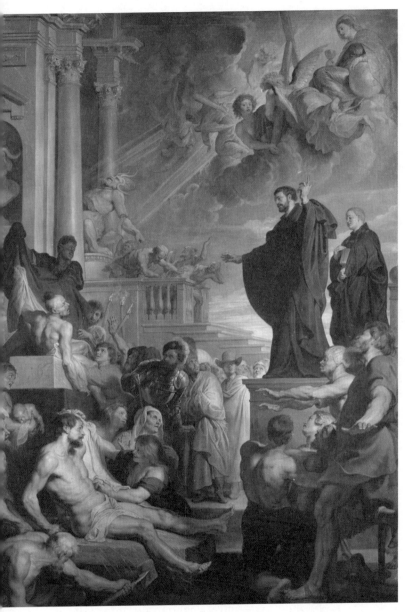

페테르 파울 루벤스, 「성 프란치스코 사비에르의 기적」(1618)

들이 아시아로 떠나는 배를 탔다. 1653년 우리나라에 왔던 하멜이 네덜란드인이었던 것도 우연이 아니다. 십사 년간 표류했다고는 하지만 하멜은 고향에 돌아갈 수 있었으니 그래도 운이 좋은 편이었다. 떠난 사람 셋 중 둘은 돌아오지 않았다. 하멜은 조선에서 뜻하지 않은 사람을 만나게 된다. 이십육 년 전 이미 조선에 와서 박연이라는 이름으로 살고 있었던 얀 야너스 벨테브레이라는 네덜란드인이었다. 함께 온 네덜란드인 두 명은 병자호란 때 전사했다. 오랫동안 네덜란드어를 쓰지 않았던 그는 하멜을 만나고도 모국어로 제대로 대화하지 못했다고 한다. 대항해시대의 교류에 관해서는 아직도 연구할 부분이 많다.

우리는 1617년에 그려진 루벤스의 놀라운 그림 한 점을 만나게 된다. 미국 게티 미술관에 소장된 이 작품의 제목은 '한복 입은 남자'다. 이 작은 드로잉에 그려진 젊은이는 다음 해 「성 프란치스코 사비에르의 기적」이라는 작품 속에 성인의 발 근처에 있는 황금색 옷을 입은 인물로 등장한다. 성 프란치스코 사비에르는 예수회 신부로 1549년부터 1551년 사이에 일본에 체류했다. 그림 속에는 상의를 벗고 등을 돌린 왜구의 모습도 볼 수 있는데, 루벤스는 일본 옆에 조선이 있음을 이미 알고 있었다. 그런데 1617년 이 젊은 청년이 어떻게 플랑드르 지방에서 활동하고 있던 루벤스를 만났는지는 여전히 미스터리로 남아 있다. 여러 가지 가설은 있지만 확증된 것은 많지 않다.

다시 페르메이르의 그림으로 돌아가 보자. 활발한 해외 무역으로 부는 증대되었지만, 모든 것이 늘 그렇듯 긍정적인 효과만 있는 것은 아니다. 때로 남편이 너무 자리를 오래 비우면, 아내는 페르

메이르의 그림처럼 이렇게 향기로운 와인의 유혹에 빠지게 된다. 자, 아슬아슬한 이 이야기는 어떻게 결말이 날까? 열쇠는 다시 중국 접시 위에 놓인다. 접시 위에 노란 레몬이 보인다. 껍질이 '벗겨진' 레몬에는 특별한 뜻이 있다. 여인의 처지를 암시하는 것이다. 여인은 유혹에 넘어갔고 신사는 목적을 이루었다.

황금시대 네덜란드 시민들의 사적인 삶

사랑밖엔 난 몰라

당시 무역을 위한 항해는 평균 6개월에서 일 년이 걸렸다. 동서양 간
교역은 네덜란드 시민들 삶의 디테일도 바꾸어 놓았다. 부인은 남편
이 없는 기간 동안 가정뿐 아니라 회사의 주요 업무를 돌보기도 했
다. 그러다 보니 가정 내에서 여성의 지위는 자연스럽게 높아졌다.
부부가 어깨를 나란히 하는 부부 초상화는 비교적 여권이 신장된
네덜란드에서나 볼 수 있는 양식이었다. 서민적이고 낙천적인 시대
분위기를 잘 묘사했던 프란스 할스의 그림 속에는 영리해 보이는 아
내가 사람 좋아 보이는 남편의 어깨에 친구처럼 손을 얹고 있다. 이
전에도 이후에도 좀처럼 보기 힘든 장면이 담긴 이 그림에는 점잔
빼는 위선도 없고, 어떤 위계를 설정하려는 의도도 없다. 그저 주어
진 삶의 즐거움을 그대로 느끼고 표현하고 있다. 그림만 보면 당시
네덜란드 사람들은 모두 사랑에 빠져 있는 것처럼 보일 정도로 이
당시 그림 속에서는 끊임없이 사랑의 편지가 전달되고 읽힌다.

　　그러나 여러분들 모두 경험해 보았듯이, 사랑은 알콩달콩하기
만 한 것이 아니다. 그것은 때로 몸을 망칠 정도로 독하고 쓰다. 가브
리엘 메취의 그림 「의사의 방문」에서 의사는 진지하게 처방하고 있

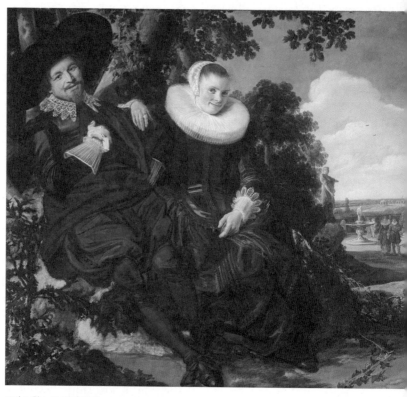

프란스 할스, 「부부」(1622)

다. 여자는 의사 말을 짐짓 못 들은 척 고개를 외로 돌리고 딴청을 한다. '내 병은 내가 안다.' 그렇게 속으로 말했을지도 모르겠다. 그녀의 병명은 '상사병'. 그 병에 필요한 건 의사의 처방이 아니다. 그녀의 위중함을 눈치챈 유일한 존재는 발치에 놓인 강아지다. 얀 판에이크의 「아르놀피니의 결혼」에서부터 사랑의 충실성을 상징하던 강아지는 이제 사랑의 상징 자체가 되어 버렸다. 상사병에 걸린 여자라는 테마는 당시에 매우 인기가 있어서 가브리엘 메취, 헤릿 다우 등 당시의 유명한 풍속화가들이 이 주제로 작품 여러 점을 남겼다.

그런데 어떻게 이런 사사로운, 때로는 앞 장에 있는 페르메이르 그림에서 보았던 것처럼 부적절한 연애담이 그려질 수 있었을까? 이전 시대에 이탈리아에서도 사랑은 그려졌다. 단 그것은 마르스와 베누스의 사랑, 에우리디케와 오르페우스의 것과 같은 신화적인 사랑이었다. 평범한 사람들이 그림의 주인공이 된다는 것은 낙타가 바늘구멍에 들어가는 것만큼 힘든 일이었다. 성자들을 평범한 민중으로 그렸던 이탈리아 화가 카라바조는 매번 곤혹을 치렀다. 그러나 시민들이 주축이 되었던 네덜란드에서는 사정이 달랐다. 신교도들은 종교 회화로 교회를 치장하지 않았다. 다른 나라에서는 교회와 군주가 미술품 주문의 가장 큰 고객이었으며, 여전히 대형 신화화, 역사화, 종교화, 인물화가 주를 이뤘다.

그러나 네덜란드에서는 시민들이 그림의 주고객이었으며, 자신들의 취향을 반영한, 집에 걸 만한 크지 않은 작품들을 주로 주문했다. 그리고 그 그림 속에 자기들 이야기가 담기길 원했다. 그 결과 시민들의 소소한 일상을 담은 풍속화, 자신들이 사는 네덜란드의 풍경을 담은 풍경화, 교역을 통해서 여러 곳에서 들어온 화려한 기물들

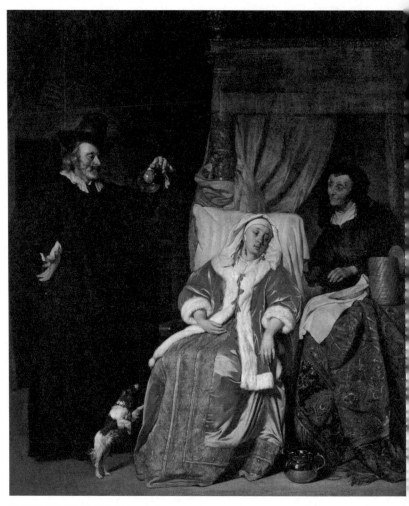

가브리엘 메취, 「의사의 방문」(1660-1667)

을 그린 정물화가 고루 발달했다. 17세기 네덜란드 회화를 분석한 츠베탕 토도로프는 저서 『일상 예찬』에서 "모든 회화는 그려진 것에 대한 예찬이다."라고 말한다. 네덜란드 그림에는 통상적인 교훈과 함께 매일매일을 살아가는 평범한 사람들의 일상에 대한 무한한 긍정이 담겨 있다. 17세기 네덜란드의 회화는 신화와 영웅담 속에 가려져 있던 시민들의 일상적인 삶이 주인공이 된 최초의 예다.

모든 가능성의 집합소

르네상스 시대의 신흥 계층이었던 상인들이 그러했듯 자신들만의 룰과 문화를 적극적으로 만들어 나가던 네덜란드 시민들은 새로움을 두려워하지 않았다. 페르메이르가 그린 「지리학자」, 「천문학자」라는 세트로 그려진 그림은 변화하는 세상에 대한 강소국 네덜란드인들의 진취적인 태도를 잘 보여 준다. 지리학과 천문학은 17세기 과학의 총아였다. 그림 「지리학자」에는 창 아래 누런 송아지 피지에 그려진 해도가, 뒤쪽 바닥에 말려 있는 해도 두 개가, 벽에는 유럽 해안의 해도가 걸려 있다. 지리학자는 여러 해도들을 놓고 진지한 생각에 잠겨 있다. 지도는 대항해시대에 가장 중요한 물건이자 당대 최고 지식의 보고였다. 이 시대는 세계지도가 완성이 되어 가고, 세계에 대한 표상이 바뀌어 나가는 시대이기도 했다. 여러 풍속화에서 여염집에 지도를 장식용으로 벽에 걸어 놓은 장면이 자주 등장하는 것처럼 변화하는 세계상이 대중적으로 유포되던 시기이기도 했다.

그러나 세상에 대한 관념이 바뀌는 것은 쉬운 일이 아니다. 약

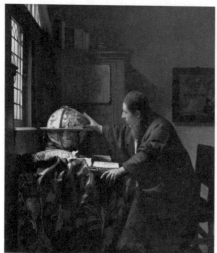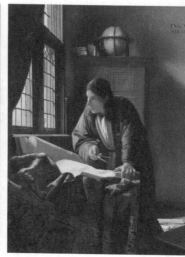

얀 페르메이르, 「천문학자」와 「지리학자」(1668-1669)

간 다른 문제이긴 하지만, 이탈리아의 갈릴레이 갈릴레오는 코페르니쿠스의 지동설을 지지했다는 이유로 1616년 종교재판에 회부되어 지동설의 포기 명령을 받았다. 그러나 주장을 포기하지 않고 학술적인 저술을 계속해 나갔으며 1633년 결국 투옥되고 만다. 이때 "그래도 지구는 돈다."라고 말했다고 한다. 낡은 관념에 묶인 사람들은 지구가 돈다는 것을 받아들일 수 없었지만, 지구는 쉬지 않고 움직였다. 특히 네덜란드의 지구는 활발하게 움직였다. 그들은 세상을 향해 개방적이었고, 앞 장에서 살펴보았던 것처럼 그들이 닿을 수 있는 세상은 점점 넓어져 갔다. 네덜란드의 황금기는 정치적인 타협 정신과 개방적인 태도에 힘입어 열린 것이리라.

　「지리학자」, 「천문학자」의 모델은 안톤 판 레이우엔훅이라는 사람이다. 그는 페르메이르의 지인이며 유명한 무역업자이자 과학자였다. 독창적인 방법으로 현미경을 개발한 그는 미생물학의 아버지라고 불린다. 무역업자와 과학자라는 직업을 동시에 가질 수 있는 것도 바로 이 시대의 특징이었다. 지식은 유용해야 했다. 레이우엔훅이 추구했던 앎이란 해상무역에 도움이 되는 실용적인 지식이었다. 지리학자의 머리 위에 있는 지구의는 헨드릭 혼디우스가 제작한 지구의다. 1600년에 처음 만들었다가 십팔 년 뒤에 다시 제작한 것이다. 이 증보판에는 1610년경에 개척된 인도양의 새 항로가 포함되어 있었다. 이 항로의 개척으로 동남아시아까지 가는 데 무려 몇 달이란 시간이 단축되었다. 과학의 발전은 곧바로 부의 증대로 이어졌다. 사람들은 모험을 통해서 세계를 과학적이고 실증적으로 그려 나갔다. 당시 천문학과 지리학은 부단히 완성이 되어 가던 학문이었다. 지구의를 만든 혼디우스도 자신이 만든 것이 완성품이라고는 생

각지 않았다. 혼디우스는 자기가 만든 지구의에 오류가 있을 가능성을 인정했고, 부단히 수정했다.

어떤 사람들은 자기 목적지에 제대로 도착했고, 어떤 사람들은 하멜처럼 예기치 않게 완전히 다른 나라에 이르러 새로운 발견을 하기도 했다. 화승총으로 무장한 유럽 모험가들은 동양 입장에서 보면 전혀 반갑지 않은 사람들이었으며, 소위 신대륙에서는 잔혹한 살육을 행하는 인물들이었다. 그들은 반기는 사람 없이 끊임없이 세계 전역을 돌아다녔고, 각 지역에 대한 새로운 정보가 속속 알려졌다. 지식은 고정되지 않고 끊임없이 살아 움직였다. 새로운 정보에 대한 개방적인 자세가 바로 작지만 강한 나라 네덜란드의 기틀을 만드는 힘이 되었다. 열린 사회의 긍정적인 힘이었다. 물론 갈릴레오 갈릴레이 이후 구교도 국가들에서도 불과 몇십 년 안에 사정이 달라졌다. 과학은 더 이상 종교와 싸울 필요가 없어졌다. 실용이 낡은 관념을 이겼다. 예수회 수학자 자코모 로는 포탄을 쏠 때 거리를 정확하게 계산해서 네덜란드로부터 포르투갈의 마카오를 구했다. 수학의 귀재도 이제 연구실 안의 닫힌 연구가 아니라 실행으로 찬양받는 시대가 되었다.

Giacomo Rho, 1598-1638

나는 소유한다, 고로 존재한다

"나는 생각한다, 고로 존재한다."라는 데카르트의 명제도 네덜란드에서 처음 얼굴을 드러냈다. 프랑스에서 추방된 데카르트는 1628년부터 네덜란드에서 머물면서 『방법서설』(1637), 『제1철학에 관한 여

Cogito, Ergo Sum.

러 가지 성찰』(1641), 『철학의 원리』(1644) 등 중요한 저작을 발표했
다. 1663년에도 교황청에서는 데카르트의 서적들을 금서로 지정했
다. 데카르트는 암스테르담을 "모든 가능성의 집합소이자 이 지구상
에서 사람들이 바라는 평범한 상품과 신기한 물건들을 모두 갖춘
곳"이라고 묘사했다. 여러 과학적·사상적 자유를 누림과 동시에 교
역이 발달한 이곳에서는 소유의 문제도 중요하게 부각되고 있었다.
데카르트처럼 시대를 앞서 간 철학자들이 아닌 대부분의 평범한 사
람들은 우선 '나는 소유한다, 고로 존재한다.'라고 느꼈을 것이다. 철
Habeo, Ergo Sum.
학적인 성찰은 유감스럽게도 인생이 한 번쯤 어긋나고 나서야 비로
소 받아들여지는 법 아닐까?

교역으로 다양한 물품들이 수입되면서 삶은 풍요로워진 듯이
보였다. 그러나 모든 것이 과유불급, 지나치게 떠들썩한 풍요는 몰락
의 전초전이 될 수 있다. 유명 화가 가문에서 태어난 얀 데 헤임은
화려한 꽃 그림으로 당대에 유명세를 떨친 사람이었다. 얀 데 헤임
의 꽃다발에는 본래 피는 계절이 다른 다양한 종류의 꽃들이 한꺼
번에 묶여 있다. 이 무렵에는 다양한 나라와의 교역에 따라 못 보던
식물들이 전해지기 시작했다. 담배나 감자 같은 식물들도 이 무렵
남미 쪽에서 전해진 것들이었다. 이 못 보던 식물들을 분류하기 위
한 식물학이 등장했고, 사진이 없던 당시에는 세밀화가들이 나서서
식물들을 꼼꼼히 묘사했다. 화가들은 이 세밀화가들의 그림을 참조
해 계절을 극복할 수 있었다. 데 헤임의 꽃 그림은 당시 유행하던 바
니타스 회화의 일종이다. 그림을 자세히 들여다보면 꽃들 사이로 달
팽이나 여러 곤충들이 꼼지락거리는 것을 발견할 수 있다. 가장 아
름다운 것들 사이에 혐오스러운 것을, 가장 원숙한 절정의 순간을

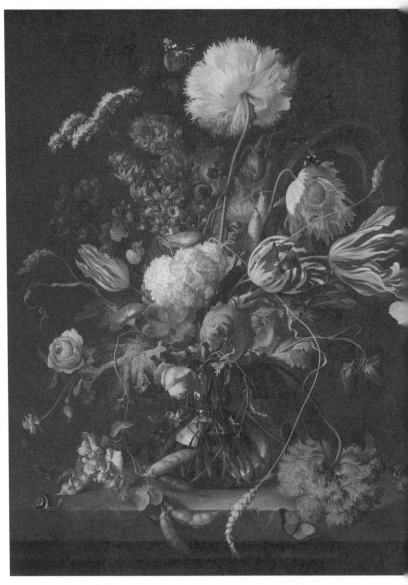

얀 데 헤임, 「화병」(1660)

묘사하는 동시에 부패와 사멸의 상징들을 배치한 것이다. 즉 아무리 아름다운 것이라 하더라도 언젠가는 죽어 없어지리라는 메멘토 모리를 각인하는 그림이다.

동양에서도 화조도가 그려졌지만, 아름다운 꽃과 벌, 나비 들을 보면서 굳이 그렇게 우울한 생각까지는 하지 않았다. 네덜란드 사람들이 특히 화려한 꽃을 보면서 이런 우울한 생각을 했던 데는 이유가 있다. 얀 데 헤임의 여러 꽃 그림들의 중심에는 반드시 튤립이 있다. 그것도 흰색 바탕에 붉은 줄이 들어간 튤립, 그 이름도 고귀한 일명 셈퍼르 아우구스투스라 불리는 꽃이다. 튤립은 천산 산맥의 야생초가 페르시아와 터키를 거쳐 네덜란드로 들어오면서 네덜란드를 상징하는 꽃이 되었다. 그런데 1630년대 네덜란드 사람들은 소위 튤립 광기*로 큰 몸살을 앓았다. 셈퍼르 아우구스투스는 모자이크 바이러스라는 병균에 감염되어 생긴 변종으로, 빨강, 노랑 같은 단색 튤립에 비해 굉장히 귀하게 여겨졌다.

1633년 셈퍼르 아우구스투스의 가격은 500길더였는데, 매트리스와 침구가 딸린 침대가 100길더이던 시절이니 어느 정도였는지 짐작될 것이다. 튤립 값은 자고 나면 올랐다. 구근을 거래하려면 가을까지 기다려야 했는데, 이제 약속어음의 등장으로 일 년 내내 거래를 할 수 있게 되었다. 즉 어떤 꽃이 필지 검증도 안 된 구근들이 거래되었고, 거래가 계속되면서 1637년에는 1만 길더, 즉 200배로 가격이 올랐다. 아무나 살 수 없는 가격이 되어 버리니 갑자기 사람들은 공포에 빠졌다. 사려는 사람이 없으면, 생필품이 아니므로 이

*　Tulipomania. 튤립에 대한 과열된 투기 현상.

가격은 아무 의미가 없다. 공포를 느낀 사람들이 한꺼번에 내다 팔기 시작하면서 튤립 가격이 폭락했고 시장은 붕괴되었다. 집을 팔고, 빚을 내어 튤립을 사던 사람들이 하루아침에 알거지가 되어 길바닥에 나앉았다. 아름다운 꽃들을 보면서 정말이지, 인생은 한 방에 훅 간다는 것을 생각하지 않을 수 없다. 정물화는 아름다운 사물을 영원히 보존하고 싶은 욕망에 부응하는 그림이다. 그림 속 사물은 찬란하고 아름답다. 지나친 탐욕과 소유욕이 비극을 가져온다는 사실도 잊어서는 안 된다. 이것이 아름다운 정물화가 인생의 허무를 상징하는 바니타스 회화가 된 까닭이다.

개인의 탄생

행복은 인간을 어린아이로 만들고, 고난은 인간을 철학자로 만든다. 17세기의 인간들은 더욱 철학적으로 변했다. 이 시기의 해상 교역으로 세상은 더욱 넓어졌다. 유럽인들은 교역을 통해서 다른 인종과 새로운 동식물을 만나게 될 때마다 하느님이 언제 저런 것들을 만드셨는지 당혹스러워했다. 대항해시대이자 종교개혁의 시대였던 17세기 세계는 확장과 동시에 분열을 겪으면서 불안정성이 증가되었다. 기존의 안정적인 사고 시스템이 붕괴되자 데카르트는 결국 모든 것에 대해 회의하게 되었다. 어떤 것에 대해서도 확신을 얻을 수 없었지만, 자기가 생각하고 회의한다는 것만은 의심할 수 없었다. 종교개혁을 통해 신 앞에 독대하던 인간이 이제 세계 앞에 홀로 서 있게 된다. 르네상스적 자유의지를 지닌 인간은 바로크적인 회의를 하

는 '개인'이 되었다.
Individual

　아마 17세기에 그려진 많은 기적 같은 그림들 중에서 가장 낯설고 가장 독창적인 그림 중 하나가 바로 렘브란트의 자화상들일 것이다. '자화상'이란 용어도 없던 시대에 렘브란트는 유화 사십여 점, 동판화 삼십여 점의 자화상을 남겼다. 화가들의 자화상을 꼼꼼히 살펴본 로라 커밍은 『화가의 얼굴, 자화상』에서 렘브란트의 자화상을 둘러싼 다양한 논의를 간략하게 소개한다. 렘브란트가 경제 논리에 따라 "새로운 유형의 초상화를 개발"해야만 했다는 점을 지적한다. 그리고 그의 자화상은 매우 인기 있는 작품이어서 그의 자화상 하나는 잉글랜드의 왕 찰스 1세의 컬렉션에 포함되었다.

　렘브란트가 자기 얼굴을 그린 그림을 하나의 상품으로 기획을 했든 어떻든 간에, 일군의 자화상들은 끊임없이 다른 표정과 다른 느낌으로 등장한다. 그래서 혹자는 렘브란트가 '연기'를 한다고도 표현했다. 그는 동방의 왕으로, 자부심 강한 화가로, 웃다가 죽은 화가 제욱시스로, 다양하게 자신을 표현하고 있다. 하지만 상품 개발론, 표정 연기론만으로는 렘브란트 자화상이 주는 감동을 제대로 설명하지 못한다.

　어떻게 표현하고 기록하든 렘브란트의 유일한 관찰 대상은 바로 '나'다. 렘브란트에게 '나'라는 개념은 자명한 것이 아니었다. 불명확한 자아에 대한 탐구는 종교개혁과 더불어 시작되었다. 르네상스 시대에는 흔들리지 않는 확신성이 있었다. 2장에서 본 베로키오의 승리를 확신하는 「다비드」의 긍정적인 얼굴을 참조해 보라. 단테는 베아트리체를 아홉 살 때 만나 사랑에 빠져 평생 그 사랑을 이어 간다. 그리고 그 사랑은 십 년 뒤 우연히 길에서 베아트리체를 만남으

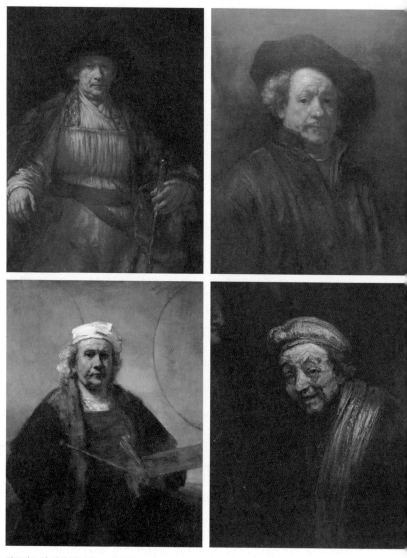

하르먼스 판 데인 렘브란트, 자화상(1658, 1660, 1661, 1662)

로써 다시 한 번 확증되고 베아트리체가 죽고 나서도 그 애정에는 변함이 없었다. 단테는 베아트리체에 대한 자기 사랑을 조금도 의심하지 않았다. 단테에게 있어 구원은 차라리 베아트리체를 통해서 구증될 수 있으리라는 단테 자신의 '확신'에서 오는 것이었다.

　그러나 이제는 모든 것이 달라졌다. 윤혜준의 주장에 따르면 몽테뉴가 자신의 『수상록』에서 "나 자신이 내 책의 소재다."라고 말했던 것처럼 렘브란트에게 있어 '렘브란트'란 영원한 소재이자 주제다. 끊임없는 회의로 삶의 무게에 괴로워했던 햄릿, 몽테뉴, 파스칼의 시각적 대응물이 바로 렘브란트의 자화상이었다. 비슷한 시기였던 1650년 그려진 푸생의 자화상이나 루벤스의 자화상에는 하나의 통용 가능한 사회적 기준이 있고, 거기에 맞추어서 작가가 자신에 대한 확신에 찬 설명을 가했다. 그러므로 관람객은 화가들이 제시한 퍼즐을 풀어내는 것이 가장 중요한 감상법이다. 그러나 렘브란트는 퍼즐을 풀 만한 열쇠를 관람객에게 주지 않는다.

　페르메이르가 종교화를 잘 그리지 않는 구교도였다면, 렘브란트는 성경의 이야기를 부지런히 그린 신교도였다. 카라바조의 종교화가 잘 짜인 연극 같은 것이라면, 렘브란트의 종교화는 성스러움과 초월성의 압도적인 효과에 의존하지 않으면서 진심으로 종교적인 심성을 보여 준다. 엄격한 신 앞에서 나의 존재를 확증해 주고, 신과 나의 관계를 중재해 주던 "천사와 성인, 고해성사 사제가 모두 제거된 황량한 벌판 위에 '나' 홀로" 서 있게 되면서 아무에게도 인정받지 못하고 세계를 향해서 끊임없이 자기를 증명해야 하는 고독한 개인이 등장한 것이다.

　'생로병사'라는 말로 압축되는 우리의 인생. 태어나고 죽기까

지 우리가 경험해야 하는 것의 전부는 '노병', 즉 늙고 병드는 것이다. 늙고 병드는 것은 우리의 신체적·정신적인 변화와 육체의 피할 수 없는 쇠락을 경험하는 일이다. 이탈리아 미술에서 쇠락과 변화는 추한 것으로 간주되어 좀처럼 그려지지 않았다. 중년조차 강인한 모습으로 등장하고 한번 그림으로 그려지면 변하지 않는 불멸의 이미지가 되어 현실을 지배했다.

말년의 렘브란트는 파산했고, 사랑하는 사람들을 모두 잃었다. 이런 몰락 혹은 쇠락이 아름다울 리 만무하다. 그러나 렘브란트는 그것을 피할 수 없었다. 사회적인 평가와 처지가 나빠졌지만, 자신의 예술 세계에 대한 열망은 더 강해졌다. 타인의 평가와 스스로 느끼는 성취감의 간극 사이에서 렘브란트는 끊임없이 '나란 누구인가?'라고 물을 수밖에 없었다. 우리가 렘브란트의 자화상을 보면서 공감할 수밖에 없는 것은 우리도 고독한 근대적 자아의 틀 속에서 태어났기 때문이다. 팔십 년을 상회하는 긴 시간을 살면서 우리는 자신에 대한 확신 없이 타인과의 변덕스러운 관계 속에서 스스로를 찾아 나가는 과정에 있고, 그 속에서 무한한 기쁨과 절망을 느껴야 한다. 렘브란트가 앓았던 그 고독과 불안이라는 병을 우리 역시 앓는다. 5장에서 언급했듯 바로크는 모순적이고 역동적인 문화 형성 속에서 근대 문화의 기틀이 놓이던 시기였다. 근대 문화의 주체인 '개인'은 이토록 고통스럽게 등장했다.

절대왕정의 강력한 왕들

돈 많은 군주가 전쟁에서 이길 확률이 높다

1648년 베스트팔렌조약은 지금과 거의 유사한 유럽의 국경을 확정 지었다. 이 조약에 반대했던 유일한 사람은 교황 인노켄티우스 10세 였으나 그의 의견은 가뿐히 무시되었다. 교황은 여전히 유럽에 있어서 가톨릭의 전일적인 지배를 꿈꾸었으나, 군주들은 이미 개신교와 가톨 릭으로 나뉘어 있었다. 개신교 군주들뿐 아니라 가톨릭 군주들도 교 황의 뜻에 귀를 기울이지 않았다. 중세적인 종교적 보편성보다 지역 적 특수성을 강조한 국가라는 개념이 본격적으로 등장한 탓이었다.

　17세기는 네덜란드만 독특하게 해상무역을 기반으로 시민 중 심 사회를 갖추었고, 영국과 프랑스 등은 강력한 군주들이 지배하 는 국가 체제를 형성하고 있었다. 15-17세기 대항해시대 모험가들 의 손에는 성능이 개선된 화승총이 들려져 있었다. 개량된 신무기 를 앞세운 침탈은 지도를 바꿔 놓았다. 그리고 신무기는 결국 유럽 내부의 정치 판도도 바꾸었다. 화약 사용은 무기 구입 비용, 사망률 상승에 따른 인건비 증대, 화약으로 맥없이 무너져 버린 성벽 복구 비용의 증가 등 전쟁 비용의 천문학적인 증가를 가져왔다. 무술이 뛰어난 군주보다 돈 많은 군주가 전쟁에서 이길 확률이 높아졌다.

16세기 이후 이탈리아가 열강들에게 무력하게 초토화되었던 것은 이탈리아식 도시 단위의 군주로서는 감당하기 힘들었던 전쟁 시스템이 도입되었기 때문이다. 군사적 힘의 독점화 과정은 절대왕정 체제를 만들어 내는 중요한 동력이 되었다. 예컨대 15세기의 헨리 5세는 6000명에서 7000명 되는 상비군을 보유하고 있었다면, 18세기의 루이 14세는 40만 명 규모를 유지했다.

돈 쓸 데가 많아진 나라에는 세금을 거두는 효율적인 시스템으로서 국가조직을 정비하는 관료화가 필수적이었다. 상비군과 관료제는 절대왕정 체제를 유지하는 핵심 요소였다. 절대왕정은 봉건적 정치체제로부터 근대 시민적 민주정치로 이행하는 과정에서 나타났다. 왕권 강화의 필수 요소인 관료집단의 대다수는 귀족이 아닌 시민 계층이었다. 성직자와 귀족들은 특권계층으로, 납세의 의무에서도 벗어나 있었다. 실질적인 기반은 시민들의 세금과 행정력에 의존하면서도 봉건적인 특권의식을 지닌 구세력인 귀족들이 상층부를 장악한 모순적인 체계였다. 결국 이 모순들은 혁명을 불러왔다.

대한민국의 헌법 1조 2항은 "국가의 주인은 국민이다."라고 분명히 규정되어 있다. 하지만 당시에는 국가라는 개념이 있음에도 그것의 주인이 누구인지는 명확하지 않았다. 이제까지 세계의 주인은 신이었다. 신은 하늘의 왕이자 지상의 왕이었다. 세속화가 진행되면서 지상은 더 이상 신의 것이 아니었다. 국가의 운명은 '하느님의 뜻'에 좌우되는 것이 아니다. 세속 왕의 존재를 설명하는 첫 번째 방법은 왕권신수설이었다. 왕권신수설에 따르면 왕은 신에게서 지배권을 받았으므로, 인간이 만든 어떤 법률의 구속도 받지 않으며, 신민들은 왕에게 절대복종해야 한다. 지금 들으면 황당하기 짝이 없는 주장이

다. 우리는 왕권신수설을 주장한 두 왕의 초상화를 보고 있다. 한 손에는 지팡이를 짚고 한 손은 엉덩이에 살짝 걸친 비슷한 포즈를 취하고 있지만, 그림의 분위기가 사뭇 다르듯 두 왕의 운명은 달랐다. 영국의 찰스 1세와 프랑스의 루이 14세가 그림의 주인공들이다.

국가의 주인은 누구인가?: 왕권신수설을 주장한 영국의 찰스 1세

첫 번째 그림은 1635년 반다이크가 그린 영국의 찰스 1세(1600~1649)의 모습이다. 그는 아버지 제임스 1세가 주장한 왕권신수설을 숭배했다. 제임스 1세는 원래 스코틀랜드의 왕이었는데, 1603년 헨리 8세의 딸인 잉글랜드의 엘리자베스 1세가 후계자를 남기지 못하고 죽자 잉글랜드의 왕위도 함께 계승했다. 이로써 그는 영국사 최초로 스코틀랜드와 잉글랜드, 아일랜드 전역을 통치하는 왕이 되었다. 스코틀랜드에서는 왕권신수설이 먹혔다. 그러나 전통적으로 의회의 권한이 강력했던 잉글랜드에서는 많은 마찰이 불거졌다. 잉글랜드에서는 1215년 존 왕 때 마그나카르타*를 통해서 왕들은 앞으로 귀족들과의 사전 협의 없이는 아무 일도 행하지 않겠노라고 약속했었다. 이 약속은 제임스 1세가 등장하기 전까지 거의 400년 동안 대체적으로 지켜졌다. 그러나 왕권신수설을 신봉하는 왕들이 대거 등장하면서 갈등은 본격화되었다.

반다이크가 그린 「사냥터의 찰스 1세」는 통치자 초상화의 새

* 대헌장. 1628년의 권리청원, 1689년의 권리장전과 더불어 영국 입헌제의 기초가 된 문서.

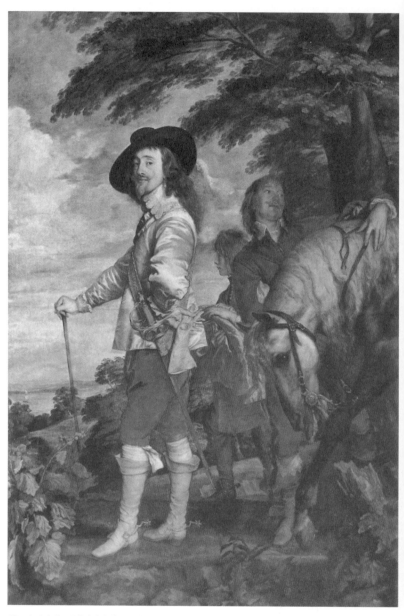

앙토니 반다이크, 「사냥터의 찰스 1세」(1635)

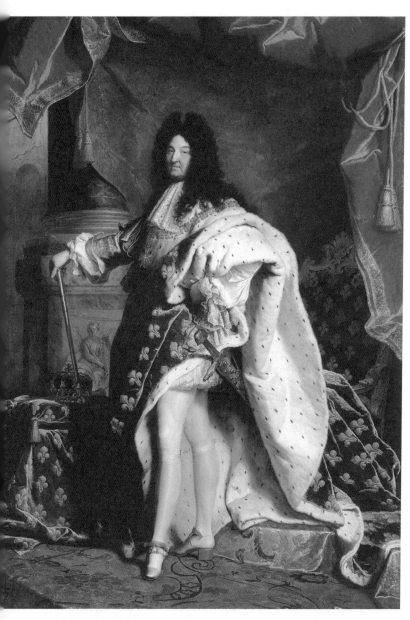

이폴리트 리고, 「루이 14세」(1701)

로운 유형을 만들어 냈다. 이 작품은 흔히 통치자 초상화에서 보이는 신분을 과시하기 위한 왕관, 왕홀, 망토 같은 화려한 의장이 전혀 보이지 않는다. 그는 육체적으로도 강건하지 않았으며, 예민하고 내성적이며 가까이하기 어려운 사람이었다. 그는 왕권신수설의 신봉자답게 자기 행동을 일일이 설명할 필요를 느끼지 못했다. 화가 반다이크는 그의 이런 단점들을 모두 근접하기 어려운, 특별한 존재의 특징으로 미화했다. 그림 속 다른 두 인물은 모두 시선을 회피하고 있고, 우리는 오직 찰스 1세와 시선이 마주치게 된다. 모든 것을 다 가진 자가 자신의 신민에게 보내는 우아하고 나른하면서도 침울한 시선이다. 관람객인 우리가 그를 보는 것이 아니라 우리가 찰스 1세의 제왕적 시선에 포획되는 것 같다.

이 그림에서 가장 아름다운 생물은 말이다. 금색 갈기의 우아한 백마는 전설 속 짐승처럼 아름답다. 겉모습을 보고는 그 사람의 진가를 알 수 없는 인간과는 달리 동물들은 외형상 특징으로 종의 혈통이 금방 밝혀진다. 옛 귀족이나 왕족의 초상화에 등장하는 좋은 혈통의 애완견이나 말은 함께 등장하는 주인의 뛰어난 혈통을 암시한다. 전설적인 아름다움을 뽐내는 우아한 말이 공손하게 숙여 경배하는 대상이 바로 찰스 1세다. 마부는 시선을 다른 데 둠으로써 관람객의 관심사에서 벗어나고, 외투를 든 소년은 꽤 먼 곳을 바라보고 있다. 도무지 시선이 닿지 않는 드넓은 대지가 바로 찰스 1세가 다스리는 영토다. 왕권신수설에 따르면 좋은 혈통과 거대한 영토는 모두 신이 왕에게만 내린 것이다.

반다이크의 그림은 말을 보탤 필요도 없이 멋지다. 그러나 찰스 1세의 삶은 그렇지 못했다. 그는 무능했다. 신이 그에게 권력을

주셨는지는 모르겠지만, 능력은 주시지 않았던 모양이다. 그는 권리만 주장했지 국익을 창출하지 못했다. 엉뚱한 대외 정책으로 국고를 낭비한 탓에 이를 보충할 세금을 더 거둬야 했다. 이때 소집된 의회에서 강제 과세 제한과 국민의 각종 자유권 보장을 요구하는 권리청원이 제출된다. 그런데 찰스 1세는 이를 묵살하고 의회를 해
Petition of Rights
산했다. 이후 의회는 십일 년간 열리지 않는다. 반다이크의 이 그림은 불씨를 겨우 잠재운 기간 중에 그려졌다. 왕은 건재하며, 그가 영국의 궁극적인 통치자라는 암시를 담고 있다.

그러나 불과 몇 년 뒤인 1640년대에 스코틀랜드에서 시작된 반란은 청교도혁명으로 이어졌다. 이때 그를 잡아서 군사 법정에 세운 것은 가난한 귀족 출신 올리버 크롬웰이었다. 1649년 1월 찰스 1세는 체포돼 재판을 받고 '국민의 적'으로 처형당한다. 결국 1688년에는 명예혁명으로 메리 2세와 네덜란드 총독이었던 윌리엄 3세 부부가 영국의 공동왕으로 등극하게 된다. 이 과정에서 의회가 요구하는 관용법(1689)를 발표했다. 네덜란드 출신다운 개방적인 태
Toleration Act
도를 지닌 이들은 영국 국교도 이외의 신교도에게도 신앙의 자유를 보장하는 관용법을 발표함으로써, 영국은 종교적인 갈등이라는 구시대의 문제를 청산했다. 1689년 같은 해 권리장전을 발표하여 의
Bill of Rights
회 중심의 입헌정치 체제를 도입하여 시민사회로 넘어가는 초석을 마련했다. 이들이 왕권신수설을 스스로 폐기하고 권력의 기원이 국민이라는 것을 겸허히 수용함으로써 무혈혁명이 이루어졌다. 이때 정립된 "왕은 군림하되 통치하지 않는다."라는 원칙은 지금까지 지켜지고 있다. 영국은 이때 왕과 의회가 공존하는 방법을 찾아냄으로써 19세기 번영의 토대를 마련했다.

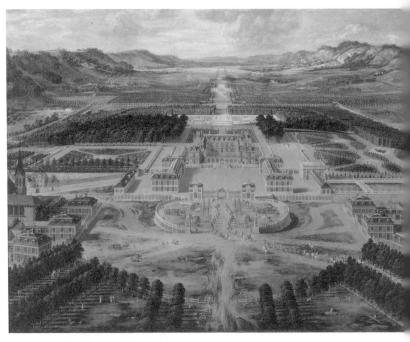

피에르 파텔, 「베르사유 성의 전경」(1668)

왕권신수설을 체현했던 왕은 따로 있었다. 바로 태양왕 루이 14세 (1638-1715)다. 찰스 1세와 비슷한 자세를 취한 루이 14세는 왕으로서의 위엄을 표현할 수 있는 모든 것을 다 동원했다. 황금색과 붉은색의 화려한 커튼은 영광을 노래하는 듯하다. 왕좌와 탁자, 망토에까지 부르봉왕가의 문장인 푸른 바탕 위의 황금 백합이 새겨져 있다. 1701년 당시 63세, 즉위한 지 오십팔 년이 된 권력의 정점에 있는 왕의 모습이다. 이 그림을 지배하고 있는 것은 제왕적 당당함이다. 옆에 보이는 어마어마한 기둥은 그의 힘과 영광, 지속적인 왕권과 안정성을 상징한다. 입은 비웃는 듯하면서도 단호하게 다물었고 눈빛은 냉정하다. 코가 긴 사람은 참을성이 없다지만, 그는 선과 악을 떠나 모든 도덕적인 카테고리를 넘어선 절대적인 통치자의 모습으로 등장한다.

　"하나의 법, 하나의 신앙, 한 사람의 왕"이라는 그의 슬로건은
Une Loi, une Foi, un Roi
세 살배기 아이도 알 수 있을 정도로 쉽고 간명했다. 이 슬로건으로 루이 14세는 프랑스 안의 다양한 다민족을 프랑스 국민이라는 하나의 의식으로 묶어 냈다. 그리고 그 다양성의 중심에는 태양왕 루이 14세가 있었다. 루이 14세는 아폴로를 모범으로 삼았고 태양을 자신의 상징으로 삼았다. 태양왕이라는 말은 단순히 그의 이교적인 취향만을 보여 주는 것이 아니다. 앙리 테스틀랭의 6미터가 넘는 대작 「1667년 창립된 왕립과학원 회원을 루이 14세에게 소개하는 콜베르」에서는 왕립과학원에 친히 방문한 루이 14세를 볼 수 있다.

　혼천의, 지구본, 지도 등이 놓인 당대 첨단 과학의 산실 역시

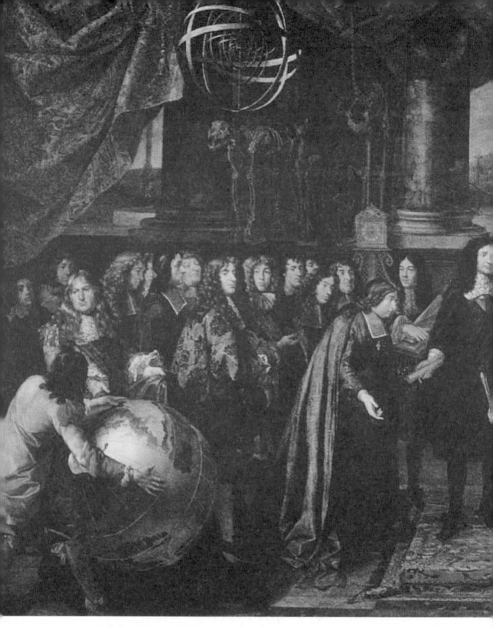

앙리 테스틀랭, 「1667년 창립된 왕립과학원 회원을 루이 14세에게 소개하는 콜베르」(1667)

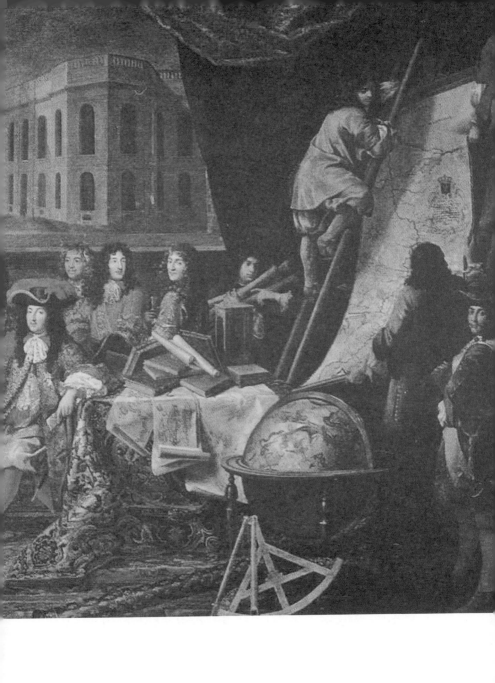

왕의 적극적인 후원에 힘입어 발전하고 있었다. 세계의 질서를 설명하는 기하학은 영토 측정에 유용한 학문으로서 군사적으로도 매우 중요했다. 나아가 태양을 중심으로 천체가 돈다는 지동설은 종교적인 관점에서는 거부되었지만, 절대왕정에서는 환영받았다. 지동설은 천문학을 넘어 군주와 사회의 관계에 대한 적절한 비유로 여겨졌다. 천계의 중심인 태양은 분명 하나여야 하고, 프랑스에서는 바로 루이 14세여야 했다. 과학도, 우주도, 궁정 생활 전부도 그를 중심으로 돌아가야 했다. 태양왕의 거처인 베르사유궁전은 프랑스를 넘어 모든 유럽 제후들에게 있어 선망의 대상으로, 세계 유행의 본산지가 되었다.

반종교개혁의 미술 양식인 바로크의 세속적인 변형태는 바로 절대왕정의 궁전에서 발달했다. 그 대표적인 예가 베르사유궁전이다. 태양왕의 명성에 걸맞은 규모로 건설된 베르사유궁전은 도시 하나의 크기에 맞먹을 정도로 거대했고, 귀족 중심의 화려한 로코코 문화가 자라나는 온상지가 됐다. 그는 라신, 코르네유, 몰리에르, 페로, 르브룅 등 작가와 예술가들을 후원했으며, 본인이 무용수로서 직접 발레 무대에 출연하기도 했다. 나무 한 그루조차 제멋대로 자랄 자유 없이 기하학적으로 잘 정돈된 베르사유의 정원은 궁전적 허식에서는 자연도 예외가 될 수 없음을 보여 준다. 바로크는 더욱 정교하고 여성적인 로코코 양식으로 발전해 나갔다. 완성까지 오랜 시간이 걸리는 경우가 많다 보니 베르사유궁전 건물의 뼈대는 바로크로 시작했으나 내부 인테리어와 디테일은 로코코풍으로 끝나는 경우가 많았다.

로코코, 로코코, 로코코

바로크가 굵직하고 역동적인 남성적인 취향을 대변한다면 로코코
는 섬세하고 변덕스러운 여성적인 취향을 대변한다. 로코코 시대는
백일몽 같은 사랑 속을 헤매며, 감미롭고 세련된 파스텔색으로 물들
어 있었다. 만들기 쉽지 않은 밝은 파스텔색들은 귀족들의 우월감
을 고취할 수 있는 값비싼 도구였다. 그 중심에는 감미로운 사랑의
분홍색이 있었다. 이런 유행을 만들어 낸 사람은 로코코 시대의 숨
은 실력자 마담 퐁파두르(1721-1764)다. 루이 15세의 애첩이자 사교
계의 여왕이었던 그녀는 살롱 문화를 주도하였다.

　　이 그림이 그려진 1755년에 마담 퐁파두르는 이미 삼십 대 중
반에 이른 나이였지만, 모리스 캉탱 드 라투르가 그린 초상화에서
는 여전히 이십 대의 젊은 미모를 유지하고 있다. 하얀 도자기 같은
피부, 금방이라도 사랑에 빠질 듯한 발그레한 분홍빛 뺨, 작고 앙증
맞은 발에 신겨져 있는 분홍색 하이힐과 분홍색 꽃무늬 드레스. 사
랑을 유행시킨 장본인다운 매혹적인 자태로 그녀는 그림에 등장하
고 있다. 손에 든 악보, 책상 위에 놓인 두꺼운 계몽주의 철학서『백
과전서』는 그녀가 상당히 지적인 여성이라는 사실을 보여 준다. 계
몽주의가 절대왕정과 공존할 수 있었던 이유는 명백했다. 모든 것을
다 가진 귀족들에게 없는 유일한 것이 바로 '사랑할 자유'였던 것이
다. 가문 대 가문의 결합인 정략결혼이 횡행하던 당시에 귀족들에
게 신분과 가문을 초월한 사랑, 인간 본연의 감정에 충실한 사랑은
거부할 수 없는 낭만이었다. 로코코 궁전에서 자유와 평등을 외치
던 계몽주의 철학이 논의될 수 있는 이유였다.

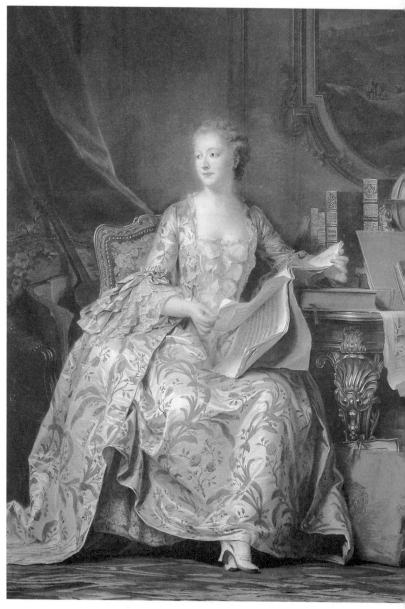

모리스 캉탱 드 라투르, 「마담 퐁파두르의 초상화」(1755)

로코코 시대의 궁정 그림들은 사랑의 달콤한 꿈에 젖어 있었다. 로코코 시대를 대표하는 작가 와토는 페트 갈랑트라는 새로운 그림 유형을 만들어 냈다. 페트 갈랑트는 전원을 배경으로 벌어지는 우아한 축제를 그린 그림이라는 의미에서 흔히 '아연화(雅宴畵)'라고 번역되기도 한다. 와토의 페트 갈랑트는 일반적으로 조르조네의 「전원의 콘서트」처럼 전원을 배경으로 음악과 사랑을 나누는 사람들을 그린 페트 샹페트르에서 발전해 나왔다고 알려져 있지만, 그 뿌리는 더 깊다. 페트 갈랑트나 페트 샹페트르나 모두 전원을 배경으로 한다. 여기서 전원은 루이 14세식의 르베, 격식이 중요한 궁정에 대한 일종의 안티테제로 설정된다. 그것은 현실의 구속을 넘어선 공간이며, 동시에 어떤 위험도 도사리지 않는 평온한 축제의 공간이다. 이곳에서 할 수 있고, 해야 하는 유일한 일은 사랑과 축제다. 이는 '사랑의 정원'이라는 오래된 서구 문화의 꿈을 환기한다. 장미 정원은 중세 말에 유행했던 테마인데, 로흐너의 「장미 정원의 성모」에서 볼 수 있듯 정원에서의 휴식과 축제 풍경에는 세상의 모든 고통에서 벗어난 안온한 낙원에 대한 동경이 담겨 있다.

지금까지 살펴본 것처럼 서양 문화사에서는 중세에서 근대로의 이행과 더불어 종교적 신성(神性) 중심에서 인간 중심으로의 세속화가 부단히 진행되어 왔다. 장미 정원의 성모라는 도상의 종착점이 바로 와토의 페트 갈랑트다. 여기에서는 모두 아름답다. 여기는 전쟁과 갈등, 질시와 적대가 없다. 외로움과 걱정 같은 우울한 감정도 없다. 여기서는 누구나 커플이 되어 다만 사랑을 속삭일 뿐이다. 지금 보고 있는 와토의 그림 제목은 「목동들」이다. 목동은 낙원에 가장 어울리는 직업이다. 무서운 늑대를 두려워하지 않으며

앙투안 와토, 「목동들」(1717)

양들이 평화롭게 풀을 뜯는 낙원은 "주는 나의 목자이시니……"라는 기독교적인 이미지일 뿐 아니라 고대 그리스·로마신화에 숱하게 등장하는 목동 이야기의 이미지이기도 하다. 아무 욕심 없는 소박한 목동의 삶은 바로 모든 것을 다 가진 귀족들의 꿈이었다. 와토의 섬세하고 감미로운 붓 터치는 닿을 수 없는 세상에 대한 비애감과 그리움을 배가한다. 후에 적자부인(赤字婦人)이라 불린 마리 앙투아네트에게 갑갑한 궁전 생활의 탈출구가 되어 준 것도 목가적 정원이 딸린 프티 트리아농이었다. 여기서 마리 앙투아네트는 목동 소녀로 분장하고 여가를 즐겼다고 알려져 있다. 한낱 사랑의 유희를 그린 것 같은 이 그림이 시대를 대표하는 명화가 된 것은 이것이 과숙한 귀족 문화의 한 단면을 보여 주기 때문이다. 절대왕정의 화려한 궁정에서 귀족들은 이런 사랑을 꿈꾸었다. 이 그림에서는 인물만 흥미로운 것이 아니다. 와토가 그린 나무를 보라. 로코코 시대에는 나무도 흐느적거린다. 모든 것이 달콤한 꿈같이 들척지근하다. 계몽주의의 엄격성과 엄숙성, 혁명성은 사랑에 가려서 아직 모습을 드러내지 않았다.

화려한 레이스가 달린 옷을 입고 다녔지만, 귀족들은 씻지 않았다. 악취를 가리기 위해 향수를 뿌릴 수밖에 없는 추한 사치였다. 궁정의 사치에는 밑 빠진 독처럼 엄청난 돈이 들었다. 예나 지금이나 가장 돈이 많이 드는 일은 전쟁이다. 국익보다는 자존심을 지키기 위해 치른 전쟁 비용도 엄청났다. 별 소득 없는 크고 작은 전쟁의 비용을 감당하는 사람들은 따로 있었다. 왕궁의 화려함 뒤에 가려져서 쓰레기와 잡초로 연명하는 가난한 사람, 비특권계급이 국가 운영 전체의 비용을 대고 있었다. 성직자와 귀족은 면세 특권으로

의무 없이 혜택만 누렸다. 그러나 재정 적자가 누적되고 계몽주의 사상이 퍼져 나가면서 이러한 불평등은 더 이상 용납되지 않았다. 절대왕정의 모순은 프랑스혁명으로 폭발한다. 영국 찰스 1세의 포즈를 따라했던 루이 14세는, 제 후손인 루이 16세가 찰스 1세의 단두대마저 따르리라고는 생각지 못했을 것이다.

자유의 나라 미국의 독립

신대륙에 모여든 사람들

신대륙을 발견한 이는 콜럼버스지만, 그 신대륙에 이름을 붙인 이는 아메리고 베스푸치(1454-1512)다. 1492년 8월 3일 산타마리아 호를 타고 출항한 콜럼버스는 자신이 도착한 곳이 황금과 향신료의 나라 인도라고 믿었다. 카리브 해 일대는 콜럼버스의 대단한 착각 덕분에 여전히 서인도제도라고 불린다. 그 후 그는 세 번 더 그 일대를 탐험했지만, 그곳이 인도의 서쪽이라는 믿음을 버리지 않았다. 그러한 고정관념 탓에 콜럼버스는 그 놀라운 발견에도 자기 이름을 붙이지 못했다. 후발주자 아메리고는 편견 없이 그 대륙을 탐험했고, 그곳이 인도가 아니라 그때까지 유럽에 알려지지 않았던 새로운 대륙임을 증명했다. 신대륙은 그의 이름을 따서 아메리카라고 불리게 되었다.

들라크루아가 그린 「콜럼버스의 귀환」은 콜럼버스 신화의 핵심이 황금에 대한 열망이었음을 적나라하게 보여 준다. 콜럼버스의 영광을 위해서 수없이 많은 원주민들은 목숨을 잃어야 했다. 바르톨로메 데 라스 카사스는 『인디언의 역사』에서 유럽인의 아메리카 대륙 생활의 첫 출발이 '정복과 노예와 죽음의 역사'였음을 증언한다.

벤저민 웨스트, 「인디언과 맺은 펜의 협정」(1771-1772)

새로 발견된 담배와 같은 진귀한 물건들의 교역으로 돈을 벌려는 사람들이 아메리카에 식민지를 건설해 나갔다. 일확천금을 꿈꾸던 초기 '정복자'들은 그곳에 정착할 생각을 품지 않았다. 식민지 교역을 통해서 부자가 되어 유럽에서 멋지게 사는 게 그들의 꿈이었다.

스페인의 뒤를 이어 영국, 네덜란드가 식민지 교역에 뛰어들었고, 영국인들은 스페인이 점령한 남아메리카를 피해서 북아메리카 쪽으로 진출했다. 1584년 노스캐롤라이나 해안에 상륙해서 땅을 점령하고, 당시 결혼하지 않은 처녀 여왕 엘리자베스 1세를 기념하기 위해서 버지니아라는 이름을 붙였다. 이후 지속 가능한 식민지 건설을 위해서 이주민 정착을 위한 노력들이 행해졌다. 17세기 초 최초의 영국 식민지 제임스타운이 건설되었다. 아메리카는 그곳에 오는 모든 사람에게 무조건 토지 6100평을 주는 인두권 제도를 채택해서 더 많은 이민을 유도했다.

Jamestown

유럽에서 종교적인 이유로 억압받던 사람들이 자유를 찾아서 모여들기 시작했다. 메이플라워호를 타고 온 필그림 성도들, 칼뱅주의자 등 청교도들이 새로운 땅에 모여들었다. 역사화가로 당대에 이름을 날렸던 벤저민 웨스트가 그린 「인디언과 맺은 펜의 협정」은 초기 미국 이주의 이야기를 들려준다. 퀘이커였던 영국 귀족 윌리엄 펜은 1681년에 영국 찰스 2세로부터 식민지 땅을 하사받는다. 퀘이커들은 교회의 조직을 부정하고, 평등을 요구하는 급진적인 성격 때문에 영국 국교인 성공회와 마찰을 일으키고 있었다. 펜은 펜실베이니아를 자신처럼 박해받은 사람들에게 피난처로 제공했다. 그는 모든 정착민에게 신앙의 자유와 영국인으로서의 권리를 보장했다. 독일, 스코틀랜드, 스웨덴, 핀란드 등 유럽 각지에서 사람들이 모여들

William Penn, 1644-1718

었다. 펜은 '우애의 도시'라는 뜻으로 필라델피아란 도시를 세웠다. 필라델피아는 독립전쟁 당시 독립군의 최대 거점지로 기능했다. 여기서 독립선언이 이루어졌으며 1790년에서 1800년까지는 미국의 수도였다.

벤저민 웨스트는 1682년 윌리엄 펜이 이곳에 살던 원주민들을 만나 협정을 맺고 계약서와 선물을 주는 장면을 그렸다. 그러나 원주민들과의 '우애'는 1718년 펜이 세상을 떠나면서 깨지기 시작했다. 벤저민 웨스트의 그림 역시 이 '우애'가 깨질 수밖에 없던 이유를 은연중에 보여 준다. 웨스트는 윌리엄 펜과 그의 친구들 쪽에는 석조 건물을 배치했으며, 원주민 쪽으로는 자연을 배치했다. 여기 표현된 서유럽인과 원주민의 관계는 문명과 자연의 관계다. 문명의 혜택을 받지 못한 인디언들은 서구에서는 볼 수 없던 비문명화의 여러 특이한 풍습을 보여 준다. 화면 오른쪽 하단에는 가슴을 드러내고 젖을 먹이는 여자와 나무판에 아이를 묶어서 양육하는 낯선 장면을 배치했다. 18세기 말 계몽주의 사상은 문명에 의해 자연이 정복되는 것을 당연시했다. 서구인들의 한 손에는 성경이, 다른 한 손에는 총이 들려져 있었다. 총부리를 겨누고 자신들의 땅을 약탈하는 유럽인들 앞에서 인디언들은 목숨을 걸고 저항할 수밖에 없었다. 벤저민 웨스트가 그린 그림 속 평화는 유지되지 않았다.

새로운 나라의 탄생: 미국의 독립

한 세기가 지난 후에 정착민들의 사회는 안정되어 갔으나, 유럽으로

부터의 독립은 꿈에도 생각지 못했다. 그러나 재정 적자에 시달리던 영국 정부는 톤젠드법, 인지세법, 보스턴 항구법 등 다양한 명목으로 식민지에 세금을 부과했다. 이에 식민지인들은 "대표* 없이 과세 없다."라는 원칙을 내세워 영국 정부에 반대했다. 1775년 마침내 독립전쟁이 시작되어 1776년 7월 4일 독립이 선언되었다. 이들은 선언서에서 "생명과 자유와 행복을 추구할 권리"를 주장했으며, 이 권리를 확보하기 위한 정부를 조직하는 것도 국민의 권리임을 분명히 알렸다. 철학적인 이론으로만 존재하던 계몽주의가 현실적인 체제에 적용되었다는 점에서 독립선언서는 큰 의미를 지닌다.

그러나 선언은 아직 독립이 아니었다. 전쟁이 남아 있었다. 식민지의 군대는 훈련되고 조직화된 영국군에 맞서 전쟁을 치러야 했다. 전세는 불리했다. 그러나 1776년 12월 조지 워싱턴이 델라웨어 강을 가로질러 트렌턴에서 영국군을 물리치는 대승을 거두면서 전세를 역전했다. 1778년 프랑스가 개입하면서 미국의 독립전쟁은 국제적인 외교전으로 발전하였다. 전쟁 개입은 프랑스 재정에 큰 부담이 되었고, 이는 프랑스혁명이 일어나는 결정적인 계기가 되었다. 한편 자유의 국가 미국의 건국은 계몽주의 철학의 실현 가능성을 보여 줌으로써 프랑스혁명 목표의 방향점을 제시하기도 하였다.

에마누엘 로이체가 그린 「델라웨어 강을 건너는 워싱턴」은 미국 독립이 미친 국제적인 영향력을 잘 보여 준다. 그림에는 미래의 미국 대통령 둘이 등장한다. 단호한 자세로 서 있는 이가 초대 대통령 워싱턴이며, 그 옆에 깃발을 들고 있는 사람이 5대 대통령 제임

* 여기서 대표는 국민의 대표인 국회의원을 이른다.

에마누엘 로이체, 「델라웨어 강을 건너는 워싱턴」(1851)

스 먼로다. 북방계 털모자를 쓴 사람, 스코틀랜드식 모자를 쓴 사람, 흑인, 넓은 챙이 달린 모자를 쓴 농부, 붉은색 옷을 입은 남장 여자, 인디언 등 미국을 이루는 다양한 사람들이 함께 노를 저어 나간다.

영웅적인 자세로 서 있는 워싱턴의 머리 주변에는 서광이 떠오른다. 옆에서 제임스 먼로가 든 깃발은 워싱턴의 도강(渡江) 당시에는 존재하지 않았다. 열세 개 별이 그려진 성조기는 그 후인 1777년에 확정된다. 화가 에마누엘 로이체는 독일계 화가였다. 실제로 그림 속 강은 라인 강을 모델로 한 것이며, 미국의 독립전쟁을 1850년대의 독일 상황과 연관시키기 위해서 그린 그림이다. 로이체는 자신이 지원했던 혁명이 실패로 끝났지만, 실의에 빠지지 않고 독일의 진보주의자들에게 용기를 불어넣고자 이 그림을 그렸다. 조지 워싱턴은 일시적인 패배를 딛고 일어서는 영웅적 행위의 본보기를 보여 줬다. 자유국가 수립의 이상은 미국뿐 아니라 유럽 내 진보적인 지식인들의 꿈이기도 하였다.

1783년 9월에 파리의 평화조약으로 마침내 미합중국이 탄생하였다. 독립은 미국 사회 내부에도 큰 변화를 가져왔다. 대외적 독립과 더불어 평등주의·민주주의로의 대전환이 촉구되었다. 독립한 열세 개 주는 모두 상황이 달랐다. 통일된 국민정부를 구성하기 위한 기나긴 협상이 시작되었다. 미국은 존재했던 나라가 아니라 새로 만들어지는 신생국가였고 어떤 나라가 될 것인지를 결정할 수 있었다. 각 주의 자유와 연방 일원으로서의 의무의 조화는 가장 중요한 토론의 과제였다. 상하원의 양원제도와 복잡한 대통령 선거제도, 연방 은행 제도 등은 이 과제를 수행하기 위한 고안품들이었다.

언제나 의견의 차이를 극대화하고 연방에 해가 되는 분열주의

자들은 존재했다. 이에 대해서 독립선언서를 기초했던 토머스 제퍼슨은 "의견의 차이는 사상의 차이를 말하는 것은 아니다. 우리들이 각기 다른 이름으로 불리고 있다 해도 우리들은 같은 사상을 품은 형제다. 즉 우리는 모두가 공화주의자고 연방주의자인 것이다."라는 점을 강조했다. 서로 다른 정파이기에 상대방을 비판할 수 있지만, 공동체의 이익을 위해서는 협상해야 한다는 원칙이 정립되었다. 개인의 자유에 기반한 주정부와 각 주 간의 통일적인 움직임을 이끌어 내야 하는 연방정부 사이의 조화와 균형이 그들이 해결해야 할 가장 중요한 과제였다.

서부 개척과 인디언의 운명

미국의 진짜 역사는 서부 개척과 더불어 시작되었다. 1850년 윌리엄 스미스 주위트가 그린 「약속의 땅」은 초창기 서부로 진출한 사람들의 모습을 전한다. 1846년 그림의 주인공 앤드루 그레이슨은 서부로의 긴 여행을 기념할 그림을 화가에게 주문했다. 멋진 사슴 가죽 코트를 입고 총에 기대어 선 그레이슨의 모습은 17세기 영국 궁정화가 반다이크가 그린 「사냥터의 찰스 1세」의 포즈를 연상시키는데, 이는 우연이 아니다. 그는 새로운 땅 서부의 정복자다. 뒤이을 어린 아들과 부인을 대동한 그는 새로운 왕국의 새로운 왕족처럼 등장하고 있다.

그의 발아래에는 광활한 새크라멘토 계곡이 펼쳐져 있다. 들짐승들이 평화롭게 노니는 낙원 같은 이곳은 제목대로 '약속의 땅',

윌리엄 스미스 주위트, 「약속의 땅」(1850)

그 이름도 상큼한 캘리포니아, 미국의 서부였다. 새로운 땅의 정복자이자 통치자와 같은 그레이슨의 자세는 당시 유행했던 사명설과 관련이 있다. 서부 정복의 이데올로기 역할을 했던 사명설은 백인이 아메리카 대륙을 정복하고 문명을 전파하는 것이 신이 부여한 사명이라는 내용이었다. 잔혹한 정복 전쟁을 '하느님의 뜻'으로 위장한 매우 위험한 생각이었다. 영국의 왕 찰스 1세의 손에 지팡이가 들려 있던 것과 달리 그레이슨의 손에는 장총이 들려 있다는 것은 그가 정복자이자 약탈자임을 숨길 수 없는 증거다.

황금을 찾는 거친 사내들이 서부에 몰려들면서 '골드러시'가 시작되었다. 광부들에 이어 농민들이 서부로 왔다. 서부 지역으로의 인구 이동을 촉진하기 위해서 정부는 1862년에 자작 농지법을 마련해서 오 년 이상 땅을 개척하면 거대한 땅을 얻을 수 있도록 독려했다. 백인들은 땅을 얻었다. 얻는 사람이 있으면, 잃는 사람이 있는 법, 그레이슨의 손에 들려 있던 총은 거친 야생동물만을 향한 것이 아니었다. 자기 거주지를 지키려고 저항하는 인디언들에게도 총부리는 겨누어졌다.

백인들은 토지 획득과 금광 개발을 위해 초기에 맺었던 협정들을 어기며 인디언 거주지를 계속 침탈해 갔다. 인디언들의 저항은 계속되었으나 화력에서 밀릴 수밖에 없었다. 수족 추장 시팅불, 아파치족의 제로니모 등 용감한 인디언들의 이름은 끝내 전설이 되고 말았다. 1886년 아파치족의 저항을 마지막으로 인디언과 백인의 싸움은 끝났다. 인디언들에게도 시민권이 주어지고 의무교육이 행해져서 결국 그들은 미국이라는 나라의 시민이 되었다.

미시간 출생인 잉거 어빙 쿠스는 치페와 인디언의 문화를 볼

Eanger Irving Couse, 1866–1936

잉거 어빙 쿠스, 「도자기 행상」(1916)

기회가 많았다. 1927년 타오스에 정착하면서 그는 사라져 가는 인디언 부족의 풍경을 그림으로 남겼다. 1916년 그린 「도자기 행상」에는 이제 이국적인 문화를 관광객에게 파는 인디언이 등장한다. 유럽에서는 볼 수 없는 부족 전통 문양으로 장식된 도자기를 든 인디언은 이전의 용감무쌍한 전사도 아니고, 활기찬 상인도 아니다. 그는 자신이 팔고 있는 도자기만큼이나 수동적인 존재가 되었다. 아파치족, 코만치족, 수족의 영웅적인 인디언 이미지는 이제 역사 속으로 사라졌고, 박물관에 박제되었다. 쿠스는 인디언들의 노동을 미국식 산업화와 대조되는 순수한 가치를 지닌 행위로 생각했다. 정복된 사람들, 사라져 가는 인디언들의 모습은 모험의 후일담처럼 그림과 문학 작품에만 남게 된다. 인디언들은 미국식 사명설 최대의 피해자였으며, 미국 내에서 정벌된 식민지였다.

미국의 뜨거운 감자, 노예제도

자유와 평등을 주장하며 등장한 신생국 미국의 뜨거운 감자는 노예제도였다. 각각의 주정부 간에 이견이 가장 첨예하게 충돌한 사안이었다. 미국은 처음 열세 개 주로 시작했으나 서쪽으로 지속적으로 영토를 확장해 가면서 많은 노동력을 필요로 했다. 원래 아메리카의 주인이었던 인디언들은 끝까지 저항했기 때문에 그들을 노예로 부리는 것은 불가능했다. 부족한 노동력은 노예 사냥꾼들에게 납치된 흑인 노예들로 충당되었다. 1804년 북부에서는 노예제를 완전히 폐지했으며 영국에서도 1807년에 반인권적인 노예무역은 금지되었다.

윌리엄 터너, 「노예선: 폭풍우가 밀려오자 죽거나 죽어 가는 이들을 바다로 던지는 노예 상인들」(1840)

그러나 실제로는 1840년까지 노예를 사고파는 일이 계속되었다.

1840년 윌리엄 터너는 「노예선: 폭풍우가 밀려오자 죽거나 죽
_{Joseph William Turner, 1775-1851}
어 가는 이들을 바다로 던지는 노예 상인들」이라는 제목이 긴 그림
을 그렸다. 천지 분간이 어려운 태풍의 한가운데서 휘청거리는 배의
위태로운 운명을 강렬한 색채와 붓질로 표현하고 있는 전형적인 터
너의 작품이다. 긴 제목이 암시하듯 터너는 이 그림을 통해 새로운
형식 실험만을 벌인 것이 아니다. 전경의 격렬한 파도 속에 가라앉으
며 아우성치는 손과 족쇄가 채워진 사람들의 발이 보인다. 벌써 시
신을 먹으러 물고기 떼들이 몰려들고 있다. 터너는 노예제 폐지론자
토머스 클랙슨의 『노예 거래 폐지의 역사』(1839)를 읽고, 책에 기록
된 1783년의 실제 사건을 바탕으로 그림을 그렸다.

족쇄에 채워진 채로 노예선의 열악한 환경에서 항해를 하는
아프리카인들은 삼 분의 일 이상이 항해 중에 사망했다. 죽은 노예
는 보험을 받을 수 있었으나, 다친 노예는 보상을 받지 못했다. 폭풍
우가 다가오면서 정상적인 항해가 불가능해지자 상인들이 보험금
을 노려서 노예들을 산 채로 던져 버린 것이다. 터너는 이 그림을 지
나간 역사라고 생각하지 않았다. 1840년대까지 노예무역은 꾸준히
행해졌고, 그 주요 수입처는 아메리카 식민지였다. 노예 사냥꾼들
에게 포획되어 아메리카로 이주해 온 아프리카인 수는 1685년부터
1800년까지 대략 1000-1500만 명으로 추산된다.

독립 후 팔십여 년간 미국의 경제 구조는 변화하기 시작했다.
필요한 노동력의 성격도 달라졌다. 공업 중심의 북부는 노예제 폐지
를 주장했고, 농업 중심의 남부에서는 노예제를 옹호했다. 노예주와
자유주의 갈등은 계속 격화되었다. 1850년대가 넘어서면서 노예제

이스트먼 존슨, 「남부 흑인들의 삶」(1858)

문제를 바라보는 새로운 시각들이 등장하였다. 1852년 출간된 해리엇 스토의 『톰 아저씨의 오두막』은 흑인 노예의 인간적인 측면을 강조하였다. 이 작품을 읽고 사람들은 흑인 노예도 백인과 똑같은 감정을 느끼는 존재임을 비로소 이해하기 시작했다. 1858년 이스트먼 존슨이 그린 「남부 흑인들의 삶」은 남북전쟁 이전의 복잡 미묘한 상황을 다루고 있다. 그림 속에서는 흑인 노예들은 노래하고 서로 사랑을 속삭이며 평화로운 한때를 즐기는 것처럼 보인다.

이 그림을 보면서 노예제 폐지론자들은 흑인 노예들에게도 이런 인간적인 삶이 필요하다고 강조했으며, 반대로 남부의 노예제 옹호론자들은 이미 노예들이 그림처럼 아무 불만 없이 살고 있다는 점을 강조하고 싶어 했다. 그러나 자세히 들여다보면 이 장면은 매우 인위적임을 알 수 있다. 사랑을 나누는 젊은 연인, 아이를 돌보는 어머니, 악기를 연주하는 남자 등 각 그룹의 사람들끼리는 어떤 중심적 사건이 없이 짜깁기되듯 마당에 모여 있다. 흑인들이 거주하는 집은 허물어질 것 같은 반면, 옆에는 단단해 보이는 고급 주택이 있다. 이 흑인들의 평화는 흰색 드레스를 입은 백인 여자에게 감시되고 있다. 평화는 표피적이고 감시는 현실적인 사실이었다. 이스트먼 존슨은 노예들에 대한 연민의 정을 가지고 여러 작품들을 그려 나갔다.

1861년 4월 남북전쟁이 시작되었다. 남북전쟁으로 노예제는 폐지되었다. 미국인들은 노예해방이 미국사상 다른 어떠한 사건과도 비교될 수 없는 혁명적인 인간관계를 창조한 선언이었다고 자평한다. 노예 폐지론은 영국을 비롯한 유럽의 자유주의자와 혁신파 들에게 환영받았다. 남북전쟁은 위대한 영웅 두 명을 낳았다. 남부의 로버트 리 장군과 북부의 에이브러햄 링컨 대통령이다. 승리를 거둔 북부는

남부의 장수 로버트 리 장군의 위대함을 폄하하지 않았다. 적이 아니라 생각이 다른 국민이라고 인식하여 정당한 평가를 내린 것이다.

1864년 재선에 성공한 링컨은 전쟁으로 분열된 나라를 통합하는 데 최선을 다했다. 전후 문제 처리에 관한 링컨의 구상은 북부 급진파들이 비난의 화살을 퍼부을 정도로 관대했다. 여전히 과격했던 남부인에게 링컨이 암살당하자 대통령직을 승계한 존슨은 복수심에 불을 지필 수 있는 정책이 위험하다는 사실을 알게 되었다. 이윽고 그는 1865년 5월 반란자 남부인들에 대한 대사면령을 공포했다. 역사는 언제나 화해가 전쟁이나 혁명보다 훨씬 경제적임을 보여 준다.

철도의 시대

1865년 종결된 남북전쟁에서 승리한 북부를 중심으로 공업화가 본격화되었다. 다른 유럽 국가들이 아시아와 아프리카 등 유럽 이외 지역에서 치열하게 제국주의적 경쟁을 벌여야 했던 반면에 신생 독립국 미국은 국내 발전에 전념할 수 있었다. 풍부한 천연자원과 넓은 국내시장이 형성되고 있었기 때문이다. 광대한 서부가 미국으로 편입된 효과였다. 1890년 미국 국세조사 보고서는 서부 개척이 일차적으로 종결되었음을 알린다.

서부 개척은 새로운 땅의 아름다움을 발견하는 과정이기도 했다. 요세미티 공원이나 그랜드캐니언 같은 광대한 자연은 미국적 정체성 형성에 큰 역할을 한다. 19세기 미국 시인 월트 휘트먼이 본질적으로 미국 자체가 가장 위대한 시의 주제라고 말할 수 있었던 것

은 광대한 자연과 그 속에서 모든 존재들이 조화로이 공존 가능함을
발견했기 때문이다. 높낮이 없이 모든 사물에서 아름다움을 발견한
휘트먼은 시를 통해 평등과 민주주의라는 미국적 이상을 노래했다.

　　1875년 윌리엄 키스가 그린 「요세미티 계곡」은 새로운 땅을
William Keith
바라보는 미국인의 시선을 잘 보여 준다. 원경에는 캐스드럴록이 장
Cathedral Rock
엄하게 펼쳐져 있다. 환한 아침 햇살이 이곳을 비춘다. 초기 미국 풍
경화에 자주 등장하는 신성한 분위기의 빛이다. 이 신성한 빛은 유럽
에서의 고단한 삶을 버리고 새로운 희망을 품고 도착한 이주민들이
아메리카의 풍부한 자연을 마주하고 느꼈을 설렘을 그대로 보여 준
다. 이곳은 신대륙, 즉 경이의 땅이었다. 전경에는 또 다른 장면이 펼
쳐지고 있다. 왼쪽 화면에는 인디언들의 이동식 천막과 말을 탄 유럽
탐험대들이 보인다. 이때 유럽인은 '이방인'에 지나지 않았으리라.

　　윌리엄 키스뿐만 아니라 많은 화가들이 아메리카의 자연에 매
료되었다. 미국 화단에 가장 먼저 중요한 세력으로 떠오른 것은 허드
슨 강파(派) 같은 풍경화가들이었다. 대형 풍경화들은 정복된 땅의
광대함과 위대함을 보여 주었다. 이 멋진 그림들은 충분히 설득력이
있었다. 이 그림들은 해당 지역의 개발을 금지하는 법령 제정의 기폭
제가 되어, 실제 풍경들이 여전히 '그림처럼' 남아 있게 해 주었다.

　　골드러시와 더불어 서부가 광대한 경제 구역으로 변모해 가자
서부와 동부를 잇는 거대한 철도망이 건설되기 시작했다. '철도의
시대'라고 부르는 이 시기는 남북전쟁 중이었던 1862년에 의회가 유
니언퍼시픽 철도 회사와 센트럴퍼시픽 철도 회사의 설립 인가가 나
면서 시작되었다. 유니언퍼시픽 철도 회사는 서쪽 방향으로, 센트럴
퍼시픽 철도 회사는 동쪽 방향으로 각각 철도를 건설하게 되었다.

윌리엄 키스, 「요세미티 계곡」(1875)

이후 미국의 철도망은 전국으로 퍼져 나가면서 1900년에는 거의 32만 킬로미터에 이르게 되었다. 미국이 건설한 철도는 유럽 전체에 놓인 것의 총합을 능가했으며 결과적으로 세계 철도의 40퍼센트를 차지했다.

철도의 시대와 더불어 미국은 본격적인 산업화의 길을 가게 된다. 1859년 펜실베이니아의 타이터빌에서 최초로 유전이 발견되었다. 석유의 가능성을 알아본 존 록펠러는 정유 산업에 뛰어들었고, 1870년 마침내 '스탠더드오일'이 창설되었다. 1882년에 트러스트 형태로 발전한 스탠더드오일은 도로망의 건설과 함께 전 미국에 자리 잡게 되었다. 에드 루샤는 1960년대 미국 자본주의를 가장 잘 보여 주는 풍경으로 스탠더드오일 주유소를 선택했다. 한편 철도 산업이 한창일 때 카네기는 철도보다 철강 자체에 주목했다. 철도뿐 아니라 배, 고층 건물, 교량 등 여러 인프라의 근간이 되는 사업이라고 판단했기 때문이다. 자본주의 초기에 이들은 보다 기본적인 펀더멘털에 눈을 돌림으로써 세계적인 거부가 되었다. 이들은 지나친 독점과 산업 발전, 부의 사회적 환원 등 자본의 규칙을 만들기도, 깨뜨리기도 하면서 자본주의 모델을 만들어 나갔다.

프랑스대혁명의 발발

로코코의 장미, 적자 부인으로 지다

그녀는 예뻤다. 그녀는 공주로 태어나 왕비로 죽었다. '로코코의 장미'라고 불렸고, 아름다운 보석을 고르는 남다른 재미를 누렸으며 때로는 천진한 목동 소녀를 연기하며 아름다운 삶을 살았다. 그런데 이 화려한 삶은 그만 단두대 위에서 끝났다. 1793년 바스티유 감옥 습격 사건이 일어난 지 사 년 만에 '적자 부인' 마리 앙투아네트(1755-1793)는 초라한 모습으로 처형당했다. 오스트리아 출신이었던 그녀를 향한 프랑스 민중의 적개심은 상상을 초월한다. 루이 16세와 마리 앙투아네트의 결혼은 프랑스의 부르봉왕가와 오스트리아의 합스부르크왕가, 즉 유럽에서 가장 강력한 두 가문의 영광스러운 결합으로 간주되었었다. 그러나 민생이 도탄에 빠지자, 오스트리아 출신 왕비는 증오의 표적이 되었다. 낭비를 일삼을 뿐만 아니라 남녀를 가리지 않고 정사를 탐닉하는 음란한 여자라는 등 온갖 추문이 그녀를 따라다녔다. 사실 마리 앙투아네트가 태어나기 전부터 혁명은 시작되고 있었다. 1750-1760년대에 유럽을 사로잡은 것은 계몽주의 사상이었다. 혁명의 이념은 몽테스키외, 볼테르, 루소, 디드로 등 계몽주의 철학자들에 의해 약 반세기에 걸쳐 배양되었다.

엘리자베스 비제르브룅, 「마리 앙투아네트의 초상」(1783)

그중에서도 특히 문명에 대한 루소의 격렬한 비판과 인민주권론이 혁명 사상의 기초가 되었다. 그녀의 어머니 마리아 테레지아 여왕도 계몽주의 사상의 영향으로 선정을 베풀었다. 그러나 계몽주의 철학은 프랑스의 현실 정치에 반영되지 않고 있었다.

프랑스는 당시 심각한 재정난을 겪고 있었다. 무능력한 루이 16세가 물려받은 최대의 유산은 재정 적자였다. 루이 14세 때부터 시작된 재정 적자는 루이 15세에 이르면 만성화되고 만다. 1776년 미국의 독립전쟁에 개입하기 위한 군사 파견은 결정적인 타격이 되었다. 외교적으로도 영국과 틀어지기만 했을 뿐 얻은 것이 없었다. 적자 부인의 드레스 값은 이에 비하면 푼돈에 지나지 않았다. 결국은 재정 적자를 메우기 위해 증세의 필요성이 제기되었고 의회의 전신인 삼부회가 소집되었다.

당시 프랑스는 성직자, 귀족, 일반 국민, 즉 세 계급으로 나뉘어 있었는데, 세금을 내는 계급은 하위층인 제3계급뿐이었다. 앞 장에서 실질적인 기반은 시민의 세금과 행정력에 의존하면서도 구세력으로서 봉건적 특권 의식을 지닌 귀족이 상층부를 장악한 모순적인 시스템이라 규정했던 절대왕정의 모순은 이제 해결할 수 없는 심각한 정치 문제가 되었다. 누적된 재정 적자 탓에 특권계급인 성직자와 귀족들에게 세금을 부과할 수밖에 없었다. 특권계급 납세에 대한 동의를 얻기 위해서 국왕은 삼부회를 소집했으나 그의 뜻과 달리 삼부회는 보다 근본적인 문제를 해결할 것을 요구했다. 겁먹은 루이 16세는 군대를 동원해서 제3계급 대표 회의를 해산해 버렸다. 대화와 타협의 기회는 날아갔다. 1789년 7월 4일 정치범들이 수용되어 있던 바스티유 감옥의 습격을 시작으로 혁명의 불꽃이 타올랐다.

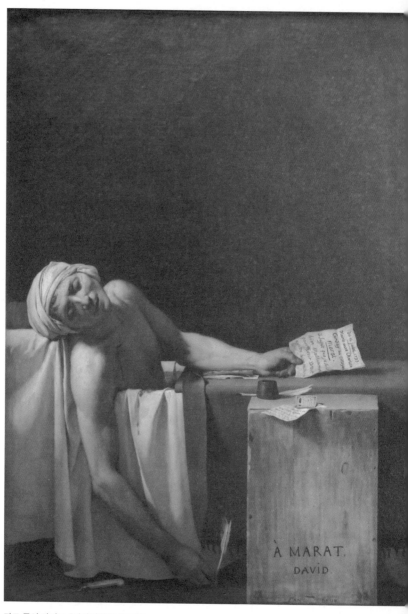

자크 루이 다비드, 「마라의 죽음」(1793)

혁명은 아무도 예측할 수 없이 흘러갔다. 1791년 6월 외국으로 도주하려던 루이 16세와 가족들이 체포되었다. 그러나 국왕의 도주 사건은 프랑스 국민에게 큰 배신감을 안겼다. 거기다 오스트리아·프로이센 연합군이 루이 16세를 구출하러 온다는 소문이 돌았고 1792년 8월 10일 흥분한 시민들은 루이 16세가 머물던 튈르리궁을 습격했다. 이제 국왕을 혁명의 적으로 규정해 처형해야 한다는 목소리가 공공연히 나왔다. 국왕의 처형 문제를 둘러싸고 혁명 세력은 과격파인 자코뱅파와 온건파인 지롱드파로 나누어졌다. 1793년 1월 21일 루이 16세는 단두대의 이슬로 사라졌고 과격파가 득세하기 시작했다.

　로베스피에르를 위시한 강경파의 득세는 '공포정치'라는 말을 낳았다. 정세가 엎치락 뒤치락 하면서 프랑스는 흥건한 피로 물들었다. 혁명파의 피건, 왕당파의 피건 피는 모두 짙은 붉은색이었다. 자크 루이 다비드의 「마라의 죽음」은 피 흘리며 죽어 간 혁명파 영웅을 그린 그림이다. 마라는 1789년 혁명이 일어나자 《라미 뒤 푀플》을 창간하여 혁명적 여론을 주도했다. 《라미 뒤 푀플》은 사람을 죽이기도 하고 살리기도 하며, 출세시키기도 하고 매장하기도 하는 막강한 힘을 발휘했다. 그는 누구나 공격했고, 관용을 몰랐다.

　혁명파가 정권을 잃기 한 해 전인 1793년 7월 13일 한 여인이 그를 찾아온다. 세 번의 청원 끝에 샤를로트 코르데에게 마라와의 면담이 허용된 장소는 욕실 옆방이었다. 이런 상식적이지 못한 공간이 면담 장소가 된 연유는 마라의 피부병 때문이었다. 한때 마라는 도망자 신분이 되어 지하실과 하수구에 숨었다가 지독한 피부병을

Charlotte Corday, 1768-1793

앓게 되었다. 피부병의 고통에서 벗어나고자 그는 자주 온욕을 했다. 그가 방심한 틈에 코르데는 그를 칼로 찔렀고, 혁명 영웅의 삶은 그렇게 끝났다. 후에 반대파에 의해 '암살의 천사'라고 불린 이 젊은 여인은 루이 14세 시대의 삼대 극작가 중 한 명인 피에르 코르네유의 증손녀였다.

여자 청원인을 욕실에서 만난다는 것도, 여자가 휘두른 칼에 죽는다는 것도 그다지 영웅답지 못한 일이었다. 이 애매한 상황을 화가 다비드는 아주 교묘하게 처리했다. 오른쪽 옆구리 상처와 비스듬히 ㄴ자로 누워 있는 마라의 포즈는 미켈란젤로가 「피에타」에 담은 예수를 떠올리게 한다. 욕조의 물은 비록 피에 젖었지만, 화가는 화면 전체를 올리브그린색으로 차분하게 진정했다. 마라의 손에는 코르데가 가져온 가짜 청원서가 들려 있고, 손가락은 '자비'라는 단어 위에 놓여 있다. 교활한 여자 청원인에게 자비를 베풀다 불귀의 객이 된 '혁명의 순교자' 마라의 모습은 이렇게 완성되었다. 조각적인 선명함과 차분하고 절제된 필치와 색조로 자크 루이 다비드는 신고전주의 작품에 있어서 백미 중의 백미를 만들어 냈다. 이 그림은 1793년 10월 16일 루브르에 처음 전시되어 찬사받았다. 이날은 영웅화된 죽음과 몰락한 죽음이 파리 전역에 화젯거리가 된 날이었다. 또 마리 앙투아네트가 공개 처형된 날이기도 했다. 다비드는 사형장에 끌려가는 마리 앙투아네트를 스케치해서 그림으로 남겼다. 그 모습은 지극히 초라했다.

공포정치로 인심을 잃은 강경파도 차례차례 목숨을 잃었다. 혁명이 부른 희생이 '혜택'을 능가한다고 느껴지면서 공포정치에 대한 시민들의 저항감은 날로 커져 갔다. 왕당파가 권력을 다시 잡았

으나, 그들은 난국을 헤쳐 나갈 능력도, 사태를 통찰할 철학도 없었다. 거기다 주변국과의 전쟁이 끊이지 않았다. 애국심 따위는 없는 귀족 출신 고급 장교들은 혁명이 일어나자마자 대부분 해외로 망명한 상태였다. 이 공백을 메운 것은 젊은 나폴레옹 보나파르트 같은 군부 내 신흥세력이었다. 국내의 소요와 국외의 침략을 효과적으로 막아 내면서 나폴레옹은 새로운 영웅으로 떠올랐다. 권력을 잡고 나서는 반대파에 대해서도 관용을 베풀어 공포정치에 대한 반감을 없애는 데 성공하면서 나폴레옹은 영웅으로 추앙받았다. 또한 그는 근대 법규집의 기초가 된 나폴레옹법전을 공포하여 평등과 개인의
Code Napoleon
자유, 사유재산의 존중 등 혁명의 성과를 집대성했다.

나폴레옹: 영웅 혹은 혁명의 찬탈자

나폴레옹은 누구보다도 시각 미술의 가치를 잘 아는 사람이었다. 라디오도 TV도 없던 시절, 자기 모습이 위대한 작가에 의해 그려진다는 것의 의미를 알고 있었다. 그는 역사 속으로 사라졌지만, 예술의 영원성은 그를 불멸의 존재로 만들리라는 사실을 알았던 것이다. 나폴레옹은 원정에 여러 직업 화가들을 대동해서 기록을 남겼다. 이 시기 앙투안 장 그로, 자크 루이 다비드, 장 오귀스트 도미니크 앵그르 등 다양한 화가들이 그의 초상화를 남겼다. 그중에서도 다비드는 프랑스혁명 그리고 나폴레옹과 떼려야 뗄 수 없는 화가이다. 긍정적인 의미에서가 아니라 부정적인 의미에서도 그렇다. 그는 초기에는 혁명을 찬양하는 그림을 그려서 명성을 얻었다. 그러나 나

자크 루이 다비드, 「나폴레옹 대관식」(1804)

자크 루이 다비드, 「조제핀의 왕관을 든 나폴레옹」(1805)

폴레옹이 집권했을 때는 황제 나폴레옹의 수석 궁정화가가 되었다.

다비드는 19세기 초 가장 중요한 '세속적 우상'의 모습을 만들어 나갔다. 1804년 황제 즉위라는 나폴레옹 인생 최고의 순간인 대관식 장면은 거의 10미터에 가까운 대형화로 그려졌다. 이 작품에서도 다비드는 '영웅의 미화'에 심혈을 기울였다. 혁명을 배신하고 왕이 된, 정통성 없는 왕에게 대관식에서 누가 왕관을 씌워 줄 것인가는 문젯거리였다. 노트르담 대성당에서 성대하게 거행된 대관식 당일, 예기치 못한 사건이 발생했다. 교황 피우스 7세가 왕관을 씌워 주려는 순간 나폴레옹이 그 관을 가로채서 스스로 머리 위에 쓴 것이다.

화가 다비드에게는 이런 애매하고 무례한 일을 해결하는 데 천재적인 재능이 있었다. 그는 이번에도 전통을 적절히 활용했다. 루벤스의 「마리 드 메디치의 대관식」의 구성을 참조했다. 나폴레옹은 이미 대관식을 마쳤고, 왕비인 조제핀에게 왕관을 씌워 주려는 순간을 그렸다. 나폴레옹은 이미 왕관을 쓴 왕인데, 이제 와서 누구에게서 왕관을 받았는지 물어볼 필요가 어디 있겠는가? 영웅 탄생의 흑역사는 잊혔고, 제 짝에게 축성을 내림으로써 영웅은 완성되었다. 꽃 같은 이십 대로 그려진 조제핀은 이때 이미 마흔이 넘은 나이였다. 대를 잇겠다는 명분으로 나폴레옹은 1809년 조제핀과 이혼, 이듬해 오스트리아 황녀 마리 루이즈와 재혼한다.

나폴레옹의 야망은 끝이 없었다. 자기 결혼뿐만 아니라 여러 동생과 친인척 들을 유럽의 각 나라에 파견하거나 혼인시켜서 주변국들을 총괄적인 지휘 아래 두었다. 이 당시 프랑스에 대척할 만한 세력은 유럽에 몇 되지 않았다. 신성로마제국은 1806년 나폴레옹에 의해서 공식적으로 해체된다. 독일과 이탈리아는 조그만 공국과 제

장 오귀스트 도미니크 앵그르, 「권좌에 오른 나폴레옹」(1806)

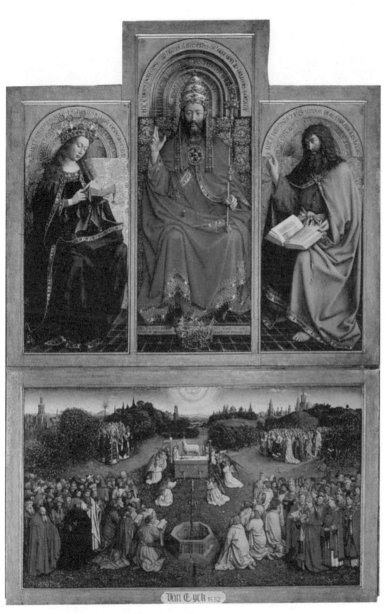

표현주의의 발흥

휘버르트 판에이크, 얀 판에이크, 「겐트 제단화(부분)」(1426-1432)

샤를마뉴대제의 성물함(1349)

후국을 분할하여 통치하고 있었으며, 영국을 제외하고 모두 나폴레옹의 군사력에 숨죽이고 있었다.

나폴레옹: 끝없는 야망

1806년 앵그르가 그린 나폴레옹은 그의 야망을 한껏 드러낸다. 오른손을 들고 왕좌에 정면으로 앉아 있는 모습은 얀 판에이크의 「겐트 제단화」 예수상을 연상시킨다. 얀 판에이크는 천상의 왕인 예수가 재림하여 지상의 왕으로서 권좌에 오른 모습을 형상화했다. 머리 위에는 천상을 지배하는 왕의 왕관이, 바닥에는 지상을 다스리는 왕의 왕관이 놓여 있다. 나폴레옹의 포즈는 피디아스가 만들었다고 전해지는 올림피아의 제우스신상도 연상시킨다. 예수건 제우스건 이 도상이 의미하는 바는 지금 나폴레옹이 취한 자세가 '왕 중의 왕'의 것이라는 점이다. 그는 이미 권좌에 올랐고, 그에게는 무소불위의 권력이 있다. 그는 부르봉왕가의 푸른 망토에 대비되는 붉은 망토를 입고, 그 위로 거대한 레지옹도뇌르 훈장을 달고 있다. 레지옹도뇌르 훈장은 1802년 나폴레옹이 처음 제정하여 국가와 사회에 기여한 내외국인에게 수여한 상이다. 나폴레옹은 스스로에게 레지옹도뇌르 훈장을 수여함으로써 전대미문의 자가 수상을 선보였다.

왼손에는 정의의 손이, 오른손에는 샤를 5세의 왕홀이 들려 있다. 1380년경 제작된 이 왕홀에는 9세기 유럽을 호령하던 샤를마뉴의 모습이 조각되어 있다. 프랑크왕국 카롤링거왕조의 샤를마뉴는 지금의 프랑스, 오스트리아와 독일, 이탈리아의 일부를 포함하

Charles V, 1338-1380

는 거대한 프랑크왕국을 건설했다. 800년 그의 대관식에서 교황 레오 3세가 그에게 왕관을 씌워 주었다. 이것은 오랫동안 바버리언으로 간주되어 왔던 중부 유럽에서 기독교 및 그리스·로마 문명에 기초한 왕국의 탄생, 새로운 유럽의 탄생을 알리는 상징적인 사건이었다. 그러나 이 거대한 왕국은 다시 이후 독일, 프랑스, 이탈리아로 삼분되었다. 10세기 초 프랑스계 샤를마뉴의 혈통인 카롤링거왕조는 단절되고, 독일계 작센왕조가 나라를 계승했는데 10세기 중엽에 이르러 오토 1세가 등장하면서 프랑스를 제외한 독일과 오스트리아 지역에 거대한 신성로마제국이 건설되었다. 이때부터 독일어권 국가들은 프랑스에서 분리된 상태로 발전하기 시작했다.

14세기 중엽에 현명왕이라는 별명을 가진 샤를 5세가 샤를마뉴를 기념하는 성유물함과 왕홀을 제작했는데, 이는 샤를마뉴가 신성로마제국의 황제일 뿐 아니라 프랑스 왕의 모범이라는 사실을 의미한다. 즉 프랑스와 신성로마제국은 프랑스 혈통 왕이 다스렸으며, 프랑스 왕들은 그를 모범으로 삼는다는 뜻이다. 이것이 다시 나폴레옹을 그린 그림에 등장한다는 것은 의미심장하다. 직설적으로 해석하면, 프랑스가 주도가 되어 독일어권 국가와 이탈리아를 포괄하는 거대한 유럽의 왕국을 건설하고 싶다는 말이다.

그리고 나폴레옹은 혁명으로 무너진 부르봉왕가보다 더 앞선 선배들을 기념한다. 그의 머리 위에는 마치 카이사르에게처럼 황금 월계관이 씌워져 있다. 나폴레옹의 원대한 야망은 융탄자에도 드러난다. 그가 앉아 있는 융탄자에는 거대한 독수리가 날개를 펼치고 있다. 날개를 펼친 독수리는 로마제국의 문장이었다. 근본 없이 왕이 된 나폴레옹은 자신의 정당성을 무너진 부르봉왕가에서 찾지 않

앉다. 로마는 황제가 세습되지 않고, 원로원에서 선출되던 나라였으며, 자신도 로마 황제처럼 선출된 대표임을 보여 주고 싶었던 것이다. 이 문장은 사실 틀린 문장이다. 정확하게 말하면 나폴레옹은 대통령으로 선출되었으나, 쿠데타로 황제가 된 사람이다. 나폴레옹은 프랑스가 중심이 된 유럽, 더 나아가 로마제국처럼 거대한 세계 국가를 건설하고 싶어 했다. 앵그르는 나폴레옹의 이런 속내를 정확하게 그림 속에 표현하고 있다. 나폴레옹은 이를 이루기 위해 끊임없이 전쟁을 벌였다.

불가능은 있다

나폴레옹전쟁은 두 얼굴을 가지고 있었다. 그의 손에 들린 삼색기는 자유, 평등, 박애라는 프랑스혁명의 이념을 표현했다. 그 깃발은 오랫동안 억압적인 절대왕정 체제 아래 짓눌려 있던 자유주의 정신을 전 유럽에 일깨웠다. 러시아원정 직전에 다비드가 그린 나폴레옹의 초상화 「집무실의 나폴레옹」에는 나폴레옹이 근대사에 미친 큰 족적이 기록되어 있다. 시계 시간은 새벽 4시 13분을 가리킨다. 새벽까지 나폴레옹이 몰두한 것은 칼 옆에 두루마리 종이에 써 있는 것처럼 나폴레옹법전을 완성하기 위해서다. 1804년 처음 마련된 이 법전은 개인주의와 자유주의를 내세운 시민사회를 보장해 그간 혁명의 성과를 법률적으로 집대성하고자 했다. 근대 시민법의 기본 원리를 명시한 이 법전은 후에 각국 민법전의 모범이 되었다.

그러나 영원한 것은 없다. 다음 장에서 살펴볼 1812년 러시아

자크 루이 다비드, 「집무실의 나폴레옹」(1812)

원정 실패는 나폴레옹 몰락의 신호탄이었다. 헤겔은 영웅을 시대가 부여한 소명을 행하는 세계사적 개인으로 보았다. 개인 능력도 중요하지만 영웅을 영웅이게 하는 것은 시대의 소명이다. "기회 없는 능력은 쓸모가 없다."라는 나폴레옹 자신의 말처럼 이제 역사는 더 이상 그의 능력을 발휘할 기회를 주지 않았다. 1789년 혁명이 일어나 1815년 나폴레옹이 몰락할 때까지 왕당파, 공화파, 입헌 왕정파, 무정부주의자 등 무수히 많은 정파가 난립했고, 쉴 새 없는 정권이 바뀌었으나 경제 상황은 크게 달라진 것이 없었다. 빅토르 위고는 프랑스혁명기를 다룬 소설 『레 미제라블』에서 "민중이 내린 여러 평가 가운데 최후의 평가에 가장 진실된 척도가 존재한다."라고 말한다. 나폴레옹 역시 잠정적인 선택이었다. 대중은 누구의 편도 아니었다. 민중은 언제나 민중 자신들의 편이었다. 그들이 궁극적으로 선택하는 것은 평화와 빵을 주는 사람이다. 나폴레옹이 '불가능'이란 단어를 사전에서 없앤 것은 매우 잘못된 일이었다. 경우에 따라서는 불가능의 영역이 존재한다. 대중이 원하지 않는 것, 국민에게 이익이 되지 않는 것이 바로 그것이다. 대중에게 필요한 것은 무모한 지도자가 아니라 현명한 지도자였다.

Victor Hugo, 1802–1885

나폴레옹이 1815년 결정적으로 폐위된 후에 프랑스는 다시 부르봉왕정으로 돌아갔으며, 혁명을 피해 외국으로 도피하였던 망명 귀족들이 다시 돌아와 잃었던 특권을 회복하였다. 혁명의 확산을 두려워한 유럽 각국의 반동 복고적인 세력은 오스트리아의 메테르니히가 주도한 빈회의에 본격적으로 얼굴을 내민다. 승리한 연합국들이 유럽을 재편하기 위해 연 이 회의는 극히 반동 복고적이었다. 각국의 절대왕정은 군대와 비밀경찰, 검열제도를 강화하여

Klemens Metternich, 1773-1859 Der Wiener Kongress, 1814-1815

　프랑스혁명으로부터 확산된 민족주의와 자유주의를 억압하려 했
다. 그러나 역사의 수레바퀴를 되돌릴 수는 없었다. 혁명은 여기저
기서 고개를 내밀었다.

자유주의와 민족주의를 일깨운
나폴레옹전쟁

이것은 더 나쁘다: 나폴레옹의 궤양, 스페인의 경우

나폴레옹 군대가 휩쓸고 간 자리에는 자유주의와 민족주의라는 두 꽃이 함께 피었다. 억압적인 왕정에 염증을 느끼던 전 유럽의 지식 인들에게 자유, 평등, 박애의 삼색기는 새로운 가능성을 상징했다. 왕 없이 순수하게 국민 의지로 뽑힌 대통령과 의회로 이루어진 새로운 나라 미국의 출현과 구체제를 붕괴시킨 프랑스혁명은 새로운 대안이었다. 자유주의의 열망이 전 유럽을 휩쓸었다. 그러나 1804년 나폴레옹의 황제 즉위는 스스로 공화주의 원칙을 저버린 행위였다. 이어진 유럽 국가들에 대한 침탈은 반(反)나폴레옹 감정, 반(反)프랑스 감정을 부추기면서 민족주의적인 감정을 고양했다.

　프랑스는 스페인을 두고 '나폴레옹의 궤양'이라고 불렀다. 글쎄? 누가 누구의 궤양이었는지는 좀 더 들여다보고 판단하는 게 낫겠다. 1808년 나폴레옹은 자중지란에 빠진 스페인 왕실의 페르난도 7세를 축출하고 나폴레옹의 형인 조제프 보나파르트를 호세 1세로 칭하여 왕위에 앉혔다. 새로운 국왕 앞에서 제 먹을 것만을 찾느라 분주했던 귀족들과 달리 스페인 민중은 외국 왕의 통치를 거부하며 대대적인 저항을 벌였다. 그러나 나폴레옹의 처남 조아생 뮈라

Joachim Murat, 1767-1815

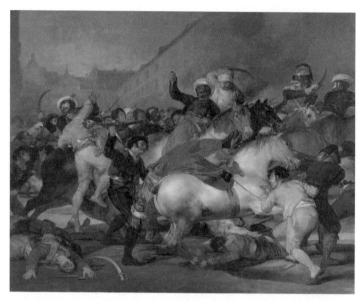

프란시스코 고야, 「1808년 5월 2일 맘루크군의 공격」(1814)

프란시스코 고야, 「1808년 5월 3일 마드리드 방어군의 처형」(1814)

총사령관이 이끄는 프랑스군에 의해 이 저항은 무참하게 짓밟혔다. 나폴레옹의 친위 부대에 소속된 이집트 '맘루크' 기병대가 이 공격에서 앞장섰다. 그러나 귀족들이 지휘하는 스페인군은 누구 편도 들지 않고, 자국민의 죽음을 방기했다. 1808년 5월 2일 마드리드에서 있었던 민중 저항의 광경을 고야는 「1808년 5월 2일 맘루크군의 공격」과 「1808년 5월 3일 마드리드 방어군의 처형」이라는 두 작품에 생생히 기록해 놓았다.

고야의 두 그림에서 주인공은 스페인 민중이다. 「1808년 5월 2일 맘루크군의 공격」에서는 맘루크군의 공격이 일방적이지 않았음을, 민중의 필사적 저항과 응전이 있었음을 보여 준다. 화면 한가운데는 스페인 사람의 칼에 이슬람 복장을 한 맘루크 병사가 죽임을 당하고 있다. 그러나 결국 「1808년 5월 3일 마드리드 방어군의 처형」에서 보여 주는 것처럼 이 저항은 참혹하게 진압되었다. 전투용 랜턴의 강력한 빛에 비춰진 한 남자가 양팔을 벌린 자세는 십자가에서 순교한 예수를 연상시킨다. 스페인에 대한 나폴레옹의 통치는 이런 희생 위에 세워진 것이었다. 이 작품들은 물론 1814년 스페인에서 나폴레옹 세력을 몰아낸 후에 발표된 것들이다. 고야는 호세 1세가 집권했을 때는 그의 뜻에 따라서, 또 나폴레옹의 몰락과 더불어 페르난도 7세가 복권했을 때는 페르난도 7세의 뜻에 따라 그림을 그려서 정치적인 태도에 의심을 받기도 했다. 그러나 고야는 스페인의 비민주적인 상황을 진심으로 걱정했던 화가였다. 판화집 『전쟁의 참화』는 나폴레옹의 침탈에서 야기된 혼란을 보여 준다.

'이것은 더 나쁘다'라는 참혹한 제목에 유념해야 한다. 도대체 '무엇'보다 더 나쁘단 말인가? 그림 속에서 칼을 휘두르는 쪽은 프랑

프란시스코 고야, 「이것은 더 나쁘다: 전쟁의 참화37」(1810-1815)

스군이다. 결론을 말하자면 프랑스군은 스페인의 고질적인 비민주주의적 전통보다 나쁘다. 1798년에 '변덕'이라는 제목의 판화집에서 고야는 스페인 사회의 비민주적이고 봉건적인 성격을 고발했다. 고야 작품에서 보이는 기괴한 장면들은 막연한 환상이 아니었다. 도무지 이성으로 설명이 되지 않는, 차마 현실이라는 게 믿기지 않을 만큼 기가 막히고 말도 안 되는 것이 스페인의 현실이었다. 스페인에는 19세기까지 중세적인 악명 높은 종교재판소가 존재했다. 이는 스페인 사회의 문제점을 단적으로 보여 주는 것이었다. 종교재판소에 불려 들어간 사람은 살아서 나오지 못했다. 죄를 부인하면 죄를 인정할 때까지 고문해서 죽였고, 죄를 인정하면 죄인이기 때문에 사형을 내렸다. 일종의 정적을 합법적으로 처리하는 기관으로 변질된 종교재판소 때문에, 스페인에서는 절대왕정에 반하는 어떤 새로운 생각도 자라나지 못했다. 스페인 상층부에서는 자신들의 기득권을 유지하기 위해서 언제든지 외국 침략 세력에는 관대하게 양보했다. 정작 폭정과 비민주주의의 대가를 치러야 하는 이들은 고야의 그림에서처럼 민중이었다.

　　나폴레옹의 형 호세 1세가 통치하던 기간(1808-1812)에 종교재판은 잠시 폐지된다. 프랑스혁명 정신이 그나마 작용한 덕분이었다. 그러나 1814년 페르난도 7세가 즉위하면서 종교재판소를 부활시켰고, 이 기관은 정적을 제거하는 데 악용되었다. 1815년 고야도 종교재판으로 회부된다. 명목상으로는 고야가 그린 「벌거벗은 마야」(1800)가 음탕하다는 점 때문이었는데, 사실은 이 작품의 소장자인 마누엘 고도이와의 관계 때문이었다. 종교재판소는 1817년 공식적으로 폐지되었으나 1826년까지 마지막 종교재판이 행해졌다. 스

바실리 베레시차긴, 「보로디노 근처의 나폴레옹(부분)」(1897)

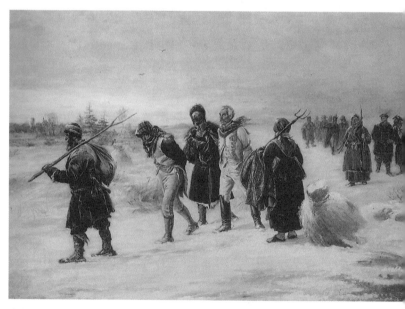

일라리온 프랴니시니코프, 「1812년」(1874)

페인에서 아무 희망을 찾지 못했던 고야는 1823년 프랑스로 망명해서 죽을 때까지 그곳에 살았다.

러시아원정의 실패

전 유럽을 지배하고 싶었던 나폴레옹의 뜻대로 되지 않았던 나라가 영국이었다. 나폴레옹은 영국을 고립시키기 위해 '대륙봉쇄령'을 내려 영국과의 모든 교역을 중지시켰다. 이로 말미암아 영국 쪽으로의 농산물 수출의 길이 막혀서 막대한 손실을 보게 된 러시아는 1810년 말 영국과의 통상을 재개하였다. 이에 나폴레옹은 60만 대군을 이끌고 러시아 응징에 나선다. 나폴레옹이 프랑스에서는 영웅이었는지 모르지만, 러시아에는 그저 침략자였다. 애국심이 넘치는 러시아 작가들은 퇴각하는 영웅 나폴레옹을 주제로 그림을 그렸다. 베레시차긴이 그린 「보로디노 근처의 나폴레옹」은 대패배 직전 나폴레옹이 전전긍긍하는 모습을 그렸다. 혁명의 찬탈자이자 무모한 야망가였던 나폴레옹은 전장에서는 누구도 따라올 수 없는 탁월한 전략가였으나 러시아 침공에 있어서는 무력했다. 1812년 6월 24일에 출발한 나폴레옹 군대는 같은 해 9월 모스크바에 도착했다.

9월 7일 모스크바에서 서쪽으로 90킬로미터 떨어진 보로디노에서 나폴레옹은 쿠투조프 장군이 이끄는 러시아군과 맞부딪혔다. 새벽에 시작되어 그날 밤 늦게까지 이어진 전투로 양측은 전력에 심각한 손실을 입었다. 러시아군이 퇴각하자 프랑스군은 모스크바에 도착했다. 그러나 모스크바 시민들은 모두 피난을 간 상태고 도시

기능은 마비되어 있었다. 더구나 화재로 모스크바 지역 삼 분의 일이 불타 있었다. 황폐한 도시에서 겨울을 날 음식과 의복을 구할 수 없다는 사실을 깨달은 나폴레옹은 10월 16일 퇴각을 명령했다. 아무것도 손에 넣지 못한 공허한 승리였다. 1874년 프랴니시니코프가 그린 「1812년」에는 매서운 눈보라 속에서 끌려가는 프랑스군 포로가 담겨 있다. 부산하게 날아다니는 까마귀들은 눈 속에 전사한 군인들의 시체들이 있음을 짐작하게 한다. 멋지게 차려입은 프랑스군 옆에 허름한 옷차림을 한 사람들은 러시아 파르티잔 부대원들이다. 파르티잔 부대 중에서도 코사크와 농민들이 합세한 비정규군의 활동은 눈부셨다. 러시아전쟁의 진정한 영웅은 바로 이들이었다.

프랑스군의 무자비한 진격은 각 나라의 민족주의를 일깨웠다. 18세기 초 표트르대제의 개혁과 더불어 유럽을 지향하던 러시아 귀족들은 궁정 생활과 일상생활에서 모두 외국어를 썼고, 서구의 일원이 되고자 노력했다. 그렇게 한 세기가 지나고 나서, 나폴레옹이 그들에게 알려 준 것은 러시아 사람은 러시아 사람이라는 사실이었다. 나폴레옹전쟁 이후 러시아인들은 비로소 하나의 국민이 되었다. 나폴레옹전쟁 당시 모스크바에 타오르던 방화의 불길과 더불어 러시아인들의 민족주의도 타올랐다. 이런 고양된 분위기 속에서 소위 '1812년의 아이들'이라고 불린 애국주의적이며 민주주의적인 성향의 새로운 세대가 등장했다.

'러시아 국민문학의 아버지'라고 불리는 푸시킨(1799-1837)은 청소년기에 나폴레옹전쟁을 겪었고, 평생 조국인 러시아와 모국어인 러시아어에 대한 사랑을 작품으로 표현했다. 문학뿐만 아니라 회화, 음악 등 러시아 모든 문화의 방향에 전환이 일어났다. 푸시킨의

뒤를 이어 문학에서는 고골, 오스트롭스키, 톨스토이, 도스토옙스키가 등장했고, 미술에서는 이동파가 등장했으며, 음악에서도 국민 음악파가 등장했다. 1882년 초연된 차이콥스키의 「1812년 서곡」은 러시아와 프랑스의 전쟁을 주제로 한 곡이다. 곡 뒷부분에는 러시아가 승전고를 울리는 소리가 극적으로 표현되어 있다. 톨스토이의 『전쟁과 평화』는 나폴레옹전쟁 시기에 겪은 러시아인들의 민족적 각성 과정을 잘 묘사하고 있다. 민족주의적이고 애국주의적인 흐름은 1825년 데카브리스트의 난으로 이어졌다.
Dekabrist

러시아원정의 실패는 나폴레옹의 몰락을 앞당겼다. 60만여 명 원정군 중 40만여 명이 죽고 10만여 명이 포로가 되었다. 나폴레옹이 실패했다는 소식에 그동안 숨죽이고 있던 독일 연방국들이 반(反)나폴레옹 기치를 들고 나왔다. 1815년 나폴레옹은 결정적으로 실각했고 세인트헬레나 섬으로 유배되어서 정치적인 생명이 끝난다.

독일의 반나폴레옹 전선

1806년 나폴레옹은 이름만 남아 있는 신성로마제국을 결정적으로 해체하였다. 실제로 크고 작은 제후국들의 느슨한 연합체였던 신성로마제국은 나폴레옹의 적수가 되지 못했다. 이 일은 독일인들에게 깊은 굴욕감을 안겨 주었다. 나폴레옹은 집권기에 그동안 독일 지식인들이 갈망해 왔던 독일 봉건 체제의 개혁을 시도해서 환영을 받았다. 그러나 이내 프랑스어를 강제로 보급하고 유럽 정복을 위한 전쟁 비용을 조달하게 함으로써 독일인들의 저항을 불러일으켰다.

　　동일한 언어를 사용할 뿐 다민족국가였던 독일에도 민족의식
이 싹트기 시작했다. 헤르더나 피히테 같은 독일 지식인들을 중심으
로 인종 및 문화에서 민족적 정체성을 찾고자 하는 운동이 광범위
하게 일어났다. 1807년 피히테는 '독일 국민에게 고함'이라는 제목
의 강연으로 독일의 문화적 우수성을 찬양했다. 러시아의 푸시킨이
러시아 민담과 설화에 기반해 다양한 창작물을 만들어 냈듯이, 독
일에서도 민요나 민담 등 민족문화 수집 운동이 활발하게 전개되면
서 게르만 르네상스가 도래했다.

　　이성적 질서의 구현을 위해서 시작되었던 혁명의 과정은 너무
도 많은 피와 비이성적인 과정을 거쳤다. 프랑스에서도 프랑스혁명
기의 대표 사조 신고전주의가 쇠퇴하고 낭만주의적인 흐름이 등장
하게 된다. 특히 독일에서는 신고전주의가 프랑스를 대변하는 양식
이라고 생각했다. 반면 낭만주의는 게르만족 고유의 낭만적 기질에
서 비롯된 독일적인 양식이라고 보고 의식적으로 낭만주의를 추구
하는 흐름이 등장했다. 이러한 태도는 회화뿐 아니라 건축에도 반영
되어 독일적 전통을 중세의 고딕 전통에서 찾는 고딕 리바이벌 운
동이 진행되었다.

　　프랑스 신고전주의의 안티테제로 등장한 독일 낭만주의는 처
음부터 민족주의적 성격이 강할 수밖에 없었다. 독일 낭만주의가
가장 잘 표현된 장르는 풍경화였다. 필리프 오토 룽게, 카스파르 다
비드 프리드리히 등은 독일 낭만주의 풍경화를 독보적으로 발전시
킨 화가들이었다. 신고전주의에서는 교훈적이고 영웅적인 행위를
묘사하는 역사화, 신화화, 초상화가 가장 중요한 장르로 부각되었다.
반면에 자유주의 운동이 조직화되지 않은 상태에서 자유를 찾는 개

인은 자연을 매개로 자신을 표현했다. 자연에 대한 이러한 해석은 독일 지역 작가들의 개신교적인 성향과도 연관이 있다. 프랑스 신고전주의 그림에서 주로 다루었던 비기독교적인 신화들은 내성적인 개신교도들에게 큰 감흥을 주지 않았다. 대신 그들은 인간과 우주, 자연과 종교에 대한 감정을 투사할 수 있는 풍경화를 선호하였다. 드넓은 바닷가에 홀로 있는 수도승을 그린 「바닷가의 수도승」, 떡갈나무 숲 사이에서 폐허가 된 수도원을 그린 「떡갈나무 숲의 수도원」처럼 자연 이미지에 종교적인 상징이 함께 등장하는 식이다.

사실 이 그림에는 그 이상의 의미가 있다. 프리드리히가 이 작품들을 발표하던 1810년은 나폴레옹에게 독일이 지배되던 상황이었다. 「바닷가의 수도승」과 세트를 이루는 「떡갈나무 숲의 수도원」은 그라이프스발트 인근의 엘데나 수도원을 배경으로 한 것인데, 이 수도원은 프랑스 군대가 이 지역을 침략했을 때 요새를 짓기 위해 파괴한 장소였다. 그림 속에는 십자가 사이로 지나가는 장례 행렬이 묘사되어 있는데, 이는 독일의 죽음을 의미한다. 물론 프리드리히는 절망만을 그리지는 않았다. 작품의 제목이기도 한 떡갈나무는 고대로부터 게르만족과 독일을 상징하는 나무였다.

앞서 지적했던 대로 고딕 양식 수도원은 중세 기독교 시대, 즉 독일 역사상 가장 영광스러웠던 시대를 상징한다. 이 19세기 독일인들에게 중세는 곧 고딕 시대를 의미했고, 고딕이야말로 가장 독일적인 양식으로 여겨졌다. 특히 당대 최고의 건축가인 싱켈은 고딕을 재해석해서 루터교의 개혁 정신을 표현하는 새로운 건축을 구상하였다. 청년 시절 괴테는 슈트라스부르크 대성당을 보고 쓴 『독일 건축 예술에 관하여』(1771)에서 중세 고딕 성당이 게르만 민족의 영혼

카스파르 다비드 프리드리히, 「떡갈나무 숲의 수도원」(1810)

에서 싹튼 것이라고 주장했다.

프리드리히가 보여 준 풍경은 한때 영광스러웠던 독일의 죽음, 그 혹독한 정치적 겨울을 견디는 떡갈나무들이다. 흐릿한 초승달과 함께 서쪽 하늘에 마지막 빛의 잔영이 잦아들며 어둠이 내린다. 떡 갈나무들은 이 겨울을 견뎌 내리라. 과거의 영광을 상징하는 건물 은 무너졌지만, 떡갈나무들은 그 벽을 넘어 기를 쓰고 솟아오르려 하지 않는가?

민족주의의 발흥으로 각국은 저들의 역사를 재정립하기 시 작했고, 무엇보다도 자신의 역사를 멀리까지 끌어올리려고 노력하 였다. 보다 오래된 원전으로 돌아가고자 하는 열망은 다양한 시도 로 이미 표출되고 있었다. 빙켈만이 1755년에 출간한 『그리스 미술 의 모방에 대한 고찰』은 이미 신고전주의라는 새로운 유행을 예언 한 책이다. 1738년 발견된 폼페이는 1748년부터 발굴이 본격화되 었는데 이 발굴은 지금까지의 '고전'에 의문을 품게 했다. 저 유명한 바티칸의 「벨베데레의 아폴로」도 원래 청동이었던 그리스 시대의 조 각품을 로마 시대 때 대리석으로 묘사한 것이다. 로마 시대의 모사 품이 아니라 그리스 시대의 원전 예술품에 대해 관심이 생기면서 광범위한 그리스 복고 현상이 일어났다. 독일에서의 그리스 복고 운 동은 좀 색다른 방식으로 전개되었다. 게르만족을 고대 오리엔트나 그리스와 연결하는 '인도 게르만학'을 내놓은 학자들은 게르만족이 고대 오리엔트인들이나 그리스인들과 친족관계라고 주장하면서 인 종적·문화적 유사성을 찾는 데 열을 올렸다. 독일 민족의 우월성을 주장하는 이 논리는 후에 히틀러의 아리안족 주장이라는 엉뚱한 방향으로 자라나게 된다.

카스파르 다비드 프리드리히, 「안개 바다 위의 방랑자」(1818)

프리드리히는 나폴레옹 지배에 반대하는 민족주의 운동과 자유주의 운동에 적극적으로 참여하던 사람이었다. 나폴레옹의 의미가 이중적이었듯 그 몰락도 이중적이었다. 1814년 나폴레옹이 퇴위하면서 유럽 모든 국가의 대표들이 빈에 모여서 회의를 가졌다. 오스트리아의 재상 메테르니히가 주도한 빈회의 참석자들은 프랑스혁명과 나폴레옹 등장 이전으로 역사의 시곗바늘을 돌리고자 했다. 이들은 빈회의 참가국인 영국, 프랑스, 프로이센, 오스트리아, 러시아 5대 강국의 세력 균형을 유지할 것과, 이웃 국가에서 혁명 상황이 발생할 경우 공동 개입으로 탄압할 것을 결의했다. 1848년 베를린의 3월혁명으로 메테르니히가 실각할 때까지 삼십여 년간 유지된 빈체제로 자유주의 운동은 전 유럽에서 후퇴하기 시작했다.

나폴레옹에 의해서 해체된 신성로마제국, 즉 독일의 처리 문제는 조금 복잡했다. 나폴레옹전쟁은 분명 독일 국민국가의 필요성을 제기했다. 국왕이 중심이 아닌, 국민이 중심이 되는 근대적인 국민국가 건설이라는 과제가 수면 위로 오른 것이다. 그러나 독일 국민국가의 건설이라는 당대의 과제 앞에서 누구도 선뜻 긍정적인 안을 내놓지 않았다. 빈체제에 참여했던 영국, 러시아, 오스트리아, 프랑스 등 유럽 어느 나라도 독일 통일을 원하지 않았다. 프로이센은 반 나폴레옹전쟁에서 독일 지역의 열강으로 부상했지만, 프로이센 주도의 독일을 아무도 달가워하지 않았다. 특히 회의를 주도한 메테르니히는 오스트리아가 독일 지역에 있어서 기존의 영향력을 계속 행사할 수 있는 체제를 만드는 데 주력했다.

카스파르 다비드 프리드리히, 「빙해」(1824)

그러나 한번 뿌려진 씨는 결국에는 움트기 마련이다. 1817년 예나 대학에 다니는 학생 열한 명이 '부르셴샤프트'라는 독일 최초의 애국적인 대학생 단체를 결성했다. 이들의 자유주의적 이상은 독일의 다른 지역으로 확산되어 갔다. 1818년 프리드리히가 그린 인상 깊은 작품 「안개 바다 위의 방랑자」에 등장하는 남자는 부르셴샤프트 단복을 입은 청년이다. 자욱한 안개 바다를 응시한 남자의 뒷모습에서 우리는 현실 질서에 대한 저항 정신과 이상향의 열망을 읽을 수 있다.

반혁명적인 빈체제 아래서 자유주의에 대한 탄압은 이전 시대보다 강도 높았다. 학생운동은 공화주의와 자유주의의 온상으로 간주되어 탄압을 받았다. 대학 감시가 공공연히 행해졌고 출판 검열도 강화되었다. 자유주의적이고 민족주의적인 성향이 있다고 낙인찍힌 교수들은 대학에서 쫓겨났다. 프리드리히도 석연치 않은 이유로 1824년 아카데미 풍경화 교수직에 선출되지 않았다. 같은 해 그는 '희망의 좌초'라고도 불리는 「빙해」를 완성하였다. 반동적인 빈체제가 몰고 온 '정치적 겨울'에 독일의 자유주의적이고 민족주의적인 희망은 좌초하고 말았다. 독일호만 좌초한 것이 아니었다. 프랑스에서도 배 한 척이 좌초했다.

계속되는 혁명의 물결

메두사호의 침몰: 프랑스의 침몰

1816년 7월 2일 프랑스를 출발해서 세네갈로 향하던 해군함 메두사호가 난파했다. 여기에는 세네갈 총독 슈말츠와 그 가족 그리고 소위 '귀빈들'이 타고 있었다. 배가 난파한 위기의 순간, 리더의 행동은 무책임했고 부도덕했다. 총독과 귀빈들은 우선 구명 보트 여섯 척에 옮겨 탔다. 나머지 선원 153명은 가로 20미터, 세로 7미터 크기의 뗏목을 만들어 나누어 탔다. 동력이 없는 뗏목은 구명보트에 묶어 끌 수밖에 없었다. 고의였는지 우연이었는지 출발한 지 얼마 안 돼 구명보트와 뗏목을 연결하는 밧줄이 풀렸다. 생존을 위한 최소한의 수단도 갖추지 못한 선원들은 망망대해에서 십이 일간 표류했다. 13일째 되던 날 기적적으로 그들은 영국 국적의 아르고스호에 의해서 발견되었다. 발견 당시 열다섯 명이 생존했는데 다음 날 열 명이 더 목숨을 잃었다. 잠시 잊혔던 이 비극적인 사건은 생존자 중 한 사람이었던 선상 의사 앙리 사비니가 1816년 9월 13일《주르날 데 데바》에 선상 일지를 게재함으로써 다시 세간의 주목을 받았다. 버려지듯 남겨진 뗏목 위에서 벌어진 일도 참혹했지만, 그 지경으로 선원들을 방치한 선장 생보르 백작의 무능력하고 무책임한 태

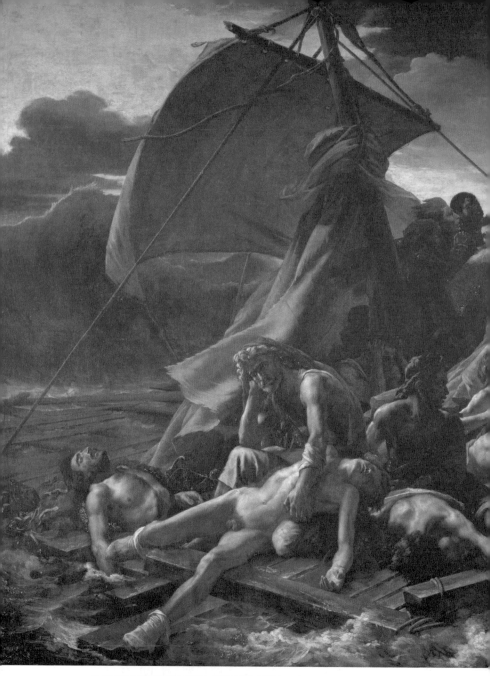

장 루이 앙드레 테오도르 제리코, 「메두사호의 침몰」(1819)

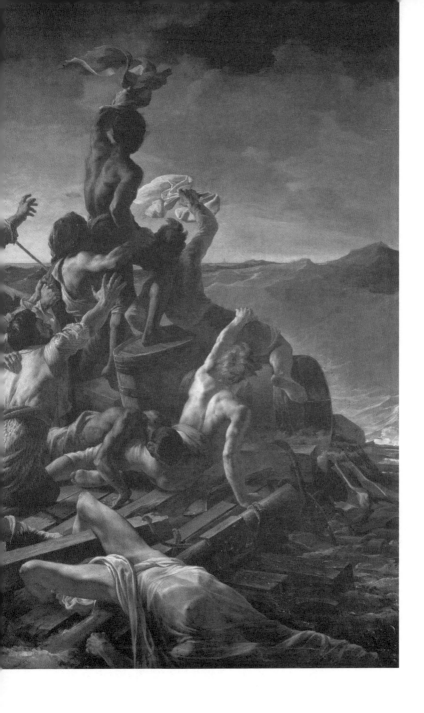

도는 더 끔찍했다.

1819년 낭만주의 화가 제리코가 이 사건을 거대한 화폭에 담아서 가을 살롱전에 출품했다. 제리코는 선원들이 멀리서 아르고스호를 발견하고 신호를 보내는 실낱같은 희망의 한순간을 그렸다. 출렁이는 파도에 흔들리는 뗏목 위에서 현실적으로 불가능할 정도로 많이 탑승한 사람들의 필사적인 동작은 그림에 역동성을 더한다. 살아 희망을 말하는 사람, 이미 죽은 사람, 죽어 가는 사람 그리고 죽은 젊은이를 무릎에 누이고 사색에 빠져 있는 철학적인 인물 들을 본 사람들은 이 그림을 자연히 '표류하는 프랑스'에 대한 은유로 읽었다. 선장 생보르 백작이 나폴레옹 실각 이후 프랑스로 귀환한 귀족이라는 사실이 알려지면서 이 일은 단순한 선박 사고가 아니라 구귀족층의 무능력과 부패를 상징하는 사건이 되었다.

1814년 나폴레옹의 퇴각과 빈체제의 성립으로 프랑스에는 부르봉왕가가 다시 돌아왔다. 1815년 나폴레옹의 덧없는 백일천하가 끝난 뒤, 왕위는 루이 16세의 동생 루이 18세에게 넘어갔다. 프랑스혁명 기간 중 망명해 있던 그와 함께 많은 망명 귀족들도 함께 돌아왔다. 다시 권력을 잡게 된 이들은 다시 권력을 잃게 될까 봐 더욱 극성스럽게 굴었다. 비교적 온건했던 루이 18세는 입헌군주제와 몇 가지 원칙들을 공약으로 내세운 뒤 준수하려고 했지만 극렬한 왕당파의 저항에 부딪히곤 했다. 루이 18세가 병으로 세상을 뜨자 또 다른 동생 샤를 10세가 권력을 이었다. 샤를 10세는 극우 왕당파와 함께 반동적인 왕정복고 운동을 시행했다.

그는 수많은 사람들이 피를 흘리며 지켜 낸 자유와 평등, 박애의 프랑스혁명 정신을 거부했다. 거기다 국민의 대표 기관인 의회를

해산하고 법치주의를 우선시하는 입헌주의를 반대했다. 돌아온 모든 망명 귀족들의 재산을 보상하고 언론을 철저히 탄압했다. 왕당파들은 국내적 기반이 취약했음에도 이웃 국가에서 혁명 사태가 발생할 경우 공동 개입을 약속했던 빈체제에 따라 유럽의 다른 왕정들을 믿었다. 제리코의 그림이 그려지던 시점은 샤를 10세의 무능력하고 부패한 리더십에 모두 치를 떨던 참이었다. 선장이 총독 가족과 귀빈만 구명보트에 태우고, 선원들을 버리고 도망간 메두사호 사건은 국가 공동체 전체의 이익과 진보를 무시한 기득권 세력의 제밥그릇 차리기의 축소판으로 보였다.

그리스 독립과 빈체제의 붕괴

혁명 이전 구질서로의 복귀를 꿈꾸더라도 한번 활을 떠난 화살은 돌아오지 않는 법. 전 유럽으로 확산된 자유와 민주주의에 대한 갈망은 결국 더 큰 저항으로 나타났다. 1830년 그리스 독립, 벨기에 독립, 폴란드 독립운동 등 자유주의와 민족주의 운동이 전 유럽으로 퍼져 나가기 시작해서 다시 전 유럽은 혁명의 물결에 휩싸였다. 1830년 파리에서는 다시 혁명이 발발하면서 샤를 10세가 결국 퇴위해서 시민왕 루이 필리프(1773- 1850, 재위 1830-1848)가 집권했으나 1848년 파리코뮌으로 다시 실각한다. 빈체제를 주도했던 메테르니히도 1848년 3월 발발한 베를린 혁명을 계기로 결정적으로 실각한다. 특히 전 유럽적인 민주주의와 자유주의에 대한 열망은 각국에서 그리스 독립운동에 대한 지원으로 표출되었다.

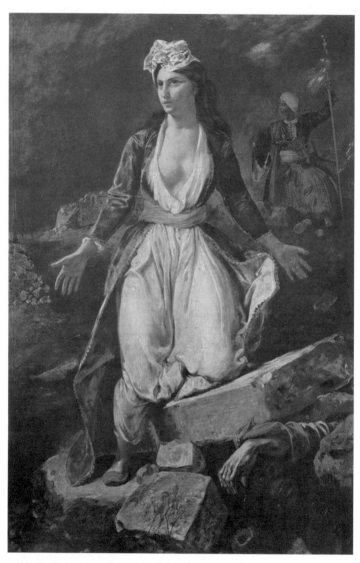

외젠 들라크루아, 「미솔롱기 폐허 위의 그리스」(1826)

그리스는 당시 오스만튀르크의 지배를 받고 있었다. 빙켈만이 1755년에 『그리스 미술의 모방에 대한 고찰』이라는 책을 쓴 뒤 독일에서 그리스 복고 운동이 일어나면서 그리스는 다시 주목받게 되었다. 그리고 1821년 그리스에서 최초로 독립운동이 시작되었다. 1822년 그리스의 키오스 섬에서 오스만튀르크에 저항하는 시위가 발생하자 끔찍한 살육이 행해졌다. 9만 명 주민 중에 900여 명만이 살아 남았다고 알려진다. 들라크루아는 이 잔혹한 이야기를 「키오스 섬의 대학살」로 남겼다. 이 살육의 소식은 전 유럽에 알려져 젊은 지식인들에게서 공분을 샀다. 그리스 독립운동 지원은 20세기 스페인 내전 때처럼 유럽의 양심 있는 지식인들이 자유라는 대의명분 아래 함께했던 사건이다.

들라크루아의 「미솔롱기 폐허 위의 그리스」는 이러한 시대적 분위기를 잘 반영하고 있다. 1824년 그리스 미솔롱기에서는 치열한 전투가 또 한 번 치러졌다. 이 전투에 영국 시인 바이런이 참전했다가 뇌막염으로 사망한다. 시와 실천으로 자유와 민주주의를 지지했던 바이런의 죽음은 모든 지식인들을 감동시켰다. 프랑스의 샤토브리앙, 들라크루아 등 젊은 지식인들을 중심으로 그리스 지원 운동이 국제적으로 벌어진다.

들라크루아는 그리스를 젊은 여인으로 알레고리화해서 표현했다. 그녀 발밑에는 폐허가 된 건물 잔해와 이미 죽은 이의 몸이 뒹굴고 있다. 뒤편으로는 흑인 병사가 등장하는데, 그는 오스만튀르크에 고용된 이집트 군인이다. 보통 뉴욕의 맨해튼에 서 있는 자유의 여신처럼 도시를 수호하는 여신의 머리에는 도시 성곽 모양에서 따온 왕관 티케가 씌워져 있는데, 여기서 그리스는 꽃무늬 모자를 쓰

tyche

고 등장한다. 호소하는 듯 양손을 벌린 자세는 성모마리아의 전형적인 자세다. 기독교가 공인되지 않았던 로마 시대 때부터 존재했던 이 도상은 양손을 치켜들고 신에게 간청하는 자세에서 비롯되어 양손을 내려서 호소하는 듯한 자세로 발전하였다. 지금 그리스는 당신의 눈에 자신이 처한 상황, 즉 터번 쓴 이슬람교도들의 침탈과 그리스인의 무고한 죽음 앞에서 도움을 호소한다.

그리스는 흰색 드레스에 푸른색 외투를 걸치고 있는데 이 또한 성모와 관련이 있다. 성모는 일반적으로 원래 인간을 상징하는 붉은색 옷을 안에, 신성을 상징하는 푸른색 옷을 밖에 입는다. 그런데 흰색 옷을 안에 입고 등장하는 경우는 '원죄 없는 잉태'를 상징한다. The Immaculate Conception of the Venerable Ones 이는 그리스를 기독교 사회의 일원으로, 동시에 서양 문화의 한 순결한 기원으로 설정함으로써 그리스독립전쟁의 당위성을 시각적으로 설득하려는 의도다. 마침내 1830년 런던 협약으로 그리스 독립이 국제적으로 인정되었다. 그리스 독립은 다시금 자유주의 운동의 촉발점이 되었다. 그리스 문제에 적극적이었던 영국·프랑스·러시아와 소극적이었던 프로이센·오스트리아로 유럽 진영이 양분되면서 빈체제는 사실상 와해되기 시작했다.

1830년, 자유의 여신이 민중을 이끌다

파리에서는 다시금 혁명의 깃발이 휘날렸다. 1830년 7월 26일 파리 증권 시장이 폭락하면서 다시 봉기가 시작되었다. 샤를 10세의 반동적인 정치가 불러온 필연적인 결과였다. 들라크루아는 자유의 여

신의 인도로 바리케이드를 넘어서 진군하는 민중의 힘찬 행군을 그렸다. 해방 노예를 상징하는 프리지언 보닛을 쓴 여인은 프랑스혁명을 상징하는 자유와 이성의 알레고리인 마리안이다. 혁명의 결과 샤를 10세는 퇴위하고, 1830년 7월혁명으로 새로운 왕이 선출된다. 그는 '평등한 자의 아들', '시민왕'이라고 불리는 루이 필리프였다.

루이 14세의 동생 오를레앙공에서 뻗어 나온 이 가문은 왕위 계승권이 있는 왕족 가문이었다. 그가 추대된 데에는 아버지인 5대 오를레앙 공작의 영향이 컸다. 5대 오를레앙 공작은 1789년 혁명이 일어나자 스스로 작위를 버리고 평민 편에 섰다. 자기 궁전 팔레 루아얄을 혁명 정원이라고 개명하고 시민들에게 개방한 그는 '평등한 필리프'라고 불렸다. 그러나 그는 로베스피에르의 공포정치 기간인 1793년 처형당했다.

지금 그의 아들 루이 필리프는 평등한 자의 아들이라는 이름으로 국민의 소환을 받았다. 어리석은 왕정의 실정에도, 혁명 세력의 불관용에도 염증을 느낀 국민들 사이에서 합의한 타협책이 바로 루이 필리프의 추대였다. 시민들이 뽑은 왕이라는 의미에서 시민왕으로 추대되었으나 그의 후반기의 호칭이 '늙은 독재자', '프랑스의 마지막 왕'이었다는 점에서 암시되듯이 그의 집권 십팔 년은 부정부패와 무능력으로 얼룩졌다.

사실 시민왕의 선출로 부르주아들은 마침내 승리를 거둔 것처럼 보였으며, 민주화에 대한 기대는 어느 때보다 높았다. 그러나 상황은 또 변하고 있었다. 1840년도 프랑스는 산업혁명이 본격화되면서 노동자 계층이 성장하기 시작했다. 그러나 1840년도에 징집된 공업지대의 남성 1만 명 중 9000명이 신체검사에 불합격했다는 놀

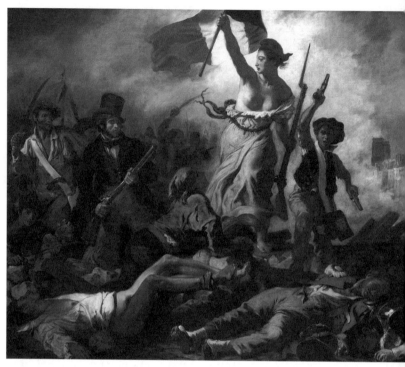

외젠 들라크루아, 「민중을 이끄는 자유의 여신」(1832)

라운 보고가 있을 만큼 노동자들의 생활환경은 열악했다.

1833년 초등교육이 실시되면서 글을 읽을 줄 아는 국민의 수가 늘어났고, 인쇄술과 제지법의 발전으로 책과 신문이 보급되어 국민들의 정치의식은 그만큼 높아졌다. 그러나 여전히 선거권은 매우 제한된 사람들에게만 주어져 있었다. 보통선거권에 대한 요구가 거세졌지만, 보수적인 정치가 기조는 "일해서 부자가 돼라. 그러면 유권자가 될 수 있다."라는 식의 말만 되풀이했다. 프랑스 정부는 '있는 자'들의 정부라는 것을 감추지 않고 드러냈다.

François Pierre Guillaume Guizot, 1787-1874

풍자화가 오노레 도미에는 라블레의 17세기 소설 『가르강튀아와 팡타그뤼엘』의 주인공 이름을 따서 자기 작품에 제목을 붙였다. 가르강튀아는 볼살이 늘어져 서양배처럼 생겼다고 '배의 왕'이라고 놀림을 받은 루이 필리프를 닮았다. 가르강튀아의 특징은 많이 먹고 많이 싼다는 것. 그는 '세금 흡입가'로 등장해서 가난한 자들의 세금을 꿀꺽꿀꺽 끝도 없이 삼킨다. 세금이 빨려 올라가는 벨트 아래에는 그 아래 떨어진 떡고물을 줍는 사람들이 있다.

Tax Eater

그러나 이 정도 부패는 아무것도 아니다. 왕좌라는 거대한 변기로 그는 문서들을 배설하고 있는데, 이 문서들을 든 사람들이 문이 닫혀 어두운 국회로 뛰어간다. 가난한 사람들에게서 세금을 거둬들여 흡입한 그가 생산한 것은 무수한 측근들에게 보장된 대단한 특권들이었다. 결국 늙고 무능력한 왕, 루이 필리프의 실정은 파리를 또 한 번 혁명의 소용돌이에 빠뜨린다. 도미에는 1831년 12월 15일자 《라 카리카튀르》에 수록된 이 한 편의 그림 때문에 6개월간 감옥살이를 해야 했다. 1846년과 1847년에는 흉작과 경제 불황이 연이어 닥쳐왔고, 가난한 하층민의 허리는 더욱 휘었다. 빈

오노레 도미에, 「가르강튀아」(1831)

곤층 문제에 대해 다양한 방식의 대안이 제시되었다. 무정부주의자 블랑키, 공상적 사회주의자 생시몽과 프루동, 마르크스의 공산주의 이론 등 다양한 대안적 사유들이 등장하기 시작했다.

1848년 혁명, 계급으로서의 노동자와 농민의 등장

1848년 2월혁명이 일어나자 결국 루이 필리프는 별 저항 없이 왕위에서 퇴위 망명길에 올라 제정이 끝나고 공화정 체제가 정립되기 시작했다. 노동자의 생활 상태 개선을 위한 조직이 결성되고 21세 이상의 모든 남자들에게 선거권이 부여되었다. 출판의 자유, 노예제 폐지, 사형과 신체의 구속 및 체형 폐지가 확정되었다. 공화정을 향하여 급격한 제도의 개혁이 이루어지는 가운데 선거일이 다가왔다. 그러나 임시정부에서 국립 작업장 해산을 일방적으로 결정했고 노동자들은 봉기를 일으켰다. 노동자들이 폭동을 일으키자 국민 방위대가 소집되고 유혈 사태가 벌어졌다.

역사화가 에르네스트 메소니에가 그린 「모르텔리 거리의 바리케이드, 1848년 6월」에는 바리케이드 앞에서 죽어 간 사람들의 참혹한 모습이 그려져 있다. 그렇게 혁명이 끝나고 거리에는 적막감만이 돌았다. 메소니에는 중간 계층의 입장에서 혁명에 반대하는 국가 방위대 지구대장으로 복무하면서 1848년 혁명을 지켜보았다. 그 과정에서 혁명에 참여한 사람들을 보게 되었으며 자연히 동정하게 되었다. 그림 속 사람들은 죽음을 맞이했지만 그들이 수호하려던 대의는 자유, 평등, 박애였음을 메소니에는 분명한 어조로 말한다.

에르네스트 메소니에, 「모르텔리 거리의 바리케이드, 1848년 6월」(1851)

앞에 배를 드러내고 쓰러진 남자의 옷 색깔은 파랑, 하양, 빨강
의 프랑스 삼색기를 연상시킨다. 왼쪽 위에도 푸른 셔츠를 입고 쓰
러진 사람, 흰 셔츠의 가슴 부분에 붉은 피를 흘리고 있는 사람도
연결해서 보면 파랑, 하양, 빨강의 삼색이다. 1848년 2월 28일 프랑
스 임시정부는 삼색기를 공화국 국기로 선포했었다. 삼색기가 상징
하는 민주주의 이념은 지금 국가의 폭력 앞에 죽음으로 쓰러져 눕
고 말았다.

1848년의 혁명은 역사상 최초로 농민과 노동자를 그 시대의
인간상으로 부각했다. 발자크, 졸라 등의 소설과 도미에, 밀레 등의
그림에서 가난한 노동자와 농민 들은 주인공으로 등장했다. 특히 이
때 새롭게 투표권을 얻은 농민들이 큰 변수로 떠올랐다. 소규모 토
지 소유주인 그들은 국가의 기간 사업을 국유화하자고 주장하는 급
진파들의 요구에 겁을 집어먹고 매우 보수화되었다. 이들의 표는 전
혀 예상치 못했던 인물에게 몰렸다. 그들은 나폴레옹 황제의 추억을
되살리며 루이 나폴레옹을 대통령(재위 1848-1852)으로 선출했다.
나폴레옹의 조카로 알려진 그는 삼촌 나폴레옹처럼 대통령으로 시
작해서 쿠데타로 황제로 등극한 나폴레옹 3세다. 1848년 혁명으로
만든 제2공화국은 덧없이 끝나고 제2제정기가 시작되었다. 행운은
나폴레옹 3세에게 미소 지었다. 정치적으로 보수적인 성격이 짙었기
에 자유와 언론 분야는 탄압받았지만, 경제적으로는 원활하게 산업
화가 진행되었다.

삼촌 나폴레옹처럼 정통성 없는 황제였기 때문에 그는 계속
업적을 내야 했고 가장 쉽게 표가 나는 외교적 분야에서 두각을 나
타내고자 했다. 삼촌 나폴레옹이 외교적으로 실패한 가장 큰 원인

이 대륙봉쇄령 등의 영국과의 불화라고 생각했던 그는 영국과의 화친에 매진했다. 영국과 우호적인 관계 속에 크림전쟁에 참전하여 러시아를 항복시킨 것은 커다란 외교적 성과였다. 그는 이 성공을 계속 이어 가고 싶었다. 그러나 행운은 더 이상 그의 편이 아니었다. 이탈리아 통일 문제에 개입하거나 멕시코에 괴뢰정권을 설립하는 등여러 나라의 내정에 과도하게 개입하고 정치적 술수를 썼다. 이때나폴레옹 3세가 보인 행태를 비난하고자 생겨난 용어가 '제국주의'다. 그러나 연이은 외교 실패로 국내 지지 기반은 좁아져만 갔다.

프랑스의 심장 베르사유에서 독일 통일이 선포되다

나폴레옹 3세의 결정적인 패착은 프러시아와 벌인 보불전쟁이었다. 독일계 세력의 확산을 방지하기 위해서 나폴레옹 3세는 프러시아를 상대로 전쟁을 선포했다. 비스마르크가 재상으로 있던 프러시아는 예전의 프러시아가 아니었다. 전쟁을 개시한 지 두 달도 안 되어황제 자신이 포로가 되었다. 나폴레옹 3세의 무모한 보불전쟁은 두가지 세계사적 사건으로 귀결되었다. 독일제국의 탄생과 파리코뮌이 그것들이다.

프러시아의 황제 빌헬름 1세는 후에 미래의 프리드리히 3세가되는 아들과 그의 동생을 대동하고 1871년 1월 18일 베르사유궁전내 거울의 방에서 독일제국의 탄생을 선포했다. 안톤 폰 베르너의

Anton von Werner, 1843–1915

「독일제국의 선포」는 이 순간을 웅장하게 묘사하고 있다. 1806년나폴레옹이 신성로마제국을 강제 해체한 사건은 독일인에게 커다란

수모를 안겼다. 통일에 대한 열망은 늘 있어 왔으나, 어떤 형태로 통일을 이룰 것인가에는 이견이 있었다. 북독일의 프로이센을 중심으로 순수한 독일 민족국가를 주창하는 '소독일주의'와 오스트리아를 주체로 하여 신성로마제국의 전 영토를 통합하자고 주장하는 '대독일주의'가 팽팽하게 맞서는 실정이었다.

실질적으로 같은 독일어권 국가이지만 오스트리아는 구(舊) 신성로마제국의 국가들 내에서 자신들의 지배력을 유지하기 위해서 프러시아를 견제하는 등 오히려 독일의 통일을 지속적으로 방해하고 있었다. 그러나 결국 25개주 대표들에 의한 구두 투표로 프러시아의 빌헬름 1세가 독일제국의 황제로 선포되었다. 현실적인 소독일주의가 선택된 셈이다. 이제 통일 독일제국이 선포됨으로써 러시아 다음으로 인구가 많은 거대한 제국이 유럽에 탄생했다. 나아가 독일제국의 탄생 선포를 프랑스의 자존심인 베르사유 거울의 방에서 행함으로써 독일은 1806년 나폴레옹에게 겪은 수모를 프랑스에게 되갚았다. 삼촌 때 벌어진 일이 조카 때 보상된 셈이다.

베르너의 이 그림은 1885년 비스마르크(1815-1898)의 일흔 번째 생일 기념으로 그려진 세 번째 버전이다. 화면 중심에 흰 옷을 입고 있는 사람이 바로 철혈재상 비스마르크다. 그 옆은 보불전쟁을 성공적으로 완수한 참모총장 몰트케다. 정치적인 통일을 기반으로

Karl Graf von Moltke, 1800-1891

독일은 경제적 발전에 박차를 가하여 대국으로 성장한다. 이탈리아의 통일(1861)과 연이은 독일의 통일(1871)은 지금까지 유럽 세력의 균형을 깨고 새로운 판을 짜는 사건이 되었다.

보불전쟁 시작 불과 사십오 일 만에 나폴레옹 3세의 제2제국은 붕괴했다. 9월 4일 혁명이 일어나 다시 공화국이 선포되었다. 임

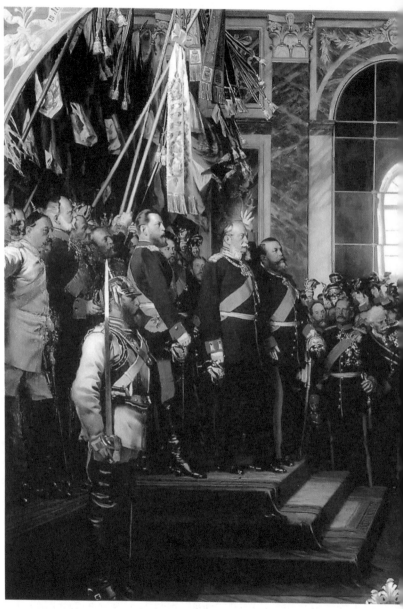

안톤 폰 베르너, 「독일제국의 선포」(1885)

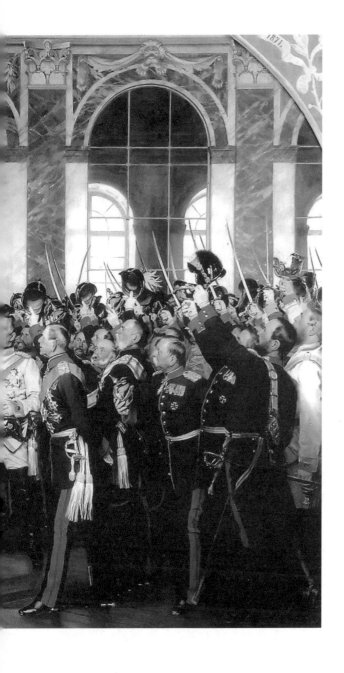

시정부와 함께 파리 시민은 독일에 저항하기 위해서 국민 방위대 조직을 확대했다. 아직 파리는 뚫리지 않았다. 그러나 임시정부는 적극적인 공세를 펼치지 않았고, 거액의 배상금을 지불하면서 독일에 항복한다는 소문이 나돌았다. 임시정부가 보인 독일에 대한 비굴한 태도에 분노한 시민들이 봉기했다. 포위된 파리에는 먹을 것이 없었다. 이 기간에 4800여 명의 어린아이들이 영양부족으로 사망했다. 파리 시민들은 단결해서 독일군에 저항했으나 역부족이었고, 12월 27일부터 독일군에 의해 파리의 주요 요새들이 하나씩 함락되기 시작했다. 온건파들 사이에 '블랑키보다는 비스마르크'라는 생각이 퍼져 나갔고 결국 이들은 항복을 선택했다.

파리코뮌, 파리 시민의 용감한 저항

파리 시민들은 참을 수 없는 굴욕감을 느껴야만 했다. 넉 주도 못 버틸 것 같던 파리가 넉 달이나 버텼다. 정치적 의견은 조금씩 달랐지만, 독일을 상대로 한 전쟁에서는 하나가 되어 영웅적으로 싸웠다. 그러나 임시정부의 행동은 비굴하기만 했다. 극비리에 휴전협정을 진행하기 이전에 반대파들을 모두 체포 및 구금해 놓았고 졸속으로 선거를 실시한 뒤 왕정파가 대거 당선되면서 그들이 독일과 맺은 강화조약 탓에 결국 알자스와 로렌 지방 대부분을 독일에게 할양하고, 50억 프랑에 달하는 배상금을 지불하게 되었다. 그리고 독일군이 승리의 상징으로 만 이틀 동안 파리에 진주하는 것을 허용하게 되었다. 더구나 이때 구성된 보르도 의회는 치안을 유지하는

국민 방위대의 힘을 약화할 목적으로 일당 지급을 중지했다. 거기다가 파리 시민들에게는 전쟁 중 지불이 유예되었던 모든 채무를 마흔여덟 시간 안에 물어야 한다는 황당한 채무 만기법을 발표했다. 국민의 자존심과 생활에 커다란 타격이 되는 법안으로 국민들을 사지로 내몬 것이다. 그리고 마침내 1월 18일 베르사유궁전에서 열린 독일제국 선포식은 파리 시민의 인내력의 한계를 넘어선 것이었다.

2월 26일 성난 시위 군중들이 생트펠라지 감옥으로 몰려가서 정치범들을 석방했다. 그들은 무장하고 있었고 3월 1일 예정된 독일군의 입성에 대비해서 대포 170문을 몽마르트르 언덕 위에 옮겨놓았다. 이에 독일군에게는 꼼짝 못하던 임시정부는 파리 시민을 반란군으로 매도하면서 지방 출신 병사들을 동원해 기습 진압에 나섰다. 이에 대한 대응으로 3월 18일 정식으로 파리코뮌이 선포되었다. 《르 크리 뒤 푀플》에 실린 논설 「축제」는 이렇게 기록했다.
La fete

> 오늘이야말로 사상과 혁명이 결혼하는 축전이다. 내일은 시민병 제군, 어젯밤 환호로 맞아들여 결혼한 코뮌이 아기를 낳도록 항상 자랑스럽게 자유를 지키면서 공장과 가게의 일터로 돌아가야 한다. 승리의 시가 끝나고 노동의 산문이 시작된다.

해방감이 파리코뮌을 뒤덮었다. 파리 시민들의 자율적인 정부는 채무 만기법 폐지, 저당물 경매 중지, 징병제 폐지, 도박 금지 등 파리 민중의 원하는 정책을 실현해 나갔다. 독일과의 전쟁을 마무리 지은 정부군은 이제 그 방향을 파리코뮌으로 향했다. 혁명의 확산을 두려워한 외국의 개입으로 결국 파리코뮌은 무너졌다. 5월

28일 프랑스 정부군과 독일제국, 오스트리아·헝가리제국, 벨기에, 영국의 연합군에 의해 일주일간의 치열한 시가전 마지막 바리케이드가 와해되었다. 후에 파리의 대표적인 예술촌이 된 몽마르트르 언덕은 일주일 동안 피에 물들어 있었다. 즉결 처형이 행해진 사람들만 해도 대략 2만 5000명으로 추산한다. 1871년 5월 28일 파리 코뮌은 칠십이 일 만에 붕괴했다.

주인공이 된 노동자와 농민

농촌의 아름다움은 도시인의 발명품

"요즘은 사람이야말로 모든 것의 뿌리라는 생각이 든다." 1888년 4월 빈센트 반 고흐(1853-1890)가 동생 테오에게 보낸 편지의 한 대목이다. 그해 2월 고흐는 파리를 떠나 조금 더 남쪽인 아를에 도착했다. 따뜻한 아를의 봄은 파리에서 피폐해진 고흐의 몸과 마음을 위로해 주었다. 이 년 후 삶을 마감하기까지 고흐는 건강을 해칠 정도로 먹고 자는 시간 빼고는 하루 종일 그림만 그렸다. 고흐는 자기 노동에 의지해서 사는 가난하고 평범한 농민들의 삶에서 정직과 순수를 읽어 내면서 그들을 주제로 많은 그림을 그렸다. 이 무렵 고흐의 마음속에 되살아난 것은 '아버지'와 같은 존재인 밀레에 대한 사랑이었다. 고흐는 밀레가 농부를 사랑했으며, 농부처럼 살았다고 생각했다. 밀레는 파리 근교 바르비종에서 「만종」, 「이삭 줍기」 같은 전 세계인의 사랑을 받는 작품을 그렸다.

　　초상화로 생계를 이어 가던 밀레는 1848년 살롱전에서 「키질하는 사람」이라는 작품으로 수상하면서 유명해졌다. 노동을 하고 있는 농민을 그린 밀레의 작품은 1848년 혁명의 결과물이었다. 1848년 혁명은 자본가와 노동자라는 두 계급을 기본으로 하는 자

본주의사회의 정치적 구도를 전면화했다. 결국 1848년 새로운 공화제 헌법이 제정되어 보통선거가 보장됨으로써 농민들도 처음으로 선거권을 얻게 되었다. 영국보다 산업혁명이 늦었던 프랑스는 인구 삼분의 이가 농민이었으며 그들이 가난한 하층민층을 이루고 있었다. 새로운 정치적·사회적인 존재로 등장한 '농민'은 나폴레옹 3세를 지지했지만, 나폴레옹 3세는 농민들 편이 아니었다. 그는 당시 정치적 안정을 바탕으로 프랑스보다 빠르게 산업화에 진입한 영국을 모델로 국가 발전 계획을 세웠다. 그는 내부적으로 산업화와 도시화에 박차를 가했고, 외부적으로는 제국주의적 팽창을 주도했다.

1848년 혁명이 수많은 인명 피해를 낳고 종결된 후에 파리는 오스만 남작의 주도로 대대적인 도시 정비를 감행한다. 1859년부터 파리 시내 안의 바리케이드를 허무는 공사가 시작되었다. 시위자들이 숨어들면 추적이 불가능했던 복잡한 미로 같은 구시가지는 개선문을 중심으로 방사선으로 뻗어 나가는 대로로 재편성되어 지금 파리의 형태를 완성해 나갔다. 도시화와 산업화는 농촌 사회를 해체하고 인구 이동을 촉진했다. 농촌에서 올라온 많은 유휴 노동력들은 도시의 하층민 계층을 형성했다. 농민들을 주제로 그림이 그려지기 시작한 것도 이 무렵이었다.

농촌의 아름다움은 도시인의 발명품이었다. 산업화 시대 이전에 세계의 대부분은 농촌이었다. 그리고 이 일상적인 모습은 회화의 대상이 아니었다. 농민들은 17세기 네덜란드의 풍속화에서 일부 등장하기는 했지만, 그 모습들은 대략 농민의 '어리석음'을 보여 주는 게 주목적이었다. 농촌과 농민들이 회화 주제로 그려지기 시작했다는 것은 거기에서 화가들이 새로운 가치를 발견했음을 의미한다.

산업화와 도시화는 필연적으로 전통적인 가치의 파괴, 황금만능주의와 인간 멸시 풍조를 낳았다. 이에 대해서 번잡한 도시를 떠나 순수한 자연과 그 속에서 사는 소박한 농민들의 가치를 발견한 일군의 화가들이 등장했다. 파리 근교 바르비종 근처에 모여들어 작업을 했던 밀레, 테오도르 루소, 프랑수아 도비니, 카미유 코로, 쥘 뒤프레 같은 화가들이 그들이다. 도시와 대비되는 농촌 풍경과 그 속에서 사는 인물들을 사실적으로 그린 이들은 후에 인상주의 화파의 전조가 된다. 이 시대의 중요한 시대정신은 사실주의였다. 화가들은 신화나 지나간 영웅담이 아니라 눈앞에서 펼쳐진 환경과 그 속에서 사는 사람들의 모습을 그리고자 했다.

영웅 없는 영웅주의

밀레는 농민적인 가치를 보존하고, 아름다운 전원 풍경 속에서 일하는 농민들을 그리려고 했다. 농사일에 집중한 농민들은 밀레의 그림에서 진지함과 진중함, 성실함 등 존엄한 가치를 구현하는 인물들이다. 밀레는 평생을 다해 농민들의 경건함과 인간적인 진실을 그리려고 했다. 그러나 밀레의 소망은 실현될 사회적 근거가 부족했다. 밀레의 대표작인 「이삭 줍기」에도 이러한 현실과 꿈의 괴리를 볼 수 있다. 미술평론가 존 버거를 비롯한 여러 사람들이 지적한 것처럼 이 그림은 내용과 형식의 괴리 탓에 삐걱거린다. 농민 여성들의 모습은 부자연스럽고 인위적이다.

밀레의 「이삭 줍기」는 형식 면에서 신고전주의에 크게 빚지고

프랑수아 밀레, 「이삭 줍기」(1857)

있다. 세 여성이 이루는 안정적인 삼각구도는 땅에 떨어진 이삭을 줍는 일상적인 행위에 고전적인 영원성을 부여하여, 이 행위에 고귀하고 인간적인 가치가 있다고 느끼게 한다. 여인들이 쓰고 있는 파랑, 빨강, 노랑의 두건 색은 혼합색보다 순색을 선호했던 신고전주의 전통의 때늦은 울림이었다. 신고전주의자들은 신화 주인공이나 역사적 위인의 영웅적인 장면을 영원의 순간으로 고양했다. 밀레는 이 영웅화 원칙을 고스란히 농민들에게 적용하고자 하였다. 그러나 유감스럽게도 농민 여인들의 행위는 영웅스럽지도 않고 영원으로 고양될 수도 없는 것이다. 여기서 이 그림의 독특한 미학이 발생한다. 밀레가 그린 이 여성들은 농민들 중에서도 최극빈층 소작농이다. 산더미처럼 쌓여 있는 추수한 곡식들은 그들의 것이 아니다. 땅에 떨어진 낟알을 주워 가는 것은 허락되었지만, 그마저도 어떤 사람이 특별히 많이 가져갈 수 없어서 조사를 받은 후에야 집에 가져갈 수 있었다. 그림 속 저편에는 말을 탄 감시자가 보인다. 그들의 손에 들려 있는 더미는 얼마나 적은지! 오랫동안 허리 한 번 펴지 못하는 고된 노동의 대가치고는 너무 빈약하지 않은가?

　이 그림은 우리가 편하게 볼 수 있는 그림이 아니었음에도, 이발소 그림이라는 소리를 들을 정도로 대중적으로 인기를 끌었다. 그것은 밀레의 시선에 힘입은 것이었으리라. 존 버거가 온당하게 지적했던 것처럼 밀레는 농민들에 대한 절실한 희망을 품었음에도, 그들이 산업사회의 노동자계급으로 몰락할 운명임을 알고 있었다. 사라져 갈 것을 알기에 그들의 모습을 영원히 남기고자 하는 절실함은 더욱 강력해진다. 밀레가 애써 찾아서 그린 것은 철저한 비근대적 노동이었다. 전통적인 가치를 옹호하는 밀레의 자세는 나날이 근대화

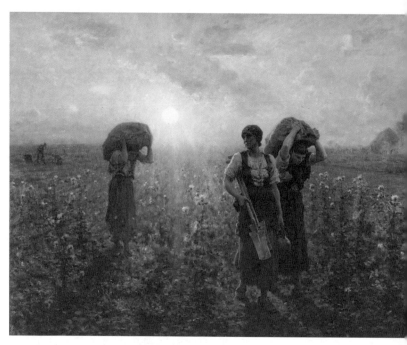

쥘 브르통, 「하루 일과를 끝내고」(1886-1887)

되어 가던 화려한 파리에서보다는 청교도적인 분위기가 강했던 미국에서 사랑받았다. 밀레의 많은 그림들이 미국으로 팔려 나갔다. 「이삭 줍기」가 1889년 58만 프랑이라는 거액으로 미국에 팔리면서 미국 순회 전시회가 열렸다. 그러다가 1890년 애국심이 강한 프랑스인 이폴리트알프레드 쇼사르가 80만 프랑에 사서 1909년 루브르에 Hippolyte-Alfred Chauahard
기증함으로써 이 명화는 다시 프랑스로 돌아왔다.

농부는 농부답고, 밭 가는 사람은 밭 가는 사람다워야 한다

당시에 밀레의 그림은 프랑스에서는 그다지 인기가 없었다. 같은 농민 그림이라 해도 쥘 브르통의 것이 인기 있었다. 브르통의 「하루 Jule Breton 1827-1906
일과를 끝내고」는 감자 수확을 마치고 집으로 돌아가는 농민 여성을 주제로 한 작품이다. 밀레의 「만종」에서 하루 일을 마치고 저녁 종소리에 맞춰 기도하는 농민 부부의 발치에 있던 것도 감자 바구니였다. 후에 고흐는 '감자 먹는 사람들'이라는 제목으로 농가의 저녁 식사 장면을 그렸다. 이 무렵 이렇게 그림 속에 감자가 반복해서 등장했던 이유가 있다. 이웃 나라 아일랜드에서 1846-1851년 사이에 감자마른잎병이 퍼져 나가면서 감자 농사에 흉년이 들었다. 이로 인해 100만 명 이상 되는 사람들이 굶주림과 질병으로 목숨을 잃은 소위 '감자 기근'이 벌어졌다. 많은 사람들이 미국으로 이민을 떠 Potato Famine
난 것도 이 무렵이었다. 여인들이 들고 가는 감자는 19세기 가난한 빈민층을 먹여 살린 귀중한 식량이었다.

　여인들이 제 몸만큼 무거운 감자 부대를 들고 가지만, 힘겨운

노역의 장면이 아니라 풍족한 먹거리를 확보한 기꺼운 순간처럼 보인다. 저 감자는 누구의 것인가? 밀레의 그림에서 등장하던 무시무시한 감시관은 보이지 않는다. 해 질 녘에도 여전히 작업장에 남아서 일을 하는 사람들이 멀리서 보이지만, 하루 일을 마친 여인은 장엄한 저녁 빛을 받으며 영웅적인 자태를 뽐낸다. 밀레의 그림 속에서 인물들의 얼굴을 전혀 볼 수 없었던 것과는 달리 브르통의 작품 속 여인들은 차마 감자를 주식으로 하는 농민들의 건강 상태라고는 보기 어려울 만큼 건장하게 그려져 있다. 아카데미즘 기법으로 그려진 브르통의 그림 속 농민 여인은 건장하고 고전적인 아름다움을 지닌 여자 영웅이다. 만발한 엉겅퀴 꽃밭 사이를 걸어오는 그녀들의 야생화처럼 당당하고 아름다운 모습은 도시 사람들의 마음에 와닿았다. 도시 노동자들에게서는 절대 볼 수 없는, 우아하고 숭고한 노동이 묘사되어 있다.

그러나 생각해 보면 매우 이상한 그림이다. 브르통은 농촌 여성을 주인공으로 한 그림을 여러 점 그렸다. 프랑스 남자들은 어디서 무엇을 하기에 이토록 아름다운 여자들만이 나와서 밭일을 하고 있다는 말인가? 답은 간단하다. 도시가 남성이라면 농촌은 여성이라는 도식이 숨어 있기 때문이다. 프랑스 시민사회의 근간이 되는 계몽주의 철학은 남성과 여성의 관계에 대한 이분법적인 사고에 머물러 있었다. 도시와 농촌, 문명과 자연, 이성과 감성의 대립이라는 이분법적 이해가 그대로 남성과 여성에게 적용된 것이다. 도시, 문명, 이성은 남성적인 것으로, 농촌, 자연, 감성은 여성적인 것으로 이해되었다. 농기구를 든 남자 농민이 도무지 아름다울 수가 없다는 이유도 있었다. 밀레의 「쟁기를 든 남자」에서처럼 농기구를 든 남자

들은 무기를 든 폭도로 보였을 것이다. 그러나 산업화로 오염되지 않은 순수하고 여성적인 농촌 노동은 도시인들이 생각해 낸 허구일 뿐이다. 당대의 인기 작가 쥘 브르통의 이런 그림들은 도시 구매자들의 입맛을 크게 만족시켰다.

그러나 고흐도 우리처럼 이런 그림들은 진실되지 않다고 생각했다. 마치 아름다운 영화배우가 잠시 농부의 옷을 입고 화보 촬영을 한 것처럼 느꼈던 것 같다. 동생 테오에게 보내는 여러 편지에서 고흐는 "농부는 농부답고, 밭 가는 사람은 밭 가는 사람다워야 한다."라고 여러 번 강조해서 말했다. 그는 대부분의 농민화가 작업실에서 그려졌다는 것에 충격을 받았다. 농부다운 농부를 그리기 위한 방법은 하나밖에 없었다. 진짜 평범한 시골 농부들을 만나서 그들을 관찰하고 그리는 것이었다.

영원에 근접하는 남자와 여자

가난하고 소박한 사람들에 대한 고흐의 애정은 아를에 오기 전에도 유난했다. 그는 1885년 「감자 먹는 사람들」을 그린다. 고흐는 이 그림이 후에는 '진정한 농촌화'로 인정받을 거라고 확신했다. 하루의 노동을 마치고 온 가족이 둘러앉아 소박한 저녁을 먹는 이 장면이 얼마나 소중한지 도시인들은 뼈저리게 잘 안다. 도시화의 무서운 결과 하나는 가족의 해체였다. 졸라가 『제르미날』에서 처절하게 묘사한 것처럼, 노동자 가족들의 곤궁한 나날에서는 이렇게 가족들이 모여서 도란도란 식사를 한다는 것도 꿈같은 일이었다. 초창기의 어

빈센트 반 고흐, 「감자 먹는 사람들」(1885)

눌한 그림이었고, 톤이 어두웠기 때문에 반드시 황금색이나 곡물색 벽지 위에 걸라고 고흐 스스로가 당부할 지경이었지만, 고흐가 그림에 담고자 하는 내용만은 숭고했다. 고흐는 이 그림의 핵심이 감자를 권하는 남자의 손이라고 했다. 그는 '손으로 하는' 노동과 정직하게 노력해서 얻은 식사를 강조하고 싶었다. 이런 유의 그림이 인기가 없으리라는 것을 고흐는 잘 알고 있었다. 그러나 길게 봤을 때는 농부를 전통적인 방식으로 달콤하게 그리는 것보다 그들 특유의 거친 속성을 살려내는 것이 더 좋은 결과를 낳을 것이라고 그는 판단했다. 고흐는 농부들의 삶에서 가치 있는 모습들을 찾아 나갔다. 그때 고흐에게 힘이 되었던 것이 밀레였다. '위대한 농부의 화가' 밀레의 그림을 다시 그리면서 고흐는 새로운 해석을 내놓았다.

　　1888년 고흐는 밀레의 「씨 뿌리는 사람」을 자기식으로 변형해서 여러 점을 그린다. 생각을 어느 정도 정하고 나서 그림을 시작한다기보다 그림을 그리면서 생각을 하는 스타일이었던 고흐는 여러 작품을 반복해 그리면서 자기가 원하는 것이 무엇인지 깊게 생각했다. 아카데미풍 그림과 반대되는 자기 그림의 핵심은 노동이라는 것을 알게 되었다. 그는 관습적인 동작을 많이 그렸던 옛 거장들과 네덜란드 거장들조차 피하고 싶어하던 바로 그 움직임, 바로 '진실한 노동'을 그리고 싶어 했다. 평소 존경하던 밀레의 작품에서 영감을 받은 작품 「해 질 녘 씨 뿌리는 사람」 한복판에는 눈부신 노란 태양이 작열한다. 그것도 농부 머리 위에 바로 떠 있는 노란 태양은 마치 중세 성인의 후광처럼 강렬하게 보인다.

　　음악에서 발견할 수 있는, 마음을 달래 주는 어떤 것을 그리고 싶

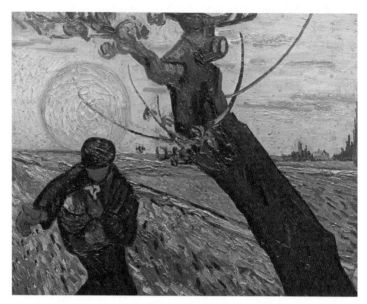

빈센트 반 고흐, 「해 질 녘 씨 뿌리는 사람」(1888)

장 프랑수아 밀레, 「씨 뿌리는 사람」(1850)

다. 그리고 영원에 근접하는 남자와 여자를 그리고 싶다. 옛날 화
가들은 영원의 상징으로 인물 뒤에 후광을 그리곤 했는데, 이제
우리는 광휘를 발하는 선명한 색채를 통해 영원을 표현해야 한다.

고흐의 말이다. 혁명의 씨를 뿌리는 것으로 오해되었던 밀레
의 「씨 뿌리는 사람」은 고흐에 와서 삶의 영원성이라는 꿈을 뿌리는
사람이 되었다. 고흐가 그린 노동은 당시에 도시와 산업화 과정에서
행해지던 비참한 노동과는 완전히 대조된다. 고흐는 농민 그림을 통
해서 산업사회에 대응하는 대안적 가치를 제시하고자 했다.

현대사회의 외눈박이 괴물

이렇게 화가들이 인간적인 가치를 찾아서 농촌으로 갈 수밖에 없었
던 이유는 도시 하층민들의 삶이 너무도 비참했기 때문이다. 도시
노동자들의 비참함은 차마 눈물 없이는 말할 수 없었던 것이 당시
실정이었다. 마르크스의 『자본론』은 경제학 서적인 동시에 1840년
대 영국 공장 지역의 열악한 노동환경에 대한 눈물 젖은 보고서이
기도 하다. 더군다나 영국보다 산업화가 늦었던 프랑스에서는 근대
화된 노동에 종사하는 노동자의 모습은 좀처럼 그림에 등장하지 않
았다. 화가들의 눈에 처음 묘사된 제4계급(프롤레타리아계급)은 다소
간 직업이 모호한 도시 하층민의 모습이었다. 처음에 그들은 오노레
도미에의 「3등 열차」에 고단한 몸을 싣고 가고 있거나 혹은 드가의
「카페에서」처럼 술에 취한 채 카페에 앉아 있는 무기력한 모습으로

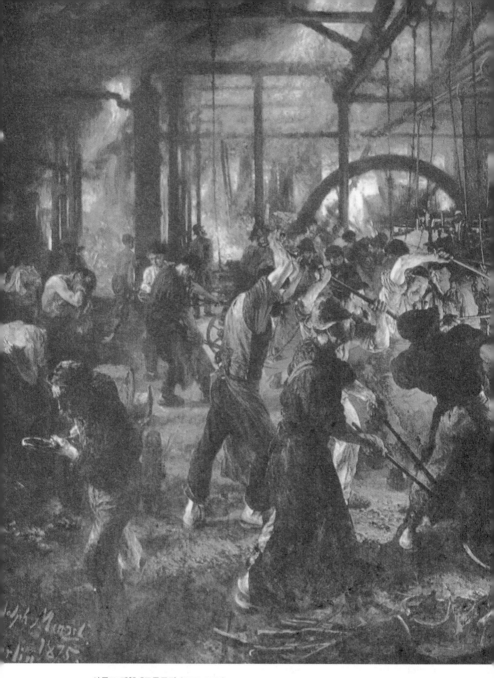

아돌프 멘첼, 「주물공장」(1872-1875)

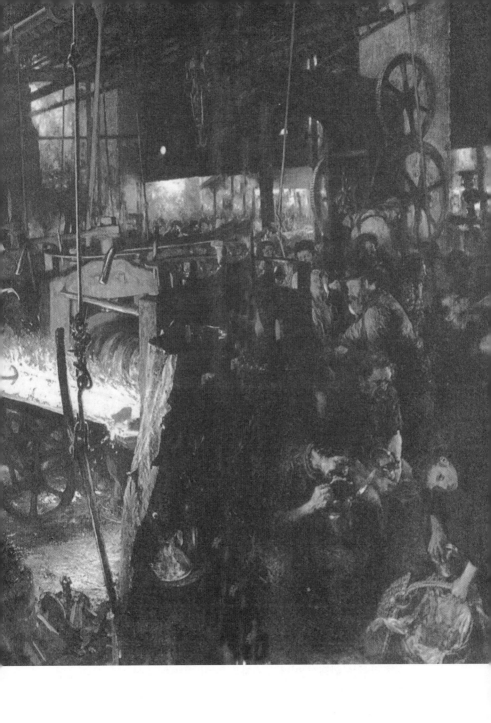

등장한다. 고흐가 깨달았듯이 '노동'의 한복판에 있는 인물들은 좀처럼 그려지지 않았다. 드물게 쿠르베가 그린 「돌 깨는 인부들」이 노동하고 있는 장면을 그렸지만, 돌 깨기 역시 매우 전근대적인 노동이다. 이미 19세기 중엽 공장 노동자들의 노동이 피할 수 없는 현상인데도 그려지지 않은 이유는 고흐가 말하는 의미에서의 '노동', 즉 인간적인 정수를 보여 줄 만한 위대한 노동을 아직 발견할 수 없었기 때문이다. 노동 현장을 그리려는 화가가 공장에 가서 볼 수 있는 것은 아비규환의 비참한 지옥이었을 뿐이다.

독일 작가 아돌프 멘첼은 1872년부터 삼 년 동안 오베르슐레지엔 지방에 있는 호주프에 있는 프로이센 국영 철로 공장을 방문
Adolph Menzel, 1815-1905
한다. 이곳은 루르 지역과 함께 독일 중공업의 근간이 되는 곳이었다. 당대의 삶에 관심이 많았던 그는 중공업이 바로 이 산업화의 핵심이라는 사실을 잘 이해하고 있었다. 3000명 근로자들이 일하고 있던 공장의 모습을 삼 년 동안 연구한 그는 2미터 95센티미터의 거대한 그림 「주물공장」을 완성했다. 바야흐로 1871년 통일 이후 독일의 산업화가 급속히 진행되던 때다. 이때부터 1차 세계대전이 일어나는 1914년까지 독일은 생산량이 500퍼센트 증가하여 대국으로 성장한다.

그림 중앙의 둥근 바퀴처럼 보이는 것은 플라이휠이라는 기계로 증기기관의 핵심 부분이다. 대량생산과 대규모 노동력을 요하는 노동의 중심에는 바로 기계가 놓여 있었다. 어두운 카오스적 실내에서 가장 환한 곳은 빛이 뿜어져 나오는 압연기다. 뜨거운 금속 제련 작업을 위해서 여러 노동자들은 이 기계를 중심으로 서로 협업하며 고도의 집중력으로 작업한다. 그들은 조직된 노동과정에서의

규율, 재능, 숙련성 등을 집약적으로 보여 준다. 멘첼은 이 산업화된 새로운 노동을 이중적인 측면에서 바라보았다. 그는 이 작품의 부제를 '현대의 키클롭스들'이라고 붙였다. 키클롭스는 그리스·로마신화
Moderne Cyklopen
에 등장하는 외눈박이 거인으로 대장간의 신 헤파이스토스의 대장장이다. 또한 오디세우스의 항해를 방해하는 고약한 존재이기도 하다. 전설에 따르면 그들은 거대한 기계를 만들었다. 후에 소설가 에밀 졸라도 소설 『인간 짐승』에서 기계를 키클롭스에 비유했다. 시대의 대세임은 분명하지만 기계는 긍정적인 의미를 지니지 못했다. 기계가 놓인 장소는 '지옥'으로, 기계 자체는 '괴물'로 인식되었다.

멘첼의 그림에서도 기계에 종속된 노동자들의 비참한 삶이 그대로 묘사되어 있다. 오른편 하단에는 어린 소녀가 가져온 도시락을 먹고 있는 노동자들이 그려져 있다. 이 식사 장면을 보면 고흐의 그림처럼 온 가족이 모여서 도란도란 감자 먹는 일이 대단한 축복이라고 느껴질 지경이다. 기계는 잠도 자지 않고, 쉬지도 않고 말 그대로 '기계적으로' 일했다. 인간이 기계의 리듬에 맞추는 수밖에 없었다. 산업화 초기 노동자들은 평균 열다섯에서 열여섯 시간의 비인간적인 노동을 해야만 겨우 입에 풀칠을 했다. 1847년이 되어서야 열 시간 노동법이 통과되었지만, 사업장에서 제대로 지켜지지 않았다. 지금 같은 여덟 시간 노동 개념이 정립된 것은 그로부터 사십 년 가까이 지난 1886년이다. 미국 시카고의 노동자들이 여덟 시간 노동 보장을 요구하는 가운데 경찰들과 충돌이 빚어졌다. 이 일이 벌어진 5월 1일 노동 투쟁을 기리기 위해서 이날은 노동절이라는 국제적인 기념일로 지정되었다.

주세페 펠리차 다 볼페도, 「제4계급」(1901)

노동자들의 수는 늘어났지만, 그들의 권익은 신장되지 않았다. 1848년 혁명 이후 노동자와 농민은 서서히 정치 세력화되기 시작했다. 영국에서는 1848년 선거권을 요구하는 차티스트운동이 벌어졌으나 진압되었다. 인간적인 삶을 요구하는 크고 작은 노동운동이 지속적으로 이루어지다가 마침내 1875년 독일에서 사회민주당이 창설되었다. 비스마르크가 1878년 불법으로 선포한 이 당은, 1890년 선거에서 대승을 거두었으며 제2인터내셔널에서 가장 개혁적인 당으로 부각되었다. 1882년에는 프랑스에서, 1892년에는 이탈리아에서 노동당이 창설되었다. 이를 기반으로 해서 1889년 9월 14일 각국의 사회주의 정당들이 파리에서 모여 제2인터내셔널을 결성했다. 이들은 혁명적인 방법보다 각국에서의 여덟 시간 노동제 보장, 참정권 확보 같은 구체적이고 점진적인 방법을 선호했다. 훗날 혁명론자들에게 비판받기는 했지만, 이 조직들을 통해 노동자의 목소리가 비로소 밖으로 나온 것은 사실이었다. 이제 제4계급, 즉 프롤레타리아 계급은 주세페 볼페도가 그린 것처럼 빛의 세계로, 역사의 무대 위로 걸어 나오고 있었다.

　이탈리아 작가 볼페도는 파단 평원에서 일어난 공장 노동자들의 파업에서 영감을 받아 1901년 「제4계급」이라는 대형 작품을 완성했다. 밀레와 고흐가 그린 농민들은 집단이 아니다. 그러나 제4계급이라고 불리는 임금 노동자들은 처음부터 대형 공장에 소속된 집단일 수밖에 없다. 볼페도는 카라바조식의 명암 대조법을 효과적으로 사용해서 이들의 행군에 역사적 의미를 부여하고 있다. 대열에는

어린아이들이 동참하고 있는데, 이는 노동자들의 행군이 단순한 시위나 폭동이 아니라 새로운 시대의 개진임을 명백하게 보여 준다. 어린아이를 안고 있는 앞 열의 젊은 여인은 오래된 성모자상을 연상시킨다. 이제 성모는 하강하여 노동자들의 곁에 임하였고 이 그림은 19세기 말, 20세기 초 사회 투쟁의 상징이던 노동조합과 노동운동의 '아이콘'이 되었다.

인상주의가 그린 장밋빛 인생

이중 혁명의 시대: 철마는 달린다

질주 본능! 철마는 빗속을 달린다. 요란한 굉음은 천지를 진동하고 내뿜는 연기는 비와 뒤섞여 전대미문의 근대적 장관을 연출한다. 육중한 철교에 비하면 그림 왼쪽 구석에 있는 구식 돌다리는 오히려 초라하게 느껴질 지경이다. 1844년 윌리엄 터너가 그린 그림의 제목은 '비, 증기 그리고 속도'다. 이전 시대에는 미술 관심의 대상이 아니었던 단어들의 나열이다. 기상 악조건에도 불굴의 철마(鐵馬! 기차를 말에 비유한 중세풍의 낭만 정신을 느껴 보시라!)는 영웅적인 질주를 하고 있다. 「비, 증기 그리고 속도」에서 터너가 그리고 싶었던 것은 기차의 구체적인 모습이라기보다는 기차의 '속도'와 '증기'라는 근대적인 현상이었다. 근대화, 문명화의 상징이 '비'라는 자연적 악조건을 뚫고 달린다. 이것은 새로운 혁명, 산업혁명의 결과물이다. 터너는 산업혁명이 가장 먼저 일어났던 나라, 영국 출신의 화가다.

우리는 산들을 없애고 바다를 평탄한 대로로 만들고 있다. 그 어느 것도 우리를 막을 수 없다. 우리는 거친 자연과 투쟁한다. 그리고 우리의 저항 불가능한 기계장치로 항상 승리를 거두며, 전리

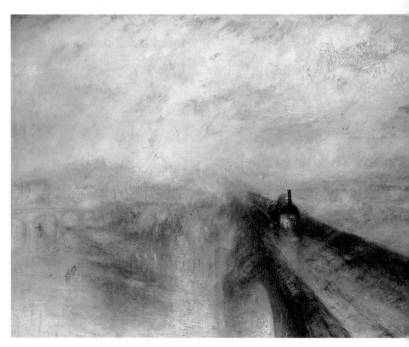

윌리엄 터너, 「비, 증기 그리고 속도」(1844)

품을 쌓아 올린다.

《에든버러 리뷰》에 실린 이 글은 생산력의 혁명적 증대를 가져온 새로운 체제를 자신감 넘치는 목소리로 전한다. 프랑스가 구체제의 낡은 관습에 대항하는 정치적 투쟁에 몰두해 있을 때, 일찍이 정치적 안정을 찾은 영국은 자연과의 투쟁을 벌이고 있었다. 1769년 제임스 와트가 증기기관에 특허를 냈고, 1803년 펄튼이 외차선을 제작했다. 이를 목격한 나폴레옹은 새로운 과학적 발명과 그것의 산업적 사용이 세상을 변화시킬 중요한 계기가 될 거라고 기록하기도 했다. 나폴레옹은 옳았다. 1881년 젊은 역사학자 아널드 토인비는 '산업혁명 특강'이라고 이름 붙인 옥스퍼드 대학 강의에서 이 시대를 프랑스 정치혁명과 영국 산업혁명으로 특징 지어지는 '이중 혁명의 시대'라고 규정한다. 과학기술 발전에 따른 생산력 증대는 '영웅 정치'에서 '경제 정치'로의 진입을 가속화했다.

이러한 변화의 핵심에는 철도 건설이 있었다. 1830년대가 되면 영국뿐 아니라 프랑스, 독일, 오스트리아, 러시아에도 철도 건설 사업이 시작되어 전 유럽이 철도망으로 연결된다. 지금까지 체험해 보지 못했던 또 다른 빠른 속도가 등장한 것이다. 1837년에는 미국의 화가 모스가 전신기를 발명해서 정보 전달 속도가 이전 사회와 비교할 수 없이 빨라졌다. 이때부터 소설과 드라마에는 걸핏 하면 전보를 받고 쓰러지는 인물들이 등장한다. 빠른 속도의 교통수단, 통신수단 들은 세상을 바라보는 방식, 그림을 그리는 방법에도 영향을 끼쳤다.

Arnold Toynbee, 1852-1883

Samuel Finley Breese Morse, 1791-1872

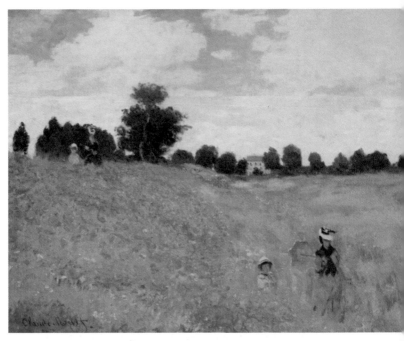

클로드 모네, 「아르장퇴유 근처의 양귀비 들판」(1873)

밭 언저리에 핀 꽃은 이미 꽃이 아니라 색채의 반점, 아니 오히려 빨갛고 하얀 띠일 뿐입니다. 곡식밭은 엄청나게 긴 노란 띠 행렬, 클로버 밭은 길게 땋아 늘어뜨린 초록 머리칼로 보입니다. 마을도 교회의 탑도 나무들도 춤을 추면서 미친 듯이 곧장 지평선으로 녹아듭니다. 마침 하나의 그림자가, 모습이, 유령이 입구의 문 있는 데에 떠올랐다가 재빨리 사라집니다. 그것은 차장입니다.

1837년 빅토르 위고는 한 편지에서 기차를 타고 가면서 바라본 낯선 광경을 위와 같이 묘사했다. 300킬로미터 이상을 주파하는 고속 열차에 익숙해진 우리에게는 아무 감흥이 없는 평범한 시각상일 수 있지만, 기차가 처음 등장했을 당시의 사람들에게 기차의 속도는 큰 충격이었다. 속도는 그 자체로는 구체적 형태가 없지만, 명백하게 존재하는 것이다. 순간에 존재하고, 따라서 즉각적으로 체감해야 하게 되는 것이다. 시인 보들레르는 근대성의 특징을 순간적인 것, 덧없는 것, 우연적인 것이라고 정의했다. 빠른 속도는 인생을 덧없는 것으로 만들고, 현재에 집중하도록 만든다. 이런 변화하는 시각상에 가장 열성적으로 반응했던 일군의 미술가들이 인상주의자들이다.

Charles Baudelaire, 1821-1867

사실 1840년대에 영국 사람들은 터너가 선구적으로 그려 낸 근대적인 풍경과 시각상에 제대로 반응할 줄 몰랐다. 영국은 경제적인 안정을 이루었으나 문화적으로는 여전히 빅토리아 여왕 시대의 보수적인 분위기가 한동안 지속되었고 예술은 여전히 고답적이었다. 터너에 열광하고 제대로 이해한 사람은 1870년 보불전쟁이 터지자 병역을 기피하기 위해 런던에 갔던 프랑스 청년 화가 모네였다.

Claude Monet, 1840-1926

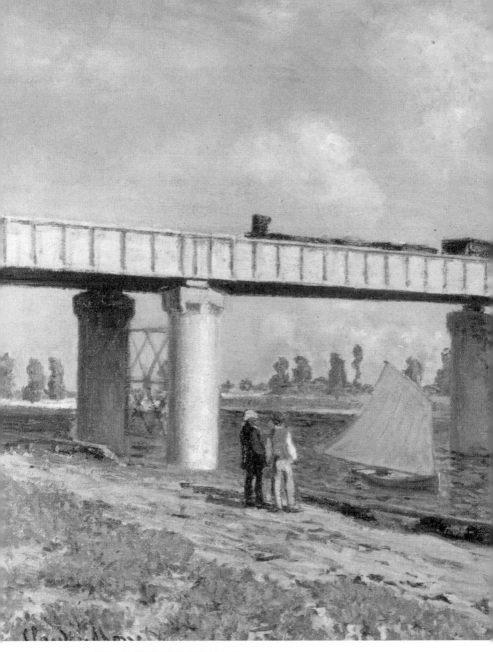

클로드 모네, 「아르장퇴유의 철교」(1873)

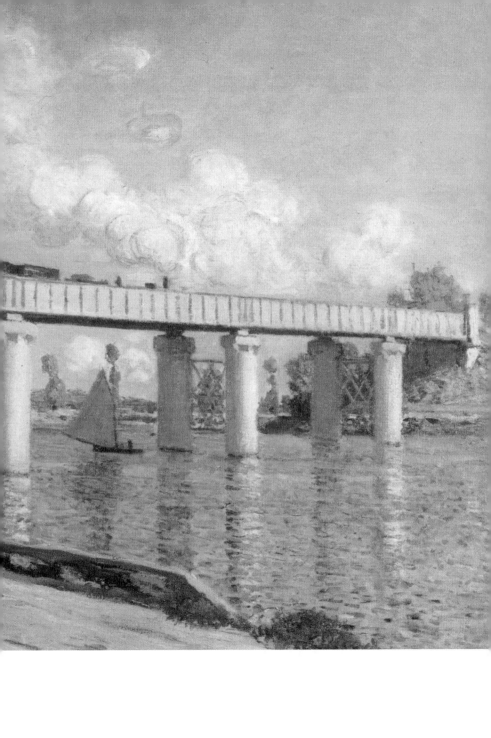

인상주의의 대표 작가 모네가 1873년에 그린 「아르장퇴유 근처의 양귀비 들판」이라는 그림은 마치 빅토르 위고가 썼던 편지 한 대목을 그대로 묘사한 것처럼 보인다. 붉은 양귀비는 그저 붉은색 점들에 지나지 않고 양산을 든 모네의 아내와 아들 장은 유령처럼 흐릿하다. 빠르게 지나가는 차창 밖의 모든 것은 공간감을 잃어버린 흐릿하고 평평한 흔적이 되었다. 모네는 빛과 대기의 미묘한 변화 속에 있는 자연의 한순간, 힐끗 쳐다본 것 같은 한때의 '인상'을 그려내고자 했다. 인상주의자들이 추구했던 시각의 즉흥성은 이런 변화하는 시각상에 상응한 것으로, 근대적 시각 혁명을 이루어 냈다. "인상주의자의 눈은 인류 진화상 가장 진보한 눈이며, 여기에 이르기까지 알려진 것 중 가장 복잡미묘한 뉘앙스들을 파악하고 표현할 수 있는 눈"이었다.

　인상주의자들은 밖에 나가서 그림을 그렸기 때문에 외광파라 불렸다. 이전 시대의 화가들이 스케치북 정도를 가지고 나가서 밑그림을 그리고 아틀리에에 와서 그림을 완성하던 것과는 달리 인상주의자들이 야외에서 즉석에서 그림을 그릴 수 있었던 것은 그 자리에서 짜서 쓸 수 있는 튜브형 물감이 등장했기 때문이다. 물론 사생을 위해 교외로 나가는 일도 쉬워졌다. 아르장퇴유, 지베르니, 베르군트 같은 곳은 기차로 한 시간가량 걸리는 파리 교외로, 이제 일일생활권이 되어 한나절의 사생을 위해 기꺼이 기차에 몸을 실을 수 있게 되었다. 편리해진 교통수단을 이용해서 인상주의 화가들은 부지런히 야외에서 사생했다. 파리와 근교를 연결하는 근대성의 표상인 기차를 주제로 모네도 그림 여러 점을 남겼다.

　1871년 모네는 아르장퇴유에 정착했고, 1878년까지 머물면서

무려 200여 점을 그림으로써 '인상주의 회화의 황금기'를 불러오게 된다. 이런 풍요로운 시기가 가능했던 것은 드디어 프랑스에 평화가 찾아왔기 때문이다. 이곳에서 모네는 많은 행복을 누렸다. 그의 평생 취미였던 정원 가꾸기로 멋진 집을 꾸몄고, 파리에서 자주 그의 지인들이 찾아와 아르장퇴유에서 시간을 보냈다. 인상주의자들은 1874년 첫 번째 전시로 자신들의 등장을 알렸다. 처음 보는 낯선 그림들에 비난이 쏟아졌지만, 인상주의자들의 그림에는 늘 밝은 날들이 그려졌다. 정치적으로도 경제적으로도 한동안 밝은 날이 계속되었다. 젊고 가난했던 화가 모네가 선택한 아르장퇴유는 여전히 여유로운 전원 풍경을 유지하고 있었지만 파리는 발전된 도시로 변모를 거듭하고 있었다.

현대 생활의 영웅주의

프랑스혁명 당시 제3의 계급으로 불리던 부르주아들은 정치적·경제적으로 완전한 승리를 거두었고 새로운 문화의 주인공이 되었다. 하우저가 『문학과 예술의 사회사』에서 정확하게 표현했듯이 "자신들의 삶을 묘사하려는 욕구를 지닌 사람들은 자기 조건에 만족하는 사회집단이지 여전히 억압받으면서 다른 삶을 원하는 사람들이 아니다." 파리코뮌 이후 정치적 주도권을 잡은 제3계급, 부르주아계급은 새로운 미술 언어로 새로운 자신들의 이야기를 담아냈다.

1860년대부터 시작된 에두아르 마네의 투쟁은 인상주의자들이 나아갈 길을 닦는 위대한 싸움이었다. 「풀밭 위의 식사」, 「올랭피
Édouard Manet, 1832-1883

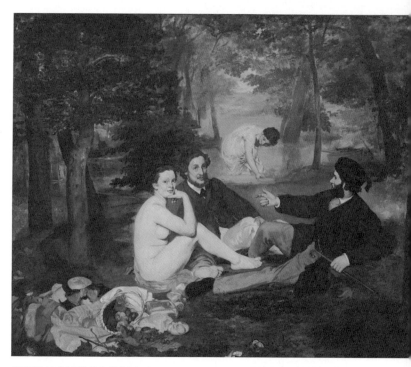

에두아르 마네, 「풀밭 위의 식사」(1863)

아」, 「발코니」는 기존 회화 관행에 대한 마네의 비판적 재해석을 잘 보여 준다. 「올랭피아」는 저 유명한 누워 있는 비너스 도상들을, 「발코니」는 고야의 「발코니」를 모티프로 삼은 작품들이다. 마네는 대부분의 사람들이 당연히 생각하던 미술상의 관례를 현대적인 삶에 대입해 보았다. 그런데 이런 전통적 도상의 적용으로는 현대의 삶을 보여 줄 수 없다는 결론이 나왔다. 「풀밭 위의 식사」는 조르조네의 「전원의 콘서트」, 와토의 「야외에서의 즐거운 모임」를 전사로 하고 있다. '풀밭 위의 식사'라는 제목은 '전원'이라는 말이 지닌 신화적이고 몽환적인 뉘앙스가 이미 모두 제거된, 건조하고 직설적인 말이다. pastole 전통의 도상을 대입해 보니 평범한 파리 시민들이 어느 평범한 휴일, 야외 풀밭 위에서 보내는 장면이 될 수 없음을 보여 줄 뿐이다.

이 그림으로 마네는 아카데미즘으로 갈무리된 르네상스 이후의 여러 그리기 관행을 폐기할 수밖에 없음을 선언한 셈이다. 전통적인 도상을 뒤튼 마네의 작품들은 가혹한 비판에 부딪혔다. 그러나 마네에게 쏟아졌던 비난은 사실은 삶이 송두리째 변했는데도, 기존의 회화적인 관행에 묶여 있던 고답적인 사람들이 무지를 표현한 것에 지나지 않았다. 새로운 술은 새로운 부대에 담겨야 했다. 이미 근대성의 문제를 열심히 탐구하던 시인 보들레르는 예술가들에게 '현대 생활의 영웅주의'를 탐구 대상으로 권했다. 근대적 시각 혁명을 이룬 인상주의자들은 '현대 생활의 영웅주의'를 탐구했고 그들의 그림에는 '지금, 여기'의 삶에 대한 사랑이 넘쳐난다.

르누아르의 그림에는 '파리의 행복'을 그리는 작가의 작품답 Pierre Auguste Renoir, 1841-1926 게 온통 행복과 사랑만이 넘친다. 대표작 중 하나인 「물랭 드 라 갈레트의 무도회」에서 파리 시민들은 몽마르트르 언덕에 모여 휴일의

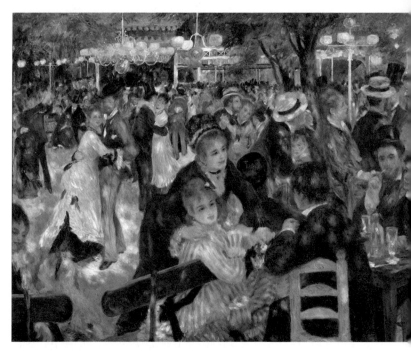

피에르 오귀스트 르누아르, 「물랭 드 라 갈레트의 무도회」(1876)

여흥을 즐기고 있다. 이곳은 경쾌한 음악, 즐거운 웃음소리, 다정한 눈빛과 부드러운 사랑의 몸짓으로 가득 찬 활기찬 장소다. 이 그림을 그릴 당시 젊은 르누아르는 여전히 가난했지만, 언제나 낙천적이었다. 그는 어두운 과거를 기억하지 않았고, 미래를 걱정하지도 않았다. 지금 사람들이 흥겨운 파티를 벌이는 이곳은 파리코뮌 시절 지도부가 있던 처절한 저항의 장소였다. 불과 몇 년 전의 일이었지만, 고통스러운 역사의 흔적은 그림 어느 곳에서도 찾을 수 없다.

르누아르의 파리는 끊이지 않고 파티가 이어지는 장밋빛 도시였다. 그의 화폭에서는 장미꽃도, 복숭아도, 소녀도 모두 풍성한 관능에 젖어 있다. 여인들은 정치적인 혼란기 동안 숨겨 놓았던 치명적인 아름다움과 매력을 뽐내기 시작했고 꽃들도 하나둘 향기를 뿜어 댔다. 인상주의가 탄생한 순간은 정치적 시위의 도시 파리 위에 사랑과 문화의 도시 파리가 새로 올려지는 순간이기도 했다. 예술가들은 본능적으로 새로운 시대가 도래했음을 알아차렸고, 이런 변화에 열렬하게 반응했다. 모두 시대의 기록자가 되어서 이 과정을 이미지로 남겼다. 인상주의자들과 함께 그림 속에는 '여흥'이라는 테마가 자리 잡는다. 흥겨운 무도회, 가벼운 소풍, 강변의 뱃놀이, 거리에서의 산책이 그림으로 그려진다. 이 시대의 그림에는 새로운 역사의 주인이 되어 변화의 기운을 담아내는 계급의 문화적인 특징이 고스란히 드러난다. 그림 속 사람들은 대부분 낙천적이며 밝고 명랑한 웃음을 띤다.

귀스타브 카유보트, 「비 오는 날의 파리」(1877)

이 시대는 그리고자 하는 모든 것이 그림이 되던 행복한 시대였다. 낙천적이고 긍정적인 시대는 평범한 재능뿐인 화가들에게조차도 좋은 그림을 그릴 수 있는 토대를 마련해 주었다. 강변 풍경, 산책객, 카페에 앉아 있는 사람들 같은 도시의 지극히 평범한 일상이 모두 그림의 주제가 되었다. 파리 자체가 새로운 활력으로 거듭나고 있었다. 1853년부터 1869년까지 나폴레옹 3세의 명으로 오스만 남작의 주도 아래 대대적인 도시 개발이 이루어졌다. 몽마르트르, 베르빌 같은 외곽 지역이 포함되면서 파리는 더욱 광대한 도시가 되었다. 개선문을 중심으로 방사선으로 뻗어 나가는 지금 파리의 모습이 이때 60퍼센트 정도 갖추어진 셈이다. 혁명군들이 숨어들어 바리케이드를 치던 미로 같은 옛 골목길은 대부분 사라졌다. 새로 단장한 시가지를 잔뜩 차려입은 멋쟁이들과 예술가들이 활보했다.

　　잘 정비된 도시에서는 비 오는 날의 산책도 불편한 일이 아니다. 카유보트는 변화하는 도시환경과 그 속에서 보이는 시민들의 반응을 주제로 그림을 많이 남겼다. 카유보트의 많은 그림 속에서 인물들은 무언가를 바라보고 있다. 「비 오는 날의 파리」의 주인공 두 남녀도 무언가를 바라보고 있다. 그들의 시선이 향한 지점에는 무엇이 있을까? 아마도 그들의 시선을 사로잡은 것은 '수도 중의 수도'로 거듭나고 있는 파리 시가지의 변모 과정일 터다. 나아가 이 그림은 보는 방식에도 변화가 생겼음을 보여 준다. 그림의 중심인물 둘은 정강이가 뭉텅 잘려 나간 채 그려졌다. 맨 가장자리에 그려진 우산 쓴 남자는 구성적인 중요도도, 의미론적 중요도도 부여되지 않

Gustave Caillebotte, 1848-1898

인상주의가 그린 정경과 인생

은 부차적인 존재다. 그가 화면에 등장해야 할 아무런 이유가 없다. 그래서 이 그림은 새롭다. 이전 시대의 화가들이라면 감히 생각도 못 했을 과감한 구도다. 카유보트의 작품은 빛과 색채의 상호작용을 중시하는 모네식 인상주의와는 거리가 멀다. 카유보트의 과감성, 그의 혁신성은 기존 회화가 추구한 본질에 대한 열망을 포기하고, 사진과 같은 우연적 시각을 채택했다는 점에 있다.

1853년부터 시작된 도시 정비 사업 이후에도 다섯 차례 만국박람회를 진행하면서 이 도시에는 새로운 시가지와 건축물의 건립이 끊임없이 이어졌다. 방사선으로 뚫린 시원한 대로, 아름다운 공원, 철골구조에 기반하고 유리를 두른 현대식 건축물들이 들어서면서 파리는 경이로운 근대도시가 되어 갔다. 1875년에는 세계적인 문화의 전당으로 파리 시민들의 자부심을 높여 줄 오페라 극장 가르니에가 완공되었고, 보드빌 극장, 바리에테 극장 등 여러 공연장들이 들어섰다. 극장은 여가를 즐기는 시민 계층의 주요한 생활 무대가 되었다. 세상은 점점 '볼거리'가 되어 갔다. 이 시기 그림에는 카유보트 외에도 메리 커샛, 르누아르 등 여러 화가들이 극장에서건 거리에서건 무언가를 넋을 잃고 보고 있는 사람들을 많이 그렸다. 메리 커샛이 그린 「오페라에서」는 말 그대로 본다는 것 자체가 테마인 작품이다. 여인은 조그만 오페라 망원경을 들고 무대 쪽을 바라본다. 그림 중간에는 오페라를 보는 대신 이 여인의 아름답고 세련된 자태에 매혹된 한 신사가 그녀를 망원경으로 예의주시하는 모습이 그려져 있다. 오페라를 '보고 있는' 여자를 '보고 있는' 남자를 관람객인 우리가 '보고 있는' 구조다. 볼거리로 변해 가는 세상에, 보는 것을 탐닉하는 사람들이 등장했으니 시선 자체가 주제화되

　1880년대에 이르면 산업혁명과 더불어 쏟아져 나오는 공업 생산물들이 삶을 지루하고 저열한 것으로 만드는 데에 반기를 들고 삶을 아름답게 가꾸고자 하는 장식미술 운동이 벌어졌다. 아르누보라고 불리는 이 운동은 벨 에포크*의 삶을 지향하는 태도에 부응했다. 윌리엄 모리스의 카펫과 벽지, 에밀 갈레의 전등과 장식품으로 집 안에 화려한 인테리어가 드리워졌다. 거리에는 알폰스 무하의 광고 포스터가 붙어 있었고, 탁월한 아르누보 예술가이자 장식미술가인 엑토르 기마르는 파리 지하철역 입구를 디자인했다. 파리의 삶은 디테일에서도 아름다워지고 있었다. 비슷한 시기 독일에서는 니체가 신의 죽음을 공언했다. 세기말의 사람들은 세상이 몰락하리라 예감하며 아름다움에 탐닉하는 유미주의자들이었다. 아름다운 파리 시내를 말쑥한 신사복 차림에 세련된 교양과 섬세한 감수성으로 무장한 댄디들이 활보하고 있었다. 그중에 아르튀르 랭보, 오스카 와일드, 카를 위스망스가 있었다. 우리는 그들을 데카당스라고 부른다. 이들 덕에 아름다움은 지상 최고의 가치로 등극했다. 아름다움의 가치 상승은 물질적 가치를 우선시하는 산업화에 대한 반발이었다.

　그러나 산업화는 누구도 멈출 수 없는 대세였다. 프랑스혁명 100주년을 기념하여 1889년에는 파리의 상징 에펠탑이 완공되었다. 철골로 이루어진 에펠탑이 처음부터 환영을 받은 것은 아니었다. '철'을 산업 시대를 대표하는 비예술적이며 천박한 재료로 여기는 반대 여론도 만만치 않았다. 이 산업 시대의 '흉물'이 땅에서 서

*　La belle époque. 아름다운 시대라는 뜻으로 19세기 말에서 20세기 초의 평화롭고 풍요롭던 파리의 풍경을 추억하는 말.

메리 커샛, 「오페라에서」(1880)

엑토르 기마르, 지하철 입구

서히 올라오는 모습을 포착한 것은 기록을 사명으로 생각했던 사진이었다. 화가로서는 드물게 앙리 리비에르가 1888년부터 1902년까지 에펠탑이 세워지는 과정과 그 이후를 작품으로 남겼다. 앙리 리비에르는 일본의 「후지산 36경」을 본따서 「에펠탑 36경」을 제작했는데 이는 일본 우키요에의 표현방식을 여러 각도에서 차용한 연작이다. 일본은 1854년 개항 이래 서구식 근대화를 추구했고, 서구와의 교역을 활발하게 함으로써 자국 문화를 소개했다. 그 탓에 서구에는 일본이 동양의 대표문화로 잘못 인식되어 있었다. 일본 도자기나 우키요에 등 일본 문화가 지속적으로 서구에 소개되어 적지 않은 영향을 끼치면서 자포니즘이라는 말까지 생길 정도였다.

에펠탑이 완공된 해에 조르주 쇠라는 우뚝 솟은 에펠탑을 그렸다. 에펠탑은 파리 전역에서 볼 수 있는, 도시의 근대적 발전을 상징하는 존재였다. 쇠라는 인상주의의 근대적 시각 혁명을 가장 첨예하게 과학화했다고 평가받는 신인상주의 화가다. 새로운 시대의 상징인 에펠탑의 위력이 빛을 발하는 때는 밤이었다. 에펠탑에는 전기 조명이 설치되었다. 조르주 가랑이 남긴 판화 작품처럼 에펠탑은 빛을 쏘아 내며 도시의 밤을 환상적으로 변모시키고 계속해서 새로운 볼거리를 만들어 냈다. 300미터에 가까운 에펠탑 위에 올라가서 사람들은 이제 막 건설된 새로운 시가지를 바라보았다. 높은 데서 내려다보는 아찔한 시각적인 체험은 새로운 공간감을 불러일으켰다. 1895년 영화를 발명한 뤼미에르형제 역시 엘리베이터를 타고 올라가면서 바라보이는 장면의 변화를 영화에 담았다. 여러 기술 발전과 변화가 예술가들에게는 또 다른 시각적인 자극이었다. 이제 인상주의만으로는 이 모든 변화를 담을 수 없는 시대가 도래하기 시작했다.

조르주 피에르 쇠라, 「에펠탑」(1889)

조르주 가랑, 「1889년 만국박람회 당시 조명을 밝힌 에펠탑」(1889)

앙리 리비에르, 「에펠탑 36경: 트로카 대로에서 바라본 건설 중인 에펠탑에 눈 내린 모습」
(1888-1902)

에드가 드가, 「모자 가게에서」(1882)

시민사회가 안정되기 시작하면서 덧없이 흘려 보내기에는 너무 많은 것을 가진 사람들의 취향도 반영되기 시작했다. 르누아르 같은 작가는 인상주의에서 시작했지만 나중에는 인상주의와 거리를 두면서 부유한 시민계급이 원하는 귀족적인 취향의 초상화를 그렸다. 르누아르, 볼디니 등이 그린 초상화 속에서는 당시 사교계를 주름잡던 미인들을 볼 수 있다. 사치스러운 드레스 차림 여인들은 행복하고 고혹적인 미소를 지었고, 삶은 에밀 갈레와 르네 랄리크 등이 만든 아르누보풍 장식품으로 호사스럽게 채워졌다. 벨 에포크 때는 정치에 억압되었던 다양한 욕망들이 도시를 점령해 나갔다. 독일의 문예평론가 발터 베냐민은 나폴레옹 3세 통치 아래 제정기의 파리라는 테마를 '파사주'와 '아케이드'라는 상업적인 공간을 배경으로 전개하고자 했다.

아름다운 시절, 아름다운 여인들의 머리 위에는 근사한 모자가 올라앉아 있었다. 에드가 드가는 모자 가게를 테마로 파스텔화 일곱 점과 유화 네 점을 그린다. 이전 시대에 지체 높은 여인들의 머리 위에는 왕관이 있었으나 이제는 갖가지 장식품이 달린 화려한 모자가 있으니, 모자는 부르주아 여성의 신분과 고귀함을 드러내는 현대판 왕관인 셈이었다. 드가의 모자 가게 시리즈는 사실 진지한 사회적 관계의 탐구이기도 하다. 작은 모자 가게라 하더라도 생산자, 판매자, 구매자라는 사회적 관계가 설정되어 있다. 생산자와 판매자는 아무리 열심히 일해도 그들이 만들어 파는 값비싼 모자를 살 돈을 벌기는 힘들었다. 다만 욕망할 뿐이었다.

　　지금 우리가 보는 「모자 가게에서」는 에드가 드가가 1883년 파스텔로 그린 작품으로 '구매자'가 주인공인 장면이다. 한 소녀가 친구의 권유로 모자를 하나 써 보고 있다. 만족스러운 듯이 그녀는 빙그레 웃는다. 그녀의 시선이 닿는 쪽에 거울이 있으리라. 드가가 그린 것은 상품에 매혹되는 순간이다. 그림 속 여인들의 만족감과 매혹에 관람객들이 공감할 수 있도록 상품들을 전면 배치해 놓았다. 어쩌면 이 그림의 주인공은 두 여인들이 아니라 디자인이 모두 다른 예쁜 모자들이다. 그림은 길을 가다 쇼윈도 안을 들여다보던 체험을 연상시키려는 듯 비스듬히 기울어진 각도에서 그려졌다. 당시 오페라 구역 안에 있는 드 라 페 거리에 유명한 모자 가게가 있었다.
Rue de la Paix in the Quartier de l'Opera
대형 유통 시설인 백화점의 등장으로 고급 부티크들은 점차 설 곳을 잃어 갔다. 이 당시 의상들은 이미 기본 패턴에 따라 누구나 재단할 수 있는 기성복 형식으로 발전해 가고 있었으나 모자 가게만은 여전히 장인들의 손길을 요구하는 패션 소품으로 고급 부티크 형태를 유지했고 백화점 안에도 별도 코너가 마련되어 있었다.

　　1852년 아리스티드 부시코가 세계 최초의 현대적인 백화점
Aristide Boucicaut, 1810-1877
'봉마르셰'를 개장했다. 정기 세일, 특별 세일, 특별 전시관, 미끼 상
Bon Marche
품 등 다양한 백화점의 판매 기법이 모두 이때 계발되었다. 이 봉마르셰를 모델로 사실주의 소설가 에밀 졸라는 자본주의경제의 발전에 기반해 새로이 개발된 욕망을 주제화하여 『여인들의 행복 백화점』(1883)이라는 소설을 쓰기도 한다. 졸라는 백화점을 '현대적 상업의 대성당', '소비의 신전이자 궁전'이라고 불렀다. 그곳은 물건이 거래되는 곳일 뿐만 아니라 욕망이 자라나는 곳이었다. 관능적 유혹으로 가득 찬 상품은 더욱 큰 욕망을 자극한다. 봉마르셰의 핵심

매장은 직물부였다. 이곳에 몰려든 여인들은 휘황찬란한 옷감들 앞
에 넋을 빼앗긴다. 그리고 앞다퉈 팔을 뻗어 옷감들을 산다. 왜? 지
금은 필요하지 않더라도 조만간 필요하게 될 것 같기 때문이다. 에
밀 졸라가 묘사한 것처럼 이 시대는 '필요의 경제'에서 '욕망의 경
제'로 이행하고 있었다. 상품은 관능적인 유혹을 담아서 자신을 드
러냈고 쇼핑은 그 유혹을 기꺼이 즐기고 희롱하며 화답하는 과정이
되었다. 백화점의 등장과 함께 쇼핑은 부르주아 여성들의 새로운 여
가 활동으로 자리 잡았다.

인상주의의 승리, 그 이후

이 무렵 이미 완벽한 승리를 거둔 인상주의자들은 당시 전체 파리
미술계에서는 한 줌밖에 안 되는 작가들이었지만, 시간이 지나면서
그들의 영향력은 커져만 갔다. 초기에는 인상주의를 비난하던 사람
들도 결국에는 인상주의를 받아들일 수밖에 없었다. 그렇게 한 시대
를 풍미한 인상주의자들도 1886년 8회 전시를 끝으로 각자의 길을
걷게 된다. 새로운 미술을 위한 긴 여정이 시작되었다. 인상주의자
모네의 화풍을 과학적으로 분석한 쇠라와 시냐크 같은 젊은 작가
들은 점묘파(신인상파)가 되었다. 신인상주의는 모네의 인상주의 붓
질을 과학화한 방법이었지만, 모네와 르누아르의 거부로 더 이상 함
께 전시하지 않았다. 인상주의는 젊은 세대에게 큰 교훈을 남겼다.
방법론적 혁신이 성공의 필수 요소라는 점이었다. 방법의 다양화는
피할 수 없는 덕목이 되었다. 이제 인상주의자들처럼 성공하기를 꿈

폴 세잔, 「엑스 근처의 큰 소나무」(1895-1897)

꾸는 젊은 화가들이 파리로 몰려들었다. 스스로를 '뒷골목의 인상파'라 소개하는 툴루즈 로트레크, 폴 고갱, 반 고흐 같은 매력적인
Henri de Toulouse Lautrec, 1864-1901
인물들이 등장했다.

이들 중에는 인상주의자들이 보여 준 '순간적인 것, 덧없는 것, 우연적인 것'을 넘어 본질적이고 영원한 것에 대한 갈망을 품은 화가들이 있었다. 이 화가들은 파리를 떠나 각자의 길을 갔다. 세잔은 고향인 엑상프로방스로 돌아가서 은둔자가 되었다. 그는 인상주의를 미술관의 예술 작품처럼 무언가 견고하고 지속적인 것으로 만들겠다는 과제를 필생의 과업으로 삼고 그림을 그려 나갔다. 번잡스러운 파리 생활에 지친 고흐도 1888년 파리 근교인 아를로 떠났다. 그는 파리 도시인들이 아니라 시골에 사는 농민들에게서 '영원에 근접하는 남자와 여자'를 발견했다. 고갱은 더 멀리 갔다. 그는 브르타뉴를 거쳐 타히티로 떠났다. 고갱과 상징주의 화가들은 지나치게 발전되고 세속화된 파리에서는 아무것도 찾을 수 없었다. 그들은 문명의 손이 닿지 않은, 원시적인 열대지방에서 유토피아를 발견했다. 도시가 발전할수록 역설적으로 원시적인 것과 순수한 것에 대한 열망은 더 커져만 갔다.

인상주의 작품 전시장은 전반적으로 늘 명랑하다. 새롭게 태어난 젊은 시대 특유의 밝고 명랑하고 쾌활한 분위기가 인상주의의 밝은 색채로 포착되어 있기 때문이다. 그러나 불행히도 이 명랑함이 과거의 것이 되는 순간이 이내 오고야 만다. 1870년대와 1880년대 자본주의 발달 과정에서 불황은 주기적으로 찾아와 이들의 삶을 뒤흔들곤 했다. 증권거래소 직원이었던 고갱은 1880년 주식시장 폭락으로 직장을 잃고 전업화가의 길을 택했다. 유럽 내 공황으로부터의

탈출구가 된 것은 제국주의적 확장이었다. 인상주의 시대는 동시에 극렬한 제국주의 시대이기도 했다. 이 당시 유럽이 누린 풍요는 사실상 식민지 수탈을 통해서 가능했다.

식민지 획득을 위한 제국주의의 탐욕스러운 팽창은 전 유럽에 긴장을 야기했다. 전쟁은 서서히 준비되고 있었다. 참 좋았던 그들의 벨 에포크는 그렇게 지나가고 있었다. 근대의 물질문명이 인류에게 행복만을 선물한 것은 아니다. 근대사회 발전의 "부정적인 측면이란 곧 기관차는 탈선을, 자동차와 고속도로는 충돌을, 배는 침몰을, 비행기는 추락을 발명하고, 마지막에는 대량 살육의 전쟁을 발명했다."라는 점이다. 뒤이은 1차 세계대전과 2차 세계대전은 우리에게서 이런 화사한 색채와 웃음을 결정적으로 앗아갔다. 그 이후에 등장한 현대미술은 고통과 비극, 공포와 눈물로 얼룩진다.

나쁜 여자들의 전성시대

소녀들에게 벌어진 일들

미술관은 미녀들의 경연장이었다. 그림 속 여자들은 대부분 예쁜 데다 착하기까지 했다. 여신이거나 성녀이거나, 그에 준하는 신분의 고귀한 여인이었다. 모두가 알다시피 그림 속 여성의 이미지는 남성 콜렉터의 마음을 끌게끔 남성 화가들의 시선으로 만들어진 것들이다. 그래서 가끔 도가 지나치면 이런 그림들이 나오기도 한다.

　1771년 그뢰즈가 그린 그림은 남성의 욕망을 적나라하게 드러낸다. 앳된 십 대 소녀는 물을 뿜고 있는 사자상 옆에 서 있다. 분수의 물을 뜨러 갔던 것일까? 그러나 어쩐 일인지 그녀의 옷차림은 흐트러졌고, 물 단지는 깨졌다. 흐트러진 옷 사이로 분홍빛 젖꼭지가 드러나 있는데도 그녀는 부끄러운 줄 모르고 서 있다. 몽롱한 눈빛과 발그레한 뺨은 방금 전에 그녀에게 어떤 일이 일어났음을 노골적으로 말한다. 치마 가득 감싸 숨긴 건 '장미의 일'이다. 이제 물을 뿜고 있는 사자상이 남성의 사정을 의미한다는 것은 숨길 수 없게 되었다. 마치 '그리하여…… 그날 밤 그의 손에 이끌려 소녀는 여자가 되었다.'라는 식의 삼류소설적 욕망이 노골적으로 드러나는 그림이다. 18세기 프랑스혁명이 발발하기 전 감각적이고 쾌락적인 로

장 바티스트 그뢰즈, 「깨진 항아리」(1771)

코코 시대에는 이런 뻔뻔한 그림이 대놓고 그려졌다. 남성들의 이미지에서는 강력한 계몽의 역사를 보여 주는 영웅적인 면모가 강조된 시기도 있었지만, 소녀들과 관련된 이 분야는 크게 달라진 것이 없었다. 19세기 말 프랑스 화가 부그로는 당대 최고의 인기 작가였다. 아카데미즘에 충실한 그의 작품은 당대의 상식과 편견에 순응하는 William-Adolphe Bouguereau, 1825-1905 그림을 그렸다. 그의 그림에는 누구보다 솔직하고 노골적인 욕망이 이글거리고 있었다.

소녀는 길에 나와서 뜨개질을 하고 있다. 뜨개질, 수예, 레이스 뜨기 등은 전통적인 여성 노동이다. 여성의 근면과 미덕을 찬양하기 위한 그림 중에는 이런 유의 노동이 자주 등장한다. 그럼에도 길거리에서 뜨개질하는 소녀는 폴 고갱의 작품 「바느질하는 쉬잔」의 주인공이 침대에서 누드로 바느질하는 장면만큼이나 어색하다. 거기다가 부그로가 그린 소녀는 프랑스 아이가 아니다. 돌계단과 멀리 보이는 흰 건물들은 그녀가 지중해 어느 국가의 소녀, 즉 프랑스를 포함한 중부 유럽 국가 남자의 눈에 이국적으로 비친 소녀임을 말해 준다. 소녀가 우리를 바라본다. 눈이 마주친다. 남자라면 눈치챘을 것이다. 이 눈빛은 '원조'를 요청하고, '교제'를 허락한다. 남자들은 이 어리고 불쌍한 것의 '후원자'가 될 수 있다. 후원자를 얻는다는 것은 소녀의 타락을 의미함에도, 이런 그림들은 당대 도덕에서 얼마든지 용인될 수 있었다. 그뢰즈의 소녀나 부그로의 소녀를 타락했다고 비난할 수도 있지만, 이 소녀들은 바로 당시의 남성들이 생각하고 싶어 하는 그런 존재였다. 남자들이 허락한 틀 안에서, 남성들의 보호 아래서는 여자들은 언제든지 그림의 주인공이 되어 찬미받을 수 있었다.

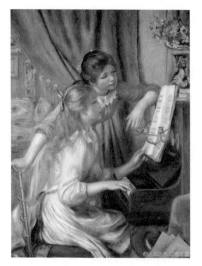

오귀스트 르누아르, 「피아노 치는 소녀들」(1892)

윌리앙아돌프 부그로, 「뜨개질하는 소녀」(1879)

포드 매독스 브라운, 「당신의 아들을 데려가셔요, 신사 양반」(1857)

인상주의 작가 르누아르는 늘 파리 중산층의 행복한 모습을 그렸다. 직장에서 돌아온 아빠가 현관문을 열면 펼쳐지길 바라는 장면 바로 그대로다. 잘 꾸며진 쾌적한 실내, 안온한 가정의 울타리에서 제대로 보호받고 있는 딸들은 피아노를 치거나 책을 읽으면서 시민사회에 어울리는 교양을 착실하게 쌓는다. 당시 빠르게 진행되는 도시화와 산업화는 카페의 여급, 창녀 등과 같은 거친 여성들을 만들어 냈다. 르누아르의 그림은 이런 위협에 맞서기 위한 나름의 처방이었다. 물론 르누아르가 아무리 걱정을 해도 시대의 흐름을 막을 수는 없었다. 도시화와 산업화로 파리에는 많은 인구가 유입되었다. 도시로 몰려든 인파 중에는 불가피하게 유흥업소에서 일하는 여성들이 생겨났다. 19세기 말의 매춘업은 지금의 우리는 상상할 수 없을 만큼 번창했다. 안온한 가정의 틀을 깨는 것은 여자들이 아니라 남자들이었다.

미완성 상태로 남아 있는 포드 매독스 브라운의 「당신의 아들을 데려가세요, 신사 양반」은 당시의 도덕 실태를 잘 보여 준다. Ford Madox Brown, 1821-1893 벌거벗은 남자아이를 안고 있는 젊은 여인은 전통적인 성모의 도상이다. 여인 머리 뒤의 둥근 거울은 마치 중세 성인의 후광을 연상시키도록 의도되어 있다. 또 이 거울은 판에이크의 「아르놀피니의 결혼」에서처럼 맞은편 상황을 모두 비추고 있다. 맞은편에서 수염이 난 나이가 지긋한 신사가 그 아이를 받으려고 두 손을 벌리고 있다. 성스러운 성모를 그리던 도상, 얀 판에이크의 그림에서 결혼을 증명하던 거울은 이제 불륜과 혼외 자식을 그리는 도상으로 변질된 것이다. 그림의 중요 부분만 그려지고 나머지는 미완성 상태인데, 그 때문에 더 강렬한 느낌이 든다. 이렇게 도시 신사와의 사이에서 혼

외자를 낳는 여인들은 점점 많아졌다. 도덕을 경계한다는 명목 아래 끊임없이 그림이 생산되었지만, 효과는 정반대였으리라. 이런 그림을 본 신사들은 저렇게 예쁘고 젊은 여자가 자기 아이를 낳아 주기를 바라거나 '나만 그런 게 아니었군.' 하면서 안도의 숨을 내쉴 수도 있었을 테니 말이다. 앞장에서 살펴본 것처럼 그림 속에서 농촌 여성들은 순박하고 아름다웠다. 그러나 도시 여성들은 열악한 산업 환경 그리고 그보다 더 열악한 도덕적 환경에 처해 있었다.

무서운 여자들의 전성시대

그리고 마침내 19세기 말 나쁜 여자들의 전성시대가 도래했다. 이 시대는 실제적인 삶의 아름다움에 최고의 가치를 부여해서 장식미술이 발달했던 벨 에포크였던 동시에 세기말의 허무감에 사로잡힌 데카당스의 시대였다. 이때 아름다움은 악과 손을 잡았다. 아름다우면서도 위험한 여자들, 팜파탈들이 세상을 지배했다. 아담과 이혼 후 악마들과 어울린 아담의 음탕한 전처 릴리스, 헤롯 앞에서 유혹의 춤을 추고 그 대가로 세례요한의 목을 요구한 살로메, 퀴즈를 내고 정답을 모른다는 이유로 수많은 남자 여행객들을 죽여 버린 스핑크스, 적장 홀로페르네스를 죽이고 민족을 구한 유디트까지 남성 작가들은 역사를 들추어서 팜파탈의 원형을 찾아내는 데 열중했다. 팜파탈은 새로운 유형의 여성에 대한 이중의 공포를 만화경처럼 변형해서 반영했다.

물론 역사적으로 악명 높은 여자들만 문제된 것은 아니었다.

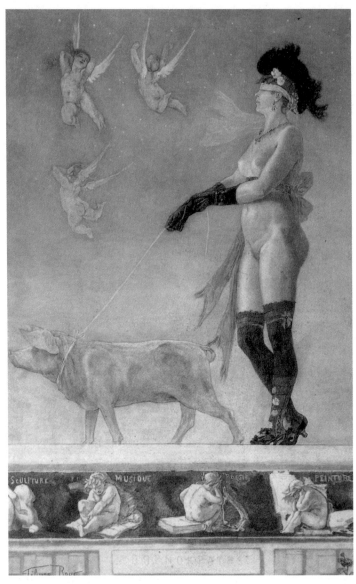

펠리시앙 롭스, 「창부 정치」(1878)

평범한 여성 노라는 아내와 어머니라는 전통적인 여성의 자리를 박차고 '인형의 집'을 떠나 버렸다. 입센의 희곡 「인형의 집」은 1879년 발표되었는데 이때는 여성들의 반란이 본격적으로 시작된 시기였다. 「인형의 집」보다 한 해 먼저 발표된 화가 펠리시앙 롭스의 그림은 Félicien Rops, 1833-1898 지금 보아도 충격적이다. 여자는 정작 가려야 할 곳은 가리지 않고 절대 가려서는 안 되는 곳, 바로 눈을 가린 채 돼지의 인도를 받고 있다. 돼지는 성경에서 악령이 씐 존재로 여겨진다. 돼지의 발밑에서 조각과 음악, 시, 회화가 절망에 빠진 채 넋을 잃고 있다. 돼지에 이끌리는 무지몽매한 여자가 예술과 세상 위에 군림하고 있다. 작품의 제목은 '창부 정치'다. 세상은 어리석은 여자들이 지배하는 Pornocrates 한심한 곳이 되었다고 화가는 말한다. 이는 벨기에 출신 화가 롭스가 19세기 말 세계의 중심지 파리에서 근대화 과정을 목도하면서 느낀 바다.

산업화와 그에 따른 도시의 성장은 전통적인 가치관의 붕괴를 가져왔다. 그 중요한 징후는 여성을 중심으로 일어났다. 근대화된 도시에서 만나는 여성들은 더 이상 남성들이 '생각하고 싶어 하는' 그런 존재가 아니었다. 여성들은 조금씩 사회에 진출하기 시작했다. 여성들은 남성들과 같아지려고 했다. 인간적인 대우를 받으며, 직업을 갖고 사회의 일원으로 활동하고, 그럼으로써 당연히 정치적으로 동등한 권리를 행사하고 싶어 했다. 여성 참정권에 대한 비아냥, 두려움, 거부감 같은 것들이 여성과 관련한 첫 번째 공포였고, 롭스의 작품은 이를 정확하게 표현하고 있다. 이미 1789년 프랑스 혁명기에 여성 참정권에 대한 의견이 제시되었으나 받아들여지지 않았다. 여성해방가 올랭프 드 구즈는 "여성이 단두대에 오를 권리가 Olympe de Gouges, 1748-1793

프란츠 폰 슈투크, 「살로메」(1906)

있다면 의정단상에도 오를 권리가 있다."라는 유명한 말을 남기고
단두대의 이슬로 사라졌다. 여성들은 혁명에서 철저히 배제되었다.
1793년에는 여성의 집회가 금지되고 모든 여성 단체가 해체되었다.

불씨가 다시 타오른 곳은 미국이었다. 독립과 평등에 대한
염원은 노예해방운동과 여성해방운동에도 관심을 불러일으켰다.
1848년 7월 뉴욕 주의 작은 마을 세네카 폴스의 웨슬리언 교회에
서 300여 명(남성 사십 명 포함)이 모여 여성 참정권 요구를 포함하
는 집회를 가졌다. 이것이 세계 최초의 여성해방운동 집회였다. 그러
나 결과는 아주 더디게 나타났다. 1869년 와이오밍 주에서 처음으
로 여성에게 참정권을 부여했으니, 노예해방보다 느린 결정이었다.
여성의 참정권은 서유럽 대부분의 국가에서는 1차 세계대전 이후에
인정되었다. 놀랍게도 이탈리아에서는 1945년까지, 프랑스에서는
1946년까지 여성들에게 참정권이 없었다. 남성들은 여성들이 정치
적 평등을 요구하는 것을 이해할 수 없었다. 여자가 남자처럼 되는
게 실로 매력 없는 일이라고 생각했기 때문이다.

롭스의 걱정은 공연한 것이 아니었다. 세상은 피할 수 없이 나
쁜 여자들에게 점령당했다. 아니, 정확하게 표현하면 이 위험한 여자
들의 유혹에서 남자들이 벗어날 수 없다는 게 문제였다. 이것이 무서
운 여자들의 이미지가 유행할 수 있던 두 번째 이유다. 당대 최고의
댄디였던 오스카 와일드가 발표한 희곡 「살로메」(1891)는 팜파탈의
이미지를 결정적으로 완성한다. 살로메는 헤롯의 의붓딸이자 조카딸
이다. 유대의 파견 왕이었던 헤롯이 형수와 결혼을 하려고 하자 세례
요한은 그의 부도덕을 비난했다. 이 때문에 그는 체포되었다. 소원을
무조건 들어주는 조건으로 살로메는 헤롯 앞에서 춤을 춘다. 아름답

앙리 드 툴루즈 로트레크, 「의료 검진」(1894)

조르주 루오, 「거울 앞의 창부」(1906)

고 매혹적인 춤이었다. 춤이 끝나고 살로메가 요구한 것은 세례요한의 목이었다. 헤롯은 약속을 지켰다. 여기까지가 성경의 이야기다.

오스카 와일드는 질문을 약간 비틀었다. 왜 살로메는 하필이면 지상의 모든 금은보화를 내버려 두고 하필이면 세례요한의 목을 원했는가? '사랑' 때문이라는 게 오스카 와일드가 내린 답이다. 오스카 와일드의 답은 시대를 관통해서 울려 퍼졌다. 희곡에서 살로메는 한눈에 세례요한에 반하지만, 유대인인 세례요한은 로마 공주 살로메의 사랑을 거부한다. 살로메는 살아서 갖지 못하는 남자를 죽여서 소유한다. 데카당스의 시대에 성경 이야기는 사랑과 죽음, 피로 얼룩진 치정극이 되어 버렸다. 이 시대에 피를 흘리는 세례요한의 목 앞에서 유혹의 춤을 추는 살로메는 반복해서 그려졌다. 프란츠 폰 슈투크가 그린 살로메의 비정상적인 쾌락은 그렇게 완성된 것이었다. 아름다움이 죄와 손을 잡고, 죽음이 쾌락과 손을 잡았다.

죄와 손잡은 아름다움, 죽음과 손잡은 쾌락은 먼 곳에 있지 않았다. 카페나 대중오락, 백화점 같은 새로운 사교와 소비 형태가 확산되면서 여성과 관련된 특별한 공포들이 발생했다. 신사들은 거리의 아름다운 여성들과 사랑을 나눈 후에는 무시무시한 대가를 치러야 했다. 그녀들은 무서운 병이자 인간의 외모를 부패시키는 추한 병, 즉 매독을 옮기는 존재였다. 1863년 카를 로젠크란츠는 『추의 미학』 서문에서 매독을 묘사했다.

가장 소름끼치는 변형은 매독 때문에 발생하는데, 이 질병이 혐오스러운 발진을 피부에 일으킬 뿐 아니라 지독한 염증과 파괴적인 뼈 손상까지 일으키기 때문이다. (……) 일반적으로 질병은 비

정상적인 방법으로 형체를 변경할 때 추의 원인이 된다.

매독은 살아 있는 인간의 직접적인 부패와 붕괴를 유발하는 공포스러운 끔찍한 질병이며, 인격과 외모, 모든 측면에서 인간을 추하게 만드는 병이었다. 항생제가 발명되기 전까지 매독은 치명적인 병이었다. 이것이 팜파탈을 낳은 두 번째 공포였다.

그럼에도 남자들은 사창가를 피하지 않았다. 19세기 말 툴루즈 로트레크, 조르주 루오(1871-1958)의 그림에는 사창가 여인들이 그림의 주인공으로 등장한다. 루오는 창녀들을 현대사회 타락의 징표라고 보아서 흉측한 모습으로 그렸다. 반면 로트레크는 창녀들을 연민의 시선으로 보았다. 「의료 검진」에서는 위생국에서 정기검진을 마치고 나오는 여성들의 모습이 등장한다. 지치고 심란한 표정들이다. 그녀들은 남자들이 비난하듯이 쾌락을 위해서가 아니라 그 외에는 달리 먹고살 방법이 없는 여성들이며, 그 일에는 이렇게 여성의 은밀한 신체 부위를 검진당해야 하는 모독적인 과정이 반드시 결부되어 있었다.

소파 위의 혁명: 욕망하는 여자들

여성들의 강력한 힘 앞에서 남자들은 자발적으로 무릎을 꿇었다. 작품 속 여성들은 더욱 강력한 유혹의 향기를 내뿜으면서 등장한다. 1901년 매독 환자로 알려졌던 구스타프 클림트가 그린 「유디트 1」
Gustav Klimt, 1862–1918
은 19세기 말 내내 그려졌던 나쁘고 예쁘기만 한 유디트와는 질

적으로 다른 새로운 여성상이 등장했다는 것을 보여 준다. 유디트는 유대의 논개다. 아시리아의 군대가 유대 민족을 침입해 왔을 때, 과부였던 유디트는 술과 고기를 들고 하녀와 함께 단신으로 적진을 찾는다. 그리고 그날 밤 유디트는 적장 홀로페르네스와 하룻밤을 보낸 뒤, 취해 잠든 적장의 목을 베어 옴으로써 민족을 위기에서 구한다. 그러나 19세기 퇴폐적인 탐미주의자들은 그녀의 애국심보다 하룻밤 정사에 주목하면서 유디트를 남자를 유혹하고 파멸시키는 팜파탈의 전형으로 이해했다. 유디트는 남자를 제 손으로 직접 죽인 여자이니 살로메보다 더 위험수위가 높았다. 역설적으로 그만큼 매혹의 수위도 높았다.

클림트가 그린 유디트는 남자의 목을 들고 있는데, 그 표정이 기묘하다. 그녀는 지금 사랑의 황홀경에서 헤어나지 못하고 있다. 지금까지의 팜파탈이 보인 쾌락이 살인에 있었다면, 클림트가 그린 유디트의 쾌락은 사랑에 있다. 사랑의 희열에 빠진 여인의 표정은 클림트 이전에 그려지지 않았다. 대부분의 그림 속 팜파탈들이 차가운 유혹녀로 등장하는 반면, 클림트의 유디트는 진정으로 사랑의 열정에 휩싸인 여인이다. 이 유디트는 새로운 권리를 요구한다. 여성의 정치적 권리만큼이나 여성의 육체적인 성적 욕구가 인정되지 않던 시대에 유디트는 뻔뻔스러이 쾌락을 누리고 그 권리를 옹호한다.

클림트는 이런 유의 그림들로 부도덕하다는 비판을 들었다. 이전까지 여성은 앞서 본 그뢰즈나 부그로의 소녀들처럼 남성 욕망의 수동적인 대상이어야만 했다. 순결하고 또 순진해야만 했다. 여성은 성적 욕망의 주체가 될 수 없었다. 그러나 20세기에 들어서면서 비로소 여성 참정권의 인정과 더불어 여성의 욕망할 권리는 부분적으

구스타프 클림트, 「유디트1」(1901)

로 인정받기 시작했다. 이것이 바로 빈의 정신분석학자 프로이트가 여성들의 히스테리를 치료하면서 이룩한 '소파 위의 혁명'이다. 프로이트의 이론이 당시 충격으로 받아들여졌던 것처럼 클림트의 그림도 충격적이었다. 감각적 쾌락에 젖은 아름다운 여인들은 클림트 작품의 중요한 테마였다. 클림트를 추종했던 에곤 실레의 그림 속에서는 어린 소녀들조차 성적인 본능으로 뒤틀린 채 등장한다. 인간의 본능적 충동과 무의식에 주목한 프로이트의 이론은 르네상스 이후 서구 문화의 기축이 되어 온 이성 중심의 계몽주의적 인간관에 반기를 든 것이었다.

Sigmund Freud, 1856-1939

프로이트의 '소파 위의 혁명'은 헝가리·오스트리아제국의 수도 빈의 나른하고 권태로운 분위기 속에서 이루어졌다. 육십팔 년 동안 왕위를 지킨 프란츠 요제프 1세가 다스리고 있던 이 이중 제국은 '늙은 황제'라는 그의 이미지처럼 모든 것이 과숙했고, 서서히 활기를 잃어 가고 있었다. 클림트의 작품 속에서 에로틱한 감정에 취한 여인들의 모습은 화려하고 장식적인 모티브로 뒤덮여 있어 비난을 받았다. 클림트가 그린 유디트의 살인과 사랑은 모두 금빛 광휘 속에서 빛난다. 르네상스 이후 화가들에게는 황금을 사용하지 않으면서 반짝이는 금을 그리는 재주, 유리를 사용하지 않고 투명한 유리를 그려 내는 재주를 부리는 것이 미덕이었다. 그러나 이러한 관행을 거부하고 클림트는 기하학적 패턴, 화려한 배경, 금은박을 사용한 지극히 장식적인 작품을 완성했다. 클림트의 작품은 종합예술을 지향하는 아르누보의 흐름과 함께했다.

Total Art

삶은 관능적이고 아름다우면서 동시에 구제할 수 없는 권태에 빠져들었다. 클림트의 전기를 쓴 니나 크랜젤의 표현대로 빈에서

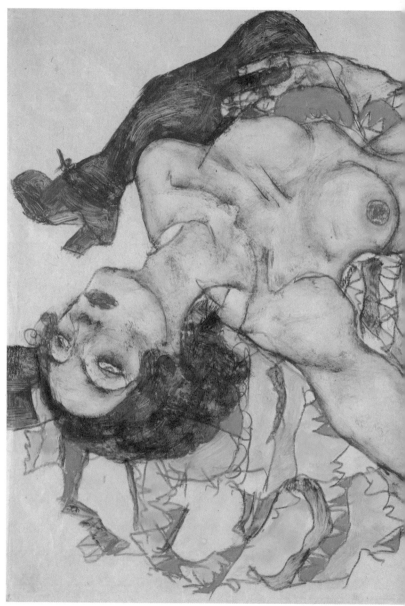

에곤 실레, 「여자 연인」(1915)

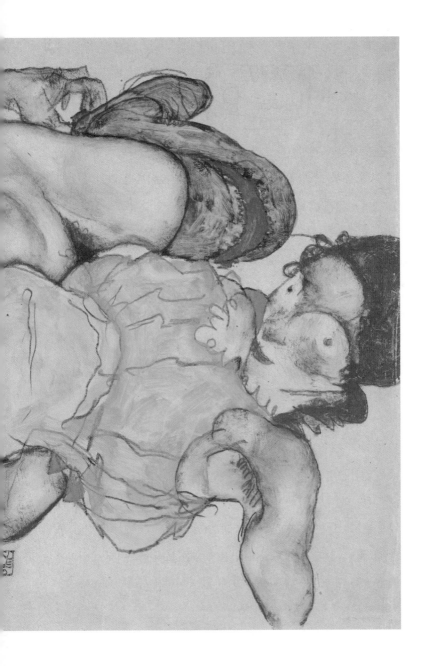

는 실제로 만질 수 있는 육체와 사랑과 삶, 그리고 피할 수 없는 죽음까지가 '탐닉의 대상'이었다. 이 시대는 '세기말적인 불안'과 '20세기 초 삶의 기쁨'이 교차하던 시대였고 클림트의 작품은 이를 그대로 전한다. 오랜 시민혁명으로 시민적 가치가 확고히 자리 잡게 된 파리는 차라리 건전했다. 그러나 이 권태와 평화는 사라예보에서 울려 퍼진 총성 한 발과 함께 끝났고, 결국 프로이트의 말이 옳았다는 것이 증명되었다. 훌륭한 과학 문명은 가공할 살상무기를 만들어 냈다. 이성은 광기를 낳았다. 이성을 지닌 인간의 일이라고는 믿을 수 없을 만큼 잔인한 전쟁이 시작되었다. 1차 세계대전이 발발했다. 1914년 일이었다.

1915년 1차 세계대전의 한복판에 모습을 드러낸 에곤 실레의 「여자 연인」에서는 여성의 성적 욕망이 전쟁 당시 많은 사람들의 정서를 지배하던 공격적인 분노와 결합하고 있다. 쿠르베가 이전에 사랑을 나누고 잠든 두 레즈비언을 그렸을 때와 달리, 실레 그림에서는 한 여성이 인형(팔다리가 온전히 표현되지 않은 수동적인 존재)처럼 묘사되고 있다. 이 욕망은 통제하거나 제어할 수 없는 것이다. 한번 터져 나온 억압된 본능적 충동은 더 이상 잠자코 있으려 하지 않았다. 이제 이것은 현대 예술에서 중요한 테마가 되어 반복적으로 얼굴을 내밀게 된다. 프로이트가 이룩한 소파 위의 혁명은 그 모든 비난과 험담에도, 일파만파 퍼져 나갔다. 인간에 대한 이해에서 이제 무의식이나 본능을 빼놓고는 아무 말도 할 수 없는 시대가 도래한 것이다.

여자, 동양, 노예 그리고 제국주의

저개발 국가에게 선진 문명의 축복을 준다고?

"어떻게 이미 100만 명이 사는 대륙을 '발견'했다고 할 수 있는가?"
1970년대 반전운동에 앞장섰던 미국 흑인 희극배우 딕 그레고리의
말이다. 콜럼버스의 아메리카 대륙 발견에 관한 매우 정당한 코멘트
다. 백인들에겐 발견이자 영토의 확장이었지만, 원주민들에겐 침략
이자 강탈이었다. 19세기 말 제국주의 시대는 이들의 탐욕이 정점에
오른 시기였다. 사실 19세기 후반 유럽 여러 국가들은 산업의 급격
한 성장으로 원자재 확보와 새로운 시장을 필요로 하게 되었다. 여
기다 이탈리아와 독일의 통일 등 새로운 강대국들의 등장으로 유럽
열강 내 힘의 균형은 깨지기 시작했다. 이들은 유럽 내에서의 영토
확장이 어려워지자 앞다투어 아프리카와 아시아를 침략했다.

　식민지 운명은 경제적·정치적으로뿐 아니라 심리적·문화적
지배를 통해서 이루어진다. 16세기부터 시작된 유럽의 확장 정책은
기독교 문명의 보급이라는 허울 아래 이루어졌다. 사실 야만을 없앤
다는 명목으로 한 일들이 더 야만적이었다. 미술사학자 곰브리치도
이들이 "탐욕에 눈이 어두워 거짓과 계략을 일삼는 잔인한 강도떼
에 지나지 않았다. 가장 슬픈 사실은 자신들이 크리스천이라고 말

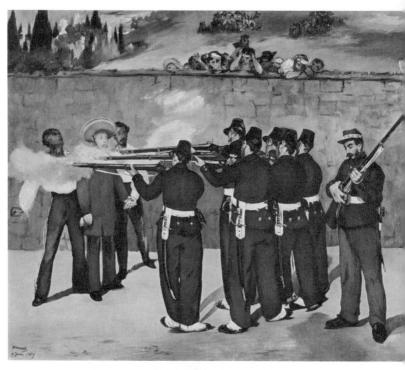

에두아르 마네, 「1867년 막시밀리안 황제의 처형」(1869)

하는 것뿐 아니라 이교도에게 가한 모든 잔혹한 행위가 크리스트교를 위한 거라고 주장하는 데 있었다."라고 말한다. 1890년대에 프랑스 외교부 장관이었던 가브리엘 아노토의 말을 들어 보자. "프랑스의 팽창에 있어서 문제는 정복 정책이 아니라 과거의 야만에 머물러 있는 지역에 문명의 원리를 보급하는 것이다." 아노토의 말처럼 침략 논리는 저개발 국가에 선진 문명의 축복을 준다는 식민지 시혜론으로 미화되었다. 약육강식과 적자생존을 주요 골자로 하는 찰스 다윈의 진화론도 침략을 정당화하는 공격적인 논리에 이용되었다. 이 시기 그림들에도 제국주의와 식민지를 둘러싼 복잡한 이야기가 담겨 있다.

Gabriel Hanotaux, 1853-1944

프랑스 화가 마네는 1869년 「1867년 막시밀리안 황제의 처형」이라는 의미심장한 작품을 완성한다. 마네의 이 그림은 프랑스의 팽창주의가 낳은 비극적인 사건을 정면으로 다루고 있다. 이 작품은 프랑스에서는 전시되지 못하다가 20세기 초 독일 만하임 미술관에 소장되었다. 프랑스의 변덕과 무지를 보여 주는 이 작품이 프랑스에서는 검열의 대상이었던 반면, 독일에서는 적극적으로 환영받았던 것이다.

1867년 6월 19일 아침 멕시코에서 합스부르크 가문 출신 막시밀리안 황제와 충복 두 명이 총살당했다. 막시밀리안은 프랑스의 나폴레옹 3세가 옹립한 괴뢰정부의 수장이었다. 당시 프랑스는 세계 2위의 해외 자본 투자국으로 군림하고 있었으며, 멕시코는 프랑스에 거액의 채무를 지고 있었다. 멕시코 정부가 채무이행을 하지 못하자, 나폴레옹 3세는 이를 빌미로 침범하여 자기 입맛에 맞는 정권을 세웠다. 대륙을 무정부와 가난의 손아귀에서 구해 낸다는 명

분으로 멕시코와는 전혀 상관없는 오스트리아의 왕자 막시밀리안을 멕시코의 왕으로 앉힌 것이었다. 1861년 당선된 후아레스 대통령이 엄연히 있었음에도 말이다. Benito Pablo Juárez, 1806-1872

당연히 멕시코 국민은 오스트리아 출신의 왕을 원하지 않았다. 막시밀리안이 의존할 데라곤 막대한 유지비가 드는 프랑스의 군사력밖에 없었다. 채무국 멕시코가 프랑스 군대를 유지하는 비용으로 나라 전체의 일 년 수입이 넘는 돈을 써야 했다. 이것은 멕시코 국민들의 분노를 더욱 부채질했다. 이런 위태로운 상황에서 유럽의 정세 변화와 상관없이 지원하겠다던 나폴레옹 3세는 약속을 어겼다. 프로이센과의 전쟁 대비를 위해 국내외 모든 프랑스군을 동원해야 했기 때문이다. 1867년 프랑스군이 멕시코를 떠나자 막시밀리안은 끈 떨어진 뒤웅박이 되었다. 그는 곧 멕시코군에 지체 없이 체포되어 사형에 처해졌다.

처형 소식을 들은 마네는 처음에는 멕시코인들의 잔인함을 비난할 생각이었다. 그러나 점차 이 문제의 진짜 책임자는 나폴레옹 3세의 무모한 확장 정책이라는 생각에 이르렀다. 그래서 그림의 첫 번째 버전에 등장했던 멕시코 군대를 두 번째 버전에서는 모두 프랑스 군대로 바꾸었다. 냉정한 표정으로 장전하고 있는 프랑스 중사의 콧수염과 날렵한 코는 나폴레옹 3세의 모습 그대로다. 마네는 이 작품의 전체 구도를 고야의 「1808년 5월 3일 마드리드 방어군의 처형」에서 빌려왔다. 고야의 작품은 1808년 스페인을 침공한 나폴레옹 군대의 만행을 고발하는 것이었다. 나폴레옹은 스페인 왕정의 분열을 틈타서 형 조제프 보나파르트를 왕위에 앉혔고 스페인 왕위 정식 계승자는 투옥했다. 이에 저항하는 스페인 민중은 잔혹하게 사살

당했다. 삼촌뻘에 해당하는 나폴레옹을 평생 롤 모델로 삼았던 나폴레옹 3세는 나폴레옹처럼 유럽 내 프랑스 패권을 유지하기 위한 팽창정책을 지속적으로 추구했는데 이제는 그림 속에서 잔인한 지휘관으로 등장한 것이다.

막시밀리안 황제와 멕시코의 비극은 이런 프랑스 팽창정책의 결과였다. 영국의 《데일리 뉴스》는 나폴레옹 3세의 팽창정책을 두고 1870년 6월 8일자 보도에서 프랑스 제2제정을 '제국주의적'이라고 비판했다. 프랑스의 나폴레옹 1세와 3세의 로마제국을 재현(再現)하려는 의도를 품는다는 의미에서 제국주의라는 용어는 공공연히 쓰이기 시작했다. 부정적인 의미로 시작했지만 이내 유럽의 다른 국가들이 경쟁적으로 제국주의 대열에 합류했다. 19세기 말에는 신흥국들인 이탈리아와 독일, 일본이 가세했다. 이들의 침탈과 지배는 경제적·정치적으로만 이루어지지 않았다. 식민지 국가의 고유한 문화와 정체성을 부정하는 심리적·문화적 지배도 중요한 통치술 중 하나였다. 이 시대의 어떤 서구인도 여기서 자유로울 수 없었다.

아름다운 여자 노예들: 오리엔탈리즘을 구현한 이미지들

제국주의적 서양이 동양에 대한 지배를 합리화하고 옹호하는 사고방식은 오리엔탈리즘이라는 용어를 만들어 냈다. 『문화와 제국주의』를 쓴 에드워드 사이드에 따르면 오리엔탈리즘은 "서구 제국주의 세력의 대외 팽창에서, 비서양을 왜곡하여 그 침략을 합리화한 모든 문화적 표현"을 일컫는 말이다. 이것은 서구인들은 제멋대로

오리엔트의 이미지를 만들어 냈고, 그것을 동양에 뒤집어씌웠다. 오리엔탈리즘이 심화되는 과정은 심리학 용어로 '이중 맹검'의 상태로 지배자와 피지배자가 동시에 왜곡되는 과정이다. 타인에 대한 지배를 합리화하고 미화하는 과정은 피지배를 합리화하는 과정만큼 변형 정도가 심한 것이다. 한반도 침략을 부인하는 일본 총리의 논리나 일제강점기가 하느님의 뜻이었다고 주장해서 물의를 일으켰던 한 정치가의 논리나 적자생존이라는 편협하고 비인간적인 논리에 기반해 있기는 마찬가지다. 사람과 사람 사이의 지배 및 피지배는 전근대의 야만적인 유물일 뿐 어떠한 경우에도 합리화될 수 없다. 최근의 미술사 논의는 다른 어떤 영역보다도 이런 시각적 오리엔탈리즘의 비판에서 큰 성과를 내고 있다.

페미니스트 미술사가 그리젤다 폴록은 서구의 근대사회는 "페티시즘을 기반으로 한 관광주의와 식민주의"에 근거한다고 지적한다. 관광주의는 기본적으로 근대도시의 형성과 연관이 있다. 근대도시에서 여가를 즐기는 계급들이 식민주의 및 제국주의를 통해 연결된 다른 나라들을 방문하고 문화적으로 소비·착취하는 것이 바로 관광주의다. 관광주의는 19세기에 수많은 기행문을 탄생시켰으며 사진술의 발달에 힘입어 오리엔탈리즘을 뒷받침하는 시각적인 증거물들을 수없이 양산했다. 19세기 사진 속의 동양인들은 대부분 수동적이고 무기력하고 야만적인데, 이 '미개한' 사람들의 이미지는 저들의 지배를 합리화하는 데 일조했다. 화가들은 서구인들의 정복욕을 자극하는 이미지들을 만들어 냈다.

그 시작은 나폴레옹의 동방 원정(1798-1801)이었다. 이집트 맘루크, 영국, 오스만튀르크를 견제하기 위해 떠났던 이 원정에는

학자와 문화인 167명이 포함되어 있다. 이들의 원정 보고 활동은 오랫동안 단절되었던 고대 세계에 대한 호기심을 부추겼다. 그리고 1821년부터 시작된 터키로부터의 그리스 독립운동은 이런 이국적인 판타지를 유포하는 데 큰 역할을 했다. 이슬람 국가에 대한 정당한 관심보다 이국적이고 아름다운 이슬람 여인들에 대한 야릇한 상상이 퍼져 나갔다. 이제 비너스 대신 이국적인 침실이나 목욕탕을 배경으로 벌거벗은 여인들이 등장하는데, 이 여인들은 이슬람 왕의 사랑을 받기 위해 준비된 후궁들이다. 앵그르의 「오달리스크」, 「터키탕」 같은 작품들이 대표적이다. 이런 그림들을 그린 화가들 대부분은 터키에 가 보지도 않았고, 간다 한들 이런 장면들을 볼 수도 없었다. 이국적인 여자들의 눈부신 육체는 그들 상상 속에만 존재하는 것이었기 때문이다. 이런 기묘한 상상력은 서구인들의 정복욕을 부추겼다.

　　이런 오리엔탈리즘을 가장 잘 보여 주는 작가는 장레옹 제롬이다. 스핑크스와 독대한 나폴레옹을 그리기도 했던 제롬 최고의 히트작은 「로마의 노예시장」이라는 연작이다. 미국에서 노예해방이 이루어진 지 한참 뒤인 1880년대에 뜻하지 않게 노예시장 그림이 인기를 끄는 황당한 상황이 연출된 것이다. 이 노예시장에서는 특이하게 주로 여자 노예만 거래된다! 아름다운 여자 노예들을 놓고 열띠게 가격 흥정을 하고 있는 남자들을 그린 그림은 고대 로마로 설정되어 있었지만, 어쩐지 사람들은 여기에 19세기 말 이스탄불의 이미지를 떠올렸다. 이스탄불이야말로 한때는 콘스탄티노플로서 로마 문화의 계승자였던 곳이기 때문이다. 그림 속 노예는 제롬이 다른 그림에서 그렸던 가장 아름다운 여인, 조각가 피그말리온의 손에서 태어난 갈라

Jean-Leon Gerome, 1824-1904

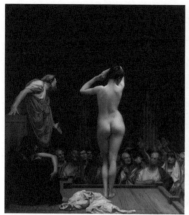

장레옹 제롬, 「로마의 노예시장」(1886)

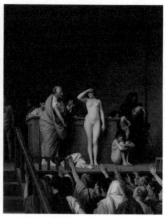

장레옹 제롬, 「노예 경매」(1884)

장레옹 제롬, 「목욕탕」(1889)

테이아를 연상시킨다. 노예로 팔리는 여인이 부끄러워 얼굴을 가리는 바람에 어쩔 수 없이 몸이 더 강조된다. 저렇게 수줍음을 타는 아름다운 여인이라니! 거기다가 노예라니! 이것은 단순한 남성적인 욕망의 표현이 아니라 수동적인 여인의 이미지가 덧씌워진 동양에 대한 서양의 욕망이기도 했다. 강하고 진보한 남성(서양)에게 여성(동양)은 길들여지고 거듭난다는 허황된 생각이 지배적인 시대였던 것이다.

이국적 여인들 사이에도 등급은 반드시 존재했다. 피부 속에 멜라닌 색소가 많을수록 여인들의 지위는 낮아졌다. 제롬이 그린 또 하나의 「목욕탕」 그림에는 흑인 하녀와 그녀에게 매우 수동적으로 몸을 맡긴 흰 피부의 여인이 등장한다. 우리가 앞장에서 살펴보았던 것처럼 서구에서는 "남성들이 생각하고 싶어 하는 그런 존재"들은 사라지고 무서운 여자들, 팜파탈들이 세상을 지배하고 있었다. 반면 아름다운 노예, 동양 여자는 관능적이면서 수동적이며 동시에 여러 사람을 상대하는 과정에서 보균자가 될 위험에 노출되지 않은 안전한 존재였다. 반면 검은 피부의 여인들은 보다 자연에 가깝고 문명에 길들여지지 않은 동물적이고 원초적 관능의 화신이었다. 또한 이들에게 접근하는 데는 어떤 도덕적인 불편을 느끼지 않아도 된다는 장점도 있었다. 프로이트가 일깨운 본능은 엉뚱한 곳에서 작동하고 있었다. 이들은 실제가 아니라 에드워드 사이드가 지적한 것처럼 서양이 정치적 야심에서 생각해 낸 '상상의 지리학'에나 존재하는 여성들이었다.

현대미술의 발전에서 중요한 화가 중 한 명으로 일컬어지는 폴 고갱
도 예외가 아니다. 폴록은 폴 고갱의 작품이 "식민주의와 관광주의
의 영향 아래 그려졌다."라고 딱 잘라 말한다. 1889년 파리에서 열
린 만국박람회에서 고갱은 원주민들을 마치 동물원의 동물처럼 전
시해 놓은 '원주민 마을'에 크게 영감을 받아 타히티로 떠나기로 결
심한다. 고갱은 서구 회화의 전통과 의도적으로 단절해 새로운 영감
의 원천을 찾아 나선다. 산업화와 문명화로 오염된 서구의 타락을
극복할 대안으로 순수한 원시성을 고른 것이다. 1891년 4월 1일 타
히티의 관습과 풍경을 연구하고 그리기 위한 목적으로 프랑스 교육
부와 미술부처의 서신을 지니고 떠난 고갱은 두 달여간 항해한 끝
에 목적지에 도착했다. 그러나 그곳은 고갱이 꿈꾸던 낙원이 아니
었다. 호주로 가는 배들이 잠시 들렀다 가는 조그만 식민지 항구였
을 뿐이다. 1892년에 그린 「타 메테테」는 고갱이 본 식민지 풍경을
그대로 담고 있다. 백인들의 식민지 건설은 그들이 주장했던 것처럼
타히티 원주민의 삶을 '개선'하기만 한 것이 아니었다. 반대로 식민
지는 서구의 저질 문화에 오히려 그 순수성이 훼손되고 오염되었다.

　　그림 속에는 타히티 아가씨 다섯 명이 마치 진열대 물건처럼
나란히 앉아 있다. 아가씨들은 마치 고대 이집트의 부조나 회화에서
볼 수 있는 자세를 다양하게 변형해서 취하고 있다. 이로써 고갱은
자신의 작품 세계를 서구 문화의 기원인 이집트 문화로까지 거슬러
올라가 근원부터 새로이 정립하고자 했다. 그는 이집트 부조 양식의
차용, 색채의 자유분방한 사용, 장식적이고 상징적인 요소의 도입으

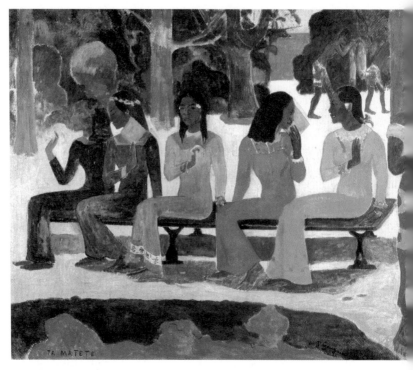

폴 고갱, 「타 메테테」(1892)

로 형식적 측면에 있어서는 분명 새로운 회화의 영역에 도달했다. 그러나 실제 세계는 고갱이 기대하고 예측한 것과는 달랐다. 우리는 이 다섯 아가씨들이 모두 유럽식 복식을 했다는 점에 주목해야 한다. 아가씨들 뒤로는 여전히 원시적인 방법으로 물고기를 잡아 운반하는 타히티 남자들이 보인다. 타 메테테는 시장을 뜻하는 타히티 말인데, 시장에 상품으로 나온 여성들을 일컫는 말이기도 하다. 이 아가씨들이 왜 유럽식 복식을 하고 있는지는 분명하다. 그들은 같은 원주민 남자들을 위해서가 아니라 유럽 선원들을 위해서 꾸미고 나왔다. 이 아가씨들에게서 느껴지는 이질감은 화면 오른편, 타히티식대로 입은 여인이 회피하는 자세를 취한 데서 잘 알 수 있다. 유럽인들이 지나가는 곳에는 매춘과 매독 등 추한 것들이 함께 따라왔다.

실망한 고갱은 타히티 오지 깊숙한 곳으로 들어갔고, 마침내 원하던 순수한 낙원을 찾았다고 생각했다. 그러나 그의 그림에 등장하는 타히티 사람들은 온통 말이 없고 무표정하다. 자신과 소통되지 않는 사람들을 우울하고 수동적이라고 생각하는 서구인의 사고방식이 그대로 드러난다. 이런 맥락에서 가장 문제가 되는 작품이 바로 고갱 자신이 대표적으로 생각했던 「마나오 투 파파오」다. 미술사학자 그리젤다 폴록이 예리하게 분석한 대로 이 작품에는 중년 백인 남성 화가인 고갱과 어린 유색인종 모델 소녀라는 이중, 삼중으로 왜곡된 지배·피지배 관계가 존재한다. 고갱 역시 원시적인 타히티에 문명의 시혜를 베푼다는 당시 관념에서 조금도 벗어나지 못했던 셈이다. 타히티 그림으로 서양 현대미술의 새로운 장을 연 대가로 평가받았으니 혜택을 받은 것은 오히려 고갱 쪽이다.

고갱과 함께 상징주의 운동을 하던 에밀 베르나르의 행보 역

Émile Bernard, 1868-1941

에밀 베르나르, 「세 인종」(1890)

시 고갱과 비슷하다. 고갱이 타히티로 떠나던 해에 고갱과 같은 이유로 그는 이집트로 떠나서 약 십 년을 그곳에서 보낸다. 당시 세기 말의 분위기는 서구의 문명이 언젠가는 끝장나리라는 불안감과 함께 새로운 갱생의 발판이 필요하다고 모두가 느끼던 시점이었다. 인상주의는 르네상스 이후 이루어진 시각적 발전의 마지막 장이었다. 인상주의 이후에 서구 문명에서는 이 이상 새로운 것은 기대하기 힘들다는 의식이 미술가들 사이에 팽배해 있었다. 에밀 베르나르는 인상주의와 그 이후에 뒤따르는 여러 혼란스러운 시도를 극복하기 위해서 신고전주의로의 회귀를 꿈꾸었다. 그리고 그 시작은 서구 문명의 기원인 이집트가 되리라고 예상했다.

그러나 에밀 베르나르가 목도한 이집트의 카이로 역시 고갱의 타히티와 별반 다르지 않았다. 이집트의 지배자가 오스만튀르크에서 영국으로 바뀌었을 뿐이다. 그는 서구의 근대화와 산업화에 물들지 않은 '순수한' 여인들을 그리고 싶었지만, 현실의 카이로는 열강의 침탈로 피폐해져 있었다. 1890년 그는 백인, 동양인, 흑인 여자를 그리고 나서 '세 인종'이라는 매우 건조한 제목을 붙였다. 이 그림은 서로 다른 피부색을 지닌 여자들의 조화와 인간적인 연대를 보여 주는 것이 아니다. 백인 여자는 가운데를 차지하고 있는데, 전통적인 '누워 있는 비너스'가 좀 겸연쩍어하는 듯한 자세를 취했다. 동양인 여자와 흑인 여자는 그보다 낮은 곳에 배치되어 있으며, 세숫대야와 수건을 들고 있어, 낮은 지위의 여성들임이 분명하다. 이 세 여자들은 각기 다른 위치에서 각기 다른 포즈로 마치 진열된 듯 앉아 있다.

포유동물 자연사 박물관에 전시된 세라 바트만 초상

19세기 말 인간의 몸은 관찰과 전시의 대상이 되었다. 다윈의 진화론은 진화의 속도와 차이를 인정했다. 이것이 인간 사회에 적용되면서 우생학, 인종론, 골상학, 범죄인 유형학 등 사이비 과학이 태어났다. 여기서 기준은 명백하게 외모였다. 유럽인과 다르게 생긴 아프리카인이나 아시아인, 유대인, 유랑 민족 집시 등은 모두 열등한 민족으로 분류되었다. 다윈의 외사촌인 프랜시스 골턴은 우생학의 창시
Sir Francis Galton, 1822-1911
자였다. 각 인종의 차이점을 들여다보는 베르나르의 「세 인종」 역시 이런 인종학적 관심사와 아주 멀지는 않았던 그림이다.

　　차이는 차별로, 그리고 특정 부류 인간에 대한 특정 부류 인간의 우월성의 근거로 오용되었다. 1875년의 함부르크 하겐베크 동물원에는 희한한 구경거리를 보러 사람들이 몰려들었다. 지금은 감히 상상도 할 수 없는 '인종 전시회'가 열렸기 때문이다. 램랜드인과 마사이족, 이누이트족 등 소위 '원시 부족'들이 짐승 우리 속에 들어 있었다. 이 전시회는 인기가 높아서 누비아인, 에스키모인, 소말리아인, 에티오피아인, 베두인 등을 전시하며 1931년까지 이어졌다. 사람이 사람을 구경거리로 전락시키는 가장 비인간적인 행위에 소풍을 나온 선량한 사람들이 아무 죄의식 없이 자식들의 손을 잡은 채 가담했던 시절이다.

　　이런 유의 이야기 중 가장 끔찍한 것은 바로 '호텐토트의 비
Hottentot Venus
너스'라고 불린 여인의 이야기다. 세라 바트만은 남아프리카 코이코
Sarah Baartman, 1789-1815
이족의 딸로 태어나 유아세례를 받았으니 백인들과 똑같은 하느님의 딸이다. 그러나 그녀는 1810년 21세 나이로 돈을 벌게 해 준다

는 꾐에 넘어가 영국으로 오게 된다. 남다른 신체적 특성을 지녔던 그녀는 당시 유행하던 프리크쇼에서 전시되어 구경거리가 되고 말았다. 여성으로서의 수치심 따위는 전혀 고려되지 않았다. 1815년 영국에서 노예해방운동이 일자 그녀는 이번에는 파리로 팔려 갔다. 그곳에서 26세 나이로 죽기까지 그녀는 구경거리로 살아야 했다. 그녀가 죽은 후의 이야기는 더 기막히다. 나폴레옹의 전담의 쿠르비에는 그녀의 사체를 해부했다. 그리고 그녀가 '인간'이라는 결론을 내려 줬다. 이 일은 서구인들이 아프리카 사람들을 같은 인간으로 보지 않았다는 명백한 증거다. 죽어서도 그녀는 박제되어 파리의 인류 박물관에 전시되어 있었다. 2002년 남아프리카공화국 대통령 넬슨 만델라가 프랑스 대통령 미테랑과 칠 년간 협의한 끝에 시신을 거두는 데 성공해서 그녀는 192년간의 치욕적인 여정을 마치고 비로소 고국으로 돌아왔다. 제국주의가 만들어 낸 여러 상처는 아직도 충분히 해소되지 않았다.

들끓는 친부 살해의 욕망들

두 얼굴의 시대

세기말이 지나고 1914년 1차 세계대전이 발발하기 직전까지의 시간. 우리는 이 시대가 보인 뜻밖의 두 얼굴에 당황할 수밖에 없다. 문화사가 자크 바전은 저서 『새벽에서 황혼까지』에서 이 십오 년을 "벨 에포크라는 만찬의 세월이자 폭력 숭배의 시대"였다고 평가한다. 20세기에 들어서면서 눈부시게 발전하는 과학은 새로운 희망적 분위기를 연출해 냈다. 스테판 츠바이크가 『어제의 세계』에서 회상하듯 과학은 '진보의 대천사'였다. 당시 여러 석학이 전쟁 불가를 호언장담했다. 후에 노벨평화상을 받게 되는 노먼 에인절은 1910년 『거대한 환상』이라는 책에서 서로 긴밀하게 연결된 세계경제 구조상 전쟁의 가능성은 거의 없다고 단언했다.

그러나 이러한 낙관주의 옆에서 비관주의와 불안이 함께 자라고 있었다. 새롭게 발전하고 있는 물질적인 발전과 그에 따른 여러 사회적인 모순에 대한 혐오감이 전 사회에 팽배해졌고, 공격적 양상은 이미 도를 넘어서고 있었다. 다윈주의와 사촌인 우생학이라는 사이비 과학이 퍼져 나갔다. 다윈의 자연선택설을 국가에 적용한 사회진화론은 싸워서 이기는 자만이 살아남을 자격이 있다는 논리를

양산했고 전쟁으로 인한 인명 피해와 비용 부담은 이전보다 강건하고 늠름하며 유능한 종족으로 거듭난다는 '종' 개선의 대가라고 여기면 능히 감수할 만하다고 인식되었다. '구원으로서의 전쟁'이라는 생각이 뿌리내리고 있었다.

낙관과 비관이 교차하는 가운데 문화적인 '친부 살해'의 욕망이 들끓기 시작했다. 베를린에서 발행되는 잡지 《디 악치온》 4월 호에 오스트리아 정신분석학자 오토 그로스는 "무의식의 심리학 덕분에 남녀관계가 미래에 자유로워지고 행복해질 거라고 보는 오늘의 혁명가는 가장 근원적인 형식의 억압, 다시 말해 아버지와 부권에 대항하여 싸운다."라는 주장을 실었다. 프로이트의 오이디푸스콤플렉스를 확대해석하여 사회적으로 적용한 것으로 낙관론자건 비관론자건 모두들 기성 제도와 관습, 관행에 염증을 느끼고 있었기에 새로워져야 한다는 데에는 이견이 없었다. 다만 새로움에 대한 욕망은 전쟁과 혁명의 와중에서 매우 다양한 형태로 발현되었다.

파리에 있었던 예술가와 엘리트 대부분에겐 여전히 벨 에포크였다. 1871년 파리코뮌 이후로 파리는 더 이상 혁명적인 격변 없이 비교적 정치적인 안정을 누리고 있었고 제국주의적 식민지 경영으로 경제적인 풍요는 계속 이어졌다. 식민지 경영의 문화적인 산물인 오리엔탈리즘은 이제 새로운 양상을 띠었다. 에밀 베르나르와 폴 고갱에게서 볼 수 있었던 것처럼 그것은 피지배 국가 상황에 대한 단순한 왜곡을 넘어서 인상주의 이후 힘이 빠지고 있는 유럽 문화에 대한 하나의 대안으로 간주되었다. 인상주의가 젊은 작가들에게 가르쳐 준 것은 새로운 미술의 가능성이었다. 새로운 세기가 되면서 새로움과 성공에 대한 갈망이 오버랩되면서 소위 예술적 아방가르

드의 등장이 본격화된다. 대중과 함께 호흡하기보다는 새로운 고지
를 선점하려는 이들의 치열한 경쟁은 전쟁 이전에 이미 미술계를 최
고로 뜨거운 격전장으로 변모시켰다. 그리젤다 폴록은 예술적 아방
가르드의 전략을 참조·경의·차이라는 틀로 설명한다. "아버지에 대
한 참조, 선망의 대상이 되는 아버지의 위치에 대한 경의, 아버지의
reference deference
지위를 전유하고 강탈할 수 있는 치명적인 일격이라는 의미에서의
차이"는 문화적 '친부 살해'의 과정에 대한 친절한 뜻풀이다.
difference
　　예술가들의 경쟁은 누구에게도 해가 되지 않는 문화적인 풍요
를 가져왔다. 예술가들은 모두 파리, 빈, 베를린, 런던, 프라하, 부다
페스트, 상트페테르부르크를 제 집 안방처럼 뻔질나게 드나들었다.
1909년 이탈리아 작가 마리네티는 파리에서 미래주의 선언문을 발
Filippo Marinetti, 1876-1944
표했으며 이 무렵 피카소의 입체주의도 본격화되었다. 1905년 첫선
을 보인 마티스의 야수파는 독일에서 큰 호응을 얻으면서 표현주의
에 영향을 끼쳤다. 1912년 이탈리아의 미래주의 작가들은 파리에서
전시를 열었으며, 1914년에 마리네티는 러시아를 방문했다. 예술가
들 사이에는 국경이 없었다. 낭만적이고 낙관적인 분위기 속 그들은
문화적인 코스모폴리탄들이었다. 전쟁 앞에서 가장 허무하게 무너
진 것이 국경을 초월한 예술가들의 보편적 공동체였다. 젊은 예술가
들은 모두 징집 대상이었다. 어제의 예술 동지에게 총부리를 겨누고
서로를 살상하는 어이없는 일이 발생했고, 심지어 몇몇 예술가들은
전쟁을 독려하는 일에 가담하게 되었다.

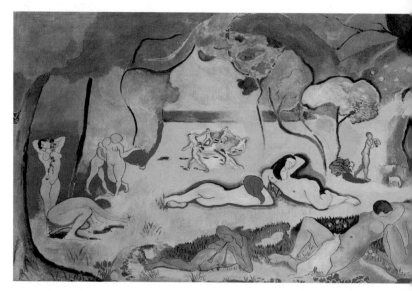

앙리 마티스, 「생의 기쁨」(1906)

1905년 가을 살롱전에서 발표한 파격적인 작품으로 '야수파'라는 별명을 얻은 마티스는 다음 해 「생의 기쁨」이라는 대작을 앙데팡당 전에 선보였다. 전작인 「사치, 고요, 쾌락」과 마찬가지로 낙원이 테마였다. 표면적으로 보이는 그 모든 것들은 평화롭고 고요하며 감미로운 쾌락에 잠겨 있는 것 같지만, 어마어마한 전통의 파괴가 그림 안에서 자행되고 있다. 각 인물군들은 어떠한 내적인 연관성 없이 등장한다. 인물들이 취한 포즈를 해명하기 위해서 연구자들은 앵그르, 폴라이우올로, 티치아노, 조르조네, 카라치, 크라나흐, 푸생, 와토, 드샤반, 드니 등을 언급한다. 유래가 어디건 이들은 출처로부터 박탈되어 임의적으로 배치됨으로써 기존의 회화 관습을 파괴하는 데 복무할 뿐이다. 인물들의 크기는 실제 비례와 상관없이 그려져 있어서 르네상스 이후에 지켜져 온 원근법적 공간감 역시 무참하게 무너졌다. 붉은색, 노란색, 연녹색과 감미로운 핑크색 색채도 이 공간감을 파괴하는 데 크게 일조한다. 노랑, 주황, 분홍으로 칠해진 하늘에서 단적으로 알 수 있듯이 색은 캔버스에 그저 발라져 있을 뿐으로 자연을 '재현'하고자 하는 르네상스적인 의지는 전혀 찾아볼 수 없다. 마티스의 「생의 기쁨」은 감미로움과 평온함 속에서 이루어진 회화적 관습의 파괴, 즉 회화적 '친부 살해'의 대표적인 예가 된다.

　이듬해인 1907년 피카소도 놀라운 그림을 그렸다. 당시 피카소의 화상이었던 칸바일러는 그 그림이 "모든 사람들에게 미친 사람 또는 괴물로 보였다."라고 처음에 받았던 충격을 전했다. 그러나

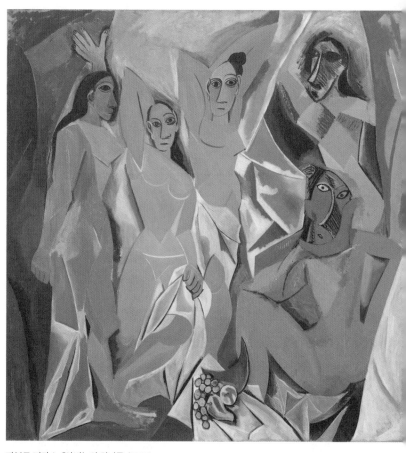

파블로 피카소, 「아비뇽의 처녀들」(1907)

곧 마음을 진정하고 그는 이 그림에 대해서 "지오토 이후 가장 혁신 적인 그림, 최초의 진정한 20세기 그림"이라는 평가를 내렸다. 바로 「아비뇽의 처녀들」이다.

스페인의 사창가 아비뇽에 있는 창녀들을 그린 이 그림은 현 실에는 비너스는 없고 창녀만이 있다는 마네의 「올랭피아」를 주제 적으로 계승한다. 여기 아비뇽의 처녀들은 대부분 '누워 있는 비너 스'를 가장 에로틱한 경지로 끌어올린 앵그르의 작품에서 볼 수 있 는 모든 자세를 취하고 있다. 동시에 이 자세들은 세잔이 「목욕하 는 사람들」 연작에서 반복해서 그린 도상들이기도 하다. 앵그르와 세잔이라는 전 시대 거장들(아버지)을 '참조'하고 '경의'를 표하면서, '차이'를 낼 수 있는 일격을 가한 그림이다. 특히 오른편 두 아가씨 의 얼굴은 지금까지 서양미술사에 존재하지 않았던 획기적인 모습 이다. "반 고흐에게 일본 판화가 있다면, 우리에게는 아프리카가 있 다."라는 피카소 자신의 말처럼 그 역시 비유럽적 전통을 그림 속에 끌어들였다. 옆면 몸에 정면 눈이 그려진 왼편 첫 번째 아가씨는 이 집트 부조를 참고한 것이었다. 또 오른편 두 아가씨의 얼굴들은 저 유명한 아프리카의 마스크였다. 서구 사회에서 통용되던 인간의 얼 굴에서는 전혀 볼 수 없었던 이질적인 표정과 얼굴에 대한 해석이 다. "모든 사람들에게 미친 사람 또는 괴물로 보였다."라는 칸바일러 의 표현은 결코 과장이 아니다. 낯선 문화의 낯선 미학을 공격으로 받아들이는 것은 어쩌면 당연하다. 지금까지 서양미술사에서 누드 화는 그 주인공이 창녀든 비너스든 마네의 「올랭피아」를 제외하고 는, 모두 한껏 감미로우며 유혹적인 표정을 짓고 있었다. 바로 그것 을 지움으로써 피카소는 회화적 '친부 살해'를 감행했는데, 이게 끝

이 아니다. 오른편에 앉아 있는 아가씨의 몸은 뒤를 향하고 있지만 얼굴은 정면상에 가깝다. 인간이 물리적으로 취할 수 없는 전대미문의 기괴한 자세는 미술사 전체에 진정으로 가해진 일격이다.

「아비뇽의 처녀들」로 피카소는 르네상스 시대에 그려진 가장 완벽한 그림 중 하나인 「모나리자」를 단숨에 능가해 버렸다. 제아무리 「모나리자」라 할지라도 우리에게 앞면과 양 측면만을 보여 줄 수 있을 뿐이다. 이는 그림을 보는 관람자, 화가의 존재론적인 좌표가 데카르트적인 기하학 구도에서 이해되었기 때문이다. 데카르트의 좌표에서 우리는 x, y(지금, 여기)의 한 점으로 존재한다. 중력의 법칙이 지배하는 이곳에서 우리는 늘 '지금, 여기'의 한 점인 것처럼 보인다. 그러나 우리 인식의 종합성은 '지금, 여기'를 뛰어넘는다. 본다는 것은 인상주의자들이 생각했던 것처럼 순간성만을 의미하지 않는다. 우리는 어떤 대상을 눈으로 카메라처럼 연속촬영하고, 이 이미지들을 종합하여 인식해서 하나의 상을 얻어 낸다. 우리는 '지금, 여기'에 있지만 동시에 체험이나 학습 등 과거의 기억을 종합하여 사물을 바라본다.

새로운 기술과 과학의 발전으로 시각은 더욱 확대되었다. 사진은 지금까지 인간의 나안으로 보지 못했던 새로운 시각적인 영역을 펼쳐 보였다. 머이브리지와 마레는 사람과 동물의 움직임을 연속사진으로 찍어 새로운 시각을 열었다. 그리고 전세기 말에 움직이는 이미지, 바로 영화가 등장했다. 피카소의 입체주의는 이런 새로운 문화에 대한 이해와 진보에 대한 낙관적인 믿음 속에서 탄생했다. 이쪽 면과 저쪽 면을 동시에 그리는 피카소의 입체주의는 20세기 초반의 물리학 발전과 관련이 있다. 물리학에서는 시간과 공간에 대한

상대적인 해석이 등장하게 된다. 시공간의 결합은 절대적이지 않다. 만약 우리가 빛의 속도로 여행한다면 시간은 0이 된다. 이러한 가정 아래 같은 시간에 이곳과 저곳에 동시적으로 존재한다는 '동시성' synchronisity 이라는 말이 생겨나고 이 동시성 개념은(과학적으로 올바르게 이해한 것이든 아니든 간에) 예술가들을 열광시켰다. 세계를 지배하던 기존의 법칙에 대한 단호한 거부와 새로운 법칙에 대한 기대는 이 시대 작가들의 오랜 열망이었다.

이제 회화는 끝났어

이 시대 공통의 정신인 현실 부정과 갱생의 의지가 가장 잘 표현된 영역도 바로 추상미술이었다. 추상미술의 선구자들은 발전하고 있는 물질문명의 비정신적인 측면을 경계하며, 새로운 정신 혁명을 주장했다. 공교롭게도 20세기 초반에 추상화 운동을 주도했던 화가들은 모두 유럽 변방국 출신이다. 말레비치와 칸딘스키는 러시아 출신이고, 몬드리안은 네덜란드 출신이다. 앞서 보았듯 당시 '수도 중의 수도' 파리에서 작업을 하던 마티스와 피카소는 추상 직전까지 갔으나 추상으로 넘어가지 않았다. 그들에게 현실은 어쨌거나 보존될 가치가 있었고, 소재 또한 주로 인물과 정물에 한정되어 있었다.

그러나 추상화가들은 주어진 현실의 모든 것과 단호하게 결별할 것을 촉구했다. 미술사학자 윤난지가 『추상미술과 유토피아』에서 말했듯이 "미래를 얻기 위해서 현실과의 단절이 필수적이다. 추상은 구상의 억압과 배제 위에서 탄생"한다. 이들 화가들은 눈앞에 보

조르주 브라크, 「바이올린과 촛대」(1910)

이는 낡은 현실은 철저히 부정했다. 칸딘스키는 1912년 『예술에서의 정신적인 것에 대하여』에서 위대한 정신의 시대가 시작되고 있으며, 예술은 이 위대한 목표에 복무해야 한다고 주장했다. 지금까지의 미술이 눈에 보이는 세계를 '재현'하는 것을 최대의 목표로 삼았다면 이제 예술가들이 지향해야 할 것은 눈에 보이는 것을 넘어서는 '내적 필연성'의 세계다. 이런 관점에서 보면 여전히 눈에 보이는 여자나 사과 따위나 그리고 있던 마티스, 피카소 역시 표면적인 세계에 머물고 있는 상태였다. 칸딘스키는 또한 진정한 예술가만이 이런 내적 필연성의 세계를 다룰 수 있다고 확신했다.

아방가르드 작가들이 예술의 개혁을 넘어서 현실의 개혁에까지 적극적으로 개입하려는 의지를 지니게 되는 것은 당연한 논리적 귀결이었다. 1915년 말레비치는 정사각 캔버스 위에 검은 정사각형을 그리고 큰 소리로 선언했다. "예술의 한밤중이 지나갔다. 절대주의는 모든 회화를 흰 바탕 위의 검은 사각형 속으로 집어넣는다. 검은 사각형은 한편으로는 지금까지의 총합인 동시에 남은 찌꺼기다." 그리고 같은 해 말레비치는 「검은 사각형」을 포함한 일련의 절대주의 작품들을 자신이 기획에 참여한 전시 '마지막 미래주의 전시 0.10'에 발표한다. 자료 사진에서 보이는 것처럼 말레비치는 「검은 사각형」을 벽면에 거는 일반적인 회화 전시와 달리, 전시실 양 모서리에 걸쳐지게 걸었다. 이는 '신성한 동쪽 모서리'에 이콘화를 올려두던 러시아 전통을 따른 것이다. 이 위치 설정도 중요하다. 이것은 말레비치의 작품이 더 이상 '회화'가 아니라 그 이상임을 선언하는 것이다. 르네상스 이후 발전해 온 회화의 핵심 개념은 세계의 '재현'이었다. 우리가 눈에 보는 이 세상을 완벽하게 캔버스 위에 구현

마지막 미래주의 전시 0.10(1915)

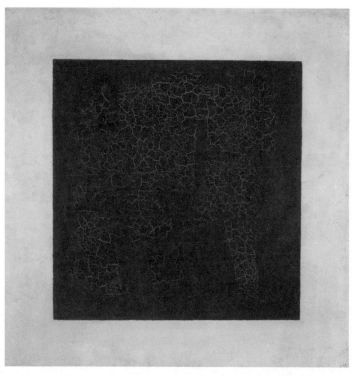

카지미르 말레비치, 「검은 사각형」(1914-1915)

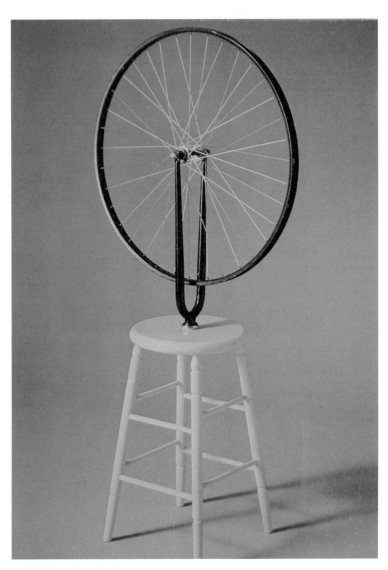

마르셀 뒤샹, 「자전거 바퀴」(1913)

하는 것이 그림의 목표였다. 지금까지 살펴본 것처럼 인상주의와 그
것을 넘어서려는 피카소의 도전, 빠르게 움직이는 것을 포착하려는
미래파 모두가 이 목표에 봉사하고 있었다. 이들에게는 오로지 가시
적인 세계, 즉 눈에 보이는 세계가 가장 중요했다. 반면 중세 그림인
이콘화에는 신의 세계가 저절로 현현한다고 여겨졌다. 이 세상에 보
이는 것을 그린 것이 아니라 눈에 보이지 않는 초월적인 세계가 가
시화된 것이 이콘화다. 이 작품은 뒤샹의 변기만큼이나 현대미술을
뒤흔든 도발적인 작품이다.

　「검은 사각형」은 1913년 여름, 크루초니흐가 대본을, 마튜신
이 음악을, 말레비치가 무대 장식과 의상을 맡은 오페라 「태양에 대
한 승리」의 준비 과정에서 태어났다. 태양의 지배를 받던 구세계의
질서에 저항한 '미래의 강자들'이 마침내 태양을 콘크리트 건물에
가두는 장면에서 검은 사각형의 형태가 처음으로 무대배경으로 등
장했다. 이것이 「검은 사각형」의 시작이다. 극의 내용이 말하듯이
「검은 사각형」은 태양이 지배하던 이분법적 시대를 초월하려는 의
지에서 탄생한 작품이다. "삼차원 공간의 세계, 즉 연속적인 시간과
모든 사소한 원인들의 세계를 결정적으로 파괴"하려는 의지에서 말
레비치는 현실의 중력 법칙에서 벗어난 비대상성의 세계로서의 사
차원 세계 속에서 무게가 없는 형태들의 자유로운 비행을 표현하는
회화의 세계를 만들어 냈다. 그리고 그것은 이분법적이고 상대적인
세계가 아니라 정당하게 존재해야 될 것들의 절대적인 세계라는 의
미에서 절대주의라 불렸다.

　같은 맥락에서 뒤샹도 눈에 보이는 것을 그리는 '망막 회화'를
단호히 거부했다. 새로운 물결이 덮쳐 온다고 해도 오래된 물결이 한

꺼번에 완전히 빠져나갈 수는 없다. 정확하게는 오래된 물결은 매우 더디게 빠져나갔다. 야수파, 입체주의, 미래주의, 추상회화 들도 전통적인 회화나 조각의 범위를 넘어서지 않았다. 이 전통적 장르의 허들을 넘은 사람이 바로 뒤샹이다. 뒤샹은 당대 과학 문명의 발전에 충격을 받았으며, 이에 발빠르게 반응했다. 예술 작품의 의미, 기능, 사회에서 차지하는 위치 등 그 모든 것이 달라졌다고 생각했다. 전쟁이 일어나기 직전인 1913년 뒤샹은 의자 위에 자전거 바퀴를 올려놓은 최초의 오브제를 만든다.

페르낭 레제는 뒤샹에 대한 흥미로운 일화를 전한다. 레제는 뒤샹, 브랑쿠시 등 젊은 동료 작가들과 1912년 그랑 팔레에서 열렸던 전시를 보러 갔다. 한참을 감상하던 뒤샹이 갑자기 브랑쿠시에게 물었다. "이제 회화는 끝났어. 누가 이 프로펠러보다 더 잘 만들 수 있겠어? 말해 봐. 자넨 할 수 있어?" 뒤샹은 새로운 문명의 충격에 압도되었다. 그런데 흥미로운 것은 이 현장이 다름 아닌 '항공기전'이었다는 것이다. 과학의 발전은 인간 복지가 아닌 대규모 전쟁 준비에 동원되고 있었다. 국적을 잊고 어울리던 예술가들에게 전쟁은 국적을 가르쳐 주었다. 어제의 친구들이 오늘은 전선에서 서로에게 총부리를 겨누어야만 했다. 예술 공동체의 보편성은 깨져 버렸다.

전쟁에 열광한 예술가들

'인류의 유일한 위생학' 전쟁을 찬미하다

미래주의자들도 기계문명의 발전에 열광했다. 새로운 테크놀로지는 그들의 신앙이었다. 그러나 그들의 열광은 폭력과 손을 잡았다. "우리는 세상에서 유일한 위생학인 전쟁과 군국주의, 애국심과 자유를 가져오는 이들의 파괴적 몸짓, 목숨을 바칠 가치가 있는 아름다운 이념, 그리고 여성에 대한 조롱을 찬미한다." 1909년 2월 20일 파리의 유력지 《르 피가로》에 실린 미래주의 선언문의 한 대목이다. 1면을 장식하면서 등장한 이 요란스러운 예술가들의 중심에는 필리포 마리네티가 있었다. 움베르토 보초니, 자코모 발라, 지노 세베리니, 루이지 루솔로 등 재능 있는 작가들이 그 곁에 모여들었다.

그들은 번쩍이는 자동차 불빛, 공장 굴뚝 연기, 비행기 프로펠러, 우레 같은 기관차의 굉음 등 현대사회의 테크놀로지와 거기서 뿜어져 나오는 역동성에 열광했다. 그들은 현대사회를 보고 들으며 냄새 맡았다. 그들은 공감각의 총체 회화를 꿈꾸었다. 파리의 피카소와 마티스가 정치나 현실적인 현안에서는 거리를 취한 채 회화 작업에 몰두해 있었다면, 총체 회화를 꿈꾸었던 그들은 당시의 정치·사회 문제에 적극적인 태도를 취했다. 이들이 찬양했던 전쟁은 오 년 후

Total Painting

전쟁에 열광한 예술가들

프란츠 마르크, 「늑대들: 발칸전쟁」(1913)

현실이 되었다.

독일과 이탈리아의 통일은 유럽의 정치 판도를 바꾸어 놓았고 서로가 자국의 이익과 국제적인 영향력을 행사하기 위해서 동맹 결성과 파기를 반복하면서 서로 끊임없이 견제했다. 20세기 초반 유럽을 특징지은 것은 동물적인 팽창주의, 식민지주의였다. 끊임없는 국제적 갈등이 유럽 하늘을 뒤덮고 있었다. 단지 어디서 시작하느냐가 문제였을 뿐이다. 독일의 표현주의 운동을 이끌었던 프란츠 마르크가 1913년 봄에 발표한 「늑대들: 발칸전쟁」이라는 작품에는 당시 유럽의 화약고라고 불리던 발칸반도의 긴장이 적나라하게 드러나 있다. 오랫동안 오스만튀르크의 지배를 받던 발칸반도 국가들은 오스만튀르크가 쇠약해진 틈을 타서 저항하기 시작했다. 여기에 러시아, 오스트리아 등 강대국의 이해가 맞물리면서 국제 정세는 점차 긴장이 고조되어 갔다. 예술가들은 이러한 위태로운 분위기에 예민하게 반응했다.

통일 후 독일 역시 급격한 자본주의화 과정에서 여러 가지 문제점을 노출하고 있었다. 자본주의사회의 물질주의에 맞서서 '청기사파'라는 화가 그룹을 조직한 프란츠 마르크와 칸딘스키는 '문화
The Blue Rider
의 재생', '예술에서의 새로운 정신성'을 갈망했다. 초기 프란츠 마르크의 그림에는 빨강, 노랑, 파랑의 순수한 원색으로 말, 소, 사슴 같은 동물들이 평화로우면서도 자연스러운 힘을 발산하는 모습으로 그려졌다. 프란츠 마르크는 순수한 동물들의 세계를 거친 문명사회에 대한 대안으로 제시했다. 그러나 「늑대들: 발칸전쟁」에는 여러 가지 불길한 징후들이 눈에 띈다. 이전의 평화롭던 초식동물 대신 음울한 분위기를 풍기는 늑대들이 등장하고 있다. 속을 알 수 없는 세

마리 늑대의 단호한 진군, 다른 늑대들의 죽은 듯 잠자는 듯 무기력한 대응, 조화가 깨진 듯한 불안한 색감과 불꽃 같은 형상들이 화면에 으스스하고 이해할 수 없는 분위기를 만들어 낸다. 전쟁 직전의 분위기다. 오른편 하단에 있던 평화와 아름다움의 상징인 분홍색 꽃은 어둠 속에서 시들어 간다.

이 그림의 음침한 기운은 현실이 되었다. 오스트리아 황태자가 독립을 주장하던 세르비아 청년에게 1914년 6월 28일 암살되었고, 기다렸다는 듯이 전쟁이 시작되었다. 오스트리아가 세르비아에 선전포고하자 러시아가 범슬라브주의를 내세우며 세르비아를 지지했다. 독일도 오스트리아 지지를 빌미로 전쟁에 참여했다. 유럽 각국이 동맹국(독일, 오스트리아, 헝가리, 터키)과 연합국(프랑스, 영국, 러시아, 이탈리아)으로 편이 나누어지면서 전 유럽으로 전쟁이 확대되었다. 심지어 일본까지 독일 식민지 일부에 눈독을 들이며 전쟁에 끼어들었다. 한동안 중립을 유지하던 미국도 독일의 무제한잠수함 작전으로 피해를 입자 전쟁에 참여했다.

전쟁에 열광한 예술가들

놀라운 것은 일부 예술가들이 전쟁에 열광했다는 사실이다. 전쟁을 '인류의 유일한 위생학'이라고 부르던 마리네티는 이탈리아의 참전을 주장했고 일부 예술가들은 전쟁 미화를 거들었다. 카를로 카라의 작품 「개입주의자 선언문」은 항공기에서 뿌려지는 선전용 전단에서 영감을 받은 작품이다. 빠르게 돌아가는 프로펠러에서 전쟁을

선동하는 구호들이 마치 신의 빛처럼 쏟아져 나온다. 이탈리아가 처음부터 전쟁에 참여한 것은 아니었다. 어느 편으로 전쟁에 가담할까 눈치를 보던 이탈리아는 1915년 전쟁에 참여한다. 보초니 작품 「창기병의 진군」은 격렬하게 돌진하는 창기병들의 움직임을 영웅적으로 찬양한다. 그림에서 총으로 무장한 적에게 중세 무기인 창을 들고 무모하게 돌진하는 창기병들처럼 전쟁에 대한 보초니는 순진할 정도로 무지했다. 전쟁을 당장의 사회 모순을 말끔히 없애 줄 해결책으로 생각했던 것이다. 그림처럼 기갑병에 자원입대한 보초니는 훈련 중 부상으로 1916년 서른넷 나이에 목숨을 잃는다.

역시 후발국가였으며 급격한 근대화로 많은 사회적인 문제를 안고 있었던 독일의 작가들 일부도 전쟁에 열광했다. 「늑대들: 발칸 전쟁」을 그렸던 프란츠 마르크도 전쟁을 유럽이 자신을 '정화'하기 위해 겪을 수밖에 없는 자발적 희생이자 속죄라고 생각했다. 그는 1차 세계대전이 벌어지고 닷새 만에 열광적으로 자원입대한다. 몇 달 만에 자신의 오판을 깨닫지만 때는 이미 늦었다. 1916년 3월 전투에서 그는 서른여섯 나이로 죽음을 맞는다. 전쟁 찬양자들 스스로가 전쟁의 희생양이 되어 스러졌다.

미래주의의 나라 이탈리아와 표현주의의 나라 독일에는 공통점이 있었다. 영국과 프랑스는 시민혁명을 통한 긴 진통 끝에 사회적 갈등을 해소하면서 '혁명 없는 진보'라는 암묵적인 국민적 합의를 이루어 낸 곳들이다. 더디게 가더라도 끊임없는 대화와 타협이 정답임을 알고 있었다. 반면 19세기 말까지 이탈리아는 위대한 르네상스 시대의 지나간 영광을 붙잡고 여전히 여러 크고 작은 도시 국가들로 분열된 '누더기 꼴'이었다. 프랑스와 오스트리아는 오랫동안

카를로 카라, 「개입주의자 선언문」(1914)

움베르토 보초니, 「창기병의 진군」(1915)

이탈리아를 차지하려고 으르렁거렸다. 복잡한 정세 속에서 1870년 이탈리아는 통일되었다. 1871년에는 독일도 통일이 되었다. 그러나 후발국인 이탈리아와 독일은 급격한 경제성장 과정에서 야기된 여러 사회적 갈등을 해소하는 지혜와 인내력을 갖추고 있지 못했다. 과거는 찬란했으나 현실은 불만족스러웠다. 우월감과 열패감이 뒤섞인 감정, 합리적 해결을 경험하지 못한 후진성과 조급증은 소렐주의, 무정부주의, 급진적 사회주의, 인종차별주의 등 여러 문제를 단숨에 해결하려는 급진적이고 폭력적인 모든 성향들을 부추겼다. 여기에 제국주의적인 팽창욕, 비인간적인 우생학, 니체 철학의 오독 등이 뒤섞이면서 이런 우울한 예술가들이 탄생했다.

전쟁이 끝난 후에

1차 세계대전의 발발과 그에 찬동했던 미래주의와 표현주의에 대한 반발로 '다다'라는 국제적인 미술 운동이 시작된다. 이들은 전통적인 부르주아의 주관성으로부터 도망가고 싶어 했다. 전쟁 한복판인 1916년, 중립국 스위스 취리히의 카페 볼테르에 전쟁을 피해서 독일인 후고 발, 에미 헤닝스, 리하르트 휠젠베크, 한스 리히터, 루마니아인 트리스탄 차라, 마르셀 얀코, 알자스 출신 한스 아르프, 스위스인 소피 토이베르아르프 등 다양한 국적의 작가들이 잠시 모여들었다. 루마니아어로 다다는 예, 예를 의미하고 프랑스어로는 장난감 말을 의미하며 독일어는 바보 같은 순진함과 출산, 유모차에 대한 애착의 표현이었다. 이렇게 애매한 다다의 가장 적합한 뜻은 그것이

아무것도 지칭하지 않으려 한다는 점에 있다.

이 처절했던 전쟁은 이성에 근거한 과학 문명의 발전이 가져다 준 것이다. 다다는 이런 이성에 근거한 서구 문화 전체를 부정했다. 예술가들의 보편 공동체에 입각한 이들은 전쟁의 주체인 국가를 부정하고 이성에 기초한 기존의 언어를 서슴없이 공격하였다. 한스 아르프가 회고하는 다다 모임의 한 장면을 보자.

> 옆에서 사람들이 소리 지르고, 웃고, 손짓 발짓으로 말한다. 우리 는 사랑의 신음, 계속되는 딸꾹질, 시, 소 울음소리, 중세풍 소음 같은 음악을 연주하는 이들이 내는 고양이 울음 같은 잡음으로 화답한다. 트리스탄 차라는 밸리댄스를 추는 무희처럼 엉덩이를 흔들어 대고 얀코는 바이올린 없이 악기를 연주하는 것처럼 팔을 움직이다가 부수는 연기를 하고 있다. 헤닝스 부인은 마돈나 분장을 하고 다리를 옆으로 벌리는 곡예를 펼친다. 휠젠베크는 큰 드럼을 쉬지 않고 두들기고 발은 그 옆에서 허연 유령처럼 창백 한 얼굴로 피아노 위에 앉아 있다. 그래서 우리는 허무주의자라 는 명예로운 이름을 얻었다.

그의 회상이 펼쳐 보이는 것은 1960년대에 퍼포먼스 혹은 해프 닝이라고 불릴 만한 예술적 행위다. 조각, 회화같이 이어져 내려온 전 통적인 예술 방식도 그들에게는 신뢰를 얻지 못했다. 부정의 미학을 근간으로 하는 다다의 활동은 아주 짧았지만, 1차 세계대전 이후 초 현실주의나 독일의 신즉물주의 등 다양한 영역에 영향을 끼쳤다.

격렬했던 아방가르드들의 형식 실험은 끔찍한 전쟁 앞에서 침

에른스트 루트비히 키르히너, 「군인 자화상」(1915)

묵하기 시작했다. 피카소와 마티스도 아방가르드적인 형식 실험에
서 멀어져 고전적이고 절충적인 작품을 그리기 시작했다. 무엇보다
도 작가들의 인적 피해가 심했다. 보초니, 산텔리아, 마르크 같은 작
가들이 전사했으며, 실레는 1차 세계대전 말기에 유행했던 스페인
독감으로 숨을 거두었다. 전쟁은 살아남은 작가들의 정신에 치유하
기 힘든 상처를 남겼다. 독일 표현주의자 키르히너 역시 징집되었고,
야전 포병으로 훈련을 받던 중 심각한 신경쇠약과 폐렴 증세로 제
대 후 정신 요양소에 입원했다.

　　키르히너가 1915년 그린 「군인 자화상」은 저간의 복잡한 상황
을 보여 주는 문제적인 작품이다. 다리파 시절 원시적인 생생함을 동
경하여 그렸던 누드 작품을 뒤로한 그는 포병대 군복을 입은 채 이
젤 앞에 앉았다. 그런데 붓을 들고 있어야 할 오른팔은 뭉툭 잘려 나
갔다. 예술가가 군복을 입은 채 불구가 된 모습 자체가 '예술 적대적
사회'에 대한 고발이다. 평소 모더니즘에 적대적인 태도를 지녔던 히
틀러는 독일 국민의 정신을 오도한다고 판단된 작품을 모아 '퇴폐예
술전'(1937)을 연다. 이 전시에는 칸딘스키, 말레비치, 샤갈, 피카소,
클레 등 현대미술의 주요 작가가 모두 포함되어 있었다. 여기에 키르
히너의 이 작품도 전시되었다. 제목도 '군인과 창녀'로 바뀌고 "국가
방위에 태만함."이라는 딱지가 붙었다. 자기 그림을 매우 독일적이라
고 생각했던 키르히너는 큰 충격을 받고서 결국 자살을 택한다. 나치
즘에 동조했던 에밀 놀데의 작품도 모던하다는 이유로 히틀러의 배
척을 받았다. 히틀러가 원한 것은 독일의 '피와 땅'의 순수성을 보여
주는 사이비 신고전주의 작품들이었다.

　　1차 세계대전에 대한 기념비적인 대작을 남긴 사람은 오토 딕

Blut und Boden

오토 딕스, 「전쟁」(1924)

스다. 종교적인 삼면 제단화 형식을 빌려서 그는 「전쟁」이라는 거대한 작품을 남겼다. 오토 딕스 역시 불타는 애국심으로 전쟁에 참여했었다. 그러나 참혹한 전쟁 체험은 그를 철저한 반전주의자로 돌려놓았다. 오랜 구상 끝에 완성된 이 작품은 종교화의 삼면 구성, 거칠고 극대화된 고통의 직설적인 표현이라는 점에서 그뤼네발트의 「이젠하임 제단화」를 연상시킨다. 그러나 본래 제단화에서 강조하는, 고통을 극복한 성스러움이라는 종교적 메시지는 존재하지 않고, 지옥 같은 끔찍한 전쟁의 현장에 관람객을 데리고 갈 뿐이다. 작품 왼편에는 이제 막 모병되어 전투에 참여하는 군인들이 그려져 있다. 마지막 오른쪽 패널에는 전투가 끝나고 부상당한 동료 병사를 부축하고 전진하는 군인이 그려져 있다. 모든 것은 화염 속에서 불타고, 널부러진 시체들이 그의 진군을 방해한다.

가운데 화폭은 이 전쟁의 실상을 가장 잘 웅변하고 있다. 오른편에는 적과 아군을 구별할 수 없는 사체 더미가 쌓여 있다. 파열된 내장을 암시하는 듯한 피범벅이 된 정체불명의 물체가 관람객을 향해서 쏟아져 나오고 그 끝에는 총탄 자국으로 엉망이 된 남자의 시체가 거꾸로 누워 있다. 양팔을 벌린 이 사체는 거꾸로 십자가에 매달린 형상이다. 전쟁의 광기에 휩쓸려서 자발적인 희생을 감내했던 젊은이들은 처절한 죽음을 맞이했다. 왼편에서 오른편으로 활처럼 휘어진 나무 끝에 붙어 있는 악마의 형상이 그 시체를 가리킨다.

왼편에는 가스 마스크 쓴 인물이 보인다. 1차 세계대전 때 실제로 가스전이 벌어졌다. 이전에 없었던 대량 살상무기들이 광범위하게 쓰이면서, 끔찍한 사상자를 냈다. 아랫부분의 나무 벽과 방수포가 참호를 떠오르게 하는데, 참호전이라는 것도 1차 세계대전 때

등장한 새로운 전쟁 방식이었다. 1차 세계대전은 지금까지의 전쟁과
는 차원이 달랐다. 탱크, 폭격기, 비행선, 잠수함 등 이전에 없었던
신형 무기들의 경연장이었다. 미래주의자들이 열광한 현대적인 테크
놀로지가 모두 살상무기가 되어 등장했다. 전 유럽을 폐허로 만든
살상무기에 사 년 동안의 전쟁 중 대략 1000만 명 전사자와 2100만
명 부상자가 발생했다고 알려진다. 1차 세계대전은 군수 용품을 조
달하기 위해 후방에서는 공장이 끊임없이 가동되어야 했던 전후방
이 따로 없는 총동원적인 전쟁이었다.

　　1918년 11월 독일의 항복으로 전쟁은 끝났다. 전쟁은 국경을
다시 확정했다. 오스만제국은 사라졌고, 한때 최고의 영광을 구가하
던 오스트리아·헝가리제국도 붕괴했다. 러시아에서는 1917년 공
산주의 혁명이 벌어졌다. 전쟁 말에 참전한 미국의 국제적 영향력이
증대되었다. 역사는 새로운 국면으로 진입했다. 사 년간 유럽 경제는
모두 마비되었고, 이를 복구하기 위해서 패전국 독일에는 혹독한 보
상금이 부과된다. 이후 독일 경제는 피폐 일로를 걸었다. 그리고 이
것은 결국 히틀러의 집권과 2차 세계대전 발발 원인이 되었다.

　　1차 세계대전이 끝날 무렵인 1918년 1월 8일, 미국의 우드로
월슨 대통령은 양원 합동 회의 연설에서 '공정하고 지속적인 평화
를 이루기 위한 14개조 평화 원칙'을 발표했다. 그 핵심은 민족자결
주의, 비밀외교 타파와 공해(共海) 자유의 강조, 법치였다. 1차 세계
대전 전까지 외교는 모두 비공식적이었고, 그러다 보니 담합과 음모
가 횡행했다. 이것이 누구도 예상하지 못한 채, 각국이 전쟁의 소용
돌이 속에 빠져든 이유 중 하나였다. 또한 앞으로 1차 세계대전 같
은 대규모 전쟁을 방지하기 위해서 국제연맹 창립이 제안되었다. 그

Thomas Woodrow Wilson, 1856-1924

에곤 실레, 「가족」(1918)

러나 피지배 민족의 자결권을 인정해야 한다는 민족자결주의는 대전에 참여했던 식민지 지배 국가들의 이익에 반하는 이상적인 공허한 외침에 지나지 않았다. 강대국들은 여전히 패전국 영토와 식민지를 빼앗는 데에 혈안이 되어 있었다. 1차 세계대전의 부적절한 전후 처리는 결국 2차 세계대전을 낳았다.

전쟁의 본질을 알지 못하던 시절, 일부 예술가들은 전쟁 찬양자를 자처했다. 예술은 원칙적으로 평화와 인권 편에 있어야 한다는 것을 다시 확인하는 계기가 되었다. 예술가들은 멋진 꿈을 꿨다. 그러나 그 꿈의 배후에는 군국주의, 제국주의, 폭력 숭배라는 나쁜 배경이 있다. 그래서 그 꿈들은 모두 끔찍한 악몽이 되어 버렸다. 그들은 전쟁을 선동하고 미화했다. 1차 세계대전 중에 살아남은 마리네티는 전후에 급기야는 무솔리니와 손잡고 파시즘의 선전 대원이 된다. 미래주의자들은 분명 재능이 뛰어난 작가들이었지만, 대중 기억에 오래 남지 않는다. 예술가에게 재능보다 중요한 것은 휴머니즘적 태도다. 그것이 예술을 오래 살게 하는 유일한 방법이다.

전쟁보다 무서운

1차 세계대전 후반 유럽을 강타한 스페인 독감은 전쟁 때보다 인명을 많이 앗아 갔다. 20세기 초반 의학의 발전을 비웃듯 등장한 새로운 인플루엔자는 미국과 전 유럽을 강타했다. 전쟁 당사국들은 자국의 불리한 내용을 공표하지 않았던 반면, 1차 세계대전에 가담하지 않았던 중립국 스페인에서만 유행성 감기에 대한 보도가 나왔기

에드바르 뭉크, 「스페인 독감을 앓을 당시의 자화상」(1919)

에드바르 뭉크, 「스페인 독감을 앓고 난 후의 자화상」(1919)

때문에 '스페인 독감'이라는 이름이 붙었다. 전쟁으로 인한 인구 이동은 인플루엔자의 이동 역시 이끌었다. 전 세계적으로 2100만 명이 넘는 사람들이 스페인 독감의 희생자가 되었다.

오스트리아 빈에도 독감이 발생했다. 몸이 약해서 입대를 거부당했던 화가 에곤 실레도 스페인 독감을 피하지 못했다. 욕망으로 뒤틀린 육체와 영혼을 그리던 실레는 1914년 결혼으로 비교적 안정적인 삶을 찾은 듯했다. 아이를 감싼 젊은 엄마의 뒤를 든든하게 버티고 있는 실레 자신의 신중하면서도 평온한 얼굴은 결혼으로 얻은 평화와 새로 꾸게 된 꿈의 한 조각을 보여 준다. 스물여덟 살, 젊은 아빠의 희망과 기대는 무참히 꺾이고 만다. 1918년 10월 28일 임신 6개월의 아내 에디트가 사망했고, 사흘 뒤 에곤 실레 역시 목숨을 잃었다. 새로 태어날 아이를 기다리며 실레가 그린 그림 「가족」은 이루지 못한 꿈의 한 장면이 되고 말았다. 이러한 슬픔은 실레만의 것이 아니었다.

노르웨이의 에드바르 뭉크도 스페인 독감을 앓았다. 어머니와 어린 누이의 죽음으로 어린 시절부터 옆구리에 죽음을 끼고 살았던 뭉크는 스페인 독감을 이겨 냈다. 혹독한 병을 앓을 때 뭉크는 「스페인 독감을 앓을 당시의 자화상」을 그렸다. 병중의 그는 침대 옆 의자에 가운을 입고 가지런히 손을 모은 채 앉아 있다. 죽음의 침상에서 벗어난 것이다. 극도로 수척해진 모습으로 입을 벌린 채 관람객을 향한 그의 얼굴은 젊은 시절 그렸던 「절규」를 연상시킨다. 그는 죽음의 골짜기를 또 한 번 통과했다. 「스페인 독감을 앓고 난 후의 자화상」에서는 좀 더 결단력 있어 보이는 자신을 그렸다. 빛이 들어오는 창 쪽으로 그는 다시 삶을 바라보기 시작했다. 오십 대 중반을

넘어선 뭉크는 병을 앓은 뒤 급격하게 나이 든 것 같다. 그러나 그는 살아남았다. 병을 이겨 낸 자부심과 새로운 결의, 그러나 완전히 사라지지 않은 병의 흔적을 모두 끌어안은 채 뭉크는 우리를 바라본다.

이 시대는 죽음의 시대였다. 행복했던 기억은 너무나 오래되어서 '행복'이라는 단어, 아니 행복 그 자체가 존재한다는 사실을 믿기 어려웠다. 토머스 스턴스 엘리엇이 봄이 오는 "4월은 가장 잔인
Thomas Stearns Eliot, 1888-1965
한 달"이라고 말할 정도로 눈앞에서 잔혹한 죽음을 겪은 세대에게 생명, 희망, 미래라는 것은 그 말조차 사치스럽고 역겹게 느껴지던 절망의 시대였다. 전쟁이 끝난 후 가치와 신념을 잃어 삶을 무가치하고 성취감 없는 것으로 여기는 세대라는 의미에서 이 시대의 예술가들은 스스로를 "잃어버린 세대"라고 불렀다.
Lost Generation

열광으로 시작해서 환멸로 끝난
러시아혁명

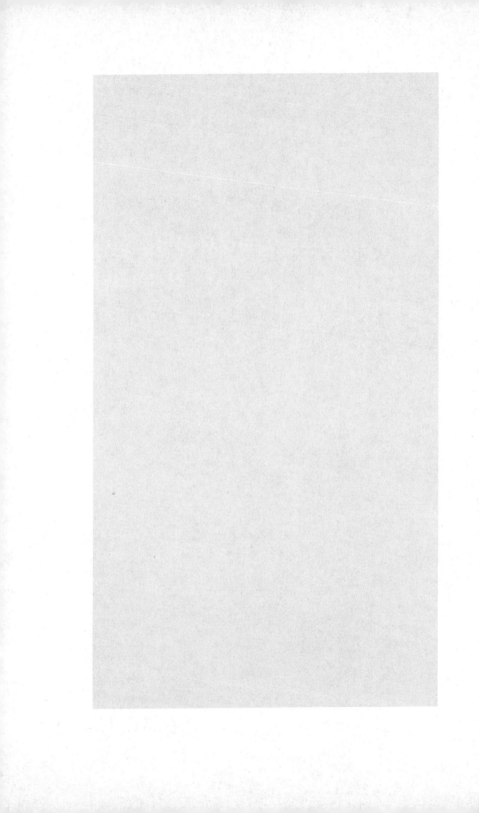

개혁을 둘러싼 논쟁: 서구주의와 슬라브주의의 대립

18세기 유럽 역사에 새로운 강자, 러시아가 등장했다. 러시아의 새로운 역사는 개혁 군주 표트르대제의 등장과 함께 시작되었다. 서유럽이 르네상스를 거치며 근대적 발전을 거듭하는 동안에도 러시아는 중세의 긴 겨울잠에 빠져 있었다. 표트르대제는 러시아를 잠에서부터 깨워 냈다. 나라의 후진성에 대한 표트르대제의 처방은 서유럽화였다. 새로 건설되어 200년간 러시아의 수도로 역할했던 도시 상트페테르부르크는 유럽을 향한 교두보가 되었다. 군제와 관료제, 교육, 종교부터 복식과 언어에 이르는 전면적인 개혁은 러시아인들의 삶을 속속들이 바꾸어 놓았다. 때로 과격하고 급진적인 서구화는 많은 저항을 불러일으키기도 했다. 대제의 급격한 개혁에 기겁한 보수주의자들은 표트르대제를 관습을 무시한 적그리스도라고 불렀다. 러시아 로마노프왕가의 위대한 왕들에게는 바람직하지 않은 공통점이 있다. 바로 공적으로는 탁월한 업적을 남겼으나 사적으로는 기괴하고 으스스한 소문에 휩싸였다는 점이다. 표트르대제도 예외는 아니었다.

반역죄로 체포된 표트르대제의 아들 황태자 알렉세이가 재

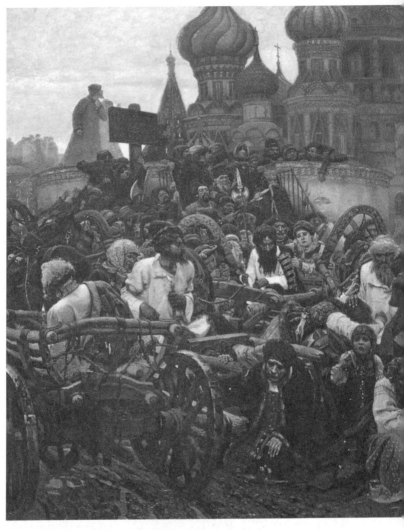

바실리 이바노비치 수리코프, 「총기병 처형의 아침」(1881)

판을 받기 직전에 변사체로 발견된다. 아들은 아버지와는 달리 독실한 러시아 정교도로 개혁에 대해서 보수적인 입장을 취하고 있었다. 그가 아버지에 의해서 살해당했다는 소문이 돌았다. 표트르대제와 알렉세이 황태자의 대립은 이후 서구주의자와 슬라브주의자 간 대립의 뿌리가 된다. 러시아를 유럽의 일원으로 볼 것인가(서구주의) 아니면 정교회를 중심으로 하는 고유의 종교와 생활 습관을 지닌 다른 나라로 이해할 것인가(슬라브주의)라는 러시아의 정체성 논쟁은 지금까지도 계속된다. 이 논쟁은 정치, 사회, 문화의 성격을 규정하는 오늘날의 러시아를 있게 한 사상적인 힘이다.

19세기 말 카자흐스탄 출신 러시아 역사화가 수리코프는 대형 역사화 「총기병 처형의 아침」에서 표트르대제의 개혁을 뒤돌아보면서 심각한 질문을 던진다. 모스크바의 붉은 광장 멀리, 1698년 9월 축축한 가을 아침, 표트르대제의 개혁에 반기를 들어 반란을 획책했던 총기병들의 처형이 집행되고 있다. 화가는 이 사건을 다양한 각도에서 조명한다. 죽음을 기다리는 군인들, 울부짖는 아이들과 가족들, 통절한 몸짓의 여인은 러시아 전통 의상을 입고 있는데, 이는 표트르대제의 궁정에서 유행하는 서유럽식 드레스와 대조되는 것으로 반란군들의 보수적인 가치를 대변한다. 개혁의 필요성에 공감하지 못했던 민중 대부분은 표트르대제의 개혁을 받아들이지 못했다.

붉은 모자를 쓴 한 총기병이 이글대는 분노의 눈으로 오른편에 말을 타고 있는 표트르대제를 노려보고 있다. 이 양자의 대립은 러시아가 나아갈 방향을 둘러싼 한판 승부이기도 하다. 물론 역사는 표트르대제의 업적을 높이 산다. 러시아는 어서 긴 잠에서 깨어나 근대화로 나아가야 했다. 황제에게 저항하는 총기병은 대가 부러질 만큼 초

를 꽉 움켜쥐었다. 짧은 초는 얼마 남지 않은 삶을 상징함과 동시에 아침에도 여전히 촛불에 의지하고 있는 그의 시대착오적 상태를 분명히 보여 준다. 그러나 여기서 화가 수리코프는 한 걸음 더 나아가서 질문한다. 제아무리 훌륭한 개혁일지라도 민중의 동의를 얻지 못한다면 과연 성공이라고 할 수 있을 것인가? 화면 삼 분의 이를 차지하는 것은 총기병들과 그들의 가족들, 즉 평범한 민중이다.

이 작품은 17세기 말의 사건으로 수리코프가 산 19세기 후반을 환기한다. 1880년대 러시아는 사회 개혁을 둘러싸고 복잡한 논쟁에 빠져 있었다. 대제의 개혁으로 러시아 귀족들은 유럽화되었으나, 하부의 중세적 농노제는 여전히 존속하고 있었다. 농노제의 존속은 사회 전체를 비민주주의적으로 만들었을 뿐만 아니라, 농업에서 산업으로의 전환을 가로막음으로써 생산력 발전에 큰 장애를 초래했다. 가장 근본적인 개혁은 유보되어 있던 셈이다. 노예해방을 요구하는 농민반란이 지속적으로 이어졌고, 마침내 1861년 농노해방령이 선포되었다. 그러나 그 결과가 너무나 실망스러워서 지주들이 차르의 이름으로 문서를 위조했으리라고 의심받을 정도였다. 결국 러시아의 사회운동은 더욱 과격해졌다.

공교롭게도 수리코프의 이 작품이 처음 전시되던 1881년 3월 1일 황제 알렉산드르 2세가 암살되었다. 급진파 소행의 황제 암살로 러시아는 다시 중요한 전환기에 처했다. 사회적·정치적 분위기는 다시 경직되고 암울해졌다. 1825년 데카브리스트의 난 이후 민주적인 지식인들의 민중 투신은 절대적으로 선한 일로 여겨져 왔으나 과격한 테러리즘은 많은 회의와 주저를 낳았다.

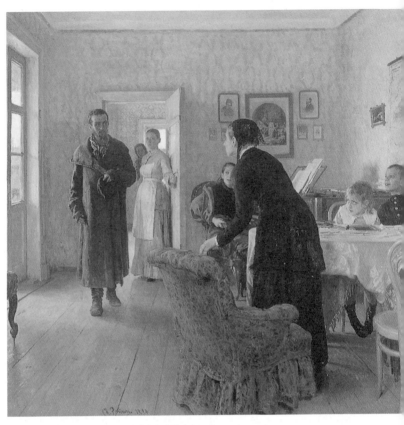

일리야 예피모비치 레핀, 「아무도 기다리지 않았다」(1884)

일리야 예피모비치 레핀은 「아무도 기다리지 않았다」에서 황제 암살 이후 미묘한 변화의 순간을 영화의 한 장면처럼 그려 냈다. 어느 햇빛 좋은 오후, 한 남자가 집 안에 들어선다. 그는 가족을 버리고 민중을 위한 정치 활동에 헌신했던 혁명가다. 그의 등장에 방 안에 있던 가족들은 모두 깜짝 놀란다. 그도 도스토옙스키처럼 체포되었다가 극적인 사면을 받고 돌아왔는지도 모른다. 온다는 편지 한 장 없이 들어선 그 때문에 집 안 가득했던 오후의 평안이 깨졌다. 그는 왜 혁명 동지들이 아니라 버리고 떠났던 가족에게 돌아온 걸까? 그는 어떤 표정을 짓고 있는가? 정작 볕을 등진 혁명가의 표정은 잘 보이지 않는다. 레핀은 네 차례나 이 인물을 다시 그렸다. 처음에는 여성으로 그렸다가 후에 야윈 남성으로 바꾸었다. 역광을 받아 어둡게 처리된 그의 표정은 한마디로 정의하기 어렵다. 그를 돌아오게 한 것은 테러리즘과 점차 과격해지는 사회주의 운동이 아니었을까?

 중산층 출신 지식인들은 1884년 뜻하지 않게 귀환했으나, 사태는 전혀 개선되지 않았다. 양심 있는 지식인들은 여전히 도덕적 의무감을 품고 혁명가로 변해 갔다. 러시아의 발전 방향에 대한 시급한 논쟁은 하루도 끊이지 않았다. 이 논쟁의 기저에는 표트르대제 때부터 계속되어 온 서구주의와 슬라브주의의 대립이 깔려 있었다. 물론 논쟁은 사회를 다양한 각도로 조명하는 힘이 되었다. 도스토옙스키, 톨스토이, 고리키의 문학작품은 19세기 중엽부터 20세기 초반까지의 모순에 가득 차 있던 러시아 삶에 대한 깊은 성찰을 담은 보고서다. 이들과 함께 러시아 문학은 세계문학의 반열에 올

랐다. 무소륵스키, 글린카 등 국민 음악파 작가들은 러시아 민속음악에서 영감을 얻었다. 미술에서는 애국적이고 민주주의적인 이동파 화가들이 등장하여 러시아 사회를 그려 나갔다. 앞서 언급한 레핀과 수리코프는 이동파의 대표적인 역사화가들이다. 사유의 다양성에 힘입은 러시아 문화는 19세기 정치적 불안 속에서 역설적으로 전성기를 맞았다.

지식인들은 무기력하지 않았고, 기탄없이 책임감 있는 논쟁을 벌였다. 논쟁 상대를 파멸시켜야 할 적으로서만 인식하게 되면, 피할 수 없는 결과를 초래한다. 논쟁 상대는 나의 결점을 비추어 주는 반면교사이기에 나의 주장을 분명히 하되 언제든지 서로 협상 테이블로 돌아올 수 있는 여지를 남기는 것이 논쟁의 '기술'일 터다. 그러나 러시아의 전제군주 차르들은 이 기술을 전혀 몰랐다. 최초의 저항운동인 데카브리스트의 난이 일어났을 때 차르 니콜라이 1세는 잔혹하게 대처해서 "매질하는 니콜라이"라는 공포스러운 별명을 얻기도 했다. 권력에 취한 차르는 공포스러운 괴물이 되었다. 타협과 협상이라는 안전장치를 마련할 줄 모르는 권력이 결국 맞은 것은 혁명이라는 대폭발이었다.

혁명의 시작

러일전쟁(1904-1905) 패배로 러시아는 결정적으로 타격을 입었다. 입헌군주제와 개혁의 요구는 1905년 1월 혁명으로 터져 나왔다. 차르 니콜라이 2세는 어떤 근본적인 해결책도 내놓지 못하고 있었다.

스톨리핀이 주도한 부분적 개혁조차도 그의 암살과 함께 흐지부지되었다. 1914년에는 1차 세계대전이 발발해서 전 유럽이 전쟁의 물결 속에 휩쓸려 갔다. 국내에서 어떤 특정한 세력도 주도권을 쥐지 못한 상태에서 러시아 정국은 혼란에 빠졌다.

1912년 상징주의자 쿠즈마 페트로프보트킨은 「붉은 말의 목욕」이라는 독특한 그림을 발표했다. 왼쪽 상단부터 시계 방향으로 시선을 옮겨 보면, 흰말이 목욕을 통해서 주홍 말이 되었다가 마침내 붉은 말로 완성되는 과정을 알 수 있다. 한층 싱싱하게 다시 태어난 말은 알몸의 젊은이와 함께 힘찬 걸음을 내딛는다. 공산주의 시대에 이 그림은 이 강렬한 붉은색 때문에 '공산주의 혁명'을 예고한 작품이라고 선전되었다. 그러나 이 그림은 공산주의와 관련이 있는 게 아니라 용을 물리친 성 게오르기우스와 세례라는 러시아 정교회적인 테마를 현대적으로 재해석한 것이다. '붉은색'은 러시아 민족 색이라 할 만큼 공산주의 이전부터 러시아인들에게 사랑받았으며, 여러 전통적인 그림에 사용되어 왔다. 물의 세례를 통해서 붉은 말로 태어나는 과정에는 새로운 것에 대한 열망, 갱생과 부활, 현재적 상황으로부터의 탈출 의지가 담겨 있다.

러시아뿐 아니라 전 세계가 위태로운 긴장 속에 놓여 있었다. 마침내 1914년 1차 세계대전이 발발했다. 러시아의 참전은 돌이킬 수 없는 결과를 가져왔다. 전쟁 일 년 만에 러시아군은 사망, 부상, 포로 등 175만 명 이상의 병력 손실을 입었으며, 서부 공업지대가 독일군에 점령되면서 물자가 부족해져 나라 경제는 파탄에 이르렀다. 니콜라이 2세는 이런 총체적인 난국에 아무런 해법을 제시하지 못했다. 나라를 쥐고 흔드는 것은 신비주의에 빠진 왕후 알렉산드라

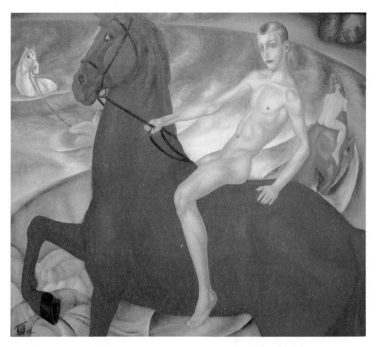

쿠즈마 페트로프보트킨, 「붉은 말의 목욕」(1912)

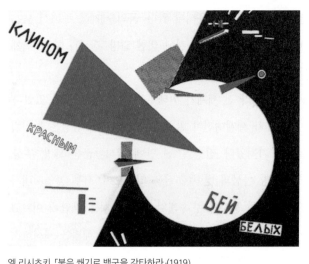

엘 리시츠키, 「붉은 쐐기로 백군을 강타하라」(1919)

와 괴승 라스푸틴이었다. 심지어는 전쟁 전술조차 꿈과 계시에 의존하는 형국이었다. 라스푸틴의 만행은 귀족들에게도 반감을 샀으며 결국 그는 귀족들의 손에 제거되었다.

1917년 벽두부터 배고픈 사람들이 거리로 뛰쳐나왔다. 차르를 아버지라고 생각하던 러시아 민중의 입에서 전제정치를 타도하자는 소리가 터져 나왔다. 시위대에 동감한 하급 경찰들과 군인들도 시위대를 향해 발포하지 않았다. 핀란드에서 돌아온 레닌이 이끄는 볼셰비키(다수파)가 권력을 장악했고, 전쟁을 종결했다. 전쟁의 의무에서 벗어난 볼셰비키는 혁명을 완수하는 데 전력을 다했다. 러시아 반혁명 군대를 지원하기 위해서 프랑스와 영국 군대가 밀려왔고, 시베리아에서는 일본군을 주력으로 여러 나라가 쳐들어왔지만 1920년 내전은 종결되고 붉은 군대는 반혁명 세력을 완전하게 궤멸했다. 엘 리시츠키의 포스터 「붉은 쐐기로 백군을 강타하라」는 말레비치의 기하학적인 추상에 기반한 아방가르드 작품이 정치화되는 과정을 보여 주는 작품이다. 광명 천지에 있는 붉은 예각삼각형은 어둠 속에 있는 흰색 원을 강타하여 궤멸하는 강렬한 장면을 연출한다.

1920년 그려진 쿠스토디예프의 「볼셰비키」는 새로운 리더가 완전히 권력을 잡았음을 보여 준다. 거대한 붉은색 깃발을 휘두르며 압도적인 거인이 민중을 이끌고 행진한다. 지나치게 긴장한 거인의 표정이 어색하기 짝이 없다. 저 표정이 어쩌면 권력을 잡은 볼셰비키들의 얼굴일지도 모른다. 사실 그들도 사회주의가 어떤 것인지 몰랐다. 이제부터 형태를 잡아 가야 한다는 게 과제였다. 이 새로운 과제에 예술가들은 혁명에 열광했다.

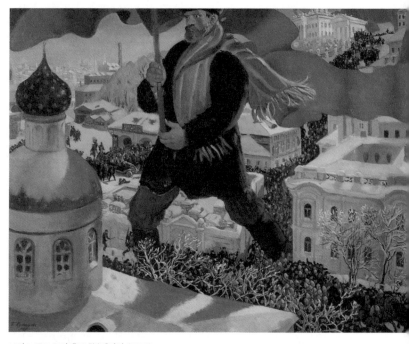

보리스 쿠스토디예프, 「볼셰비키」(1920)

열광으로 시작해서 환멸로 끝났다. 1917년 러시아혁명에 대한 예술
가들의 반응이었다. 1차 세계대전이 발발하면서 독일에는 칸딘스키
가, 프랑스에는 샤갈이 돌아왔다. 이들이 국내에 있던 말레비치, 타
틀린, 로드첸코, 리시츠키 등과 합류하면서 세계 미술사의 한 획을
긋는 '러시아 아방가르드'의 대열이 갖추어졌다. 20세기 초반부터
러시아 작가들은 신원시주의, 광선주의, 입체 미래주의, 절대주의,
구성주의, 추상미술 등 수없이 다양한 형식 실험을 해 왔다. 말레비
치는 그의 대표작 「검은 사각형」으로 철저하고 절대적인 현실 부정
을 표현했다. 「검은 사각형」이 "모든 회화를 불태운 화장터인 동시
에 새로운 회화의 출발점이 되어야 한다."라는 그의 주장에는 페트
로프보트킨의 작품에서 보이는 모순된 현실의 부정과 강렬한 갱생
의지가 동시에 드러난다. 말레비치가 절대주의를 선언하고 그려 나
간 세상은 기존 세상의 지배 논리였던 뉴턴의 인력 법칙에서 벗어난
공간이다. 뉴턴의 법칙이 지배하는 공간에서는 위 : 아래, 문명 : 자
연, 남 : 여, 빈 : 부 같은 이분법적인 대립이 당연시되었다. 말레비치
는 구습과 과거의 법칙에서 벗어난 새로운 세계를 구상하고 싶어 했
다. 절대주의가 선언되고 난 이 년 뒤에 사회주의혁명이 이루어진다.
많은 러시아 아방가르드 작가들은 신생 사회주의국가에서 인간적
인 삶의 유토피아를 건설할 수 있는 기회가 도래했다고 보았다. 예
술은 이를 위해서 복무해야 마땅했다.

　타틀린의 「제3인터내셔널 기념탑」처럼, 이들이 제시한 예술적
프로젝트들은 후대 예술가들을 통해 반복적으로 재해석될 만큼 자

블라디미르 타틀린, 「제3인터내셔널 기념탑」(1922)

유분방하고 신선했다. 「제3인터내셔널 기념탑」은 러시아 아방가르드들에게 있던 유토피아 관념을 보여 주는 대표 작품이다. 예술가는 사회로부터 고립되어 형식적 아름다움이나 찾으며 음풍농월하는 존재가 아니다. 예술가들은 이제 작품이 아니라 세상을 만들어 나가는 사람이며 "정권을 분발하게 하는 자유로운 혁신자"다. 타틀린은 자본주의의 상징인 파리 에펠탑을 넘어서는 거대한 사회주의 상징물을 제작하고 싶어 했다. 이 탑은 당시의 낙관론을 반영하듯 나선형의 상승 구조를 자랑한다.

이 철골구조물 중앙에는 스테인리스와 유리로 된 세 개 구조물이 들어선다. 가장 하단의 건물은 정육면체 모양으로, 여기에는 인민의 뜻을 결집하는 입법부가 들어선다. 이 건물은 일 년에 한 번 회전하는데, 이는 어느 한쪽으로 치우치지 않은 채 다양한 의견을 듣고 평등을 실현하겠다는 의지를 담고 있다. 중간에는 입법부에서 결의된 내용을 실행하는 행정부가 들어서는 피라미드형 건물이 있다. 피라미드는 한 달에 한 번 회전한다. 상단에는 중요한 인포메이션 센터가 들어서 있다. 원통 모양 건물은 하루 한 번 회전하면서 인민들의 의지가 제대로 실행되고 있는지를 알리는 소통의 중심지 역할을 한다. 에펠탑보다 무려 세 배나 크게 설계되었던 이 건물은 당시의 기술적·재정적 문제로 지어지지 못했지만, 러시아 아방가르드 작가의 유토피아적인 열망을 보여 주는 특징적인 작품으로 자리매김하며 후대 작가들에게 큰 영향을 끼쳤다. 미국의 미니멀리스트 작가 댄 플래빈이 타틀린을 오마주했으며, 국립현대미술관 과천관에 전시 중인 백남준의 「다다익선」도 같은 의도로 제작된 작품으로 알려져 있다.

카지미르 말레비치, 「불길한 예감」(1932)

사회주의 초창기 작가들은 회화뿐이 아니라 사진, 영화, 건축, 디자인 등을 아우르며 종합적인 예술을 추구했다. '아침에는 일을 하고 저녁에는 예술비평을 하는' 사회주의적 총체적 인간상을 구현하는 데 예술가들은 기꺼이 헌신했다. 실제로 초창기에 문화부 장관이었던 루나차르스키는 칸딘스키, 샤갈, 말레비치, 로드첸코 등에게 신생 사회주의사회 건설에 필요한 적절한 역할을 부여했으며, 그에 합당한 대우를 했다. 그러나 이 열광은 오래가지 못했다. 현실 사회주의에 환멸을 느낀 칸딘스키는 1921년에 일찌감치 독일로 떠났다. 1925년 샤갈도 소련을 떠났다. 이후 1920년대 중반부터는 다시 회화와 사진에 있어서 전통적인 리얼리즘만이 사회주의국가 정책에 맞는 예술 양식으로 간주되기 시작했다. 아방가르드 작가들의 다양한 매체 실험은 거의 공식적인 인정을 받지 못한 셈이다. 1935년 말레비치는 스탈린에게 형식주의자로 낙인찍힌 채 쓸쓸한 죽음을 맞이했다. 그전에 1930년 4월 14일 미래주의 시인 마야콥스키는 자살했다. 1920년대 중반부터 시작된 신경제정책은 혁명정부의 관료화를 가속화했다. 혁명은 바로 사회주의 내부에서 자라난 관료주의에 패배했다는 뼈저린 인식이 마야콥스키를 죽음으로 몰고 갔다.

레닌 사후 트로츠키와의 권력투쟁에서 승리를 거둔 스탈린의 일당독재가 시작되었다. 소련은 이십 년 만에 '낡은 전제정치 아래 신음하던 후진 농업국가'에서 '히틀러의 독일과 현대전을 벌일 만한 강력한 산업국가'가 되어 2차 세계대전 시기 세계사에 다시 얼굴을 드러냈다. 그러나 그러한 현대적 발전에는 끔찍한 억압이 숨어 있었다. 1932년 사회주의리얼리즘이란 방법론이 선언되었다. 특정한 형식을 고집하는 이 선언으로 모든 아방가르드들은 창조적인 형식 실

보리스 블라디미르스키, 「스탈린에게 장미를」(1949)

험을 전면적으로 멈추어야 했다.

추상화를 그리던 절대주의자 말레비치도 결국 구상으로 돌아왔다. 1932년 그는 「불길한 예감」을 그렸다. '노란 루바시카'라는 별명이 붙은 이 그림의 뒷면에 말레비치는 '1918년 쿤체보에서의 불길한 예감'이라고 썼다. 1932년에 그렸지만, 시점을 혁명 무렵인 1918년으로 기록한 것은 반(反)사회주의 혐의를 받는 것을 피하려고 하였기 때문이다. 혁명 이전의 사회에 대해서는 '불길하다'라는 형용사를 사용하는 것이 얼마든지 허용되었지만, 1930년대에 이르자 어떤 비판도 허용되지 않았다. 절대주의 시절을 연상시키는 추상적인 형태와 빨강, 노랑, 파랑이라는 고전적 원색의 조합을 사용하고는 있지만, 이 작품은 전체적으로 '조화'와 거리가 멀다. 창백한 흰색과 화면을 횡단하는 검은색, 높은 곳으로 상승하며 깊어지는 하늘은 화면 전체의 긴장도를 높인다. 고립된 채 서 있는 남자는 사회주의를 연상시키는 붉은 집에서 이미 멀리 떨어져 나왔다. 그의 얼굴 표정은 알 수가 없다. 다만 턱에 드리운 검은 음영이 그가 느끼는 실망과 소외감을 전할 뿐이다. 불행하게도 '불길한 예감'은 현실이 되고 말았다. 스탈린 시대의 강압적인 분위기 속에서 그는 형식주의자라는 신랄한 비판을 받고, 1935년 쓸쓸한 죽음을 맞이했다.

사회주의리얼리즘의 등장으로 예술적 자유와 진실은 모두 사라졌다. 모든 예술가들은 국가기관인 '소련 작가 연맹'으로 편입되어 공산주의의 정치적 사회적 이상을 찬양하는 데 동원되었다. 물론 기층 민중의 건강함을 그린 대작들도 그려졌지만, 스탈린의 '궁정화가들'의 작품에서는, 독재자를 향한 찬양이 이어졌다. 보리스 블라디미르스키가 그린 「스탈린에게 장미를」은 새로운 우상, 스탈린의

등장을 보여 준다. 이 작품은 어린 소년 소녀가 스탈린에게 찬양의 꽃다발을 바친다는 키치적인 발상, 아이들의 순수한 동경을 독재자로 향하게 하는 어른들의 사악한 생각에 물든 그림이다. 예술은 사회적 소통 수단으로서의 기능을 잃고 정권의 선전 기관으로 전락했다. 1956년 흐루쇼프가 스탈린의 개인 우상숭배와 왜곡된 사회주의 정책을 공공연하게 비판하기까지 소련 미술은 철의 장막에 가려 있었다.

민족주의의 발흥

제국주의 팽창이 계속되다

제국주의는 만족을 모르는 팽창정책을 근본 삼았다. 팽창은 언제
든지 이해 당사자 간 충돌을 내포하고 있었다. 유럽 밖에서의 긴장
도는 점점 높아져만 갔다. 대표적인 예가 1898년에 있었던 파쇼다
사건이다. 아프리카의 수단 남부 백나일 강가에 있는 작은 도시 파
쇼다에서 프랑스와 영국이 충돌했다. 프랑스는 아프리카 동서 식민
지를 연결하기 위해 파쇼다가 필요했다. 반면 영국은 이집트의 카이
로에서 남아프리카공화국의 케이프를 남북으로 연결하는 요충지로
파쇼다가 필요했다. 양국 간 긴장은 영국이 이집트를, 프랑스가 모
로코를 지배하는 데 합의함으로써 해소되었다. 이집트와 모로코 국
민의 운명은 자신들의 뜻과는 상관없이 두 강대국의 협상과 이해관
계에 휘둘리며 제멋대로 결정되었던 것이다. 이집트와 모로코뿐만
아니라 전 아프리카와 아시아가 강대국의 이해에 좌우되었다.

　　1869년 말 수에즈운하가 개통되던 당시에 유럽 지배령 아래
있는 아프리카 땅은 10퍼센트도 안 되었다. 그러나 삼십여 년 뒤인
1900년대에 이르면 아프리카의 90퍼센트 이상이 유럽 식민지가 되
었다. 영국, 프랑스, 벨기에가 아프리카 대륙을 나눠 갖고 있었다. 늦

게 통일이 된 후발 국가 독일과 이탈리아는 식민지를 차지하려고 혈안이 되었지만, 이제 아프리카에도 나눌 땅이 없었다. 다시 영국, 프랑스, 러시아, 독일은 거대한 땅 중국을 넘보기 시작했다. 일본은 재빠르게 조선과 타이완을 점령했다. 열강들의 땅따먹기는 계속되었고 점차 국제적 긴장이 축적되다가 발칸반도에 권력 공백이 생기자 일어난 충돌이 1차 세계대전이었다.

식민지 지배를 받은 민족들은 이중으로 질곡을 겪었다. 경제적·정치적 수탈과 더불어 지배를 받는 2등 국민으로 낙인찍힌 채 자존감의 훼손이라는 문화적·정신적 수탈을 당한 것이다. 식민지 근대화론은 침입자의 죄책감을 덜어 주는 잘못된 논리였다. 식민지 건설 과정에서 유럽인들은 '야만'에 맞서 싸운다고 주장했지만 유럽인들의 방식이 '더 야만적'이었다. 식민지 근대화론에 굴복한 피지배자는 약육강식의 연결고리 안에 자신을 약자의 편에 일단 편입시키고, 강자에게 편입해 힘을 키워 강자가 되리라는 망상을 품게 된다. 대표적인 경우가 바로 일본이었다. 일본은 개항 후 빠르게 근대화를 진행하면서 식민지 논리를 구축해서 이웃나라의 우환이 되었다. 식민지 지배에 대한 피지배민족의 저항은 도처에서 이어졌다.

멕시코혁명

1차 세계대전 이전에 가장 강력한 독립운동을 전개한 곳은 남미의 거대한 나라 멕시코였다. 마야 문명과 아즈텍 문명이 찬란하게 꽃폈던 멕시코는 16세기 스페인의 침략에 무릎을 꿇는다. 멕시코는

1821년 정치적으로 독립했지만 경제적으로는 여전히 열강들에 종속되어 있었다. 강대국들이 멕시코의 천연자원을 호시탐탐 노리며 자본 침탈을 강행해서 불안한 정국이 이어졌다. 한때 채권 국가이던 프랑스가 채무이행을 요구하며 침범하고 나폴레옹 3세가 막시밀리안을 황제로 파견해서 자기 입맛에 맞는 괴뢰정권을 세우기도 했다. 그러나 곧 막시밀리안은 처형되었고 1887년 디아스가 무력으로 정권을 장악한 이후 삼십사 년간 긴 독재가 이어졌다. 유럽 열강이 빠져 나간 자리에 미국은 라틴아메리카에 대한 실질적인 지배력을 넓혀 갔다.

멕시코 여성 화가 프리다 칼로(1907-1954)는 멕시코혁명의 아이였다. 실제로는 1907년생이지만, 자신이 멕시코혁명이 일어난 1910년도에 태어났다고 주장할 정도로 멕시코혁명에 큰 의미를 부여했다. 그녀의 초기 작품 「버스」는 혁명 이후에도 여전히 존재하는 사회적 과제와 해결책에 대한 암시를 동시에 보여 준다. 그림 중심에는 아이를 안은 인디오 여인이 있고, 그 오른편에는 인디오 원주민 혼혈계인 노동자와 가정주부가, 왼편에는 돈주머니 든 백인과 젊은 백인계 혼혈 여인이 앉아 있다. 어린 소년이 내다보는 창밖에는 상징적인 멕시코 풍경이 펼쳐진다.

한쪽에는 문명화되지 않은 광활한 멕시코의 자연이, 다른 쪽에는 매연을 내뿜는 외국계 자본의 공장이 서 있다. 그림은 멕시코의 복잡한 인종 구성과 그 구성의 중심에 원주민 인디오가 자리함을 말해 준다. 실제로 눈썹이 짙은 독특한 외모의 프리다 칼로 역시 유대계 독일인인 아버지와 인디언과 스페인 혈통이 섞인 메스티소 어머니 사이에서 태어났다. 멕시코는 약 400년간 긴 식민통치를 겪

프리다 칼로, 「버스」(1929)

으면서 사회 성원 측면에서도 큰 변화를 겪게 되었다. 식민지 시대의 멕시코는 원주민, 백인, 흑인 사이에 다양한 혼혈인이 생겨나 부계와 모계에 따라 열여섯 개 혈통으로 나누어져 각기 달리 불렸는데, 이것이 차별의 근거가 되었으며 독립 이후 국가 정체성의 문제를 야기했다.

1821년 멕시코 독립은 식민지 태생이라는 이유로 차별받던 스페인 혈통 백인 크리오요의 주도로 이루어졌다. 디아스 정권의 외세 의존 정책은 프리다 칼로의 그림에서 보이는 것처럼 외국 자본가

의 돈주머니만 불룩하게 만들었다. 광산과 석유 개발 이권이 있던 중
간계급은 외국 자본의 현지 대리인 역할을 했으며 문화적으로는 유
럽 아류로 사는 데 만족했다. 그러나 이러한 유럽 지향적 문화는 다
양한 인종으로 이루어진 대다수의 멕시코 국민들을 통합해서 하나의
국가로 만들 수 없었다.

　　1910년 농민 노동자들이 주축이 되어 독재자 디아스를 몰아
냈다. 소위 제4계급이 주도가 된 멕시코혁명은 1917년 러시아혁명
의 전조로 평가된다. 멕시코혁명 이후 다시금 국가적인 정체성이 중요

디에고 리베라, 「꽃 축제」(1925)

한 문제로 제기되었다. 혼혈 혈통인 프리다 칼로는 멕시코 전체 국민의 혼혈 문화를 잘 이해하고 있었고, 이후 여러 작품에 멕시코의 전통문화 요소를 녹여냈다. 프리다 칼로의 이런 태도는 멕시코혁명 이후 진행된 문화적인 변화와 궤를 같이하는 일이었다.

식민지 지배는 인종차별에 의한 분할통치에 입각해 있었다. 그

Divide and Rule

러나 농민 노동자의 국가를 내세운 신생 혁명정부는 국가적 통합과 민족 정체성의 수립을 위해서 적극적인 문화교육 정책을 추진했다. 찬란한 마야 문명과 아즈텍 문명을 꽃피웠던 원주민 인디오들의 문화가 멕시코의 전통문화로 받아들여졌다. 인구 대다수를 차지하는 인디언이 사회적·정치적으로 주도적인 역할을 해야 한다고 주장하는 '혁명적인 인디헤니스모' 개념이 주창되었다. 이런 문화적 민족주

Indigenismo

의는 연극, 무용, 음악 등 전 예술 분야에 영향을 미쳤고, 미술에서는 저 유명한 멕시코 벽화 운동으로 표현되었다. 디에고 리베라는 여러 작품을 통해서 멕시코의 뿌리인 인디오 여인들에게서 단순하고도 영원한 아름다움이 느껴지도록 표현했다.

오로스코, 시케이로스, 그리고 프리다 칼로의 남편인 디에고 리베라가 주도한 멕시코 벽화 운동은 가장 지속적이면서도 널리 알려진, 그리고 가장 큰 영향력을 끼쳤던 대중 예술운동이며 한때 한국에서 유행한 벽화 운동의 원형이기도 하다. 시청, 대학, 대통령궁, 전철, 도서관, 박물관 등 많은 공공건물들이 벽화로 치장되며, 국민을 하나로 만드는 데 기여하였다. 후에 벽화는 멕시코의 대표적인 문화 상품이 되었다. 리베라가 미국의 록펠러센터, 디트로이트의 포드 자동차 회사 등에 벽화를 그리면서 멕시코 미술은 세계에 선보여졌다.

그가 대통령궁에 그린 거대한 벽화 「멕시코의 역사」에는 멕시

디에고 리베라, 「멕시코의 역사: 스페인 정복부터 1930년까지」(1929-1935)

코 역사의 중요한 사건들이 모두 담겨 있다. 중앙에는 멕시코혁명의 주역인 사파타가 TIERRA Y LIBERTAD(토지와 자유)라는 멕시코혁명의 슬로건이 쓰인 붉은색 깃발을 들고 등장한다. 그 아래에는 멕시코 독립 영웅인 미겔 이달고와 호세 마리아 모렐로스가 흰색 깃발을 들고 있다. 흰옷을 입은 농민군들은 이 영웅들을 바라보고 있다. 화면 중앙에는 멕시코의 상징인 독수리가 선인장을 밟고 선 채 뱀을 부리로 물고 있다. 멕시코의 구원과 인디오의 전통, 새로운 국가의 출현을 상징한 것이다. 이외에도 혁명으로 제거된 독재자 디아스와 그를 둘러싼 외국인 자본가들과 기업형 농장주들의 모습도 보인다. 리베라는 혁명의 과정을 포괄적으로 보여 주어야 한다고 생각했다. 그래서 그림 속에 사파타를 지지했던 저항군의 우두머리 판초 비야와 사파타 살해의 교사자까지 모두 그려 넣었다. 멕시코혁명은 다양한 인종과 계층이 함께 이루어 낸 진정한 국가적 독립의 시작이었으며, 벽화 운동은 멕시코의 새로운 정체성을 형성하는 데 큰 역할을 했다.

이 벽화 운동의 배후에는 당시 교육부 장관을 역임한 호세 바스콘셀로스(1882-1959)의 역할이 컸다. 그는 『서구의 몰락』을 쓴 오스발트 슈펭글러의 영향을 받아 남미 쪽이 새로운 문화의 시작점이 될 것이라고 생각했다. 그는 혼혈로 태어난 메스티소가 모든 인종을 뛰어넘는 우월한 인종이며, 인종의 대립과 갈등을 극복할 미래적 존재라고 보았다. 그런 의미에서 그는 멕시코의 혼혈 인종 메스티소를 '보편적 인종'이라고 불렀다. 이는 많은 화가들이 인디오를 화면 중심에 놓을 수 있는 이데올로기적인 근거가 되었다.

La Raza Cósmica

이런 멕시코의 인종 정책은 이웃나라인 아르헨티나와 사뭇 비교된다. 비슷한 시기에 독립을 했던 아르헨티나에서는 권력을 쥔 백

인들이 '사막의 정복'이라는 전쟁을 수행한다. 그 결과 파타고니아
Conquista del Desierto
지방에 살던 인디오들이 처참하게 살해당한다. 이것은 백인 중심의
아르헨티나가 쓴 인종 청소의 흑역사다. 이 지역의 역사는 매우 복잡
한 양상을 띠므로 섣부른 비교를 할 수는 없다. 그러나 미술과 관련
해서 한 가지는 확실하게 말할 수 있다. 사회적 통합을 기원하는 그
림은 그려질 수 있다, 비록 그것이 실현되지 않을지라도. 반면 분열과
학살의 그림은 좀처럼 그려지지 않는다, 비록 그것이 실현되었다 하
더라도. 긍정의 문화는 공동체를 결속하고 역사를 만드는 힘이 된다.

대한제국의 사람들

1905년 밀실에서 강제로 이루어진 을사늑약을 근거로 일본은 조
선을 강제로 합병했다. 고종은 일제의 협박으로 체결된 강제 조약의
무효성과 일제 침탈의 부당성을 알리기 위해서 백방으로 노력했다.
그러나 강대국끼리의 정치적 담합과 이권 다툼이 극성이던 시기에
이러한 호소는 먹히지 않았다. 1907년 6월에서 7월까지 1개월간이
나 네덜란드 헤이그에서는 2회 만국평화회의가 개최되었다. 여기에
고종의 명으로 이상설, 이위종, 이준이 특사로 파견되었으나 일제의
악랄한 방해 공작으로 회의 참석조차 하지 못했다. 전후 처리 과정
에서 발표된 윌슨의 민족자결주의는 일제에 대한 저항운동이 대중
화될 수 있는 기회를 또 한 번 만들었다. "피지배 민족에게 자유롭
고 공평하고 동등하게 자신들의 정치적 미래를 결정할 수 있는 자결
권을 인정해야 한다."라는 민족자결주의는 미국 내에서는 지지받지

엘리자베스 키스, 「과부」(1920?)

못했지만, 식민지 지배에 허덕이던 여러 식민지의 독립운동에는 큰 영향을 끼쳤다.

대한제국에서는 1919년 봄, 만세 운동이 전국적으로 시작되었다. 그해 3월 28일 영국 여성 화가 엘리자베스 키스는 한국에 왔다. Elizabeth Keith, 1887-1956 3월 1일 시작된 만세 운동이 여전히 전국 여기저기서 계속되고 있었다. 한국에 오기 전에 일본에 머물렀던 그녀는, 일본 사람들 이야기만 듣고 한국 사람에 대해서 나쁜 편견을 품고 있었다. 그러나 아무런 무장을 하지 않은 채 죽음을 각오하고 만세 운동에 참여하는 사람들을 통해 한국 사람들의 참모습에 눈뜬다.

키스는 '과부'라는 제목으로 한국 여인을 그렸다. 마루 끝에 두 손을 가지런히 모으고 초연한 표정으로 앉아 있는 이 여인은 일제에 끌려가 온갖 고문을 당하고 감옥에서 풀려 나온 지 얼마 되지 않아 몸에 아직도 고문당한 흔적이 남아 있었다. 얼마 전 남편을 잃은 이 여인은 삼일운동에 적극적으로 가담한 애국자 아들을 두었다. 화가는 이 여인의 '타고난 기품과 아름다움'에 깊이 매료된다. 모진 고초를 겪었음에도 그녀의 표정은 평온해서 원한에 찬 모습은 아니었다. 짧은 체류였지만 키스가 눈으로 확인한 것은 독일의 게슈타포보다도 잔인한 일본 경찰의 악행이었다. 그녀는 한국인에 대한 자기 관념이 '치밀하게 계획된 일본의 악선전'이었다는 사실을 깨달았다.

키스는 마치 크리스마스 카드에서나 볼 법한 어여쁜 색과 선으로 고운 한복을 입은 사람을 그렸다. 밝고 화사한 색채와 세련된 감성으로 그려진 한국인은 구한말 자료 사진에 등장하는 우울하고 미개한 모습과 사뭇 다르다. 이 무렵 여러 서양 사람들은 거리에서

만난 '미개한 한국인' 사진을 찍는 데 여념이 없었다. 『스무 살에 몰랐던 내한민국』의 저자 이숲이 지적하듯 제국주의자들에게는 "쾌활하고 명석한 한국보다는 무기력하고 무질서한 한국이 더 필요했다." 그래야 이 열등한 종족을 구제한다는 논리로 식민주의적 침탈과 지배를 정당화할 수 있었기 때문이다. 한국인을 열등한 종족으로 선전하는 데 앞장선 것은 당연히 정복욕에 불타던 일본이었다.

1905년 러일전쟁에서 승리와 더불어 일본은 한국 침략을 본격화했다. 러일전쟁은 한국과 만주의 분할 문제에서 촉발되었지만, 그 배후에는 영일동맹과 러시아·프랑스동맹이 있었다. 전쟁에서 패배한 러시아에서는 혁명운동이 가속화되었으며, 승리한 일본은 한국의 지배권을 확립하고 만주 진출의 길을 확보했다. 11월 17일 이토 히로부미는 고종 황제와 정부 대신들을 위협해서 강압적으로 을사늑약을 체결했다. 고종은 을사늑약 안을 끝내 재가(裁可)하지 않았고 이 조약은 무효임을 국제사회에 호소했으나 통하지 않았다. 가쓰라태프트밀약으로 일본이 미국의 필리핀 지배를 인정하는 대신, 미국은 일본의 한국 지배를 양해하기로 합의했기 때문이다. 이에 앞선 1902년 영국은 청에 대해, 일본은 한국에 대한 특수한 이해관계를 보장받는 영일동맹을 채택했다. 냉정한 국제사회에 자기 이익을 희생하면서 남을 돕는 일 따위는 없었다.

일제 침략의 만행에 항의하는 의병 항쟁이 들불처럼 번져 나갔다. 그들은 "망국의 유민으로 살기보다는 차라리 애국자로 죽는 게 낫다!"라고 외쳤다. 일본 군경은 참혹한 삼광 초토화 작전*을 썼

* 三光. 태우고 빼앗고 죽인다는 세 가지 파괴를 목표로 한 일본의 통치 전략.

다. 1909년 일제의 '남한 대토벌 작전'으로 전 나라가 의병의 피로 물들었다. 1910년 3월 26일 뤼순 감옥에서 일본 제국주의 침략의 원흉 이토 히로부미를 암살한 안중근이 순국했다. 안중근은 자신의 거사가 한중일 동양 전체의 평화를 위한 것이었다고 분명히 주장했다. 이토 히로부미가 주장한 대동아 공영론은 말 그대로 식민지 근대화론의 동양판이었을 뿐이다. 안중근은 이를 넘어서서 침략과 정복이 아닌 각 민족의 상호 공존에 기반한 진정한 '동양 평화론'을 주장했다.

민중의 목숨을 건 저항에도 아랑곳 않고 벼슬아치들은 자기들 이권을 챙기는 데 여념이 없었다. 일진회의 우두머리 이용구와 이완용은 먼저 '합방 성명서'를 제출하는 매국 행위를 자행했다. 1910년 8월 29일 한일 합병 조약문이 공포되었다. 그렇게 대한제국은 역사에서 사라졌다. 식민지 근대화론에 세뇌된 무분별한 지식인들은 '애국자'임을 자처하며 친일 행위에 적극 나섰다. 조국을 위해서라는 명목으로 그들이 개인적으로 얻은 이익은 막대했다. 일제로부터 받은 작위와 충분한 보상으로 그들은 떵떵거리며 살게 되었다.

나라를 잃은 어려운 시절이었지만 민중은 희망을 잃지 않았다. 그 희망은 민화로 표현되었다. 나쁜 액을 막고 좋은 기운을 부르는 벽사(辟邪)와 길상(吉祥)의 상징을 담고 있는 민화는 늘 우리와 함께 있었다. 민화는 자유롭게 경계를 넘나드는 자유분방함이라는 한국적 DNA를 그대로 담은 그림이다. 책거리 그림은 가장 한국인다운 그림 중 하나일 것이다. 정조의 애호를 본따서 18세기부터 유행한 책거리 그림은 민간으로 내려오면서 수요층의 요구를 반영하는 여러 가지 기물이 함께 등장하는 흥미로운 작품이 되었다.

책거리 8폭 병풍(19C 후반~20C 전반)

지금 우리가 보는 호림박물관 소장 책거리 병풍 중 한 폭 그림에도 책과 두루마리 등 학습과 직접적으로 관련된 것들 이외에 다양한 기물들이 함께 등장한다. 석류와 고추는 다산과 득남의 상징이다. 소나무는 십장생 중 하나로 장수의 상징이다. 아래쪽에 푸른색으로 그려진 짐승은 상상의 동물인 기린이다. 다른 짐승을 해치지 않는 어진 동물(仁獸) 기린은 성왕(聖王)이 나올 길조로 여겨졌다. 이 그림은 책거리 그림, 화조도, 십장생도 등 다양한 요소를 종합한 것이다. 국가의 안녕, 자손 번창, 학문, 출세, 태평성대, 장수, 부귀 등 여러 염원을 한꺼번에 담아서 그린 이 그림은 자유분방한 민화적 상상력과 더불어 길상의 의미들을 중첩해서 온갖 복이 다 들어오기를 바라는 '길상의 복합화' 양상이라고 할 수 있다.

일제 강점기였던 20세기 초반 내내 여러 가지 염원을 담은 책거리 그림의 유행은 교육에 희망을 걸었던 사회 풍조와도 관련이 있다. 을사늑약 이후 본격적으로 언론 및 출판 교육 운동이 벌어진다. 숭문학교, 중동학교, 진명여학교, 휘문의숙, 명진학교, 일신학교, 삼육학교 등이 설립된 것도 이 무렵이었다. 민화 연구가 정병모 교수가 지적하듯이 "민중이 민화를 통해 보여 준 밝은 정서의 그림은 기울어져 가는 국운을 지탱하는 버팀목 역할을 한 것이다." 민화는 "민족의 암울한 시기를 극복하려는 민중의 희망가"로 우리와 함께했다.

암흑기에도 한국인들은 굴하지 않았고, 일제에서 벗어나기 위해서 지속적으로 저항했다. 엘리자베스 키스는 그녀의 책 『올드 코리아』Old Korea에서 일본은 줄기차게 한국 사람들을 무식하고 후진적이라고 악평을 해 대지만 사실은 "한국 사람들이 강인하고 지성적이며 슬기로운 민족임을 알고 있었다."라고 썼다. 1919년 그해 다시 일본으

로 돌아온 엘리자베스 키스가 제암리 학살 사건을 비롯한 3·1운동 이야기를 하자 일본인들은 눈물을 글썽이며 말했다. "어찌할 도리가 없어요. 우리 군부는 미친개 같아서!" 당시에도 양심적인 일본인들은 저들의 만행을 알았다. 히틀러의 준동에 유대인뿐 아니라 수많은 독일인이 죽었듯이, 이제 일본 미친개들의 만행에 피해를 보는 것은 주변 국가들만이 아니라 일본 자신이 될 것이었다.

체코의 민족주의: 아르누보 거장 알폰스 무하의 비애

1900년 파리 만국박람회의 보스니아·헤르체고비나 전시관은 화젯거리였다. 아르누보 미술의 거장 알폰스 무하가 담당해 어느 전시관보다 호화롭게 꾸며졌기 때문이다. 무하는 그 공로를 인정받아 오스트리아·헝가리제국의 황제에게서 훈장을 받았다. 1878년 오스트리아·헝가리제국은 보스니아·헤르체고비나를 제국령에 편입했고, 체코 출신 무하도 오스트리아·헝가리 제국령의 작가 자격으로 이 일을 담당하게 된 것이었다. 개인적으로는 큰 영광이었으나 무하의 심경은 착잡하기만 했다. 무하가 오스트리아·헝가리제국을 위해서 일한 것은 1936년 베를린 올림픽에서 손기정이 일장기를 달고 마라톤에서 우승을 거둔 것과 비슷한 일이었다.

무하는 1895년 데뷔 이래 세계에서 가장 인기 많고 자주 모방되는 미술가 중 한 명이자 아르누보 미술의 대가로 파리에서 자리 잡았다. 무엇이든지 그의 손을 거치면 아름다운 '무하 스타일'로 태어났다. 파리의 벨 에포크는 세련된 무하 스타일 여인들의 매혹에

녹아들었다. 「백일몽」에서 보이는 것처럼 슬라브 민족의 정신적 고향인 정교회 성인들의 후광을 연상시키는 원형 배경, 비잔틴풍 모자이크 패턴, 레이스와 자수로 장식된 슬라브풍 의상, 신비로운 표정 등은 무하 스타일의 핵심 요소였다. 슬라브풍의 무하 스타일이 사랑받은 데는 당시 프랑스의 친슬라브주의도 한몫했다. 1871년 통일 후 급성장하는 독일을 견제하면서 프랑스와 슬라브 국가인 러시아는 급속도로 가까워지고 있었다. 체코인이라는 정체성과 범슬라브 철학은 무하의 삶과 예술 창작의 굳건한 지주였다. 체코가 오스트리아·헝가리제국으로 합병된 것은 17세기였지만, 그들은 독자적인 언어와 문화를 유지하고 있었다. 그의 어린 시절인 1860-1870년대에는 체코 민족 부흥 운동이 절정에 달하던 시기였고 무하는 이후에도 평생을 열렬한 민족주의자로 살았다.

1900년 파리 박람회에서 화가로서 오스트리아·헝가리제국에 봉사해야 했던 일은 그에게 큰 회의를 불러왔다. 타고난 음악적 재능을 조국과 민족을 위해서 바쳤던 드보르자크나 스메타나처럼

Bed ich Smetana, 1824-1883

무하는 자기 성공과 재능을 좀 더 크게 사용하기로 결심했다. 그 결과가 「슬라브 서사시」(1911-1928) 연작이다. 미국 사업가 찰스 크레인이 후원을 약속함으로써 무하는 본격적인 작업에 착수하게 된다. 친슬라브파였던 크레인은 미국에서 활동 중이던 독립 체코슬로바키아의 건국 대통령이 될 토마시 마사리크의 친구였으며, 미국의

Tomás Garrigue Masaryk, 1850-1937

28대 대통령이 되어서 민족자결주의를 주장한 우드로 윌슨의 벗이기도 했다. 1910년 무하는 고향 체코로 돌아와 1000년이 넘는 전 슬라브족의 역사를 그리기 시작했다. 그러나 오스트리아·헝가리제국과 슬라브 민족국가인 세르비아의 갈등으로 1914년 1차 세계대

알폰스 무하, 「백일몽」(1897)

전이 시작되었다. 전쟁 중 물자 부족에 시달리면서도 그는 총 스무

점에 이르는 방대한 작업을 묵묵히 해 나갔다.

1918년 1차 세계대전이 종결되면서 마침내 신생 공화국 체코

슬로바키아가 탄생했다. 윌슨의 민족자결주의 원칙에 따라 오스트

리아·헝가리제국과 오스만튀르크의 지배 아래 있던 발칸반도의 여

러 나라들이 신생국가로 독립했다. 그러나 승전국의 이해관계에 따

른 영토 확정은 다시 2차 세계대전의 원인이 되었다. 새롭게 태어난

조국을 위해서 무하는 자기 재능을 아끼지 않았다. 그가 새로운 공

화국을 위해 국장, 우표, 지폐를 무상으로 제작한 덕분에 당시 체코

슬로바키아 사람들의 지갑에는 전대미문의 달콤하고 아름다운 지

폐가 들어 있었다. 1919년 먼저 완성된 「슬라브 서사시」 작품 열한

점이 먼저 공개되었다. 프라하에 이어 미국으로 이어진 순회 전시를

통해 무하는 체코슬로바키아가 독립된 문화를 지닌 유서 깊은 민족

임을 자랑하고 싶었다. 1928년 작품들이 최종적으로 완성되자, 무

하는 이 작품들을 기증해 공공의 것이 되도록 하였다.

연작 대단원에 해당하는 「슬라브 찬가」는 슬라브 민족이 지나

온 역사와 미래를 담고 있다. 그림 한가운데 강한 기운으로 치솟듯

이 등장한 젊은이는 신생 슬라브 국가를 의미한다. 젊은이는 무지개

에 둘러싸여, 예수에게 축복받고 있다. 그는 자유와 화합의 화환을

전 인류를 향하여 내밀고 있다. 중앙에는 고난을 이겨 내고 독립한

여러 슬라브국과 동맹국 들의 깃발이 펄럭인다. 한 소녀가 작은 손

으로 슬라브 전체와 인류의 미래 세대를 위한 희망의 빛을 지켜 내

고 있다. 민족주의자이자 프리메이슨 단원이었던 무하의 민족주의는

협소하지 않았다. 그는 각 민족의 정체성과 문화적 차이를 인정하면

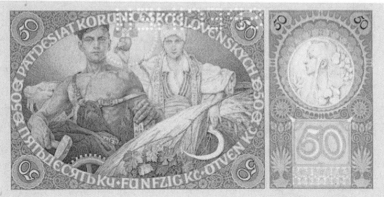

무하가 디자인한 체코슬로바키아 화폐

서 더불어 공존하는 보편적인 인류 평화를 지향했다.

　　그러나 인류의 평화에 기여하고자 하는 무하의 정신은 곧 훼손되었다. 1933년 체코슬로바키아 건국 15주년을 맞이하던 해에 위험한 이웃이 등장했다. 독일의 히틀러였다. 히틀러 집권 이후 독일은 전쟁 준비에 열을 올렸다. 1938년 독일은 오스트리아를 합병한 후 호시탐탐 체코슬로바키아를 노렸다. 히틀러가 대다수 국민이 독일인이었지만 1차 세계대전 직후 체코슬로바키아로 편입되어 있던 주테텐란트 지역을 점령했다. 그러나 독일의 군사력을 과대평가한 프랑스와 영국은 유혈 사태를 피하고자 침묵했다. 독일 국내에서는 히틀러의 인기가 더 높아졌고, 이로써 반대 세력들이 히틀러를 견제할 마지막 기회가 사라졌다. 독일의 우경화는 가속화되었다.

　　주테텐란트를 독일에 넘겨주자 체코슬로바키아 안에 거주하던 여러 민족들이 민족자결권을 요구하기 시작했다. 결국 1938년 체코슬로바키아는 독일, 폴란드, 헝가리에게 국경 지대의 중요한 지역들을 빼앗겼다. 1939년 3월 15일 독일군 탱크가 침공해 왔다. 무하는 곧바로 체포되었다. 나치는 과거 무하가 프리메이슨으로 활동한 것을 문제 삼았다. 체포, 구금, 고문의 후유증으로 노령의 무하는 그해 여름 사망한다. 나치는 일가친척 이외의 사람들이 장례에 참석하는 것을 금지했다. 체포하겠다는 협박이 있었음에도 10만여 인파가 그의 장례식에 모여들었다. 한때 파리를 매혹하는 달콤한 그림을 그렸던 아르누보의 거장 알폰스 무하는 체코의 국민 작가로 추앙받으며 조국을 빛낸 사람들과 함께 잠들었다.

　　1차 세계대전이라는 참혹한 전쟁 사 년을 겪고도 평화를 위한 조처는 충분히 취해지지 않았다. 윌슨의 민족자결주의가 공허한 이

알폰스 무하, 「슬라브 찬가: 인류를 위한 슬라브인들」(1926)

상으로 간주되었고, 무하의 세계 평화론이나 안중근의 동양 평화론에 귀를 기울이는 사람은 없었다. 전후 처리는 여전히 제국주의적 팽창주의와 탐욕으로부터 자유롭지 않았다. 국제사회에서는 여전히 약육강식 논리가 지배적이었고, 식민지 지배는 당연하게 여겨졌다. 1918년 전쟁은 끝났지만, 여전히 갈등의 불씨는 남아 있었다. 전후 배상금을 혼자 보상해야 하는 독일은 베르사유에서의 굴욕을 만회하고자 이를 갈았고, 기회가 왔을 때 다른 나라를 침략할 것을 주저하지 않았다. 결국 지속적 팽창을 노린 일본은 2차 세계대전에 참전했고, 전쟁 동원을 목표로 한 일제의 수탈은 더욱 가혹해졌다.

대공황으로 막을 내린 광란의 1920년대

소비, 욕망 그리고 재즈: 광란의 1920년대

유럽이 승전국 패전국 가리지 않고 깊은 전쟁의 후유증을 앓고 있
을 때지만, 미국은 상황이 좀 달랐다. 1차 세계대전이 끝난 후 미국
은 유래 없는 호황을 맞이했다. 미국은 기술 발전, 품질 관리를 통한
산업의 생산성 향상과 능률성 제고로 1920년대에 기업가들의 황금
시대를 맞이했다. 1914년 이후 포드에서 이 분에 한 대씩 자동차가
생산되었고 집집마다 자동차를 굴리게 되었다. 이 시대의 미덕은 새
로움이었고 전통은 진보의 적이었다. 자동차뿐 아니라 라디오, 냉장
고, 진공청소기 같은 물건이 등장했다. 군수품을 만들던 기술이 이
제 시민들의 소비생활을 증진하는 역할을 했다. Made in USA는 제
품의 질뿐 아니라 첨단 유행과 세련된 라이프스타일을 보장했다. 특
히 광고 산업은 욕망의 증폭제로 강력한 영향력을 행사했다. 이제
아메리칸 스타일은 전 세계 유행의 중심에 있었다.

　　미국 화가 존 슬론은 1920년대 활기찬 뉴욕의 삶을 즐겨 그
렸다. John French Sloan, 1871-1951 「6번가에서 3번가로 연결되는 고가선로」의 장면은 흥미롭다.
머리 위로 지나가는 지하철과 고층 상점 건물들은 이곳이 '도시'임
을 명백하게 보여 준다. 슬론은 당시 유행하던 무릎까지 오는 짧은

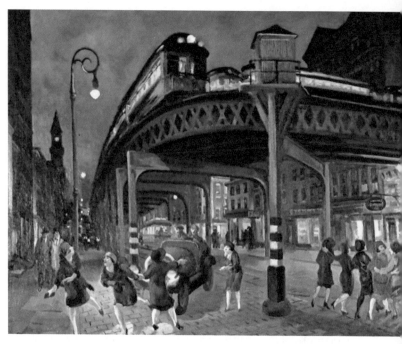

존 프렌치 슬론, 「6번가에서 3번가로 연결되는 고가선로」(1928)

치마에 모자 쓴 젊은 여성들이 저녁에 거리에 몰려나와 깔깔거리는 활기찬 장면을 그렸다. 서로 어깨동무한 채 술집을 향하는 오른편 여인들은 아무도 말릴 수 없을 것 같다. 왼편 여성들은 자신들에게 다가오는 차를 피해서 도망간다. 장난처럼 차를 세웠는데, 정말 자기들 쪽으로 다가올 줄은 몰랐던 모양이다. 멋들어진 차에는 또 잘 차려입은 멋진 신사들이 타고 있다. 뒤에 걸어오는 남자들이나 차에 탄 남자들의 동작이 비교적 점잖은 반면 여성들의 몸짓은 딱 봐도 말괄량이들 같다. 그녀들의 명랑한 웃음소리가 그림 전체에 울려 퍼진다. 종전 십 년 뒤의 광경이다.

1차 세계대전은 전대미문의 총력전이었다. 전방의 무기와 군수용품을 생산하기 위해서 후방의 공장이 멈춰서는 안 되었다. 전쟁으로 빠져나간 남성 노동력을 보충한 것이 여성 노동이었다. 여성들은 참정권을 얻었고, 사무실에서 일하게 되었다. 새로운 여성 유형이 탄생했다. 우선 외관도 많이 달라졌다. 디올의 뉴 룩은 여성의 복장을 남성화했고, 남성복은 반대로 여성화했다. 복잡하게 말려 있는 곱슬머리와 숨통을 조이는 옷으로 행동에 제약받던 여자들은 이제 새로운 삶을 살게 되었다. 신여성 혹은 현대 여성이라는 개념 New Woman Modern Woman 이 등장했다. 이 새로운 여성 이미지는 대중매체에서 가장 적극적으로 등장했다. "유행에 따라 차려입은 말괄량이들이 일하는 모습을 보여 준 광고"들이 성공했으며, 여성들은 은연중에 그런 모습을 선망하게 되었다. 이 신여성들은 왈가닥을 뜻하는 플래퍼라고 불렸다. Flapper

변화하는 여성상에 대한 부정적인 뉘앙스가 담긴 용어 플래퍼는 19세기풍 요조숙녀의 이미지와는 거리가 멀었다. 그들은 짧은 치마를 입고, 담배를 입에 물며, 재즈에 맞춰서 몸을 흔들고, 성에

오토 딕스, 「저널리스트 실비아 폰 하르덴의 초상화」(1926)

대해 개방적인 사고를 품은 여성들이었다. 1922년 창간된 잡지《플래퍼》는 플래퍼 붐을 더욱 가속화했다. 존 슬론의 그림에 등장하는 여인들도 플래퍼들이다. 그는 도시의 활기찬 분위기에 플래퍼들을 배치해서 그들 자체가 도시적 현상임을 명백하게 보여 줬다. 아메리칸 스타일은 전 세계 모두에게 영향을 끼쳤다. 플래퍼는 미국에만 있는 것이 아니었다. 독일의 오토 딕스는 플래퍼들을 좀 더 가까이에서 보았다. 플래퍼는 새로운 존재인 만큼 분명 낯설었고, 전통적인 아름다움으로부터 한 발짝 벗어나 있었다.

질리아 앵글렛은 플래퍼가 천연덕스럽게 담배를 피우고 짧은 치마(그 시절에는 발목이 보이면 짧은 치마였다.)를 입고 화장을 하고 다녔다고 했는데, 이 묘사에 딱 맞는 그림이 오토 딕스의 이 작품이다. 오토 딕스의 이 그림은 실제 모델보다도 유명해졌다. 실비아 폰 하르덴에게 모델해 줄 것을 청하면서 오토 딕스는 "당신은 시대 전체를 대변하는군요!"라고 말했다고 한다. 이는 단순히 외모 이야기가 아니다. 그녀의 심리적·사회적·경제적 상태 역시 새 시대를 대변했던 것이다. 신여성들이 이전 시대의 여성들과 달리 자유분방할 수 있었던 것은 경제력이 뒷받침되었기 때문이다. 그림 속 실비아 폰 하르덴 역시 전문직 여성이었다. 남자처럼 커다란 손, 뾰족한 턱과 단안경(單眼鏡), 중성적인 짧은 머리는 남자들과 어깨를 겨루면서 일하는 그녀의 활동성을 말해 준다. 여성적인 몸의 곡선을 드러내지 않는 옷도 그녀의 중성적인 느낌을 강화한다. 요즘이라면 보이시한 매력이라고 이야기했을 부분이 당시로서는 낯설고 불편하게 느껴졌다. 반면 짧은 치마 밑으로 흘러내린 스타킹은 그녀가 성적인 결정권을 능동적으로 행사하고 있음을 보여 준다. 물론 그 당시 남자들

은 이런 특성을 흔히 헤프다고 표현했다.

실비아 폰 하르덴의 초상화는 신즉물주의의 대표작이다. 직설적이고 꾸밈이 없다. 지금까지 줄곧 다양한 이유로 미화되어 온 여성이 여기서는 시대의 맨얼굴이 되었다. 오토 딕스도 그 시대를 대변하는 여인에게서 정신적 풍요를 발견하기는 어려웠다. 정신적인 빈곤은 세계적인 질병이기도 했다. 그 시대를 살던 모두가 "잃어버린 세대"였다.

광란의 1920년대의 미국은 물질적으로는 풍요로웠지만, 정신적으로는 여전히 1차 세계대전의 충격에서 벗어나지 못한 채 서구 문명 자체에 깊은 회의를 품고 흐느적거리는 재즈에 몸을 맡긴 세대였다. 세속적이고 물질적인 성공 신화는 지금까지 미국을 움직여 온 중요한 동력이었다. 첫사랑을 위해 헌신했지만, 결국 어둠의 세력과 결탁한 개츠비가 덧없이 죽음을 맞이했듯 물질주의로 말미암아 아메리칸드림은 부패하기 시작했다. 물질주의에 물든 미국인들 삶의 저속함과 편협함을 비판하며 예술가 일군이 미국을 떠났다. 전장에서 인간에 대한 환상과 믿음을 잃어버린 이 우울한 젊은이들은 "잃어버린 세대"라는 이름을 얻었다. 소설가 어니스트 헤밍웨이, 스콧 피츠제럴드 그리고 시인 에즈라 파운드가 그들이었다.

아메리칸드림의 붕괴

활황의 고점은 곧 불황의 시작이 되었다. 고임금 혜택으로 노동자들은 저축할 수 있는 여력이 생겼으며, 저축된 자금은 주식에 투자되

었다. 정부의 통화 공급 확대에 따른 낮은 이자율 때문에 소비자는 은행에서 빌린 돈으로 자동차나 주택의 구매뿐만 아니라 주식 투자에도 지출했다. 1922년부터 1929년 사이에 주식 수익 증가율은 108퍼센트, 기업 이익은 76퍼센트, 개인 수입은 33퍼센트 증가했다. 대출을 받아 가면서까지 교사나 샐러리맨, 가정주부까지 너 나 할 것 없이 모두 주식을 사들였다. 그러자 지나친 주식 값의 폭등을 두려워한 사람들이 내다 팔기 시작하면서 공황이 시작되었다.

1929년 10월 25일 소위 검은 금요일 하루 동안 1400만 달러가 공중에서 사라졌다. 당시 유통되는 돈의 거의 세 배에 해당되는 액수였다. 주식시장이 붕괴하면서, 개인과 기업이 파산하고, 뒤이어 대출 은행들이 무너져 갔다. 불안 심리에서 시작된 예금 대량 인출 Bank-run 사태는 결국 모두를 파멸로 이끌었다. 아무도 그것이 그토록 오랫동안 미국뿐만 아니라 전 세계를 강타할 대공황의 시작이라는 것을 알지 못했다. 영원할 것 같았던 호황의 콧노래가 갑자기 멈추고 아메리칸드림은 결정적으로 붕괴했다.

불황에 직면하자 이제 전통적인 미국 가치를 옹호하는 애국주의가 다시금 고개를 들었다. 애국주의는 미국 건국기의 전통적인 가치를 재발견했다. 이는 청교도적인 신념, 농촌과 가정을 중시하는 가치였다. 해리 싱클레어 루이스 같은 문인, 그랜트 우드, 존 스튜어 Harry Sinclair Lewis, 1885-1951 Grant Wood, 1892-1942 트 커리, 토머스 하트 벤턴 같은 지방주의적인 화가들은 난해한 아 John Stuart Curry, 1897-1946 Thomas Hart Benton, 1889-1975 방가르드적인 현대미술에서 등돌려 민중적인 판화, 캘린더 등에서나 볼 법한 소박한 화풍으로 전통적 가치를 옹호하는 작품들을 발표했다.

그랜트 우드가 그린 「아메리칸 고딕」은 가장 대표적인 작품이 American Gothic

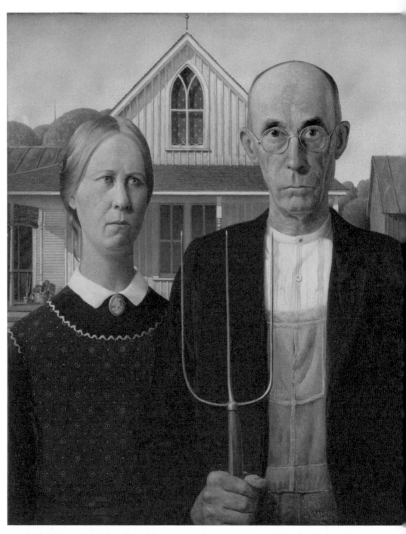

그랜트 우드, 「아메리칸 고딕」(1930)

다. 이 작품은 한눈에 보아도 너무나 미국답다. 발상은 그림의 배경으로 등장하는 하얀 집의 창문에서 시작되었다. 미국 중서부 지방의 아담한 농가에 뜬금없이 유럽 중세 때 유행하던 고딕식 창문 장식이 등장한 것을 재미있게 생각해서 우드는 작품을 시작했다. 그의 여동생과 단골 치과의사가 모델이 되어 주었다. 아메리칸 고딕이라는 용어 자체가 다소간 우스꽝스럽게 느껴지는 것처럼 두 인물의 표정 역시도 요령부득이다.

그랜트 우드는 당시 유행하던 달력이나 엽서 같은 대중적인 표현법을 끌어다 쓰곤 했는데, 이 작품의 깔끔한 화면 처리는 그런 영향을 잘 보여 준다. 남자는 엄격한 표정으로 관람객을 바라보고 여자는 곤혹스러운 듯 시선을 회피하지만 방어적인 태도로 대문처럼 화면을 굳게 지킨다. 남자는 흰 셔츠와 청으로 된 오버롤을 입은 전형적인 농민의 차림에 검은색 재킷을 걸쳤으며, 여성의 복장도 청교도 느낌이 나는 검은색 드레스 위에 앞치마를 둘렀다. 전통적인 미국인들, 특히 농촌 지역의 미국인들은 미국이 청교도가 세운 국가라고 생각했다.

농기구인 쇠스랑을 무기처럼 든 이들은 한층 방어적으로 보인다. 저 예쁜 하얀 집을 지키기 위한 긴 투쟁이 시작되었다. 대공황의 물결이 도시를 넘어 시골로 덮쳐 오고 있었다. 주가의 폭락은 기업과 은행의 도산으로 이어졌다. 노동자들은 일터에서 쫓겨나 실업자가 되었다. 거기다가 하늘까지 도와주지 않았다. 1930년 동부에서 시작된 가뭄은 서부로까지 이어졌다. 대공황 기간 동안 많은 농부들이 자기 땅에서 쫓겨났고 아무 대책 없이 새로운 일자리를 찾아 떠나야 했다. 일, 집, 저축해 놓은 돈이 하루아침에 사라졌다.

그랜트 우드, 「허버트 후버의 생가」(1930)

경제사학자들은 주식시장 붕괴 외에도 대공황의 중요한 요인 중 하나를 1920년대 무분별한 농가 부채의 급증과 정부의 금융정책 실패로 설명한다. 「아메리칸 고딕」에 등장하는 예쁜 하얀 농가도 그렇게 무분별한 대출로 지어진 집인지도 모른다. 당시 공화당 출신 대통령 후버의 낙관이 공수표가 되었던 것처럼 「아메리칸 고딕」의 중년 남자는 쇠스랑으로 대공황의 파도를 막아 내지 못했다. 여인의 미간에는 더욱 깊은 주름이 패고 말았다.

후버 빌 사람들

1929년 3월 31대 대통령으로 취임한 허버트 후버는 주식 폭락이 일시적일 거라 판단하여 적절한 조치를 강구하지 않았다. 1928년 대통령 당선자인 후버는 대통령 후보를 수락하는 연설에서 미국의 번영은 무한히 지속되리라고 밝혔다. 1931년 그랜트 우드가 그린 그림 한 점은 허버트 후버와 관련이 있다. 「허버트 후버의 생가」는 말 그대로 아이오와 웨스턴브랜치의 빈민가에 있는 그의 생가를 그린 작품이다. 독일에서 온 퀘이커의 아들인 그는 자그마한 오두막집에서 태어나 그곳에서 여섯 살까지 자랐다. 그 후 다른 사람이 사서 거기에 다른 집을 덧대어 지으면서 제법 규모가 큰 농가가 되었다.

허버트 후버는 1차 세계대전 당시 윌슨 대통령의 식량청 책임자였다. 이때의 효과적인 농업정책으로 농작물의 생산이 촉진되면서 미국은 수월하게 전쟁을 수행할 수 있었다. 그는 반동에도 개혁에도 적의를 품었고, 단지 힘찬 개인주의를 원하며 농촌의 프로테스

탄트와 금주운동을 대변했다. 후보 시절 후버는 중서부 지역의 유세를 위해서 고향을 찾았다. 모두의 주목이 쏠리는 가운데 후버 부부는 이 작은 집에서 당시 그곳에 살고 있던 스켈러 부인과 옛 시골식 아침을 먹었다. 이것은 미국의 가장 중요한 신화를 일깨웠다. 이 땅에서는 그 출신과 상관없이 성공할 수 있다는 아메리칸드림이 다시 확인되는 순간이었다. 그가 대통령에 당선이 되자 이곳은 중요한 명소가 되었다.

이 작품은 아이오와 사업가들이 허버트 후버에게 선물하려고 주문한 작품이었으나 이 작품은 받아들여지지 않았다. 후버가 태어난 오두막이 나중에 지어진 큰 집에 가려져 있기 때문이었다. 실제 풍경 속에서 오두막이 매우 작기 때문에 그랜트 우드는 화살표처럼 오두막집을 가리키는 남자를 그려 넣어야 했다. 후버가 거절하자, 사업가들도 작품의 구매를 거부했다. 이 그림을 지배하는 비현실적으로 낙관적인 분위기는 불황 와중에 "실제로 굶주리는 사람은 아무도 없다."라고 내뱉었던 후버의 현실감각 없는 언사와 겹쳐진다.

철저한 미국식 개인주의 전통에 입각한 후버는 만인은 스스로 도와야 하며 개인의 가난을 정부가 구제할 수 없다고 생각했다. 후버 행정부는 대량 실업, 기아, 노숙자 문제를 양산하고 방치한 무능한 정권으로 인식되었다. 풍요와 번영의 자리에는 이제 빈곤과 절망이 자리 잡았다. 후버는 이제는 무기력한 것들의 대명사가 되었다. 집 없는 사람들이 떠돌다 모여드는 곳은 '후버 빌', 공원 벤치에서 잠자는 사람들이 덮는 신문지는 '후버 담요', 빈 지갑은 '후버 깃발'이라고 불렸다.

대공황은 산업화된 서방 국가들이 경험한 가장 길고 심한 공

황이다. 대공황의 발단은 미국이었으나 지구 상 모든 국가들이 생산의 위축과 가혹한 실업, 그리고 심각한 수준의 디플레이션을 경험했다. 미국의 경우 실업률은 1929년 3퍼센트 수준이었으나 공황의 수렁이 깊었던 1933년에는 25퍼센트로 뛰었다. 1933년 농업 부문을 제외한 실업률은 무려 37퍼센트에 이르렀다. 도시에서 일자리를 찾지 못한 사람이 세 명 가운데 한 명이었으니 그 경제적인 참상은 이루 말할 수 없는 처참한 지경이었다.

사진작가 도로디어 랭이 농업 안정국 조사팀과 함께 작업하면서 찍은 사진 「이민자 엄마」는 대공황의 대표적인 이미지다. 무능력한 후버에 이어서 '뉴딜 정책'을 내세우며 민주당의 루스벨트가 대통령으로 당선된다. 1935년 농업 안정국의 조사 프로그램에는 여러 사진작가들이 함께했다. 이 조사 작업에는 벤 샨, 워커 에번스, 도로디어 랭, 러셀 리, 마리온 포스트 월컷, 잭 델러노 같은 사진작가들이 대거 참여했다. 도로디어 랭을 비롯한 이들이 남긴 이미지는 1939년에 출간된 존 스타인벡의 『분노의 포도』에 큰 영감을 주었다. 소설에는 굶주림에 쫓겨 후버 빌에 모여든 사람들의 이야기가 생생하게 그려져 있다. 랭이 찍은 이 사진은 가뭄을 피해서 캘리포니아 쪽으로 옮겨 가고 있는 가족이다. 1960년에 랭은 이 사진에 대해서 다음과 같은 말을 남겼다.

나는 굶주리고 절망에 빠진 한 엄마를 보고 접근했다. 내가 내 작업에 대해서 어떻게 설명했는지는 잘 기억나지 않지만, 내 기억으로 그녀는 특별한 것을 묻지 않았다. 나는 다섯 번 정도 그녀를 찍었으나, 그녀의 이름이나 사연 등을 묻지는 않았다. 다만 그

도로디어 랭, 「이민자 엄마」(1936)

워커 에번스, 「앨라배마 헤일 카운티의 버드 필즈 가족」(1937)

녀가 자기는 서른두 살이라고 말했다. 그들은 인근 밭에 있는 얼어 터진 야채와 아이들이 잡아 오는 새들로 연명한다고 했다. 방금 전에 자동차 타이어를 팔아서 먹을 것을 샀다고 했다. 그들은 내 사진이 그들에게 도움이 될 거라고 생각했던 모양이고, 그래서 나에게 응했다. 이런 일이 너무도 많았다.

도로디어 랭은 예상하지 못한 순간에 모든 것을 잃고, 희망도 미래도 없이 하루하루를 견뎌야 하는 무기력한 사람들의 얼굴을 사진에 담았다. 농장에서 과잉생산된 오렌지는 썩어 나갔지만, 농민 대다수는 굶주렸다. 1933년에 시작된 1차 뉴딜이 본격화되었다. 우선적으로 연방 긴급 구호법과 토목 사업청을 설립하여 1933년 11월과 1934년 4월 사이에 400만 명 이상의 실업자에게 일시적인 일자리를 제공했다. 실업 청년들은 민간 자원 보호 군단으로서 산에 나무를 심거나 가꾸는 일에 투입되었다. 고용 창출과 가뭄을 막는 효과를 가져왔다. 고용 창출을 통해서 소비가 촉진되기를 바랐고, 이것은 어느 정도 효과를 거두었다. 보수주의자들은 뉴딜이 급진적이고 사회주의적인 정책이라고 비판했지만 루스벨트는 부가 국민 전체에게 보다 넓게 배분해 줄 일련의 새로운 법을 제정했다. 이를 2차 뉴딜이라고 부르기도 한다.

뉴딜 정책으로도 미국 경제는 불황의 늪에서 헤어나지 못했다. 국민총생산이 1937년에 겨우 1929년 수준으로 회복되었으나 1937-1938년에 경기는 다시 침체되었다. 유럽에 대한 미국의 투자가 위축이 되자 불황은 이제 유럽을 덮쳤다. 미국을 시작으로 전 세계를 덮친 불황은 결국 전쟁으로 터졌다. 국가적인 위기 속에서 등

장한 히틀러는 국제연합에서 탈퇴했으며 1935년 3월 베르사유 조약의 군비 조항을 일방적으로 파기하고 군비 증강에 착수했다. 1936년 독일은 비무장지대인 라인란트에 군대를 주둔시켰고, 이탈리아는 5월 에티오피아를 점령했다. 1937년 일본이 선전포고 없이 중국을 공격했으며 1938년 독일은 오스트리아를 합병해 체코슬로바키아를 침략했다. 1939년 선전포고 없이 독일이 폴란드를 공격하면서 2차 세계대전이 시작되었다. 오랜 불황을 겪은 나라들의 탈출구는 전쟁이었다. 죽어 가는 미국 경제는 살아나기 시작했다. 2차 세계대전이 일어나 군수산업으로 호경기가 찾아올 때까지 실업 문제에 대응할 만한 뾰족한 해결책은 제시되지 않았다. 이것이 바로 뉴딜 정책이 보인 한계였다. 그래서 일부 경제사학자들은 미국 경제를 '전쟁 경제'라 주장하기도 한다.
War Economy

이념의 격전장, 스페인 내전

스페인의 반은 먹기만 하고 일을 안 하고, 나머지 반은 일만 하고 먹지 않는다

붉은색과 검은색, 스페인 하면 떠오르는 색이다. 붉은 피와 검은 죽음, 에로스와 타나토스의 색, 열정적인 춤 탱고의 색이자 죽음과 흥분이 교차하는 투우의 색이며, 또한 스페인 내전 기간에 흔하게 볼 수 있었던 아나키즘 깃발의 색이다. 무정부주의는 가장 스페인적인 정치 운동이라고 미술평론가 존 버거는 말한다. 그는 서양미술의 전통을 두려움 없이 파괴했던 피카소의 과감한 천재성을 스페인의 무정부주의에 비교한다. "일순간에 급격하게 그리고 장엄하게 변할 수 있다."라는 무정부주의적 믿음은 피카소뿐만 아니라 고야의 그림, 로르카의 시 등 스페인 문화 전체에 열정, 광기와 신비, 우울과 비극성을 부여한다. 존 버거의 매력적인 분석에 따르면 이런 무정부주의적인 믿음은 역설적으로 오랫동안 아무것도 변하지 않았기 때문에, 그리하여 빨리 변화하지 않으면 견딜 수 없었기 때문에 생겨났다. 그는 스페인이 "하나의 역사적인 고문 틀에 매달려 있는 나라"라고 말한다.

존 버거가 말하는 '역사적 고문 틀'은 스페인을 건설한 건축가라 불리는 이사벨라 여왕 시대에 이미 마련되어 있었다. 카스티야의 이사벨라 여왕과 남편인 아라곤의 페르난도, 두 공동 왕이 스페인

Federico Garcia Lorca, 1898-1936

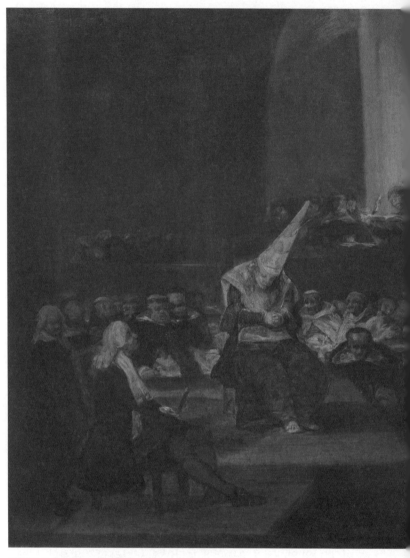

프란시스코 고야, 「종교재판소」(1808-1812)

의 기초를 다졌다. 이사벨라 여왕은 콜럼버스를 후원할 만큼 배짱이 두둑했고, 이를 통해 식민지 교역으로 스페인의 번영을 이끌었지만 스페인 역사에 큰 짐이 되는 전통을 만들기도 했다. 그것은 바로 악명 높은 종교법정의 설립이었다. 이사벨라 여왕 부부는 교황으로부터 '천주교의 수호자'라는 호칭을 받았는데, 이는 두 왕국을 하나로 묶는 통합 이데올로기 역할을 했고, 동시에 이슬람교도들이 점령한 그라나다 지방을 정복하는 명분이 되었다. 이때 생긴 종교재판은 후에 나라 전체를 옥죄는 고문 틀로 변질되었다. 후에 종교법정은 정적을 제거하고 왕실의 권위를 지키는 데 이용되었다. 누구도 거기 들어간 이상 살아 나올 생각을 하지 말아야 했다. 종교·국왕·군대의 강고한 중세적 결합은 이후 스페인 발전에 걸림돌이 되었다. 스페인은 어느덧 미신과 종교적 광신의 나라가 되어 가고 있었다.

1799년는 프란시스코 고야는 화가로서는 최고의 지위인 수석 궁정화가의 자리에 오른다. 그해 그는 '변덕'이라는 제목의 사회 풍자적인 판화집을 발간한다. 이 판화집에 대해 "모든 시민사회에 공통되는 다양한 어리석음과 잘못, 그리고 관습이나 무지나 이기심 때문에 묵과되고 있는 거짓말과 속임수" 중에서 소재를 찾았다고 고야는 긴 변명을 늘어놓았다. 작품 판매가 어렵지는 않았지만, 발간 열흘 만에 고야는 판화집을 회수했다. 종교재판소가 두려웠기 때문이다. 종교재판소는 19세기 초반까지 여전히 악명을 떨치고 있었고, 1815년에는 고야 자신도 종교재판소에 서게 된다. 이 판화집에 실린 작품 「이성의 잠은 괴물을 낳는다」에서 보는 것처럼, 영국과 프랑스가 시민혁명을 통해서 근대 시민사회로 이행해 갈 때 스페인의 하늘을 짓누른 것은 교회와 왕족 및 귀족 들에게 절대적 권한이 있

다는 중세식 관념이었다.

 이성은 고야의 시대에도, 심지어는 20세기가 되어서도 깨어날 생각이 없었던 것 같다. 엄격하고 보수적인 교리는 자유로운 상공업 발전을 저해했고, 근대사회로의 발전은 계속 지체되었다. 기득권 세력은 변화하는 현실에는 눈을 감고, 과거 영광에만 집착했다. "스페인의 반은 먹기만 하고 일을 안 하고, 나머지 반은 일만 하고 먹지 않는다."라는 말은 과장된 것이 아니었다. 1차 세계대전 중 전쟁에 참여하지 않았던 스페인은 상대적으로 반사이익을 볼 수 있었지만, 여전히 정치적·경제적 후진성을 면하지 못했다. 과거에 대한 보수적인 집착이 만들어 내는 질식할 것 같은 억압의 분위기, 지역주의적 편협성이 스페인 전체를 지배하고 있었다. 스페인은 단 한 번도 민주적인 의사 결정 과정을 경험해 보지 못한 나라였다.

자국민에게 쏘아진 절멸의 화살

20세기에 들어 마침내 선거를 통한 공화정부가 성립되었지만, 공화정부는 교회와 왕당파를 상대로 힘겨운 싸움을 이어 가야 했다. 경제는 바닥으로 떨어졌지만, 스페인 전체 토지와 재산의 삼 분의 일을 장악한 교회와 지주 들은 토지개혁을 방해했다. 배고파서 항의하는 농민들에게 지주들은 마리 앙투아네트만큼 유명한 말을 했다. "공화제에게 먹여 달라고 해!" 이런 식으로라면 공화정부가 배고픈 농민들을 먹이기 위해서는 지주들을 척결하는 수밖에 없었을 텐데 말이다. 스페인 내전은 타협과 대화라는 민주주의적 체험의 부재가

이사벨라 여왕과 페르난도 왕의 문장

팔랑헤당의 깃발

낳은 비극적인 사건이었다. 극좌부터 극우까지 모든 정치적인 경향들이 팽팽하게 맞서기만 했다.

1936년 스페인에서는 광범위한 좌파 연합인 인민전선 측이 선거를 통해 정권을 잡고 공화정부를 구성했다. 그런데 국민이 뽑은 공화정부를 무시하고 프란시스코 프랑코(1892-1975)를 주축으로 하는 군부가 그해 7월 쿠데타를 일으켰다. 프랑코는 선거에서 겨우 0.7퍼센트를 득표해서 참패했던 파시즘 정당인 팔랑헤당을 모태로 군소 우파 정당들을 통합해서 통합 팔랑헤당을 재조직했다. 쿠데타는 성공적이지 못했다. 공화정부를 수호하려는 국민들은 의용군을 조직하여 필사적으로 저항했다.

프랑코와 파시스트들은 흔히 두 종류의 무기를 사용했다. 한편으로는 끊임없이 스페인의 영광스러운 과거를 찬양했고, 다른 한편으로는 공산주의에 대한 공포를 극대화했다. 파시즘을 신봉한 팔랑헤당의 깃발에는 '절멸의 화살'이 새겨져 있었다. 이것은 이사벨 여왕의 문장으로 천주교 수호를 위한 철두철미한 이교도 박해를 의미했다. 이곳에서는 우리가 좋은 사회의 증표로 보는 개방성과 다양성이라는 가치를 꿈도 꿀 수 없었다. 이들은 자신과 뜻이 다른 자는 모두 적이라고 여겼다. 증오의 말들로 상대 진영의 공포를 자극했고, 상대 진영 역시 더 큰 증오의 말로 응대했다. 테러와 암살이 뒤따르며 해결할 수 없을 만큼 감정의 골이 깊어졌다.

시인 로르카는 특정 정당을 지지하지도 않았는데, 자유주의적인 성향을 보인다는 이유만으로 파시스트에게 잔혹하게 살해당했다. 상대 진영에 대한 증오와 공포는 사람들을 살인 기계로 만들었다. 아직까지도 충분히 조사되지 않았지만 전쟁 기간 중 극우파

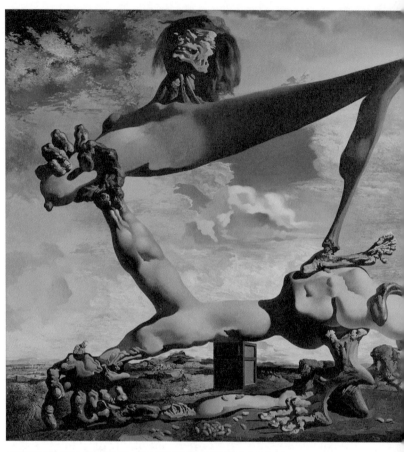

살바도르 달리, 「삶은 강낭콩이 있는 부드러운 구조물: 내란의 예감」(1936)

에게 살해당하고 처형당한 사람은 20만 명이 넘는 것으로 추산된다. 자국민을 '정화'의 대상으로 간주한 파시스트는 열세를 면하기 위해서 외부 세력 끌어들이기를 주저하지 않았다. 프랑코는 무솔리니와 히틀러의 지원을 받았다.

1936년 초현실주의 화가 살바도르 달리는 매우 특이한 그림을 하나 발표한다. 「삶은 강낭콩이 있는 부드러운 구조물: 내란의 예감」은 긴 제목 속에 '내란'이라는 단어가 분명히 명시되어 있어 주목을 받았다. 그림 속 인물은 지독한 분열과 해체를 겪고 있다. 그의 손이 가슴을 쥐어뜯고, 가슴에서 자라 나온 발이 그의 둔부를 밟고 있다. 이 분열과 해체는 타자가 아니라 자신을 상대로 행해져 있기 때문에 고통이 더욱 숨 막히게 중층화된다.

고통은 백주에 공공연하고 숨길 수 없게 드러난다. 발치에는 구더기 같은 부드러운 삶은 강낭콩이 있다. 밝은 하늘 천진하고 부드럽고 모든 것에 무관심한 듯 태연한 주변 사물들 때문에 인물의 고통은 더욱 구제할 길 없어진다. 그리고 그해 실제로 내전이 발생했다. 이 그림으로 달리는 초현실주의의 시대적 타당성을 확증했다. 무의식에 대한 탐구는 개인적 차원의 문제가 아니라 저 깊은 시대의 무의식에 이른다는 확신이 주어졌다.

모든 20세기 이념들의 격전장

파시스트의 노골적인 개입으로 스페인 내전은 곧 국내를 넘어서 국제적인 파시즘 진영과 반파시즘 진영의 대결, 야만 세력과 양심 세

로버트 카파, 「어느 인민전선파 병사의 죽음」(1936)

력의 대결로 확대되었으며 전 세계 주목을 받았다. 유럽 자유주의자와 좌파 운동가 들은 히틀러를 위시한 파시스트 세력이 확산되는 것을 방지해야 한다고 믿었다. 반면 보수주의자들은 러시아혁명 이후 더 이상 유럽 내에서 공산주의를 용인해서는 안 된다고 믿었다. 각자의 관점에서 그들은 각자 전쟁을 치렀다. 이러한 이유로 1930년대는 "사상에 대한 정열이 역사를 움직인 시대"라고 평가받으며 스페인 내전은 흔히 '모든 20세기 이념들의 격전장'이라 불린다.

스페인 내전이 국제적인 주목을 받았던 또 하나의 원인은 대중매체의 발달이었다. 1차 세계대전이 끝난 후 1920년대는 사진 기술의 발전과 더불어 생생한 현장 사진을 싣는 신문들이 폭발적으로 증가했다. 잔혹한 사진들은 양 진영의 분노를 더욱 자극했다. 종군 사진가 로버트 카파는 쿠데타가 일어난 직후인 1936년 8월 5일 바 _{Robert Capa, 1913-1954} 르셀로나에 도착했다. 당시 많은 지식인들이 그러했듯이 그도 공화정부를 지지하고 있었으며, 공화군의 첫 승리를 카메라에 담고 싶어 했다. 그러나 공화군은 파시스트 군부의 화력을 당해 내지 못했다.

결국 로버트 카파가 카메라에 담은 것은 총을 맞고 쓰러지는 인민전선파 병사의 모습이었다. 포토저널리즘 역사상 이보다 논란을 많이 불러일으킨 사진은 없다. 이 사진은 1936년 9월 23일 《뷔》 _{Vu} 에 발표되었고 후에 미국의 《라이프》에 다시 게재되었다. 실존 인물이 죽는 순간을 본다는 것은 당시 사람들에게는 엄청난 충격이었다. 총을 맞고 죽어 가는 폭력적인 장면을 아무 여과 없이 내보낸 데 대한 항의 편지가 쏟아졌다. 더구나 각도상 이 사진을 찍은 카파 자신이 이 병사로부터 채 20미터도 떨어져 있지 않았다는 극적인 상황 때문에 갑론을박이 거세졌고 사진은 진위 논란에 빠졌다.

신원이 아직도 확인되지 않아서 연출 논란에 빠지기는 했지만, 에스페란사 아기레가 지적한 대로 이 사진은 "피카소의 「게르니카」와 견줄 만큼 시각적으로 강력한 세계적 아이콘"이다. 이 한 장의 사진은 스페인 내전의 주인공이 누구였는지 명확하게 보여 준다. 이전 전쟁 장면의 주인공은 장군이나 유명인 들이었다. 그러나 지금 우리 눈앞에서 장렬하게 쓰려져 가는 무명 용사의 모습에는 전쟁의 비극과 극적인 영웅성이 기묘하게 결합되어 있다. 프랑코, 히틀러, 무솔리니 같은 파시스트들은 자신들 같은 거대한 '영웅'이 역사를 만들어 나간다고 주장하며, 많은 사람들을 전쟁에 참여할 것을 독려해서 결국 그들이 죽음에 이르게 했다. 이 사진의 생생한 의미는 역사는 평범한 용사들에 의해서 만들어진다는 것, 어느 영웅의 죽음만큼이나 무명 용사의 죽음이 비극적이며 고귀하다는 데 있다. 이 사진은 이후 전쟁 사진의 중요한 모범이 되었다.

피카소, 비극의 현장 게르니카를 그리다

스페인 내전에서 자행된 잔혹한 사건을 국제사회에 호소한 또 다른 중요한 작품이 피카소의 「게르니카」다. 반전 및 반파시즘 운동의 아이콘이 된 이 작품은 1939년 미국에서 전시된 이후로 파리로 돌아오지 못하고 있었다. 1940년 파리는 나치의 점령 아래 들어갔다. 피카소의 작업실에는 「게르니카」의 사진만이 있었다. 그의 작업실에 있는 이 사진을 보고 한 나치 장교가 "이걸 당신들이 그렸소?"라고 묻자, 피카소는 "아니요, 당신들이 그렸소."라고 대답했다는 유명한

일화가 전해진다. 이 말은 틀린 말이 아니다. 이 작품을 그리기 전, 피카소는 정치에 큰 관심이 없었다. 그러나 고국 스페인에서 벌어진 끔찍한 내전은 비정치적 작가 피카소를 정치적으로 변모시켰고 후에 피카소는 잠시나마 공산당에 입당하게 되었다.

피카소는 히틀러의 지원 아래 이루어진 바스크 지역의 작은 마을 게르니카 습격 사건을 다뤘다. 프랑코의 요청으로 1937년 4월 26일 히틀러 콘도르 군단의 비행대들이 민간인 마을을 기습하면서 감행한 융단 폭격으로 2000여 명 사상자가 나고 마을은 초토화되었다. 이로써 공화정부군의 퇴로 차단에 성공한 프랑코는 전쟁의 승세를 잡았다. 승리의 대가로 나치는 바스크 지역의 공장과 제강소 대부분을 차지했다. 스페인에서 유리한 고지를 점함으로써 독일은 프랑스를 배후에서 위협할 수 있고, 또한 수에즈운하로 가는 영국의 해상 루트도 위협할 수 있었다. 나치는 무고한 민간을 대상으로 최신 무기의 성능을 아낌없이 실험했고 전쟁의 자신감을 키우며 세력을 확대해 갔다. 게르니카에서 자행된 참혹한 학살은 국제적인 반파시즘 국제 여론에 다시 한 번 불을 지폈다. 프랑코는 자신들에게 불리한 여론에 대응하기 위해서 즉각적으로 말 뒤집기에 나섰다. 그들은 방어자들이 퇴각하면서 고의로 게르니카 지역을 파괴했다고 거짓 주장을 했다. 그러나 손바닥으로 하늘을 가릴 수는 없는 법. 전 세계의 양심적인 지식인들이 스페인에서 자행된 파시스트들의 반인륜적인 행위에 분노했다.

흑백으로 그려진 이 그림은 마치 고야 만년에 그려진 '검은 그림'의 현대 버전처럼 게르니카의 습격을 끔찍한 악몽으로 표현했다.
_{Las Pinturas Negras}
화면 한가운데 날카로운 광선을 쏘아 대는 전등이 등장한다. 전등

파블로 피카소, 「게르니카」(1937)

은 스페인어로 bombilla인데, 이는 또한 bomb(폭탄)을 떠올리게 한다. 죽은 아이를 안고 절규하는 어머니는 「피에타」를, 바닥에 양 팔을 벌리고 땅에 쓰러져 있는 남자는 십자가 순교라는 전통적인 도상을 연상시키며, 전쟁의 참상과 고통, 무고한 희생을 상징한다. 반 전의 상징이 된 이 작품은 전 세계 순회 전시를 통해 스페인 내전에 대한 전 세계적인 관심을 고조하는 데 기여했다. 피카소뿐만 아니라 이미 조지 오웰, 어니스트 헤밍웨이, 앙투안 생텍쥐페리, 파블로 네 루다, 시몬 베유, 노먼 베순 등 많은 지식인들과 젊은이들이 '국제 여 단'을 조직해서 파시즘의 세력 확산을 막는 데 주력했다. 헤밍웨이 International Brigades 의 『누구를 위하여 좋은 울리나』 등은 국제 여단으로 스페인 내전 에 참가한 경험을 문학으로 승화한 대표적인 작품들이다.

스페인 공화국에 바치는 엘레지

양심적인 지식인들은 적극적으로 스페인의 파시즘에 저항했지만, 정작 프랑스와 영국, 미국 등 주요 국가들은 공화정부를 지원하지 않았다. 러시아혁명의 여파로 유럽의 다른 축인 스페인이 공산화되 는 게 두려웠던 것이다. 독일과 이탈리아의 파시스트들은 대놓고 프 랑코를 원조했으나, 영국과 프랑스는 갑자기 점잖은 척하며 불간섭 원칙을 주장하며 공화정부에 병기 수출을 거부했다. 다만 파시즘 압박에 대항하기 위해서 소련이 소규모의 병기를 코민테른에서는 국제 의용군을 보내는 정도였다. 스페인 국민들의 지지 여부와 상관 없이 이웃 서유럽 국가들은 공산화에 대한 두려움에 파시즘을 용인

했다. 결국 1939년 히틀러와 무솔리니의 지원을 받은 파시스트 프랑코가 승리를 거두게 된다. 프랑코의 승리는 파시즘, 전체주의 세력에는 희망이 되었고, 자유 진영에는 절망이 되었다. 세계경제 공황, 국제 파시즘의 대두, 국제 공산주의 운동 등 세계는 일촉즉발로 들끓었다. 국제적 차원에서 진행된 스페인 내전은 2차 세계대전의 전초전인 셈이었다.

「게르니카」는 피카소 생전에는 스페인에 가지 못했다. 1968년 프랑코는 「게르니카」를 스페인으로 가져오고자 했다. 그러나 피카소는 자유와 민주주의가 복구될 때까지 스페인에 자기 작품이 전시되어서는 안 된다는 원칙을 분명히 했었다. 피카소는 프랑코보다 이년 먼저인 1973년에 자기 염원이 언제 이루어질지를 알지 못한 채 눈을 감았다. 1981년 마침내 「게르니카」는 피카소 탄생 100주년에 맞추어 처음으로 조국 스페인에 발을 디뎠다. 이후 스페인에 영구 소장되어 타협과 대화라는 민주적인 절차를 지키지 못해 불행에 빠졌던 역사를 환기하고 있다.

1948년부터 미국 작가 로버트 머더웰은 스페인 내전과 관련된 작업을 시작했다. 앞서 보았던 것처럼 스페인 내전은 비단 스페인 자체의 문제가 아니라 전 서구 사회의 심각한 도덕적·정신적 위기의 문제였다. 로버트 머더웰은 스페인 내전을 보면서 바로 세계가 결국에는 후퇴하게 될 수도 있다는 사실을 떠올렸다. 2차 세계대전이 끝났지만 결코 바라던 자유와 평화는 찾아오지 않았다. 「스페인 공화국에 바치는 엘레지」, 「시인 로르카를 애도함」 등의 작품을 통해서 그는 자유와 사랑, 헌신 같은 인류가 잃어버린 소중한 가치에 대해서 깊은 애도를 표한다. 추상표현주의 화가답게 그는 구체적인

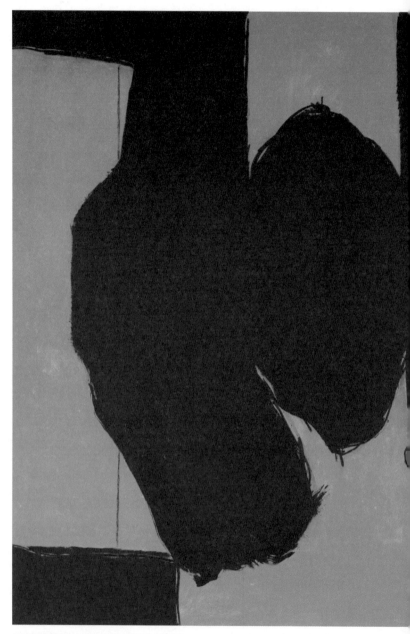

로버트 머더웰, 「스페인 공화국에 바치는 엘레지131」(1974)/©Dedalus Foundation, Inc.

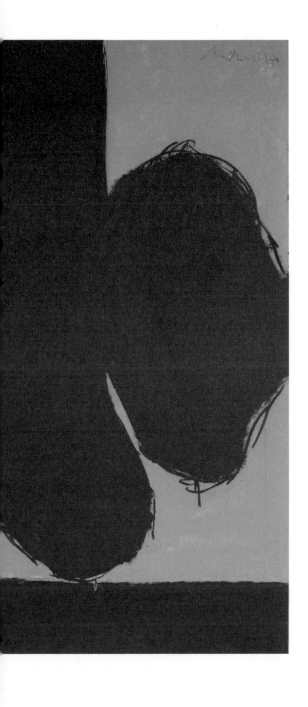

역사를 그리는 대신 수직의 기둥과 부드러운 타원형, 흑백의 강렬한 대립으로 화면을 구성하고 있다. 1960년대에도 여전히 개인의 자유 와 국가의 억압이 주요한 논쟁거리로 부각되고 있었다.

전쟁은 이제 그만!

전쟁은 이제 그만

"당신의 아들이 전사했습니다." 1914년 10월 30일 케테 콜비츠는 아 Kathe Kollwitz, 1867-1945
들의 전사 통지서를 받고 오열했다. 1차 세계대전 발발과 더불어 자
원한 둘째 아들은 전쟁터에 나간 지 두 달 만에 싸늘한 주검이 되었
다. 겨우 열여덟이었다. 전쟁의 참화는 침략국, 피침략국을 가리지 않
고 청춘도 누리지 못한 젊은이들과 아들을 앞세운 불행한 부모들을
만들었다. 케테 콜비츠는 늘 가난하고 소외받는 사람들의 슬픔과 절
망을 굳건히 그려 온 예술가였다. 그러나 아들의 죽음으로 그녀는 더
이상 똑바로 일어설 수 없을 정도로 꺾여 버렸다.

그녀가 절망을 딛고 일어서는 데는 오랜 시간이 걸렸다. 아들
이 죽고 십 년이 지난 1924년 그녀는 일곱 개 목판화로 구성된 「전
쟁」 연작을 완성한다. 전쟁 동안 희생된 젊은 병사와 부모, 과부 등
전쟁 피해자들의 고통을 그린 작품이다. 목판화 특유의 단순하고
강렬한 필치가 고통과 절망의 떨림을 직접적으로 전한다. 시리즈 중
의 한 작품인 「부모」는 케테 콜비츠 자신의 고통스러운 경험을 생생
하게 드러낸다. 절망으로 구부러진 어머니의 허리, 터져 나오는 눈물
을 가린 아버지의 큰 손. 자식을 위해 거칠어진 저 손을 누가 잡아

50 THE PARENTS Woo

케테 콜비츠, 「부모」(1923)

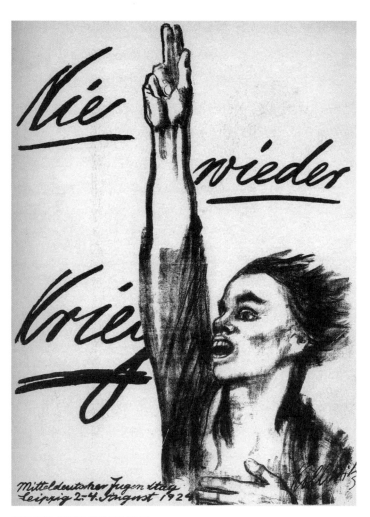

케테 콜비츠, 「전쟁은 이제 그만」(1924)

줄 것인가? 이제는 모든 게 소용없으리라. 긴 고통만이 남았다. 콜비츠 자신의 말대로 고통은 '아주 어두운 빛깔'임에 틀림없었다.

독일의 양심을 대변하는 예술가 케테 콜비츠 작업의 중심에는 언제나 인간이 있었다. 풍경이나 정물 따위를 그릴 만큼 그녀의 시대는 한가하지 않았다. 절망에 빠져 있는 것조차 안일하게 느껴질 만큼 시대는 급박했고, 그녀는 다시 힘을 냈다. "괴테라도 결코 여자는 되지 못한다."라고 케테 콜비츠는 말한다. 여자 중에서도 가장 강하고 아름다운 존재, 어머니가 등장해서 전쟁 반대를 선언하는 장면을 담은 포스터 「전쟁은 이제 그만」은 전 세계적인 호응을 얻으며 그녀에게 국제적인 명성을 가져다주었다.

히틀러의 뒤에 서 있는 사람들은

이 작품이 발표되던 1924년에는 끔찍한 인플레이션이 독일을 덮쳤다. 1차 세계대전 패전 이후 혹독한 전쟁 배상금을 갚기 위해서 마구잡이로 발행한 화폐는 사상 최악의 인플레이션을 유발했다. 빵한 조각이 1조 14억 마르크였고, 아이들은 돈다발을 장난감처럼 가지고 놀았다. 돈이 제 구실을 하지 못했으며 사람들은 점점 궁핍에 내몰렸다. 1929년 발발한 미국 대공황의 여파는 독일에 직격탄을 날렸다. 경제가 파탄 나고, 사회 발전 방향을 둘러싼 정치적인 갈등이 격화되는 가운데 독버섯처럼 히틀러의 나치즘이 사회를 파고들었다. 1차 세계대전 때 독일군은 최전방에서는 승리를 거두었지만 후방에 있던 사회주의자와 공산주의자, 모더니스트 등의 배신자 집

단들 때문에 결국 패배했다는 음모설이 독일 사회에 확산되었다.

당시 모욕적인 휴전 조약의 서명자였던 외무부 장관 발터 라테나우는 유대인이었다. 유대인에게 모든 잘못을 전가하는 분위기가 강화되었고 결국 라테나우는 1922년 베를린 한복판에서 대낮에 암살되었다. 히틀러는 주적을 유대인으로 명시하고 '강한 독일'의 재건과 애국심을 전면에 내세웠다. 패전과 굴욕적인 베르사유조약 그리고 뒤따른 경제 파탄으로 국민적 자존심이 바다에 떨어져 있던 독일인들은 가짜 영웅에 열광했다. 히틀러는 독일 국민이 절망 속에서 발견한 가짜 영광, 헛된 환상이었던 것이다. 그러나 지식인들은 인종차별과 폭력에 호소하는 히틀러가 독일에 끔찍한 고통을 몰고 올 것을 수차례 경고했다. 케테 콜비츠 역시 "세상에 퍼져 있는 증오에 이제 몸서리가 난다."라는 말을 할 정도로 사회적인 분위기가 경색해 갔다. 제국 선거 직전인 1932년 7월 알베르트 아인슈타인, 하인리히 만, 아르놀트 츠바이크, 케테 콜비츠 등 독일 내 양심적인 지식인들은 파시즘의 위협에 맞서서 좌파와 재야의 단결을 촉구했다.

1932년 제작된 존 하트필드의 「작은 남자가 큰 선물을 요구한다」는 히틀러의 본질을 잘 보여 준다. 포토몽타주 기법으로 만들어진 이 작품은 대중매체에 실린 사진 이미지를 절묘하게 합성해서 만든 작품이다. 손을 들고 있는 히틀러의 포즈는 흔히 대중의 환호에 답하는 경례 자세다. 사진 크기를 적절히 변경하자 경례 자세는 순식간에 '거대한' 사람으로부터 뒷돈을 받는 부정한 제스처로 바뀌어 버렸다. 사업가는 얼굴이 잘려 나가서 익명으로 처리되었지만, 그 압도적인 크기로 영향력의 의미는 분명히 보인다.

'피와 땅'을 주장하며 농민과 소상인의 이익을 보장하는 방향

Walter Rathenau

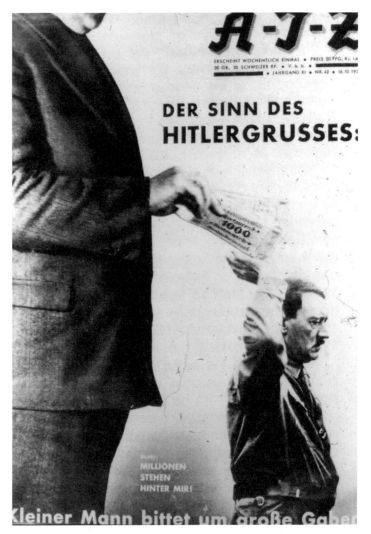

존 하트필드, 「작은 남자가 큰 선물을 요구한다」(1932)

으로 민족에게 영광을 가져다주겠다고 외치던 히틀러는 실상은 '거
대 자본'의 뒷돈을 받는 부패한 정치인이었다. 화면 중간에는 수표
다발이 있는데, 마치 인형극의 조종자가 꼭두각시를 줄로 조정하듯
이 거대 자본이 히틀러를 조정하는 형국이다. 수표 다발 아래 히틀
러의 등 부분에 "내 뒤에는 수백만 명의 사람들이 있다."라는 말이
써 있다. 이 말은 나치의 선전 구호로 수많은 사람들이 나치당과 히
틀러를 지지한다는 의미였는데, 여기서는 백만장자(백만 명이 아니
라!)가 내 뒤에 서 있다는 말처럼 들린다. 결코 히틀러가 독일을 이
롭게 해 줄 존재가 아님을 일부 지식인들은 일찍이 깨달았다. 그러
나 1933년 히틀러는 독일 1당으로 부상한 나치당의 당수이자 총리
로 임명되어 전권을 쥐게 되었다. 비극은 시작되었다.

 1933년 이미 히틀러는 눈엣가시인 지식인들을 제거해 나가기
시작했다. 추상화가 칸딘스키와 클레가 교수로 있던 베를린 바우하
우스가 폐쇄되었고, 콜비츠도 프로이센 아카데미에서 사임 압박을
받았다. 그녀는 미련 없이 아카데미를 떠났다. 많은 지식인들이 독일
을 떠날 수밖에 없었다. 문화 예술에 대한 대대적인 탄압과 검열이
시작되었다. 작가들은 전시와 작품 제작에 방해를 받았다. 1937년
나치는 '독일 미술전'과 '퇴폐예술전' 두 전시를 열었다. 전자에는 독
일 국민의 교양을 함양하는 바람직한 미술 작품을, 후자에는 독일
국민 정신을 오도하는 퇴폐적인 미술 작품을 선보였다. 퇴폐예술전
에 출품된 1만 7000여 점 작품에는 케테 콜비츠, 바실리 칸딘스
키, 파울 클레, 마르크 샤갈, 에드바르 뭉크, 파블로 피카소, 카지미
르 말레비치 등 미술사의 혁신을 이룬 20세기 대표 작가들의 작품
이 모두 포함되어 있었다. 오히려 이 전시에 포함되지 못한 작가들

이 아쉬워할 만큼 놀라운 라인업이었다. 거꾸로 이 전시는 퇴폐적이고 반역사적인 취향을 가진 사람은 바로 히틀러 자신이었다는 것을 알려 주는 대표적인 사건이 되었다. 히틀러에게 퇴폐예술로 판정받은 작품들은 일부 소각되거나 경매로 헐값에 팔려 나갔으며, 그 대금은 정치자금으로 사용되거나 개인적인 치부에 이용되었다. 최근에도 논란이 되고 있는 나치 압류 미술품 사건 역시 나치들이 강탈한 미술품으로 뒷돈을 챙겼다는 사실을 보여 준다.

국민들에 대한 거짓 선동과 협박, 체포와 구금으로 전권을 휘두르면서 히틀러의 독일은 파멸의 길로 질주했다. 1차 세계대전 패전 이후 체결되었던 베르사유조약을 어기면서 전쟁을 준비해 갔다. 패전국으로서 굴욕적인 서명을 했던 베르사유조약에 앙갚음하겠다는 생각이 분명했다. 1938년 오스트리아를 합병한 후 1차 세계대전 직후 체코슬로바키아로 편입되어 있던 주테텐란트 지역을 뺏었다. 이 일로 국내에서 히틀러의 인기가 더 높아졌고, 전쟁은 불가피해졌다. 2차 세계대전 중 수많은 유대인들을 포함해서 전체 사망자는 5000만 명에 이른다. 1941년 케테 콜비츠는 "씨앗이 짓이겨져서는 안 된다."라는 괴테의 말을 유언으로 남겼다. 그러나 전쟁은 그녀의 바람과 달리 다음 세대가 될 어린 씨앗들의 죄 없는 목숨을 앗아 갔다. 1942년 케테 콜비츠의 큰아들 한스가 낳은 손자 페터가 러시아 전선에서 사망한다. 또 한 번 격렬한 고통이 그녀를 강타했다. 전쟁이 끝나는 순간을 기다리지 못하고 케테 콜비츠는 눈을 감았다.

히틀러 집권으로 유대인 출신 작가들은 직접적인 생명의 위협을 느껴야만 했다. 베를린 바우하우스에서 교수직을 맡고 있던 칸딘스키도 서둘러 떠났다. 러시아 출신 유대인 샤갈도 마찬가지였다. 고향 벨라루스의 유대인 마을 비테브스크에서의 추억은 샤갈의 창작 원천이다. 샤갈은 당시 동유럽 유대인들 사이에 널리 퍼져 있던 신비주의 종파인 하시디즘의 영향을 받았다. 자연과 인간의 조화로운 관계를 중시하는 하시디즘은 당나귀, 수탉, 염소, 물고기 들과 연인들이 함께 등장하는 서정적이고 환상적인 화면을 만들어 내는 원동력이 되었다. 그러나 샤갈이 추억과 시적인 환상 속에 머물러 있을 수만은 없었다. 파리에서 활동하던 샤갈은 1914년 1차 세계대전이 발발하면서 고향으로 돌아왔으나 러시아에서는 1917년 사회주의혁명이 일어났다. 사회주의 정권은 막대한 손해를 입었음에도 전쟁에서 발을 빼고 신생 사회주의국가 건설에 매진한다. 당시 소련의 문화부 장관이던 루나차르스키는 현대미술에 안목이 있는 인물로, 칸딘스키나 샤갈처럼 국제적인 작가들에게 적절한 대우를 하려고 노력했다. 그러나 1925년 샤갈은 사회주의 체제에 대한 근본적인 비동의로 말미암아 다시 고향을 등질 수밖에 없었다.

파리로 돌아간 샤갈은 화가로서 전성기를 맞이하게 된다. 개인적으로도 행복한 날들이 이어졌지만 그것도 잠시, 유럽은 다시금 파시즘의 불길한 그림자에 휩싸인다. 1935년에는 악명 높은 뉘른베르크법이 제정되어 유대인의 정치적 권리를 박탈하고 유대인과 비유대인의 결혼이 금지되었다. 1937년 나치 주도로 열린 퇴폐예술전

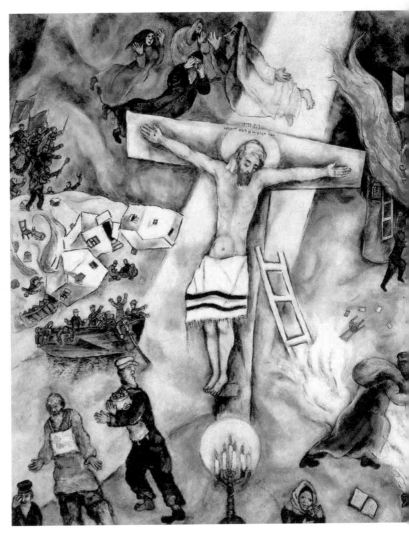

마르크 샤갈, 「하얀 십자가」(1938)

에서 샤갈의 자화상은 "유대인의 삐뚤어진 영혼을 보여 주는 작품"
이라는 설명서가 붙은 상태로 전시되었다. 작품뿐만 아니라 화가의
목숨조차 위협받는 절체절명의 시간이 다가오고 있었다.

　1938년 오스트리아를 강제 합병한 히틀러는 독일과 오스트
리아에 거주하는 유대인들을 향해 토지 몰수, 강제 이주, 강제적 집
단 거주 그리고 식별 표시 등 악랄한 조처를 취했다. 1938년 11월
7일 이런 조처에 항의한 젊은 유대인이 독일 정부 관료를 살해하
는 사건이 발생했다. 이 사건을 빌미로 대대적인 유대인 학살이 시
작되었다. 11월 9일 밤, 독일 전역에서 400여 채의 유대인 회당과
7500여 유대인 상점이 불타거나 파괴되었다. 나치가 주도한 이 폭
력 사태에서 유대인이라는 이유만으로 100여 명이 살해되고, 3만
명가량이 체포되었다. 다음 날 거리에는 공격당한 상점의 유리창들
이 산산조각나 나뒹굴었다. 깨진 유리조각들을 보며 독일인들은 그
잔혹한 만행의 시간을 '수정의 밤'이라고 미화해서 불렀다. 이는 유
Kristallnacht
대인 학살의 신호탄이 되었다. 유대인들은 생업을 박탈당하고, 그
자식들은 독일 학교에서 쫓겨났다.

　1938년에 샤갈이 그린 작품 「하얀 십자가」는 수정의 밤 직후
에 그려졌다. 그림은 수정의 밤뿐만 아니라 전 세계적으로 행해진
유대인 학살과 학대를 고발한다. 그림 왼쪽에는 붉은 깃발을 든 공
산당들에게 유대인들이 추방당하는 모습이 그려져 있다. 1881년 러
시아 황제 알렉산드르 2세가 암살되었다. 암살범은 유대계 지식인이
었고, 이때부터 러시아에서 유대인 박해는 노골적으로 변했다. 스탈
린 통치 아래에서 많은 유대계 러시아인들은 샤갈처럼 고향을 떠나
야 했다. 화면 오른편에는 나치스트들의 갈색 셔츠를 입은 사람들이

유대교 회당에 난입하여 방화를 저지르는 모습이 그려져 있다. 그림 속에서 박해받고 추방당한 유대인들은 갈 곳을 몰라 뿔뿔이 흩어지고 있다. 유대교에서는 예수를 인정하지 않지만, 고난받은 유대인의 상징으로서 십자가 위의 예수가 등장하고 있다. 이 그림을 그리고 나서 샤갈은 얼마 지나지 않아 다시 프랑스를 떠나서 미국으로 향하는 망명길에 올라야만 했다. 나치의 만행은 인간 상식으로 생각할 수 있는 그 모든 선들을 넘어섰다. 유럽을 떠날 수 있었던 유대인들은 그래도 다행이었다. 많은 유대인들은 고향을 떠나지 못하고 아무 이유도 모른 채, 그리고 그 결말을 모른 채 두려운 날들을 보내고 있었다.

가슴에 노란 별을 단 유대인들

펠릭스 누스바움이 그린 「유대인 여권을 들고 있는 나의 초상」은 화
Felix Nusbaum, 1904-1944
가 개인만이 아니라 공포의 시대를 살았던 유대인의 슬픈 자화상이다. 샤갈은 고유의 문화와 공동체를 유지하고 있던 동유럽 유대인이었다. 이들은 서구 사회에 여전히 거리를 두었던 반면, 누스바움 일가는 유대인적 정체성을 유지하기보다는 서구 사회에 적응하려고 노력한 서부 유대인들이다. 유대인들이 서구 사회에 적응할 기회는 여러 차례 있었다. 1776년 미국에서 그리고 프랑스혁명 기간인 1791년 프랑스에서 유대인에게 시민으로 동등한 인권이 부여되었다. 독일에서도 1871년 독일 통일 이후 유대인들이 국민으로서 독일인들과 동등한 권리를 얻었다. 이미 18세기 말부터 유대인 내부에

서도 좁은 유대인 공동체를 벗어나서 서구 시민사회의 일원이 되려는 일종의 계몽운동인 하스칼라가 벌어졌다.

Haskalah

누스바움의 아버지는 1차 세계대전에 참전한 독일군 베테랑 파일럿이었고 그에게 독일은 목숨을 바친 명백한 조국이었다. 그러나 조국 독일은 그들을 국민으로 받아들이지 않았고, 돌아온 것은 유대인 격리 조치라는 비인간적인 대접뿐이었다. 나치 집권 전 화가 지망생 펠릭스 누스바움은 베를린 미술 아카데미에서 받은 장학금으로 로마에서 유학했으나, 나치의 집권으로 도중에 학업을 접어야 했다. 1934년 그는 벨기에로 갔지만 벨기에가 1940년 독일에 점령되면서 벨기에 경찰에게 '적대적인 외국인'으로 체포되었다. 체포된 펠릭스 누스바움은 프랑스에 있는 유대인 수용소 생시프리앙에 감금되었다가 독일로 이송되는 도중 탈출해 브뤼셀의 아내와 극적으

Saint-Cyprien

로 재회한다. 네덜란드 암스테르담의 안네 프랑크 일가가 그러했듯이, 거주자 등록증이 없는 그는 오직 친구들의 도움으로 은신처에 숨어 지내면서 작업을 했다. '나치의 유대인 박해의 상징'이라 할 만한 그의 자화상은 『안네 프랑크의 일기』의 시각적인 대응물이다. 누스바움뿐만 아니라 그처럼 살아야만 했던 사람들의 공포와 절망이 이 그림 속에 그대로 표현되어 있다.

그림 속 누스바움은 손에 신분증을 들고 있다. 신분증에는 프랑스에 거주하는 네덜란드 국적의 유대인이라고 적혀 있다. 낡은 외투에는 유대인 식별 표시인 노란 별이 새겨져 있다. 세계사를 공부하다 보면 의문이 드는 대목이 바로 왜 유대인들이 이런 탄압에 조직적으로 저항하지 않았는가다. 그들은 왜 스스로 노란 별을 달아 차별에 굴복했는가? 유대인들은 고향을 떠나 서유럽을 떠돌면서 주

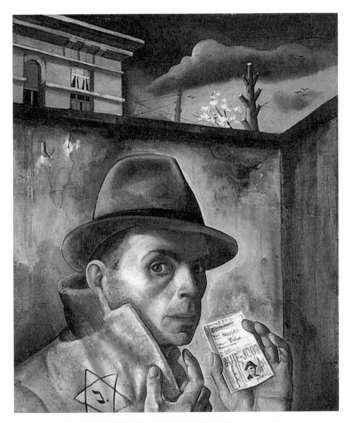

펠릭스 누스바움, 「유대인 여권을 들고 있는 나의 초상」(1943)

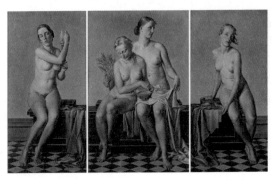

아돌프 치글러, 「4원소」(1937)

류 사회에는 편입하지 않으면서 필요한 부분들을 담당했다. 예컨대 중세의 상공업, 고리대금업 등이 그 예다. 셰익스피어의 「베니스의 상인」에 묘사된 피도 눈물도 없는 고리대금업자 샤일록이 아마 서구인의 눈에 비친 전형적인 유대인이었을 터다.

예수를 부정한 유대인은 신을 죽인 자, 우물에 독 푸는 자, 고리대금업자 등이라 비난받아 왔다. 이런 상시적 비난은 그들이 바꿀 수 없는 외모로도 향했다. 굽은 등과 허약한 신체, 기형으로 발달한 머리와 교활한 안색 외에도 매부리코가 흔한 유대인의 외모는 인종차별주의가 등장하면서 더욱 부각되었다. 중요한 것은 이런 비난을 유대인들 스스로가 내면화했다는 것이다. 그들은 히틀러가 총애했던 화가 아돌프 치글러가 그린 「4원소」 속 건강한 게르만 여성의 당당한 신체와 비교되는 비틀린 신체를 타고난 사람들이다.

그림 속 누스바움도 공교롭게 앞서 지적한 유대인의 전형적인 특징을 보여 준다. 흘깃 관객을 바라보는 그의 표정에는 오랫동안 핍박받아 온 사람 사람들 특유의 긴장감과 두려움이 그대로 표현되어 있다. 옷깃을 세우는 동작에는 두 가지 의미가 있다. 그는 우선 도망자이기 때문에 정체를 감추려 한다. 그런데 가슴 위에 새겨진 유대인을 표시하는 노란 별을 강조하는 결과를 낳고 만다. 오랫동안 고난과 핍박을 숙명으로 받아들인 사람들의 수동적인 자세다. 누스바움은 2차 세계대전 당시 나치 통치 아래서 목숨을 백척간두에 내걸고 살아야 했던 생시프리앙 수용소에서의 비인간적이고 절망적인 생활을 이 은신처에서 그림으로 남겨 놓았다. 굶주림과 비인간적인 대우, 거대한 폭력 앞에서 무력한 사람들의 모습이 가슴을 저미게 하는 그림이다. 그럼에도 그는 푸른 하늘 한 조각과 꽃이 핀 나무를

펠릭스 누스바움, 「저주받은 사람들」(1943)

그려서 실낱같은 희망을 표현했다. 불안한 은둔 생활 속에서 그림은 그가 살아 있는 이유이자 살게 하는 힘이었다.

그러나 그의 운명은 이미 결정되어 있었다. 1942년 1월 20일, 수정의 밤 학살을 주동했던 라인하르트 하이드리히, 아돌프 아이히만 등을 포함한 나치 고위 간부 열다섯 명이 베를린 근교 반제에서 명칭도 무시무시한 "유대인 문제에 대한 최종 해결책을 마련하기 위한 회의"를 열었다. 반제 회의에서 이들이 내린 결론은 끔찍한 것이었다. 1100만에 이르는 유럽 거주 유대인 전체를 절멸하기 위한 계획이 수립되었다. '최종 해결책'이 시행되기 전에 우선 유대인들은 게토에 임시적으로 강제 격리하기로 결정되었으며 완전 가동될 '유대인 박멸 수용소'의 네트워크를 수립할 계획이 준비되었다. 노동을 할 수 있는 사람들은 노예와 같은 강제 노동에 시달려 오래 살지 못했다. 노동 능력이 없다고 판단된 사람들은 '산업적 효율성'의 기준에 의거해 즉시 제거되었다. '산업적 효율성'에 대한 강조는 유대인에게만 행해졌던 것이 아니라 독일인에게도 적용되었다. 장애인들을 포함한 모든 사회적 약자는 '비효율적 불량품'으로 인식되어 솎아졌다. 나치즘을 포함한 모든 파시즘은 잔혹한 맨얼굴을 그대로 드러낸 자본주의 최악의 모습이었다.

1940년 폴란드 아우슈비츠에 세워진 수용소에서만 1945년 1월 27일 해방까지 600만 유대인들이 희생되었다. 1944년 여름 은신처가 발각되면서 누스바움과 부인은 체포되어 이곳에서 죽임당했다. 부모, 형제, 친인척들이 차례대로, 누스바움 일가는 아우슈비츠에서 몰살당했다.

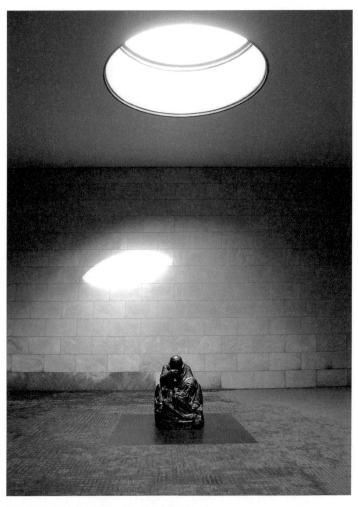

케테 콜비츠, 「죽은 아들을 안고 있는 어머니」(1993)

1998년 누스바움의 고향 오스나브뤼크에 그를 기리는 기념관이 문을 열었다. 샤갈은 오래 살았다. 1987년 아흔여덟 살 나이로 세상을 떠나기 전까지 전쟁과 파시즘을 이겨 낸 유대인 예술 영웅으로, 최고의 생존 작가로 추앙받았다. 고향과 추억, 사랑과 화해 같은 소박하면서도 인간적인 가치를 담은 그의 작품은 두 번의 세계대전으로 피폐해진 사람들의 마음을 위로해 주었다. 1993년 독일이 통일되고 나서 전쟁 희생자를 위한 기념관 노이에바헤가 재개관하면서 케테 콜비츠가 남긴 작은 조각품이 확대되어 설치되었다. 슬픔이라는 뜻의 피에타라고 불리기도 하는 이 조각품의 정식 제목은 '죽은 아들을 안고 있는 어머니'로, 강력한 반전의 메시지를 전하는 1938년 작품이다.

Neue Wache

미켈란젤로의 「피에타」의 어머니, 성모 마리아도 마찬가지로 자식을 앞세우는 고통을 겪었지만 그녀는 신의 세계에서 보상받았고, 그 결과 영원한 평온을 누리게 되었다. 미켈란제로의 작품에는 지상에서의 고통 뒤에 얻은 천상의 안식, 영원한 평화가 표현되어 있다. 그러나 콜비츠의 어머니는 미약한 인간의 어머니일 뿐이다. 그 슬픔은 아직 보상받지 못했다. 그녀는 천상의 여인 성모마리아가 아니다. 그녀는 아들의 죽음에 사회적·역사적 책임을 무겁게 느끼는 지상의 여인이다. 천정 정중앙에 뚫려 있는 구멍으로 들이치는 눈비를 맞으며 어머니는 품에 안은 자식을 놓지 않는다. 아들은 마치 따뜻하고 안전한 자궁으로 돌아가고 싶어 하는 것처럼 웅크린 채 어머니에게 기대어 있다. 아들을 바라보는 어머니의 슬픔은 끝이 없다.

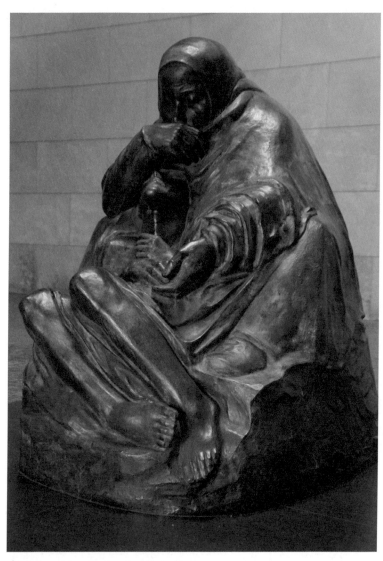

케테 콜비츠, 「죽은 아들을 안고 있는 어머니」(1993)

지구상에서 전쟁이 완전히 종식되는 그날까지 이 슬픔은 계속되리라. 1924년 만들었던 케테 콜비츠의 작품은 여전히 유효하다. "전쟁은 이제 그만."

전후 독일 정부는 여러 차례 나치즘을 낳았던 과거를 반성했다. 독일에서 대량 학살이 가능했던 것은 나치의 공포 정치와 이에 대한 국민들의 암묵적인 동의가 있었기 때문이다. 체포된 나치즘의 적극적인 협력자들이 모두 전범으로 재판을 받았을 뿐만 아니라 나치 통치 아래서 적극적으로 지항하지 않고 침묵했던 지식인들마저 신랄한 비판을 받았다. 해외로 망명하지 않았던 예술가와 지식인들은 침묵 속에서 '내적 망명' 상태에 있었음을 주장했으나, 쉽게 용서받지는 못했다. 독일의 과거 청산은 냉정하고 확실했다. 1985년 5월 8일, 종전 40주년을 맞이하여 서독 대통령 바이체커는 중요한 연설을 한다. 그는 1945년 독일 패망이 "인간을 멸시하는 나치 권력 체제로부터의 해방"이라고 말했다. 이 말은 전적으로 타당하다. 히틀러의 집권으로 케테 콜비츠 같은 양심적인 독일인도, 독일을 조국이라고 생각하고 살았던 비독일인도, 샤갈같이 여러 나라를 옮겨 다니며 살았던 사람까지도 모두 불행에 빠졌기 때문이다. 바이체커는 더 나아가 과거사에 대한 올바른 인식을 강조했다. "과거에 대해 눈감는 사람은 현재를 볼 수 없다. 비인간적인 일을 기억하고 싶지 않은 사람은 다시금 그러한 위험에 노출될 소지가 많다." 독일인의 성숙한 역사 인식을 보여 주는 말이다. 우리가 역사를 공부하는 이유는 과거의 잘못을 되풀이하지 않기 위해서, 인류의 오래된 꿈을 확인하고 그 꿈을 이어 가기 위해서다.

Alexandra Groemling, *Michelangelo Buonarrouti*(Koenemann, 1998)

Arthur Ellridge, *Gaugin and the Nabis*(Terrail, 1995)

Elena Wasner, *Kazimir Malevich in Russian Museum*(Palace Editions, 2000)

Elizabeth Franzen etc, *Russia!: 900 Years of Masterpieces*(Guggenheim Museum, 2005)

Flavio Febbraro, Burkhard Shwetje, *How to Read World History in Art: From the Code of Hammurabi to September 11*(Abrahams, 2010)

Janis Tomlinson, *Paintings in Spain: El Greco to Goya*(Calmann & King Ltd, 1997)

Jose Lopez-Rey, *Velaszquez*(Taschen, 1997)

Kai Artinger, *Egon Schiele*(Koenemann, 1999)

Kirk Varnedoe, Adam Gopnik, *High and Low: Moderne Kunst und Trivialkultur*(Prestel-Verlag, 1990)

Kolja Kohlhoff, *Kasimir Malewitsch*(Koenemann, 1998)

Mattew Baigell, *Artist and Identity in 20C America*(Cambridge, 2001)

Nobert Schneider, *The Portrait*(Taschen, 1994)

R. Tripp Evans, *Grant Wood: A Life* (Alfred A. Knopf Inc, 2010)

Rob Dueker, Pieter Roelofs, *The Limbourg Brothers* (Ludion, 2005)

Robert Rosenblum, Maryanne Stevens, Ann Dumas, *1900 Art at the Crossroads* (Harry N. Abrams Inc, 2000)

Rose-Marie, Rainer Hagen, *What Great Paintings Say* (Taschen, 1996)

Rudi Ekkart, Quentin Buvelot, *Dutch Portraits: The Age of Rembrandt and Frans Halls* (Yale University Press, 2007)

Shane Weller, *German Expressionist Woodcuts* (Dover Publications Inc, 1994)

Udo Felbinger, *Henri de Toulouse-Lautrec* (Koenemann, 1998)

Wikipedia, *Arts in the Court of Philip the Good* (Books LLC, 2011)

C. V. 웨지우드, 『삼십년 전쟁』(휴머니스트, 2011)

E. H. 곰브리치, 『서양미술사』(예경, 1997)

G. F. 영, 『메디치』(현대사상사, 2001)

J. M. G. 르 클레지오, 『프리다 칼로, 디에고 리베라』(다빈치, 2011)

K. 플라시, 『중세 철학 이야기』(서광사, 1998)

강상중, 『오리엔탈리즘을 넘어서』(이산, 2012)

강영조, 『풍경에 다가서기』(효형출판사, 2003)

게릴라 걸스, 『게릴라 걸스의 서양미술사』(마음산책, 2010)

곽차섭, 『조선 청년 안토니오 코레아, 루벤스를 만나다』(책갈피, 2004)

구로이 센지, 『에곤 실레: 벌거벗은 영혼』(다빈치, 2003)

귀팡, 『역사가 기억하는 1, 2차 세계대전』(꾸벅, 2013)

귀스타프 반지프, 『베르메르, 방구석에서 그려 낸 역사』(글항아리, 2009)

그리젤다 폴록, 『고갱이 타히티로 간 숨은 이유』(조형교육, 2001)

김광우, 『칸딘스키와 클레의 추상미술』(미술문화, 2007)

김장수, 『유럽의 절대왕정』(푸른세상, 2011)

김장수, 『주제로 접근한 독일 근대사』(푸른사상, 2010)

김홍섭, 『독일미술사』(이유, 2004)

김홍섭, 『미술로 읽는 독일 문화』(전남대학교출판부, 2012)

나송주, 『스페인의 바로크 예술』(월인, 2012)

노르베르트 볼프, 『벨라스케스』(마로니에북스, 2007)

노명식, 『프랑스혁명에서 파리코뮌까지』(책과함께, 2011)

노베르트 볼프, 『한스 홀바인』(마로니에북스, 2006)

니나 크랜젤, 『구스타프 클림트』(예경, 2007)

니콜라스 랴자놉스키, 『러시아의 역사』(까치글방, 2011)

니콜라스 르젭스키, 『러시아 문화사 강의』(그린비, 2011)

다니엘 지라르댕, 크리스티앙 피르케르, 『논쟁이 있는 사진의 역사』

　　(미메시스, 2012)

다큐멘터리 「대국굴기」 제작진, 『강대국의 조건: 네덜란드』(안그라픽스, 2007)

대니얼 헤드릭, 『과학기술과 제국주의』(모티브북, 2013)

대런 에스모글루, 『국가는 왜 실패하는가』(시공사, 2012)

데이브 홉킨스, 닐 콕스, 돈 애즈, 『마르셀 뒤샹』(시공아트, 2009)

데이비드 어윈, 『신고전주의』(한길아트, 2004)

데이비드 호크니, 『명화의 비밀』(한길아트, 2003)

도널드 서순, 『유럽 문화사 1-5』(뿌리와이파리, 2012)

드니 드 루즈몽, 『사랑과 서구 문명』(한국문화사, 2013)

러셀 쇼토, 『데카르트의 사라진 유골』(옥당, 2013)

레나테 울머, 『알폰스 무하』(마로니에북스, 2005)

레지스 드브레, 『이미지의 삶과 죽음』(글항아리, 2011)

로라 커밍, 『화가의 얼굴: 자화상』(아트북스, 2012)

로런스 고윙, 『마티스』(시공아트, 2012)

로베스 솔레, 『나폴레옹의 이집트 원정기: 백과전서의 여행』(아테네, 2013)

로스 킹, 『부르넬레스키의 돔』(세미콜론, 2007)

로저 오스본, 『처음 만나는 민주주의 역사』(시공사, 2012)

로저 프라이스, 『혁명과 반동의 프랑스사』(개마고원, 2001)

루이 드 루브루아 생시몽, 『루이 14세와 베르사유궁전』(나남, 2014)

르네 웰렉, 『러시아어 문화와 아방가르드』(예림기획, 2014)

리처드 험프리스, 『미래주의』(열화당, 2003)

마르크 샤갈, 『샤갈, 꿈꾸는 마을의 화가』(다빈치, 2004)

마이클 피츠제럴드, 『피카소 만들기: 모더니즘의 성공과 20세기 미술 시장의
 해부』(다빈치, 2007)

막스 갈로, 『프랑스 대혁명1, 2』(민음사, 2013)

매슈 게일, 『다다와 초현실주의』(한길아트, 2001)

매슈 키런, 『예술과 그 가치』(북코리아, 2010)

멕시코 대학원 편저, 『멕시코의 역사』(그린비, 2011)

모리스 세륄라즈, 『인상주의』(열화당, 2000)

문소영, 『그림 속 경제학』(이다, 2014)

미하일 보케뮐, 『윌리엄 터너』(마로니에북스, 2006)

바실리 칸딘스키, 『예술에서의 정신적인 것에 대하여』(열화당, 2000)

바실리 칸딘스키, 『점·선·면』(열화당, 2004)

바우터르 반 데르 베인, 페테르 크나프, 『반 고흐, 마지막 70일』(지식의숲, 2011)

바이하이진 편저, 『여왕의 시대』(미래의창, 2013)

박단, 이용재, 『프랑스의 열정』(아카넷, 2011)

박도, 『개화기와 대한제국』(고빛, 2012)

박홍규, 『빈센트가 사랑한 밀레』(아트북스, 2005)

발터 베냐민, 『보들레르 작품에 나타난 제2제정기의 파리』(길, 2010)

베레나 크리거, 『예술가란 무엇인가?』(휴머니스트, 2010)

볼프강 몸젠,『원치 않은 혁명 1848』(푸른역사, 2006)

블라디미르 레닌,『제국주의론』(백산서당, 1986)

빈센트 반 고흐,『반 고흐 영혼의 편지』(예담, 2005)

빌헬름 라이히,『파시즘의 대중심리』(그린비, 2006)

사이토 다카시,『세계사를 움직이는 다섯 가지 힘』(뜨인돌, 2009)

사토 겐이치,『소설 프랑스혁명』(한길사, 2012)

새라 시먼스,『고야』(한길아트, 2001)

샤를 보들레르,『화가와 시인』(열화당, 2007)

서정복,『프랑스의 절대왕정 시대』(푸른사상, 2012)

성제환,『피렌체의 빛나는 순간』(문학동네, 2013)

세르주 브람리,『레오나르도 다빈치』(한길아트, 2004)

소피 카사뉴브루케,『세상은 한 권의 책이었다』(마티, 2013)

수 로,『마네와 모네 그들이 만난 순간』(마로니에북스, 2011)

수잔 바우어,『수잔 바우어의 중세 이야기1, 2』(이론과실천, 2011)

수전 손택,『사진에 관하여』(이후, 2005)

스테파노 추피,『르네상스 미술』(마로니에북스, 2011)

스테판 츠바이크,『어제의 세계』(지식공작소, 2014)

스티븐 그린블랫,『1417년 근대의 탄생』(까치, 2013)

스티븐 에스크릿,『아르누보』(한길아트, 2002)

시어도어 래브,『르네상스의 마지막 날들』(르네상스, 2008)

신준형,『뒤러와 미켈란젤로』(사회평론, 2013)

쑨자오룬,『지도로 보는 세계 과학사』(시그마북스, 2009)

아르놀트 하우저,『문화와 예술의 사회사』(창비, 1999)

안나 쉐이버크랜들,『중세의 미술』(예경, 1991)

안 디스텔,『조르주 피에르 쇠라』(열화당, 1993)

알랭 세르,『피카소, 게르니카를 그리다』(톡, 2012)

앙드레 모루아, 『영국사』(김영사, 2013)

앙토냉 아르토, 『나는 고흐의 자연을 다시 본다: 사회가 자살시킨 사람 반 고흐』
 (숲, 2003)

앤터니 비버, 『스페인 내전』(교양인, 2009)

앨런 보네스, 『모던 유럽 아트』(시공사, 2004)

앨런 브링클리, 『있는 그대로의 미국사 1-3』(휴머니스트, 2011)

야코프 부르크하르트, 『루벤스의 그림과 생애』(한명, 1999)

야코프 부르크하르트, 『이탈리아 르네상스의 문화』(한길사, 2003)

양정무, 『상인과 미술』(사회평론, 2011)

어빙 스톤, 『빈센트, 빈센트, 빈센트 반 고흐』(청미래, 2007)

에드워드 사이드, 『문화와 제국주의』(창, 2011)

에르빈 파놉스키, 『인문주의 예술가 뒤러 1, 2』(한길아트, 2005)

에른스트 곰브리치, 『곰브리치 세계사 1, 2』(자작나무, 2005)

에른스트 블로흐, 『중세 르네상스 철학 강의』(열린책들, 2003)

에릭 홉스봄, 『극단의 시대』(까치, 2013)

에릭 홉스봄, 『자본의 시대』(한길사, 1999)

엘리자베스 키스, 『영국화가 엘리자베스 키스의 코리아 1920-1940』
 (책과함께, 2006)

엘리자베트 벨로르게, 『반 에이크의 자화상』(뮤진트리, 2010)

오인석, 『바이마르공화국』(삼지원, 2002)

오인석, 『세계 현대사』(서울대학교출판문화원, 2014)

올랜도 파이지스, 『나타샤 댄스: 러시아 문화사』(이카루스미디어, 2005)

올랜도 파이지스, 『속삭이는 사회』(교양인, 2013)

요시다 조, 『세기말 문학의 새로운 물결』(웅진닷컴, 2010)

요한 하위징아, 『중세의 가을』(연암서가, 2012)

움베르토 에코, 『미의 역사』(열린책들, 2005)

움베르토 에코,『추의 역사』(열린책들, 2008)

움베르토 에코,『중세의 미학』(열린책들, 2009)

움베르토 에코,『움베르토 에코, 궁극의 리스트』(열린책들, 2010)

윌리엄 R. 에스텝,『르네상스와 종교개혁』(그리심, 2002)

유르겐 브라워, 후버트 밴타일,『성, 전쟁 그리고 핵폭탄』(황소자리, 2013)

유시민,『거꾸로 읽는 세계사』(푸른나무, 1995)

윤난지,『추상미술과 유토피아』(한길아트, 2011)

윤혜준,『바로크와 '나'의 탄생』(문학동네, 2013)

이강혁,『스페인 역사』(가람기획, 2012)

이구한,『이야기 미국사』(청아출판사, 2006)

이네스 야네트 잉겔만,『우리가 알아야 할 인상주의 그림50』(세미콜론, 2008)

이삼성,『세계와 미국: 20세기의 반성과 21세기의 전망』(한길사, 2001)

이와야 쿠니오,『전후 유럽 문학의 변화와 실험』(웅진지식하우스, 2011)

이은기,『르네상스 미술과 후원』(시공사, 2002)

이지은,『부르주아의 유쾌한 사생활』(지안, 2011)

이진숙,『러시아 미술사: 위대한 유토피아의 꿈』(민음인, 2007)

이진숙,『위대한 미술책』(민음사, 2014)

이택광,『근대 그림 속을 거닐다』(아트북스, 2007)

이택광,『세계를 뒤흔든 미래주의 선언』(그린비, 2008)

임영방,『바로크』(한길아트, 2011)

자비에르질 네레,『구스타프 클림트』(마로니에북스, 2005)

자크 르 고프 외,『중세에 살기』(동문선, 2000)

자크 르 고프,『서양 중세 문명』(문학과지성사, 2008)

자크 바전,『새벽에서 황혼까지』(민음사, 2006)

장 루이 가요맹,『에곤 실레』(시공사, 2010)

장문석,『피아트와 파시즘』(지식의풍경, 2009)

장 오리외, 『카트린 드 메디치』(들녘, 2005)

장우진, 『세기말의 보헤미안』(미술문화, 2012)

재니스 톰린슨, 『스페인 회화』(예경, 2002)

재키 울슐라거, 『샤갈』(민음사, 2007)

전영백, 『세잔의 사과』(한길아트, 2008)

정병모, 『무명 화가들의 반란, 민화』(다할미디어, 2011)

정병모, 『민화, 가장 대중적인 그리고 가장 한국적인』(돌베개, 2012)

제르망 바쟁, 『바로크와 로코코』(시공사, 1998)

조너선 하, 『로스트 페인팅』(예담, 2007)

조르주 보르도노브, 『나폴레옹 평전』(열대림, 2008)

조반니 파피니, 『미켈란젤로 부오나로티』(글항아리, 2008)

존 리월드, 『인상주의의 역사, 후기 인상주의의 역사』(까치글방, 2006)

존 몰리뉴, 『렘브란트와 혁명』(책갈피, 2003)

존 밀너, 『타틀린: 문화 정치가의 초상화』(현실비평연구소, 1996)

존 버거, 『다른 방식으로 보기』(열화당, 2012)

존 버거, 『피카소의 성공과 실패』(아트북스, 2003)

존 버거, 『본다는 것의 의미』(동문선, 2000)

존 핀레이, 『피카소 월드』(미술문화, 2012)

존 헨리, 『서양 과학 사상사』(책과함께, 2013)

주경철, 『네덜란드』(산처럼, 2003)

주연종, 『영국혁명과 올리버 크롬웰』(한국학술정보, 2012)

진중권, 『서양미술사 1, 2, 3』(휴머니스트, 2013)

질 랑베르, 『카라바조』(마로니에북스, 2005)

질 장티, 『상징주의와 아르누보』(창해, 2002)

최윤영, 『카프카, 유대인, 몸』(민음사, 2012)

츠베탕 토도로프, 『일상 예찬』(뿌리와이파리, 2007)

카를 마르크스, 『런던 특파원 칼 마르크스』(부글, 2013)

카를 마르크스, 『자본론』(비봉출판사, 2006)

카를로 마리아 치폴라, 『중세 유럽의 상인들』(길, 2013)

카를로 치폴라, 『대포 범선 제국 1400-1700년』(미지북스, 2010)

카테리네 크라머, 『케테 콜비츠』(실천문학사, 2004)

카트린 뫼리스, 『뒤마가 사랑한 화가 들라크루아』(세미콜론, 2006)

칼 쇼르스케, 『세기말 빈』(글항아리, 2014)

케네스 O. 모건, 『옥스퍼드 영국사』(한울아카데미, 1999)

콜린 존스, 『사진과 그림으로 보는 케임브리지 프랑스사』(시공사, 2001)

크랙 하비슨, 『북유럽 르네상스의 미술』(예경, 2001)

크리스 허먼, 『민중의 세계사』(책갈피, 2004)

크리스 허먼, 『새로운 제국주의론』(책갈피, 2009)

크리스토퍼 하인리히, 『클로드 모네』(마로니에북스, 2007)

크리스토퍼 히버트, 『메디치 스토리』(생각의나무, 2001)

크리스티나 하베를리크, 이라 디아나 마초니, 『여성 예술가』(해냄, 2003)

크리스티안 브란트슈테터, 『비엔나 1900년』(예경, 2013)

토니 클라크, 『20세기 정치 선전 예술』(예경, 2000)

토마스 다비트, 『렘브란트』(랜덤하우스코리아, 2006)

티머시 브룩, 『베르메르의 모자』(추수밭, 2008)

틸만 뢰리히, 『카라바조의 비밀』(레드박스, 2010)

팀 파크스, 『메디치 머니』(청림출판, 2008)

패트릭 콜린스, 『종교개혁』(을유문화사, 2013)

페르디난트 자입트, 『중세: 천 년의 빛과 그림자』(현실문화, 2008)

페르낭 브로델, 『물질문명과 자본주의 읽기』(갈라파고스, 2013)

폴 발레리, 『드가, 춤, 데생』(열화당, 2005)

폴 존슨, 『근대의 탄생1, 2』(살림, 2014)

554 프란스 조핸슨, 『메디치 효과』(세종서적, 2005)

프레드릭 루이스 앨런, 『원더풀 아메리카』(앨피, 2006)

플로리안 일리스, 『1913년 세기의 여름』(문학과지성사, 2013)

피에르 스테르크스, 『브뤼겔: 농민과 풍자의 화가』(성우, 2000)

피터 하트, 『더 그레이트 워』(관악, 2014)

하워드 진, 『살아 있는 미국 역사』(추수밭, 2008)

한민주, 『권력의 도상학』(소명출판, 2013)

할 포스터 외, 『1900년 이후의 미술』(세미콜론, 2007)

후스트 곤잘레스, 『종교개혁사』(은성, 2012)

휘트니 미술관, 리사 필립스, 『The American Century: 현대미술과 문화
 1950-2000』(학고재, 2008)

휘트니 채드윅, 『여성, 미술, 사회』(시공사, 2006)

시대를 훔친 미술

1판 1쇄 펴냄 2015년 5월 10일
1판 18쇄 펴냄 2024년 5월 9일

지은이 이진숙
발행인 박근섭 · 박상준
펴낸곳 ㈜민음사

출판등록 1966. 5. 19. 제16-490호
주소 서울특별시 강남구 도산대로1길 62(신사동)
 강남출판문화센터 5층 (우편번호 06027)
대표전화 02-515-2000 | 팩시밀리 02-515-2007
홈페이지 www.minumsa.com

© 이진숙, 2015. Printed in Seoul, Korea

ISBN 978-89-374-3156-2 (03600)